G000125378

TIMEPIECE MACHINES

stories of speed, endurance, and design

© 2010 Tectum Publishers
 Godefriduskaai 22
 2000 Antwerp
 Belgium
 info@tectum.be
 + 32 3 226 66 73
 www.tectum.be

ISBN: 978-90-7976-14-56
WD: 2010/9021/20
(111)

Produced by FARAMEH MEDIA . New York
info@faramehmedia.com // +1 646 807 1810

Editor: John Simonian
Editorial Support: Laura Q. Hughes

Creative Director: Patrice Farameh

Project Management: Annelle Despaignes
Layout Concept: Neetu Patel
Book Cover Design: Annelle Despaignes
Editorial Coordination: Brooke Elliott
Copy Editors: Nicky Stringfellow, Derek Strick
Research Assistant: Thomas Friebel, Allie White

Covers photos (clockwise from left to right): Fortis-PPT/Schweizer Luftwaffe
PC-7 Team, Audemars Piguet Millenary MC12 Tourbillon Chronograph,
Formula One driver Felipe Massa image courtesy of Richard Mille,
l'Hydroptère courtesy of Audemars Piguet

Back Cover photos (from left to right): Fortis-PPT/Schweizer Luftwaffe PC-7
Team, Aston Martin Lagonda LTD, Richard Mille

Unless otherwise noted, all product images are used by courtesy of the
respective companies mentioned in the product descriptions and index.

No part of this publication may be reproduced in any manner whatsoever.

All facts in this book have been researched with utmost precision. However,
we can neither be held responsible for any inaccuracies nor for subsequent
loss or damage arising.
Printed in China

TIMEPIECE MACHINES

stories of speed, endurance, and design

edited by

JOHN SIMONIAN

creative direction by

PATRICE FARAMEH

mechanical
wonder

We are not just speaking of high-powered supercars, luxurious vessels or air travel, but the world's finest timepieces and how all of these former industries have had considerable influences on the extraordinary mechanical wonders one wears on the wrist. The most impressive designs of automobiles, yachts and air travel have inspired some of the most revered and prestigious watches in the world. This is the union of time with engineering and craftsmanship.

Il ne s'agit pas uniquement de voitures surpuissantes, de navires luxueux ou d'avions high-tech ; il s'agit des plus belles montres du monde et de la manière significative dont ces industries ont influencé les merveilles mécaniques que l'on porte au poignet. Les designs les plus impressionnants en matière d'automobiles, de yachts et d'avions, ainsi que le voyage dans le temps ont inspiré quelques-uns des garde-temps les plus vénérés et les plus prestigieux du monde. C'est l'union du temps avec la technique et le travail d'artiste.

We hebben het hier niet echt over krachtige superauto's, luxueuze vaartuigen of geavanceerde technische luchtvaart, maar over 's werelds prachtigste uurwerken, en hoe al deze eerstgenoemde industrieën een aanzienlijke invloed hebben gehad op het buitengewone mechanische wonder dat we om de pols dragen. De indrukwekkendste ontwerpen van auto's, jachten, vliegtuigen en ruimtevaart waren de inspiratie voor sommige van de meest gerespecteerde en prestigieuze horloges ter wereld. Dit boek gaat over de alliantie van tijd met techniek en vakmanschap.

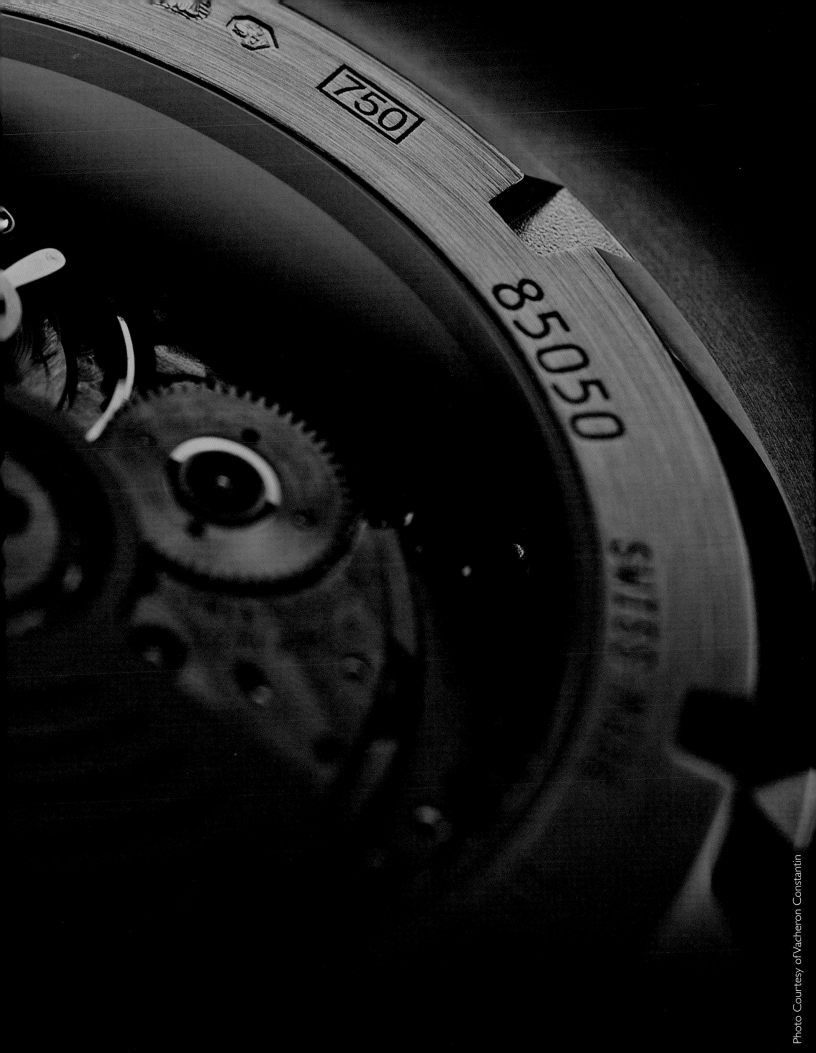

Photo Courtesy of Vacheron Constantin

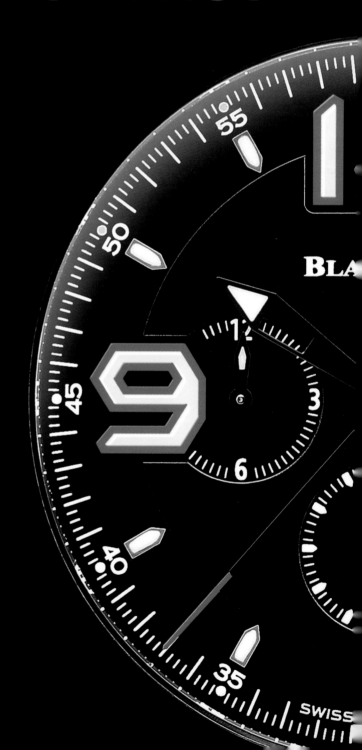

"racing machines
on the wrist"

intro

Precise time keeping makes a fine watch indispensable. But, as I have seen throughout my 35 years in the watch business, it also takes inspired design to elevate a watch to iconic status.

Watch designers are a passionate bunch. Not only are they keenly aware of how a timepiece will look and feel on the wrist, but they also consider how their design challenges the norms of time display and whether their work reflects the styles and technologies that will define the future.

Does this obsession with function, innovation and beauty sound familiar? It should. That same potent combination leads designers to make the legendary sports cars, yachts and jets that can turn heads while at a dead stop.

This book is dedicated to the intersection of great timepieces and high performance vehicles. When seen side by side, new and archival images powerfully show how the graceful lines of a yacht's hull define a watch case's shape, how a car's dashboard design evolves into a watch dial and how space-age materials make both aircrafts and watches extraordinarily strong and beautiful.

Today's most complicated watches have more components than a car, take just as long to build and often command an equal price. In the words of my great friend and watch designer Richard Mille, the best are nothing less than "racing machines on the wrist."

Whether you are a watch aficionado, racecar driver, pilot or yacht owner or simply a lover of great design, I hope you enjoy my selection of iconic timepieces that were inspired by endurance, speed and design.

JOHN SIMONIAN

Pour un chronométrage précis, une bonne montre est indispensable. Cependant, les 35 années que j'ai consacrées au commerce des montres m'ont enseigné qu'un design inspiré est nécessaire pour hisser une montre au rang d'icône.

Les designers horlogers sont une bande de passionnés. Outre la conscience parfaite de l'apparence que prendra la montre et de sa sensation au poignet, ils cherchent également à défier les normes de l'affichage du temps et à faire en sorte que leur travail reflète les styles et les technologies du futur.
Cette obsession pour la technique, l'innovation et la beauté vous rappelle-t-elle quelque chose ? Elle devrait. C'est aussi cette puissante combinaison qui conduit les designers à créer des voitures de sport, des yachts et des jets légendaires, capables, même à l'arrêt, de faire tourner les têtes.

Cet ouvrage est dédié à l'intersection entre les montres exceptionnelles et les véhicules hautement performants. Au fil des pages, des images d'archives et des photos récentes illustrent prodigieusement – lorsqu'elles sont côte à côte – de quelle manière les lignes gracieuses de la coque d'un yacht définissent la forme du boîtier d'une montre ; de quelle manière le design du tableau de bord d'une voiture se transforme en cadran d'une montre ; de quelle manière les matériaux de l'ère spatiale rendent les avions et les montres extraordinairement résistants et magnifiques.

Les montres les plus sophistiquées d'aujourd'hui comportent plus de pièces qu'une voiture, leur fabrication prend autant de temps et leurs prix sont souvent équivalents. Comme le disait mon grand ami le designer horloger Richard Mille, les meilleures montres sont purement et simplement « des machines de course pour le poignet. »

Que vous soyez passionné d'horlogerie, coureur automobile, pilote, propriétaire de yacht ou simplement amateur de beaux designs, j'espère que vous saurez apprécier ma sélection de montres emblématiques qui furent inspirées par l'endurance, la vitesse et le design.

JOHN SIMONIAN

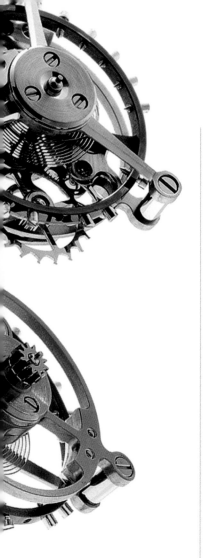

Een uitmuntend horloge is onontbeerlijk voor exacte tijdmeting. Maar, zoals ik heb ervaren gedurende mijn 35 jaren in de horloge industrie, is ook een geïnspireerd ontwerp noodzakelijk om een uurwerk te verheffen tot een iconische status.

Horloge ontwerpers zijn gepassioneerde mensen. Niet alleen zijn ze zich terdege bewust van de manier waarop een uurwerk eruit zal zien en voelen om de pols, maar ze overwegen ook hoe hun ontwerp de normen van tijdsaanduiding uitdaagt, en of hun werk de stijlen en technologieën weerspiegelt die de toekomst zullen bepalen. Klinkt deze obsessie over de werking, innovatie en schoonheid bekend in de oren? Het spreekt voor zich. Diezelfde krachtige combinatie dirigeert ontwerpers om de legendarische sportauto's, jachten en jets te creëren, die menigeen bewonderend doen omkijken.

Dit boek is gewijd aan het snijpunt van buitengewone horloges en hoog-performante voertuigen. Doorheen de pagina's, tonen nieuwe en archief beelden - wanneer naast elkaar gezien – op indrukwekkende wijze hoe de bevallige lijnen van een jachtromp definitie geven aan de vorm van een uurwerk; hoe het autodashboard design evolueert naar een horlogewijzerplaat; en hoe ruimtevaartmaterialen zowel vliegtuigen als horloges, adembenemend sterk en mooi maken.

De meest complexe horloges van vandaag bevatten meer componenten dan een auto, nemen evenveel tijd om te produceren, en tonen vaak een zelfde prijskaartje. Om het met de woorden van mijn grote vriend en ontwerper Richard Mille te zeggen, de beste zijn niets minder dan "race machines om de pols."

Of u nu een horlogeliefhebber, autocoureur, piloot of jachteigenaar bent, of gewoon een fan van prachtig design, ik hoop dat u geniet van mijn selectie iconische uurwerken die geïnspireerd werden door duurzaamheid, snelheid en design.

JOHN SIMONIAN

the journey

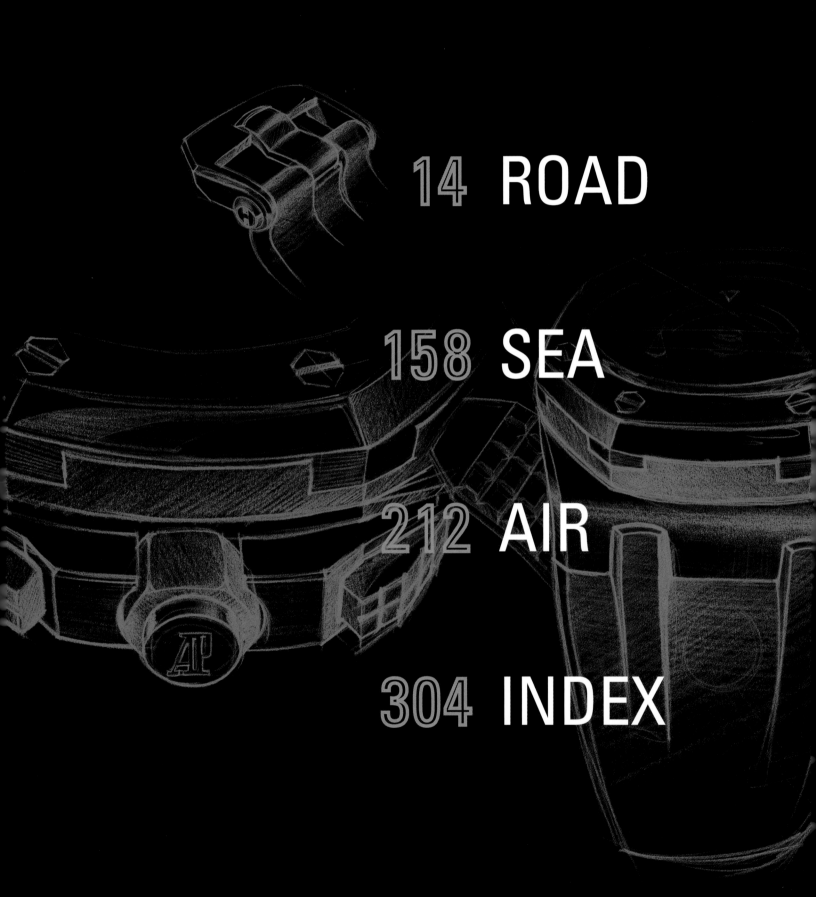

ROAD

Many watches have reached cult status with watch collectors simply because they have been worn by legends as in the days when infamous faces like Steve McQueen and Paul Newman would wear a watch while racing, inciting followers and eventually lending their names to the timepieces. It seems even then there was a natural correlation between the incredible racing cars under their control and the complex mechanisms on their wrists.

De nombreuses montres sont devenues des objets cultes pour les collectionneurs par le simple fait d'être portées par des légendes. Celles que des célébrités comme Steve McQueen et Paul Newman portaient pendant une course plaisaient à leurs supporters et finissaient par prendre le nom de l'icône. On aurait même dit qu'il y avait une corrélation naturelle entre les incroyables voitures de course qu'ils pilotaient et les mécanismes complexes qu'arborait leur poignet.

Vele uurwerken hebben bij horlogeverzamelaars een cultstatus doen ontstaan, gewoonweg omdat ze gedragen werden door de legendes, zoals in de dagen toen beruchte gezichten als Steve McQueen en Paul Newman tijdens het racen een horloge droegen, zo volgelingen bezielden en uiteindelijk hun namen aan de uurwerken verleenden. Toen al leek het alsof er een natuurlijk verband was tussen de ongelooflijke raceauto's die zij bestuurden en de complexe mechanismen om hun pols.

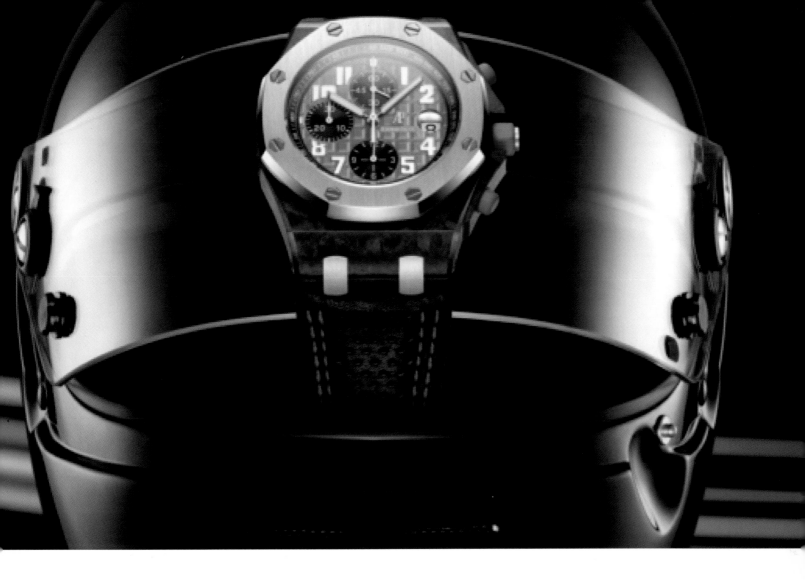

The success of racing has always been measured by increments of time, making its dependence on the revolutions of the hands an absolute necessity. A marriage of the two has always seemed inevitable. Inspired by the racing ideals and features that make the sport so appealing in the first place, the watchmakers on the following pages have united their expert craftsmanship with a love of the race, creating some of the most "flat-out" masterpieces ever to warm the wrist.

Le succès de la course automobile a toujours été mesuré par des incréments de temps, rendant absolument nécessaire sa dépendance aux tours des aiguilles. Un mariage des deux a toujours semblé inévitable. S'inspirant des idéaux de la course et de tout ce qui rend ce sport aussi fascinant, les designers horlogers des pages suivantes ont allié leur savoir-faire à l'amour de la course, créant quelques-uns des chefs-d'œuvre les plus absolus qu'un poignet ait jamais porté.

Succes bij het racen is altijd gemeten door tijdwinst, waardoor zijn afhankelijkheid van de wijzerrotatie een onvoorwaardelijke noodzaak is. Een huwelijk tussen deze twee leek onvermijdelijk. Geïnspireerd door de race-idealen en karakteristieken die deze sport in de eerste plaats zo aantrekkelijk maken, hebben de horlogemakers op de volgende bladzijden hun deskundig vakmanschap verenigd met liefde voor de race, en creëerden enkele van de opperste "op volle snelheid" meesterwerken om de pols ooit gezien.

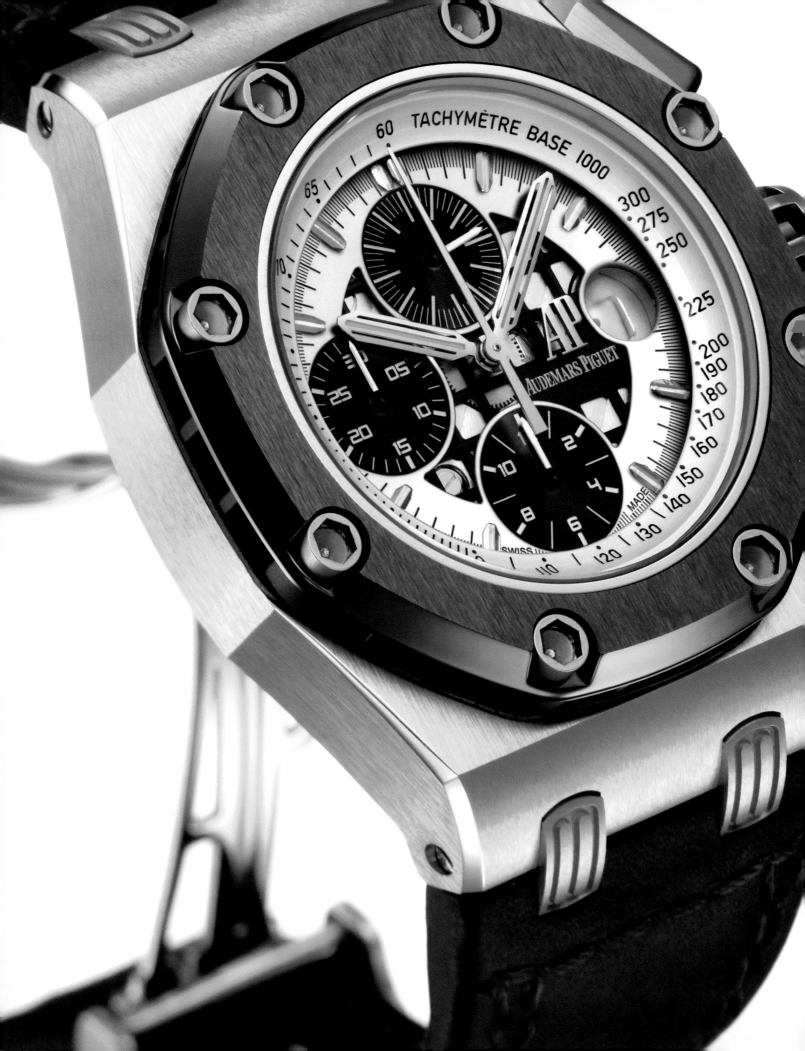

Audemars Piguet

Once upon a time, racing legends inspired watchmakers to christen watches with their names. Today there is a new breed of watches that are built specifically for the purpose of declaring an obsession with racing. Some of today's greatest masterpieces of mechanical movement have been specially designed by makers of world-class precision watches. The Royal Oak Offshore edition, created in honor of the Brazilian Formula One racecar driver Rubens Barrichello, is one of the most inspired examples.

Il fut un temps où les pilotes légendaires inspiraient les horlogers et donnaient leur nom aux montres. Aujourd'hui, des montres d'un nouveau genre sont conçues expressément le but d'exprimer l'obsession pour la course. Les créateurs de montres dotées d'une précision hors du commun ont matérialisé certains des mouvements mécaniques les plus impressionnants. L'édition Royal Oak Offshore créée en l'honneur du coureur automobile de Formule 1 brésilien, Rubens Barrichello, en est l'un des plus brillants exemples.

Eens inspireerden racelegendes de horlogemakers om uurwerken naar hen te noemen. Vandaag bestaat er een nieuw type uurwerken speciaal gebouwd om de obsessie voor racen te demonstreren. De makers van precisiehorloges met wereldklasse hebben een aantal van de huidige meest ontzagwekkende mechanische bewegingen ontworpen. De Royal Oak Offshore uitgave gecreëerd ter ere van de Braziliaanse Formule 1 piloot Rubens Barrichello is een van de meest bezielende voorbeelden.

To racing professionals and enthusiasts alike, a tachymeter is known to be an invaluable feature for racing watches. Usually located on the rotating watch bezel, this watch can not only tell time but also the speed at which the driver goes from the start to the finish line.

Pour les professionnels de la course et autres passionnés, le tachymètre est un précieux accessoire des montres de course qui ne se contentent pas de donner l'heure. Généralement situé sur la lunette tournante, il indique la vitesse à laquelle le pilote conduit de la ligne de départ à la ligne d'arrivée.

Zowel voor beroepsracers als liefhebbers, staat een tachymeter bekend als een uiterst kostbaar element voor racehorloges. Meestal geplaatst op de draaiende horlogering, kan dit uurwerk niet alleen de tijd vertellen, maar ook de snelheid waarmee de bestuurder vanaf het begin tot de eindstreep rijdt.

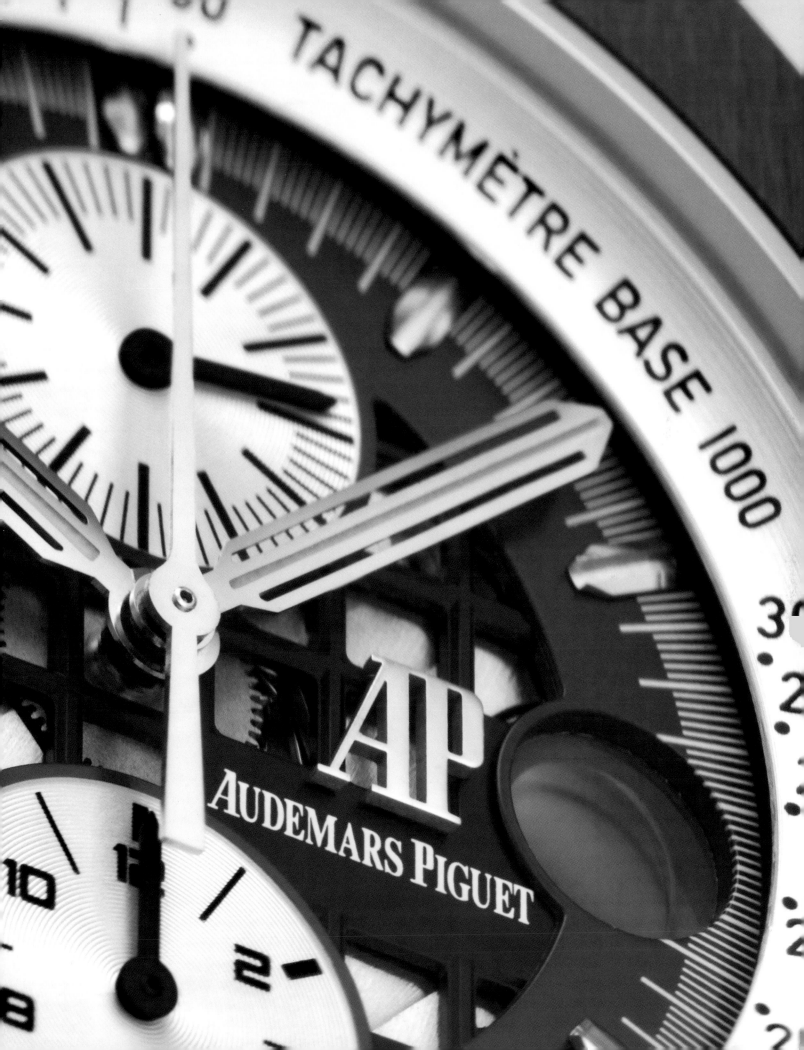

As most success stories go, Audemars Piguet et Cie was founded when two twenty-something watchmakers who studied together decided to form their own company whilst unsuccessfully seeking employment. Today, over a hundred years after its founding, it is a member of the "Big Three" — along with Patek Philippe and Vacheron Constantin — as one of the world's great watchmakers.

Comme souvent dans les success stories, Audemars Piguet et Cie à été fondée par deux horlogers d'une vingtaine d'années qui, après avoir étudié ensemble, ont décidé de créer leur propre entreprise alors qu'ils cherchaient en vain du travail. Plus d'un siècle après sa fondation, l'entreprise fait aujourd'hui partie des « Big Three» - conjointement à Patek Philippe et Vacheron Constantin - et incarne l'un des plus grands horlogers du monde.

Zoals de meeste succesverhalen was Audemars Piguet en Cie opgericht toen zo'n tweeëntwintig horlogemakers, die samen gestudeerd hadden en tevergeefs zochten naar werk, besloten om hun eigen bedrijf op te zetten. Ruim honderd jaar na de oprichting is het vandaag een lid van de "Grote Drie" -samen met Patek Philippe en Vacheron Constantin -als één van 's werelds beroemdste horlogemakers.

From its humble beginnings, the Swiss company has become a technological powerhouse by establishing milestones with such high-concept inventions as the smallest minute repeater watch, the thinnest pocket watch and the world's first skeletonized pocket watch. Even after attaining worldwide success, the company still handcrafts each watch the way of its forefathers; one at a time.

L'entreprise suisse aux origines humbles est devenue une puissance technologique car elle a su poser ses jalons en signant des inventions phare comme la plus petite montre à répétition minutes, la montre de poche la plus plate et la première montre de poche à mécanisme visible au monde. Même après avoir remporté ce succès planétaire, l'entreprise continue à assembler à la main chacune de ses montres comme le faisaient ses pères, une par une.

Na een bescheiden start, is het Zwitserse bedrijf uitgegroeid tot een technologische reus door het vestigen van mijlpalen met meesterlijke uitvindingen als het kleinste minuut repeater horloge, het dunste zakhorloge, en 's werelds eerste skeleton zakhorloge. Zelfs na het bereiken van wereldwijd succes, vervaardigt de onderneming nog steeds manueel iedere horloge op dezelfde manier als zijn stamvaders, één per één.

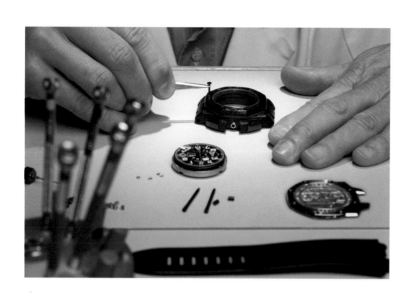

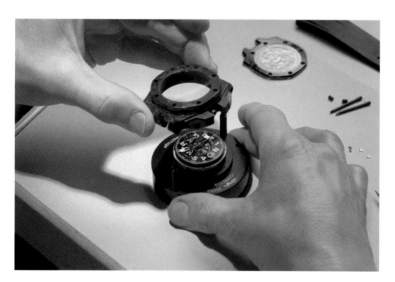

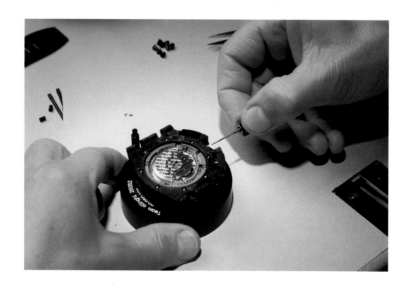

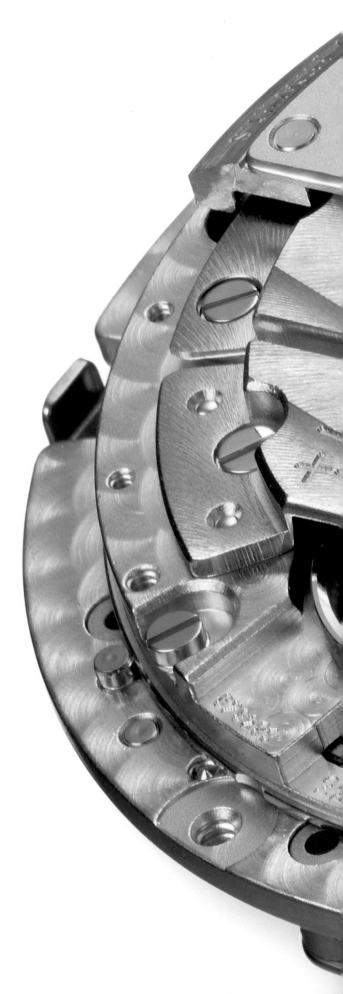

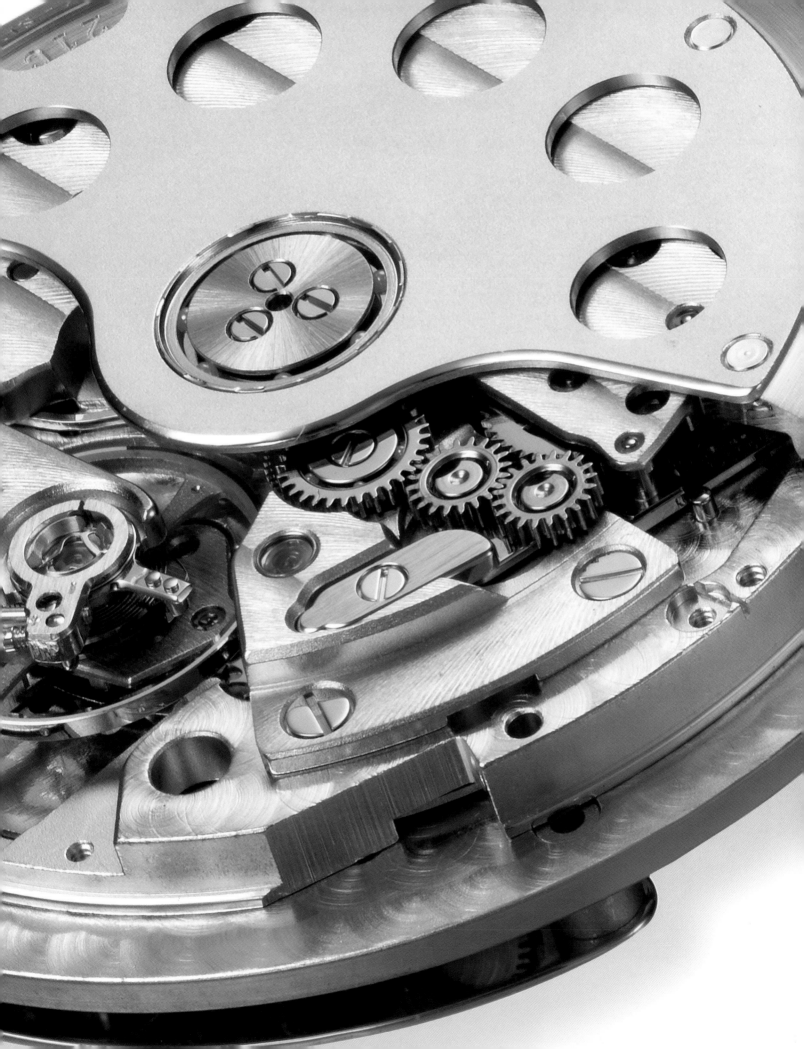

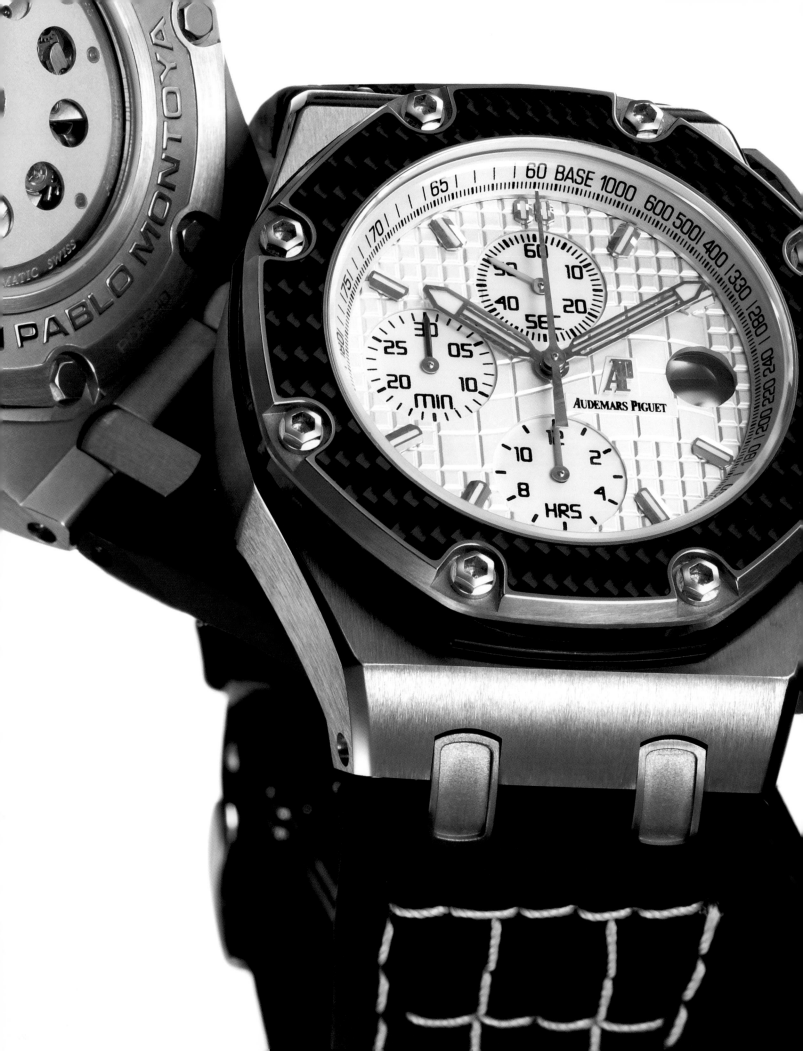

Audemars Piguet

Watchmakers have long looked to dashboard indicators and markers familiar to racing enthusiasts and professional drivers for inspiration in creating watch themes and exposing watch movements. Audemars Piguet's Formula One watch embodies this aesthetic with unparalleled style. As a tribute to the racecar driver Juan Pablo Montoya, the design of this watch resembles a Formula One racecar. Not only is the watch bezel made from inlaid carbon fiber, but the chronograph pushers are styled like the air intake cooling flaps, the bezel screws are shaped like cylinder head screws, the winding crown resembles a wheel axle, the winding rotor of the movement resembles a clutch disk and the strap resembles the racing suit of an F1 racer.

Les horlogers se sont longtemps inspirés des indicateurs et marqueurs des tableaux de bord familiers aux passionnés de course et aux pilotes professionnels pour créer de nouveaux thèmes et exposer les mouvements d'horloge. La montre Formula One d'Audemars Piguet incarne cette esthétique au style inégalable. Rendant hommage au pilote de course Juan Pablo Montoya, le design de cette montre ressemble à une voiture de Formule 1. Non seulement la lunette est fabriquée en fibre de carbone compressée, mais les poussoirs du chronographe ressemblent aux volets de refroidissement de la voiture, les vis de la lunette ont une forme de vis de culasse, la couronne ressemble à un essieu, l'enroulement du rotor du mouvement ressemble à un embrayage à disques et le bracelet évoque la combinaison des pilotes de F1.

Voor inspiratie bij het creëren van thema's en zichtbare uurwerkmechanismen hebben horlogemakers lang gekeken naar dashboardmeters en tellers bekend bij raceliefhebbers en professionele piloten. Audemars Piguet's Formule 1 horloge belichaamt dit esthetisch element met ongeëvenaarde stijl. Als een eerbetoon aan racepiloot Juan Pablo Montoya, lijkt dit uurwerkontwerp op een Formule 1 racewagen. Niet alleen is de horlogering gemaakt van ingelegd koolstofvezel, maar hebben de chronograaf drukknoppen de vorm van luchtinlatende koelingkleppen, hebben de ringschroeven de vorm van cilinderkopbouten, lijkt de kroon op een wielas, evenaart de opwindrotor voor het mechanisme een koppelingschijf en gelijkt de horlogeband op het racepak van een F1-piloot.

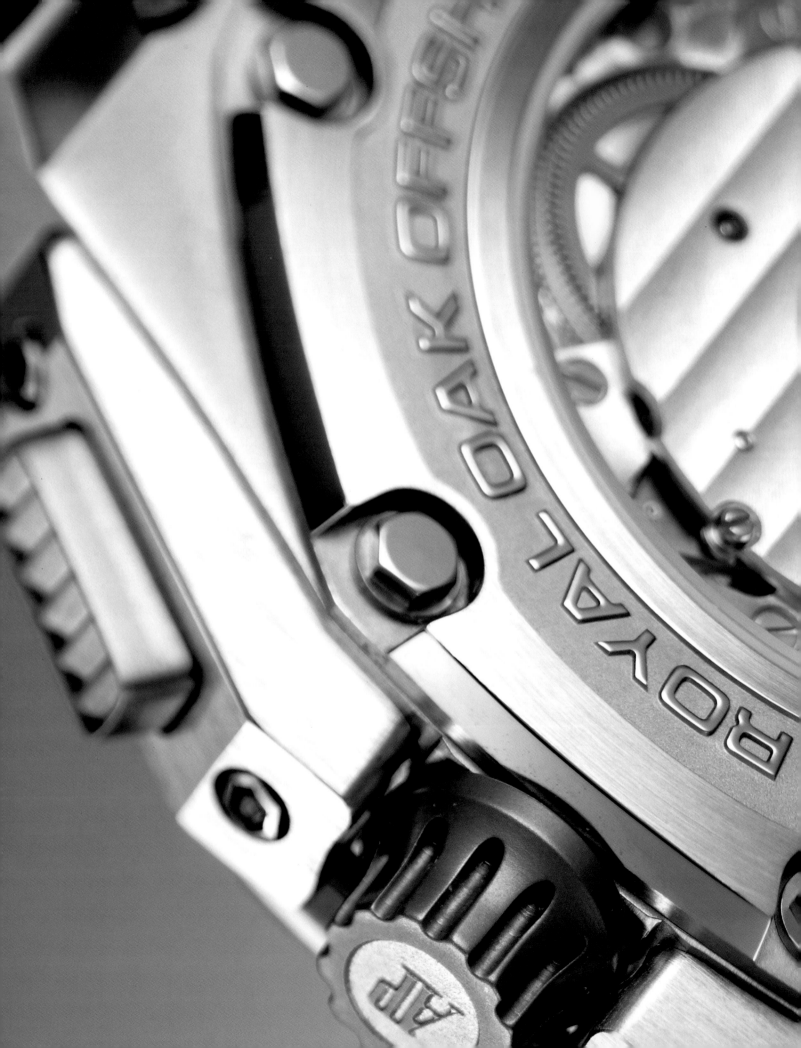

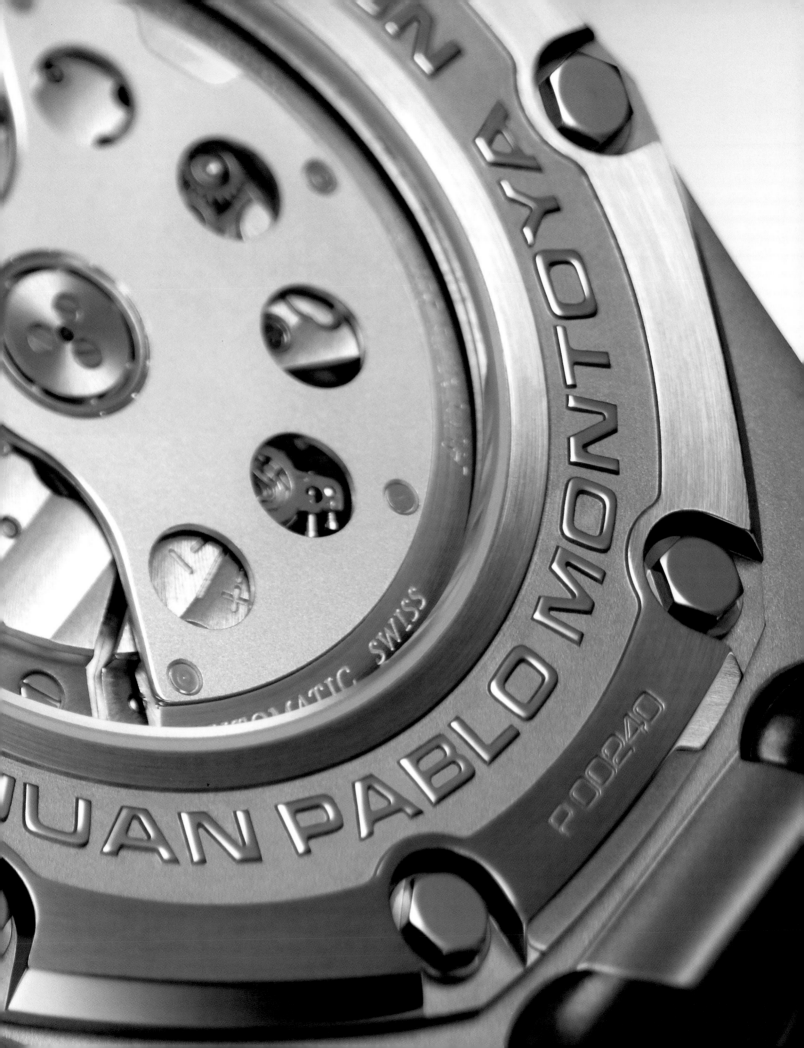

Audemars Piguet | Maserati

Inspiration for today's most desirable limited edition watches comes from some of the world's most sought after supercars. Usually, it draws its style from the elements in the dashboard or exterior body of the automo bile design it aspires to emulate. The result is a miniature machine that mirrors a larger mechanical masterpiece such as the supercar MC12 and the matching limited edition timepiece that reflects the exotic colors and construction of the exquisite street-legal racing car by Maserati. As with the car that bears its name, the MC12 spares no luxury in its construction: the carbon fiber movement and aluminum moving parts are encased in a platinum case with a carbon main plate.

L'inspiration des montres à édition limitée les plus prisées du moment émane des supercars les plus convoitées du monde. Leur style vient des éléments du tableau de bord ou de la carrosserie du design automobile qu'elles cherchent à imiter. Le résultat est une machine miniature qui reflète une œuvre d'art mécanique de plus grande envergure, comme la supercar MC12 et le chronographe assorti édition limitée qui reprend les couleurs exotiques et la construction de la superbe voiture de course version route signée Maserati. Comme la voiture éponyme, la MC12 ne lésine pas sur le luxe : platine en carbone, mouvement en fibre de carbone et pièces mobiles en aluminium habillés d'un boîtier en platine.

Inspiratie voor de meest gegeerde limited edition horloges van vandaag komt voort uit een aantal van 's werelds meest gewilde superauto's. Meestal is de stijl bezield door dashboard elementen of de buitenkant van het auto-ontwerp dat het tracht na te streven. Het resultaat is een miniatuurmachine dat een groter mechanisch meesterwerk weerspiegelt, zoals de superauto MC12 en het bijpassende gelimiteerde editie uurwerk dat de exotische kleuren en bouw van de exquise straatlegale Maserati racewagen reflecteert. Net als de auto die zijn naam draagt, bespaart de MC12 qua constructie niet op overbodige luxe; het koolstofvezel mechanisme en de aluminium bewegende delen zijn opgeborgen in een platina behuizing met een koolstof basisplaat.

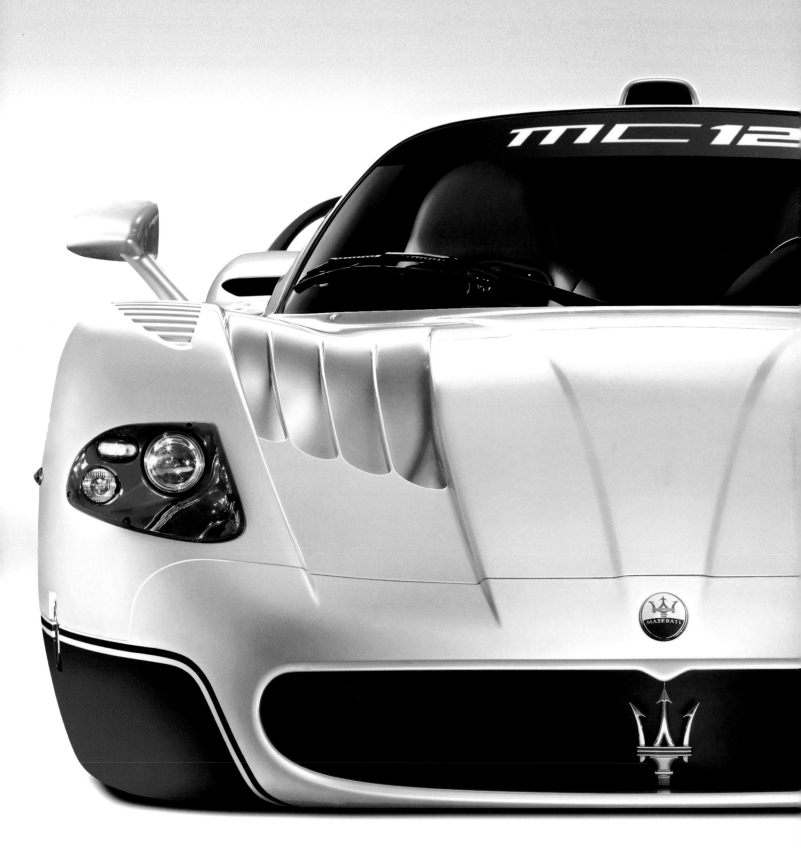

The skeletonized dial is powered by a Calibre 2884 hand-wound tourbillon movement with a chronograph and power reserve indicator. The decorative touches of the watch draw their inspiration from the MC12, as seen in the blue-plated metal of the various parts from the textured tachymeter scale with printed blue markings to the carefully dyed crocodile strap that mirrors the blue leather interior of the car. Visible through the sapphire crystal back, the interior watch components resemble the complex mechanisms of the engine and exterior design of this incredible supercar.

Le mouvement calibre 2884 à remontage manuel avec tourbillon, chronographe et indication de réserve de marche habitent le cadran squelette. Les touches décoratives de la montre puisent leur inspiration dans la MC12 : différentes pièces en métal bleu, échelle tachymétrique aux indications bleuies et bracelet en crocodile délicatement teint qui évoque le cuir bleu de l'habitacle de la voiture. Exposés au travers du verre saphir, les composants internes de la montre ressemblent aux mécanismes complexes du moteur et au design de la carrosserie de cette incroyable supercar.

Een 2884 kaliber handmatige tourbillon beweging met chronograaf en energiebesparende indicator voedt de skeleton wijzerplaat. De decoratieve afwerking van het uurwerk is geïnspireerd op de MC12, zoals te zien is aan de verschillende blauwgeplateerde metaalonderdelen van de getextureerde tachymeterschaal met gedrukte blauwe markeringen tot het zorgvuldig geverfde krokodilbandje dat het blauwlederen auto-interieur weerspiegelt. Zichtbaar door de transparante saffieren rug, lijken de inwendige horlogecomponenten op de complexe motormechanismen en op het uitwendige design van deze ongelofelijke superauto.

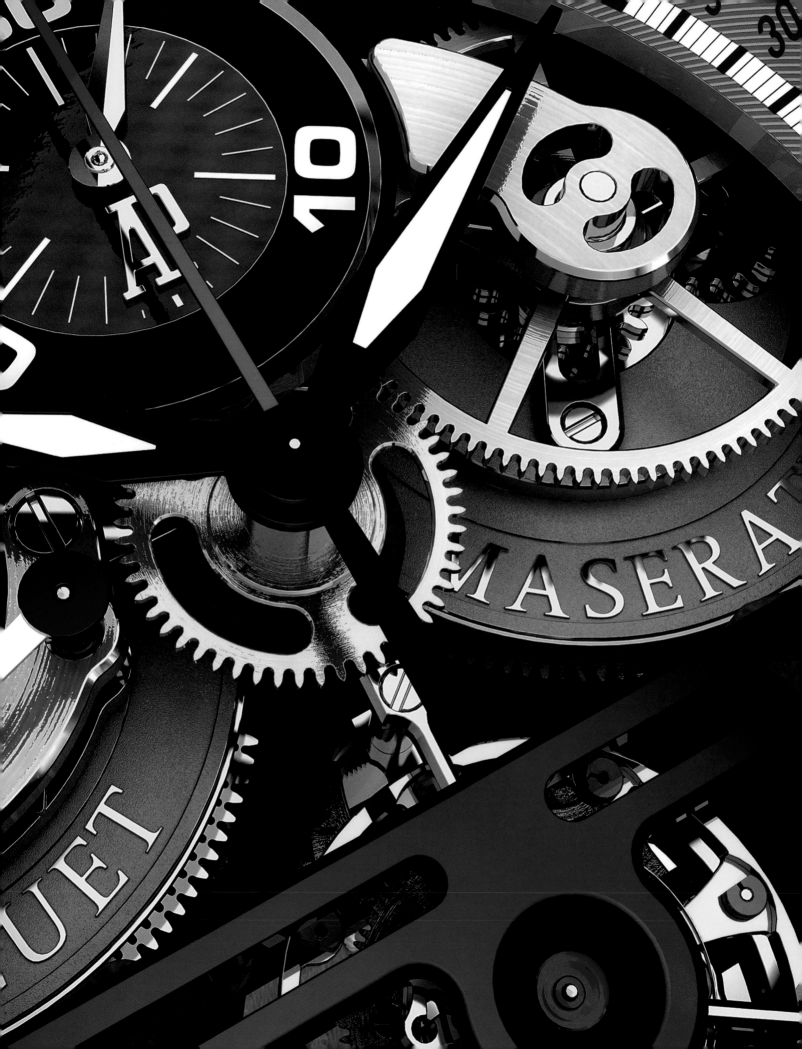

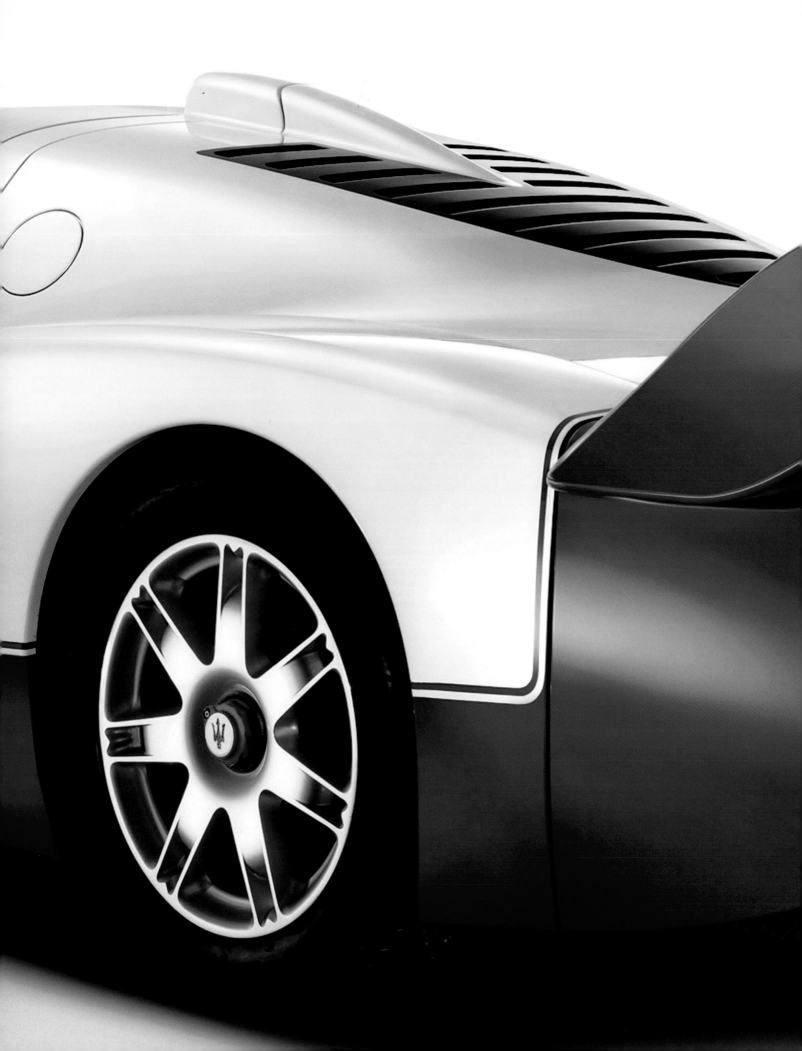

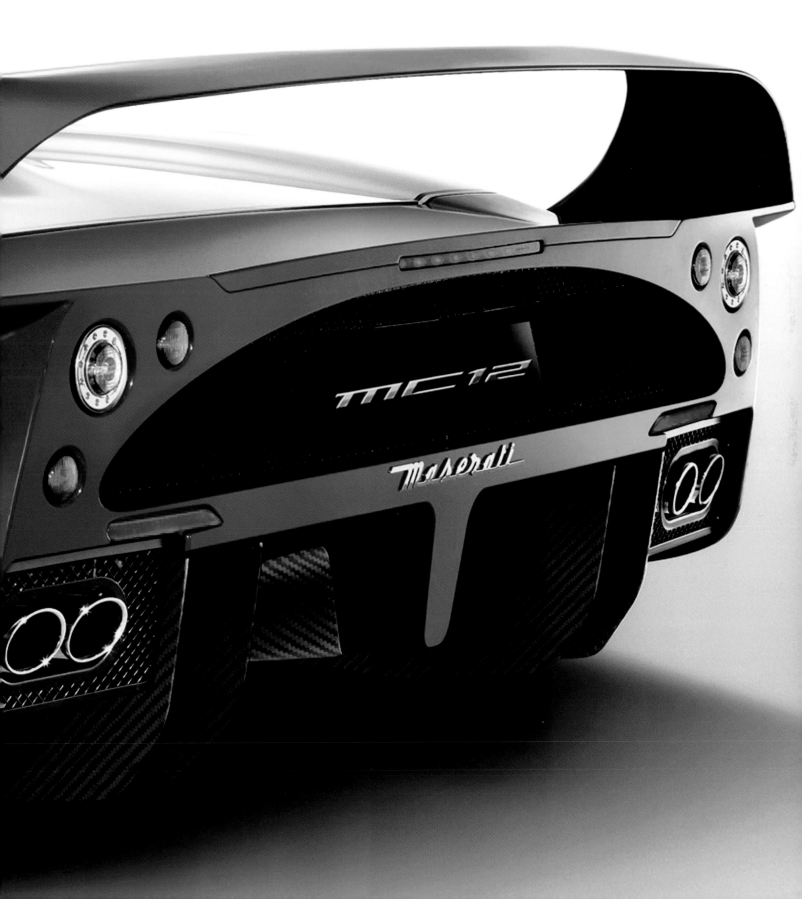

Exotic luxury carmakers such as Lamborghini certainly act as the perfect muse for any watchmaker. To celebrate the new series of races around the world and the union of exceptional aesthetics and incredible technical performance, Blancpain created this commemorative watch limited to only 300 pieces. The watch features some of the characteristics of the Lamborghini Gallardo LP560-4, such as the start and stop pushers that resemble the dashboard instruments and anti-roll safety bar, the lugs that resemble the car's front exteriors and a strap that is made of the same Alcantara leather as Lamborghini seat interiors. Here, the overall design of the watch represents the timeless tradition of precision watchmaking of Blancpain and the art behind the iconic Lamborghini design, and the union of the two celebrates the incredible technical performance of both brands.

Les constructeurs automobiles de luxe à l'accent exotique comme Lamborghini sont les muses idéales de tout horloger. Pour célébrer les nouvelles séries de courses dans le monde et le mariage entre esthétique d'exception et performances techniques hors du commun, Blancpain a créé cette montre commémorative limitée à seulement 300 exemplaires. La montre possède quelques-unes des caractéristiques de la Lamborghini LP560-4 comme les poussoirs de marche-arrêt qui ressemblent aux instruments du tableau de bord et à la barre stabilisatrice, les barrettes qui rappellent l'habillage avant de la voiture et son bracelet réalisé dans le même cuir Alcantara que les sièges de la Lamborghini. Ici, tout le design de la montre représente la tradition intemporelle de l'horlogerie de précision signée Blancpain, l'art qui habite le design culte de la Lamborghini et le mariage des deux rend hommage aux incroyables performances techniques des deux marques.

Fabrikanten van exotische luxewagens zoals Lamborghini fungeren zeker als de ideale muze voor elke horlogemaker. Als huldiging aan de nieuwe reeks wedstrijden overal ter wereld en de synergie tussen uitzonderlijke schoonheid en ongelofelijke technische prestatie, creëerde en vervaardigde Blancpain slechts 300 stuks van dit gedenkwaardige horloge. Het uurwerk vertoont een aantal kenmerken van de Lamborghini LP560-4, zoals de start en stop drukknoppen die lijken op de dashboardinstrumenten en antitorsie bar, de uitsteeksels die lijken op de autobuitenkant, en een polsband gemaakt uit hetzelfde Alcantara-leder als de Lamborghini binnenzetels. Het ganse horlogeontwerp vertegenwoordigt hier de tijdloze traditie van Blancpain's precisie-uurwerken, de kunst achter het iconische Lamborghini design, en de vereniging van de twee huldigt de verbluffende technische prestatie van beide merken.

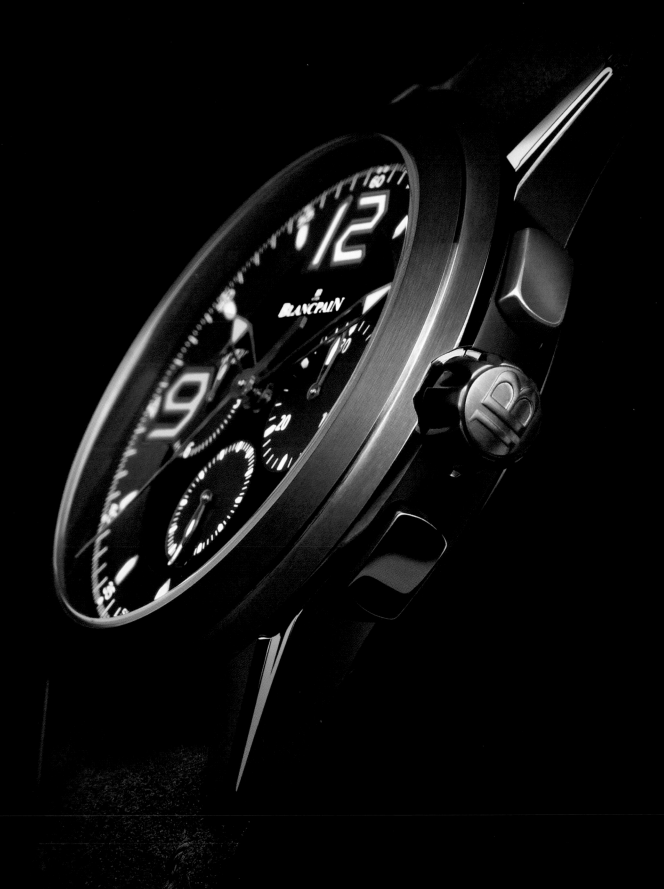

Any sports car enthusiast will agree that Lamborghini remains at the forefront of supercar engineering with a horsepower output that conveys incredible muscle power underneath its sexy exteriors. The Gallardo LP 560-4 is one of the fastest machines in the world: it can reach top speeds of 325 km/h and can accelerate from 0-100 km/h in 3.7 seconds. With speeds like that, it is no wonder this car was specially selected to compete in the world's fastest and most challenging mono-brand championship.

Tous les passionnés d'automobile s'accorderont à dire que Lamborghini reste au premier plan en matière d'ingénierie de supercars avec une puissance musclée qui se développe sous des dehors on ne peut plus sexy. Les Gallardo LP 560-4 font partie des machines les plus rapides du monde, pouvant atteindre une vitesse de pointe de 335 km/h et capables d'accélérer de 0 à 100 km/h en 3,7 secondes. Avec de telles vitesses, il n'est pas étonnant que cette voiture ait été spécialement choisie pour concourir dans le championnat mono-marque le plus rapide et le plus ambitieux au monde. Les chiffres rouges en caractères gras que l'on voit sur le cadran sont exactement les mêmes que ceux que porte chacune des 30 Lamborghini qui participent aux courses du Super Trofeo.

Elke sportauto liefhebber zal het ermee eens dat Lamborghini de leider blijft op gebied van superauto ingenieurschap met een pk-capaciteit die waanzinnige spierkracht verbergt onder zijn sexy uiterlijk. De Gallardo LP 560-4 is een van de snelste machines ter wereld, met topsnelheden van 325 km/u en een acceleratievermogen van 0-100 km/u in 3,7 seconden. Met zulke snelheden, is het geen wonder dat deze auto speciaal geselecteerd werd om te concurreren in 's werelds snelste en meest uitdagende mono-brand kampioenschap.

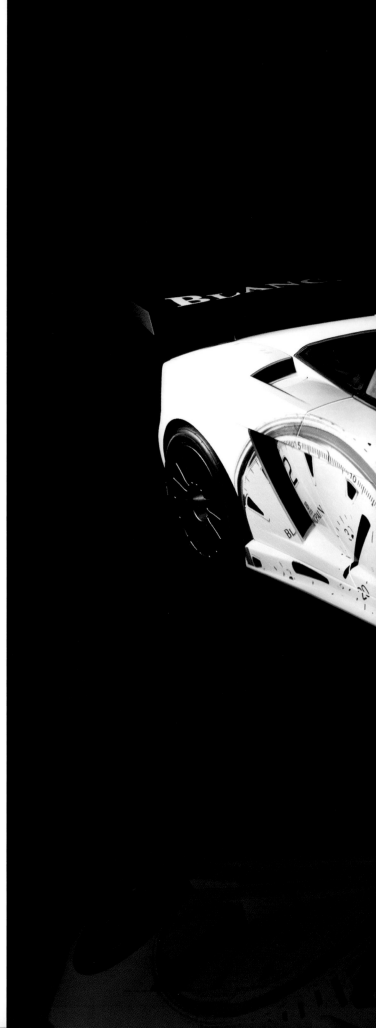

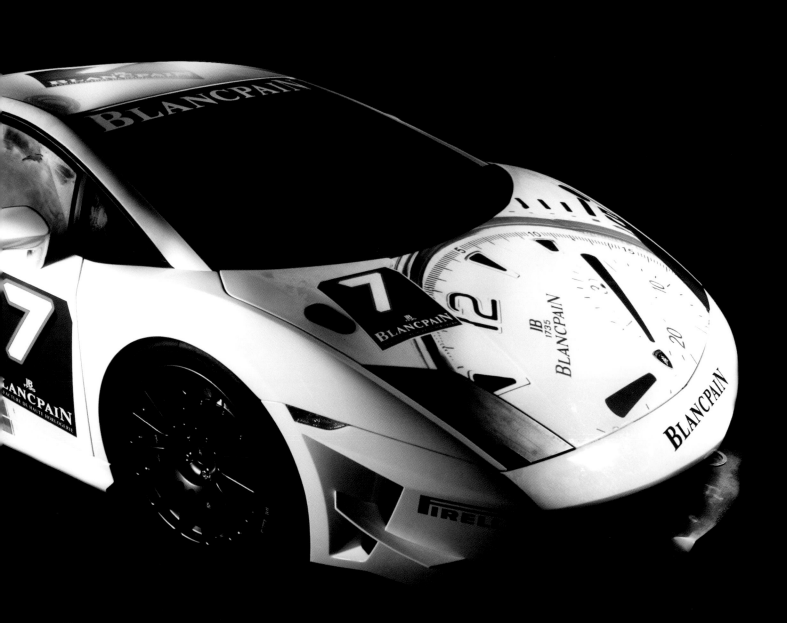

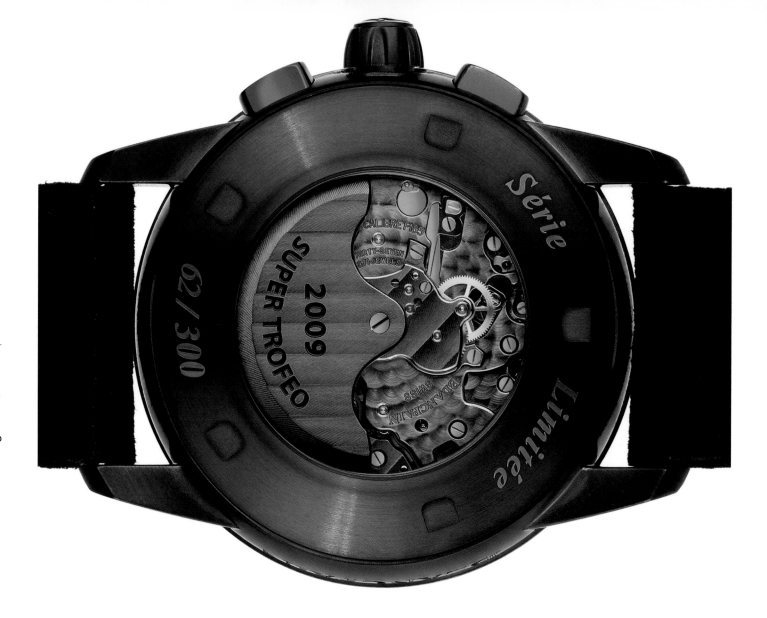

Above: The stainless steel case of the burnished dark watch could withstand any high impact with its diamond-like coating; the movement and main plate are blackened with a special state-of-the-art electroplating treatment that is beautifully hand finished. The bold red numerals on the dial are exactly the same ones found on each of the 30 Lamborghinis in the Super Trofeo racing series (right).

Ci-dessus: Le boîtier acier noir brossé de la montre peut résister à tous les chocs grâce à son traitement DLC (Diamond like Carbon), le mouvement et la platine sont noircis à l'aide d'un traitement de pointe spécial de type placage par galvanopalstie magnifiquement fini à la main. Les chiffres rouges en gras du cadran sont exactement les mêmes que ceux de chacune des 30 Lamborghini de la série Super Trofeo de course (à droite).

Boven: Het roestvrijstalen omhulsel van het gepolijste donkere horloge zou met zijn diamantachtige deklaag bestand zijn tegen elke krachtige impact, de beweging- en montageplaat zijn zwart gemaakt met een speciale ultramoderne galvanische behandeling en prachtig met de hand afgewerkt. De vette rode cijfers op de wijzerplaat zijn precies dezelfde als deze op elke van de 30 Lamborghinis in de Super Trofeo racing series (rechts).

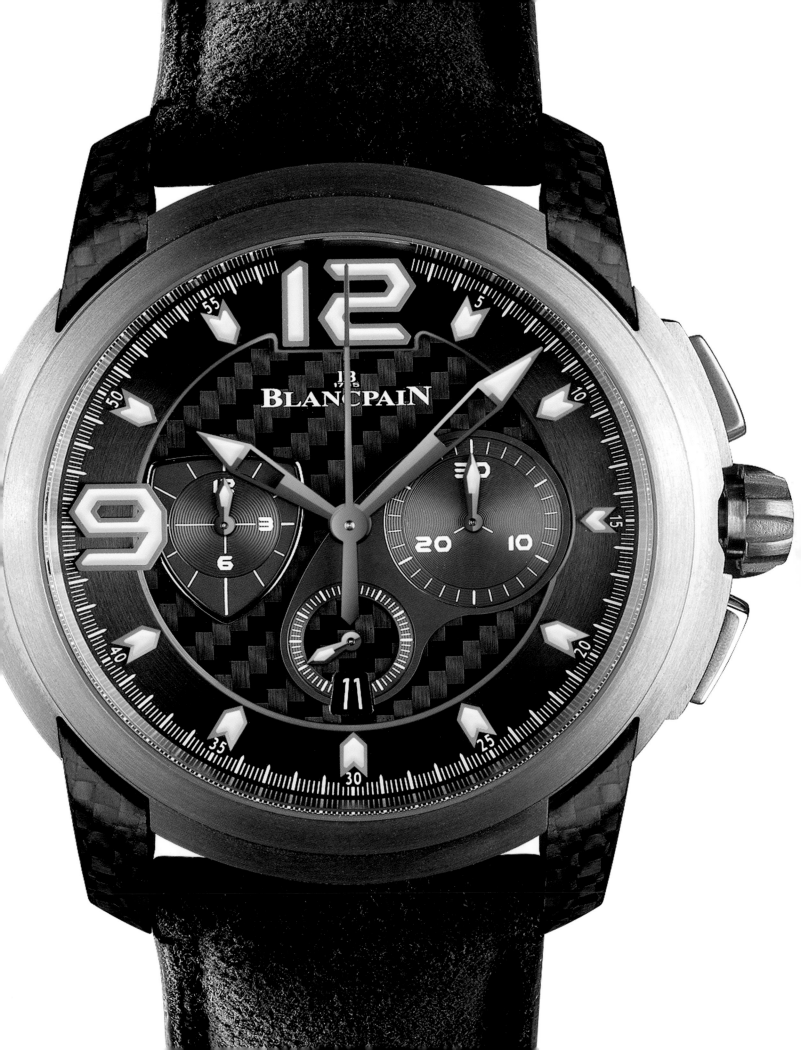

Founded in 1735 in Switzerland, Blancpain is one of the world's oldest watch brands. Producing less than 10,000 watches a year, Blancpain boasts that each single watch is handcrafted by only one set of hands unlike its counterparts who produce thousands of watches a day. Famous for creating the most complicated mechanical watch of all time, the Blancpain 1735 is a limited edition of 30 pieces with a production of only one watch per year. A true grand innovation of its kind, the watch is a tourbillon, minute repeater, split chronograph, and perpetual calendar all in one. Here, Blancpain strikes the perfect balance between design and quality when producing these special edition racing lines.

Blancpain, née en Suisse en 1735, est l'une des plus anciennes marques d'horlogerie au monde. Chaque montre est aujourd'hui encore faite à la main par un seul horloger et contrairement à ses confrères qui produisent des milliers de montres par jour, la production de Blancpain ne dépasse pas les 10 000 exemplaires par an. Connue comme la montre mécanique la plus compliquée de tous les temps, la Blancpain 1735 est une édition limitée à 30 exemplaires dont la production s'élève à une seule montre par an. Véritable innovation en la matière, la montre est un tourbillon à répétition de minutes, calendrier perpétuel et chronographe à rattrapante, tout en un. Blancpain trouve ainsi l'équilibre parfait entre design harmonieux et qualité d'antan en produisant ces éditions spéciales dédiées à la compétition automobile.

Blancpain, gestart in 1735 in Zwitserland, is een van 's werelds oudste horlogemerken. Elk uurwerk wordt nog steeds met de hand gemaakt door een enkele horlogemaker, en in tegenstelling tot zijn tegenhangers die duizenden horloges per dag produceren, vervaardigt Blancpain jaarlijks minder dan 10.000 uurwerken. Beroemd om de creatie van het meest ingewikkelde mechanische uurwerk aller tijden is de Blancpain 1735, met een beperkte oplage van 30 stuks en een productie van slechts één horloge per jaar. Als waarlijk grootse innovatie in zijn soort, is dit horloge een Tourbillon, minuut repeater, perpetuum kalender en split chronograaf in één. Bij de productie van deze bijzondere racecollecties bereikt Blancpain het perfecte evenwicht tussen strak design en de Oude Wereld waarde inzake kwaliteit.

The first-ever transcontinental motor rally began in 1907 with five cars traveling across two continents hoping to prove that borders could be defied and that man and machine could travel anywhere, even against all the natural obstacles in their way. This grueling 12,000-mile journey is still considered the most primordial type of auto marathon ever. The second rally would not take place until 1997 on the 90th anniversary of its inception when 96 classic and vintage cars would cross China. Only nine would make it to the finish line at the Place de la Concorde in Paris. For the 100th anniversary in 2007, a total of 130 vintage cars raced across China to Paris. For this third and last race, Blancpain created a special edition of the Peking-to-Paris Rally watch based on the LeMan Chronograph Flyback Grande Dame. Limited to 260 pieces — the number of drivers that departed from the Great Wall of China at the start of the rally — the watch is a testament to the spirit of time-honored tradition for old-fashioned craftsmanship and pioneering mechanical movements.

Le premier rallye transcontinental de tous les temps s'ouvrit en 1907. Cinq voitures traversèrent deux continents dans l'espoir de prouver que les frontières pouvaient être défiées et que l'homme et la machine pouvaient voyager n'importe où, franchissant tous les obstacles naturels se dressant sur leur passage. Ce périple éreintant de plus de 19 300 kilomètres est toujours considéré comme le marathon automobile suprême jamais réalisé. Le deuxième rallye n'eut lieu qu'en 1997, pour son 90e anniversaire, et 96 voitures classiques et d'époque allaient ainsi traverser la Chine. Neuf arrivèrent jusqu'à la Place de la Concorde à Paris. À l'occasion du 100e anniversaire en 2007, 130 voitures d'époque ont fait la course à travers la Chine, jusqu'à Paris. Pour ce troisième et dernier rallye, Blancpain a créé une édition spéciale « Peking to Paris » inspirée du célèbre Léman Chronographe Flyback Grande Date. Limité à 260 exemplaires - le nombre de pilotes ayant pris le départ à la Grande muraille de Chine – ce garde-temps est le témoin de l'esprit traditionnel prestigieux qui honore le travail d'artiste d'antan et de l'innovation en matière de mouvements mécaniques.

De allereerste transcontinentale rally begon in 1907 met vijf auto's die over twee continenten trokken, in de hoop te bewijzen dat grenzen niet bestaan, en dat mens en machine overal, ondanks alle natuurlijke hindernissen, kunnen reizen. Deze slopende 12.000 mijl reis wordt nog steeds beschouwd als de oorspronkelijkste vorm van de automarathon. De tweede rally zou pas in 1997 plaatsvinden op zijn 90ste verjaardag, waarbij 96 klassieke en antieke auto's China doorkruisten. Negen haalden de Place de la Concorde in Parijs. Voor de 100ste verjaardag in 2007, raceten in totaal 130 klassieke auto's dwars door China naar Parijs. Voor deze derde en laatste race, creëerde Blancpain een speciale editie van het Peking naar Parijs Rally horloge gebaseerd op de Léman Chronographe Flyback Grande Dame. Beperkt tot 260 stuks, evenveel als het aantal bestuurders aan de rallystart bij de Chinese Muur, is het uurwerk een eerbetoon aan de geest van de aloude traditie van ouderwets vakmanschap en baanbrekende mechanische bewegingen.

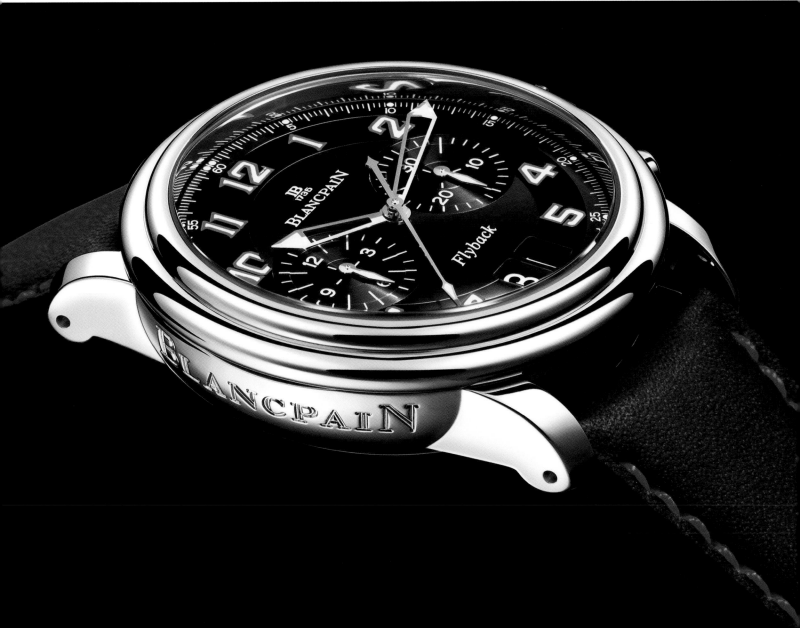

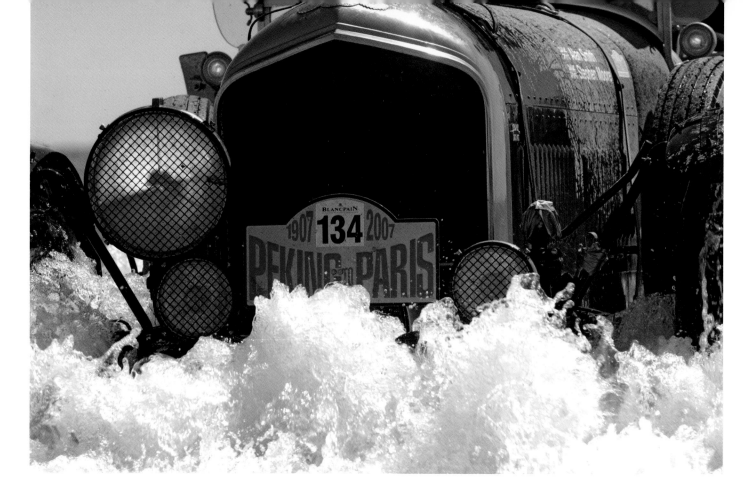

Many of the design elements from the watch take their cues from the rally's logo with the dials and straps coming in either red stitching with red highlights or with a yellow theme. The automatic movement is visible with its sapphire case back which displays a solid gold winding rotor embossed with the colorful logo. To demonstrate Blancpain's passion and expertise with the chronograph, the watch includes a column wheel control, vertical clutch actuation, fly-back feature, an exclusive big date feature and each of its 382 parts are hand polished and finished.

Bon nombre des éléments du design de la montre tirent leur origine dans le logo du rallye ; le rouge et le jaune sont repris sur les cadrans et les bracelets, dont les coutures et les chiffres sont proposés soit en rouge soit en jaune. Le mouvement automatique est visible à travers le fond saphir du boîtier, qui arbore une masse oscillante brocardée du logo aux couleurs vives. Afin de démontrer la passion et le savoir-faire de Blancpain en matière de chronographe, la montre est dotée d'une roue à colonnes, d'un embrayage vertical, de la fonction « fly-back » et d'une Grande Date exclusive ; en outre, chacun des 382 composants de ce mouvement est poli et fini à la main.

Veel van de designelementen uit het horloge bevatten een hint naar de rallylogos; de wijzerplaten en polsbanden zijn ofwel in rood stiksel met rode accenten of met een thema in het geel. De automatische beweging is zichtbaar dankzij de saffieren omhulselrug, die een massief gouden een massief gouden opwindrotor toont versierd met het kleurrijke logo. Om Blancpain's passie en expertise inzake de chronograaf te demonstreren, bevat het horloge een opgaande wielbesturing, verticale koppeling voorstuwing, fly-back functie, en een exclusief groot datumelement, en zijn alle 382 onderdelen met de hand gepolijst en afgewerkt.

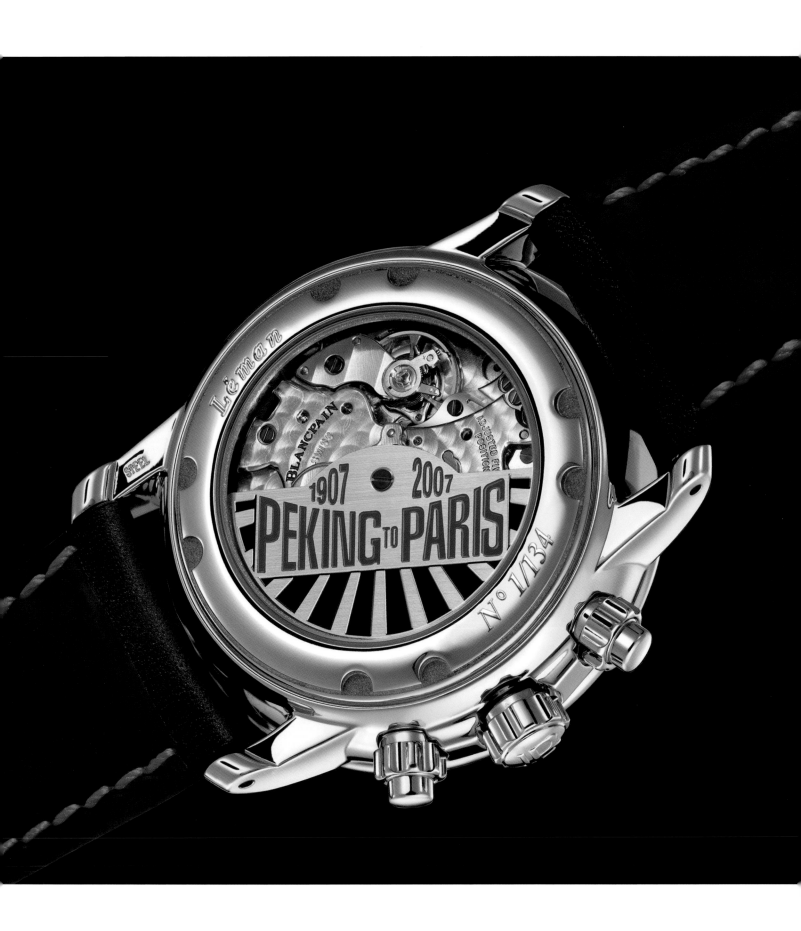

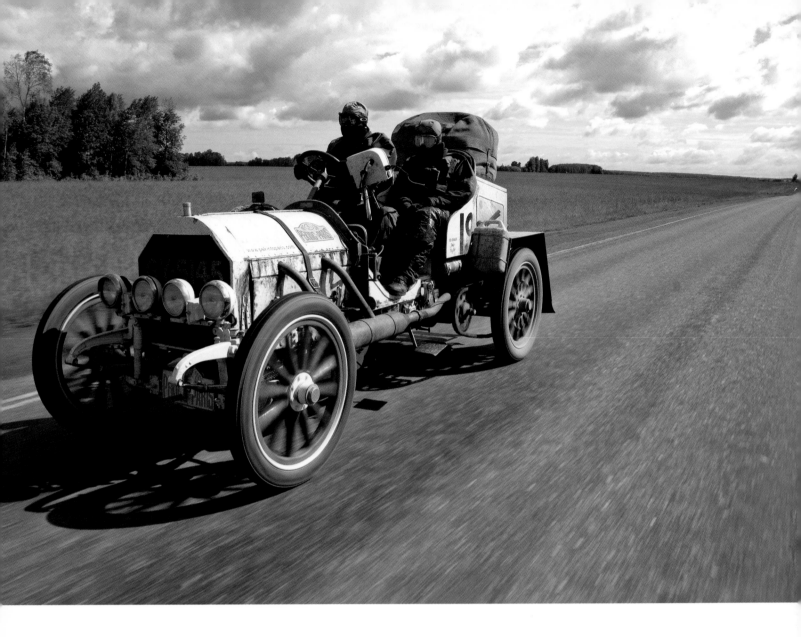

The Peking-to-Paris rally is not only the longest vintage and classic car race in the world, but undoubtedly the most challenging (above). Blancpain conceived the limited edition watch to celebrate its spirit of adventure and a love of motor racing (right).

Le rallye Pékin-Paris n'est pas seulement la plus longue course d'automobiles anciennes au monde, c'est sans aucun doute la plus héroïque (ci-dessus). Blancpain a conçu cette édition limitée pour rendre hommage à l'esprit d'aventure et à l'amour de la course automobile (à droite).

De Peking-Parijs rally is niet alleen de langste vintage en klassieke autorace in de wereld, het is ongetwijfeld ook de meest uitdagende (hierboven). Blancpain bedacht het limited edition horloge om de avontuurlijke geest en liefde voor de autosport te huldigen (rechts).

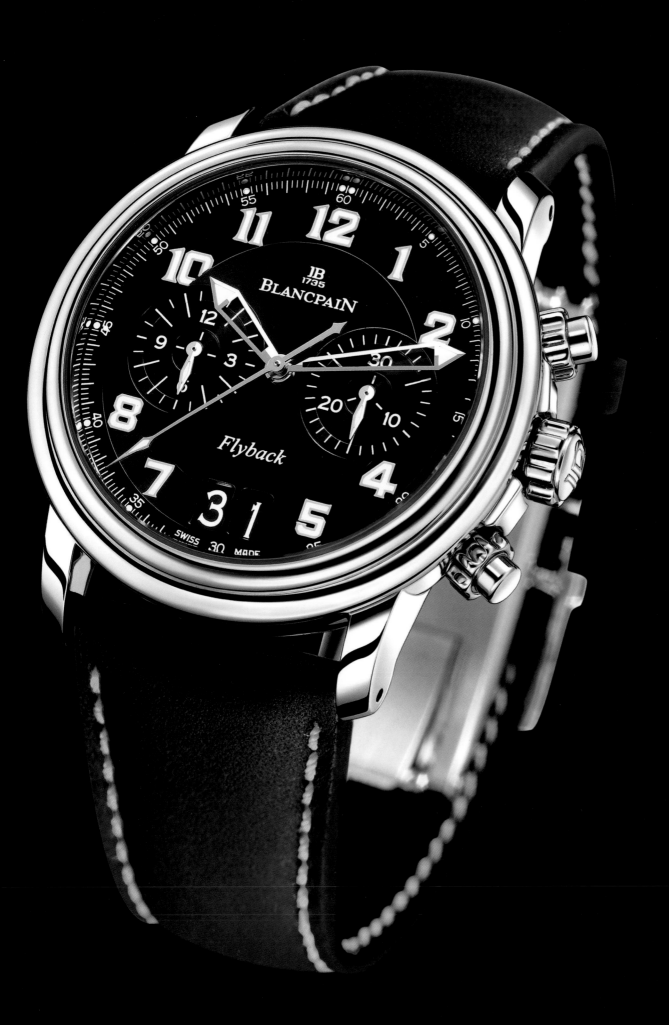

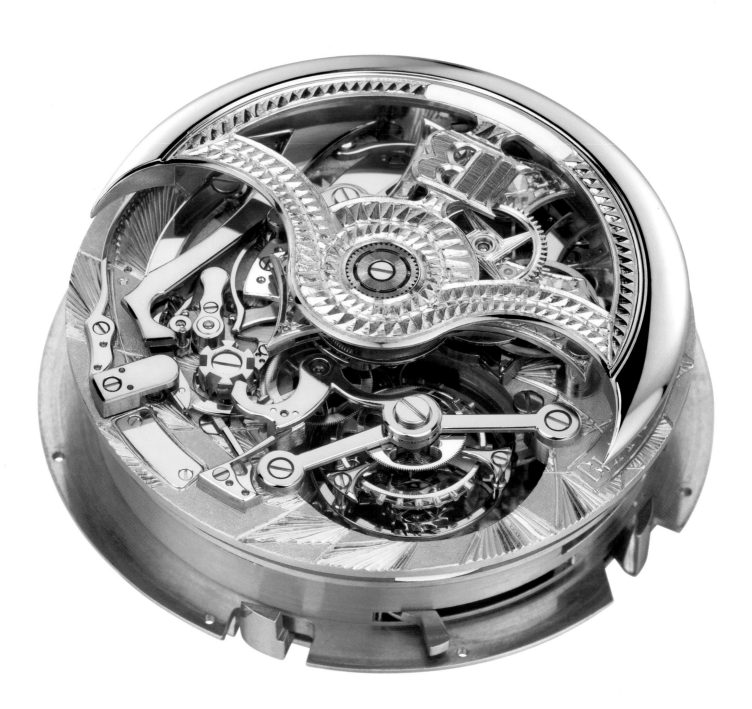

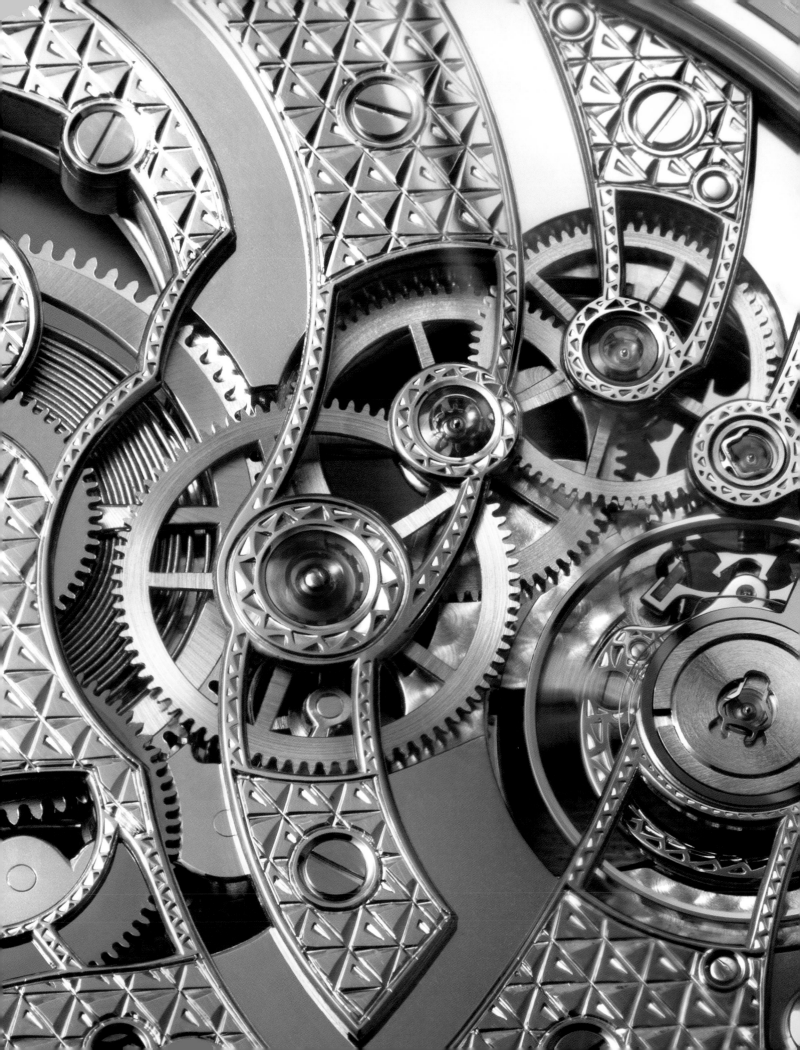

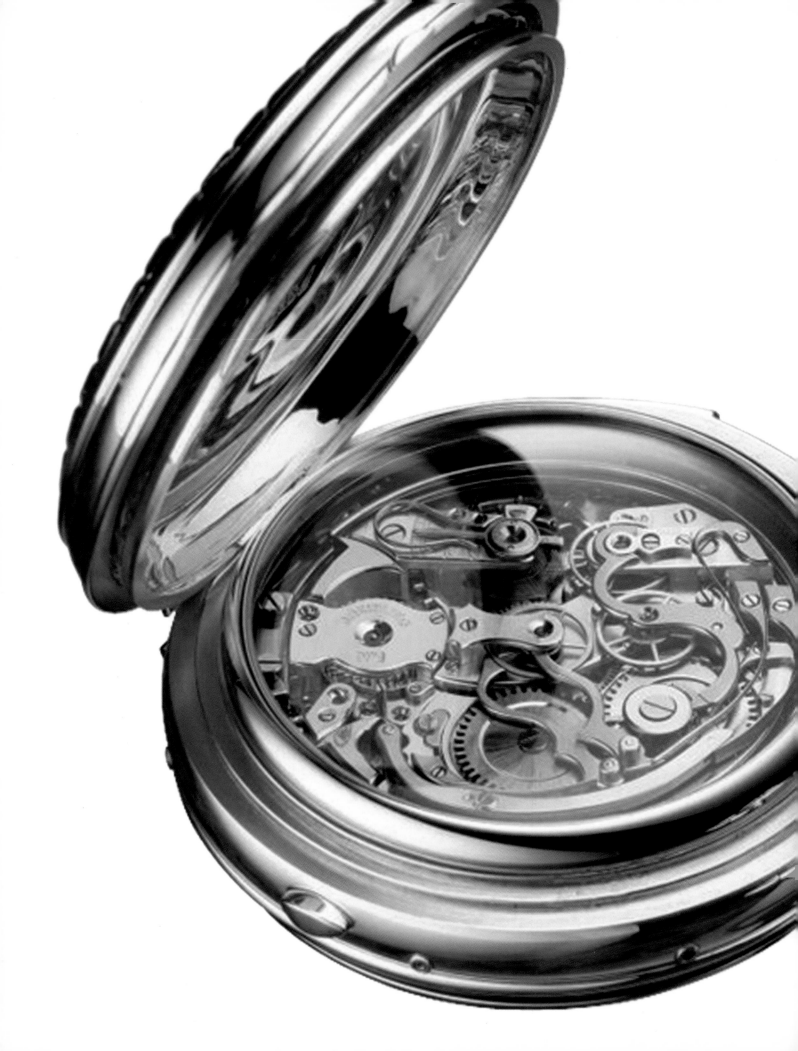

Breitling for Bentley

Since the early 1920s, Breitling has enjoyed a reputation for constant innovation and superior performance. Thanks to their outstanding achievements in aviation and scientific applications, thereby producing the world's finest chronographs, Breitling was the first to supply wristwatches to aviators. Today, all Breitling watches carry the much-coveted Official Swiss Chronometer Testing Institute (COSC) certification. With its long history and reputation for innovation and superior performance, Breitling secured a prosperous relationship with Bentley since 2003.

Depuis le début des années 20, Breitling, qui produit les meilleurs chronographes au monde, est réputée pour sa recherche constante d'innovation et ses performances hors du commun en matière d'applications aéronautiques et scientifiques. Premier fournisseur de montres-bracelets des aviateurs, Breitling accompagne aujourd'hui tous ses garde-temps du certificat très convoité délivré par le Contrôle Officiel Suisse des Chronomètres (COSC). Sa longue trajectoire ainsi que sa réputation solide en termes d'innovation et de performances ont permis à Breitling d'entretenir, depuis 2003, une relation prospère avec Bentley.

Sinds de beginjaren 1920, geniet Breitling door zijn productie van 's werelds beste chronografen, de reputatie van permanente innovatie en superieure prestaties aangaande luchtvaart en wetenschappelijke toepassingen. Als eerste leverancier van polshorloges voor piloten, dragen vandaag alle Breitling uurwerken de felbegeerde officiële Zwitserse Chronometer Testing Institute certificering. Met zijn lange geschiedenis en reputatie qua vernieuwing en meesterlijke krachttoeren, verzekerde Breitling sinds 2003 een welvarende relatie met Bentley.

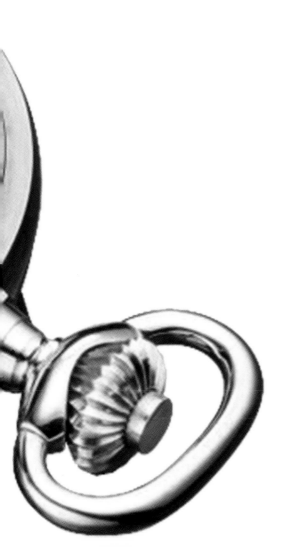

Bentley is a brand that conjures up images of elegance, exclusivity and fine craftsmanship. The car company spent most of its early years continually refining racecar production to stand up to its unquenchable thirst to push its engines to their limits. This in turn encouraged companies to match their innovation by creating precision instruments such as the chronograph. As demand drives innovation, especially in the racing industry, Breitling responded by creating a series of Bentley-inspired watches.

Bentley est une marque synonyme d'élégance, d'exclusivité et de savoir-faire d'excellence. L'entreprise automobile a consacré ses jeunes années au perfectionnement continu de sa production de voitures de course pour assouvir cette soif inextinguible de pousser ses moteurs dans leurs ultimes limites. Cette volonté a encouragé d'autres entreprises à faire leurs preuves en matière d'innovation en créant des instruments de précision tels que le chronographe. L'innovation étant conduite par la demande, notamment dans le secteur de la compétition automobile, Breitling a décidé de créer une ligne de montres inspirées par Bentley.

Bentley is een merk dat beelden oproept van elegantie, exclusiviteit en schitterend vakmanschap. Het autobedrijf spendeerde het grootste deel van zijn beginjaren aan het voortdurend verfijnen van de raceauto productie om het hoofd te bieden aan de onlesbare dorst haar motoren tot het uiterste te bewegen. Dit op zich moedigde andere bedrijven aan de innovatie te evenaren door het maken van precisie-instrumenten zoals de chronograaf. Vermits de vraag drijft tot innovatie, vooral in de race industrie, reageerde Breitling met de creatie van een reeks Bentley-geïnspireerde horloges.

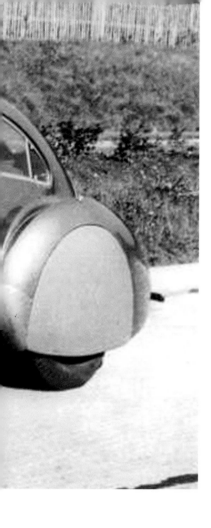
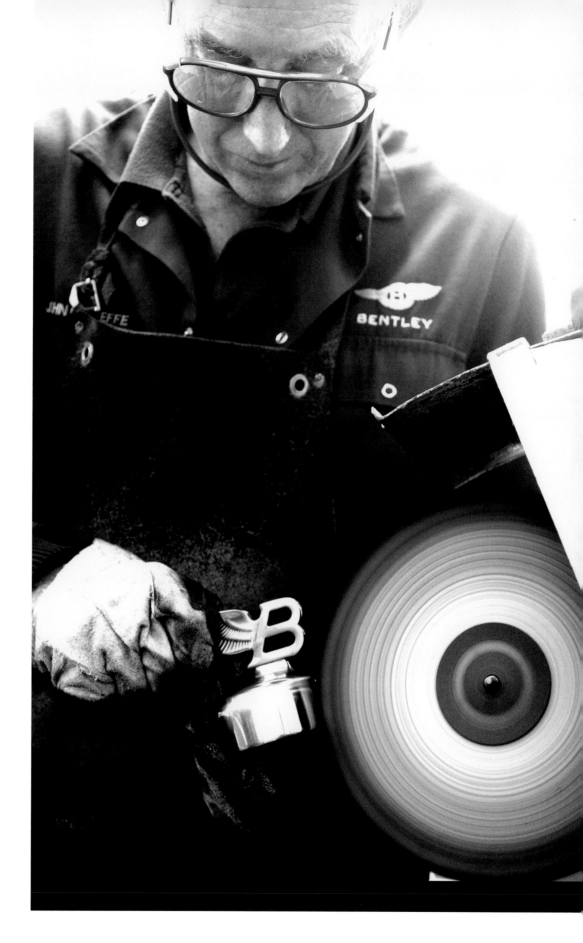

The complications of most watches
contain hundreds of parts that need
to be hand-crafted using state-of-
the-art machines and tools: many
of the intricate watch parts need to
be individually adjusted and hand-
finished. Some components are
no thicker than a single strand of
hair and only the steady hand of an
expert watchmaker can produce their
complex movements.

Les complications de la plupart des
montres contiennent des centaines
de pièces qui doivent être façonnées
à l'aide d'outils et de machines de
pointe ; bon nombre des composants
complexes doivent être ajustés
individuellement et finis à la main.
Certains de ces composants sont
aussi fins qu'un cheveu et seule la
main ferme d'un expert en horlogerie
est capable de donner vie à leurs
mouvements délicats.

De complicaties in de meeste
uurwerken bevatten honderden
onderdelen die met de hand moeten
worden vervaardigd met behulp
van geavanceerde machines en
werktuigen; veel van de ingewikkelde
horlogefragmenten moeten
afzonderlijk worden aangepast en
met de hand afgewerkt. Sommige
componenten zijn niet dikker dan
een haarstrengetje, en alleen de
vaste hand van een deskundig
horlogemaker kan hun complexe
bewegingen vervaardigen.

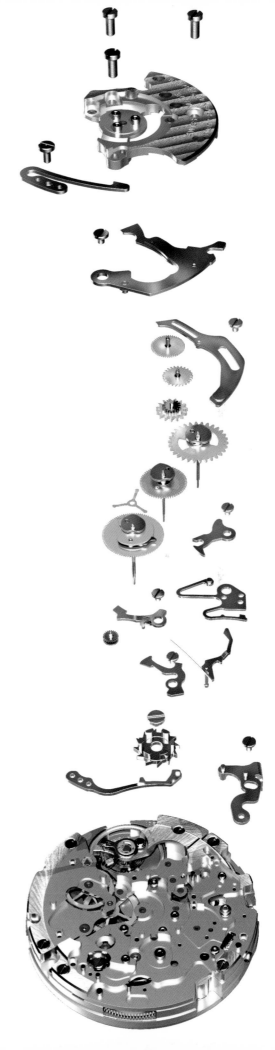

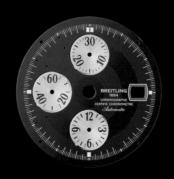
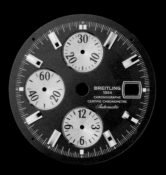
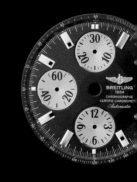

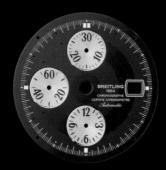
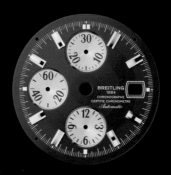
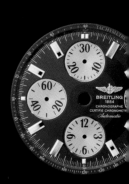

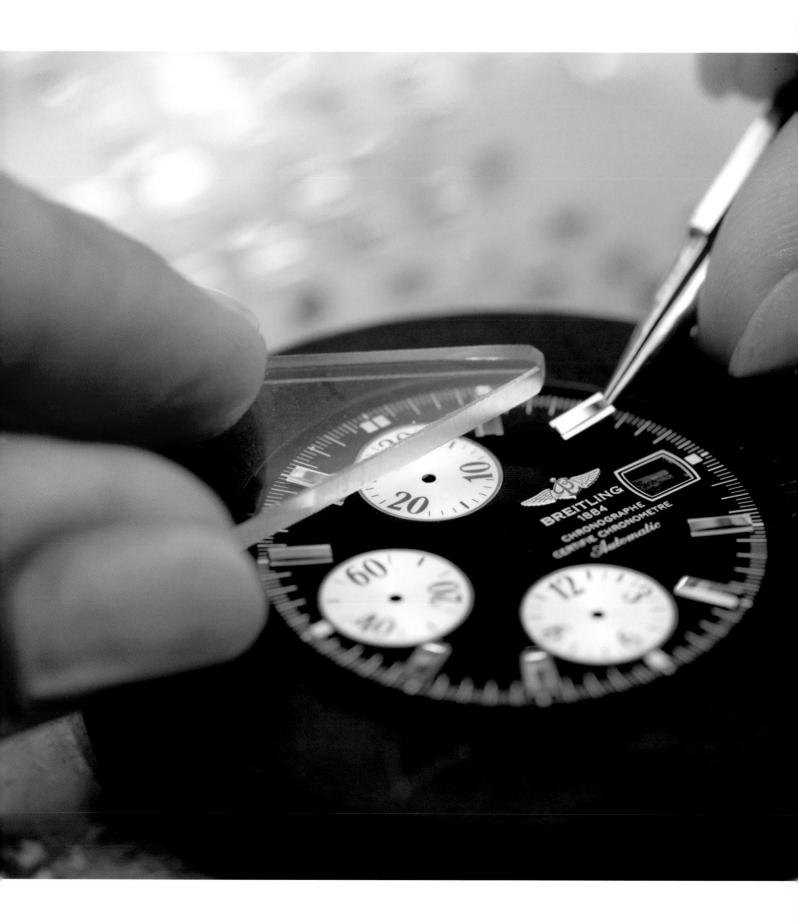

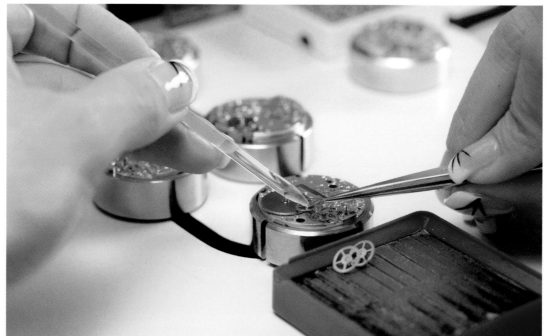

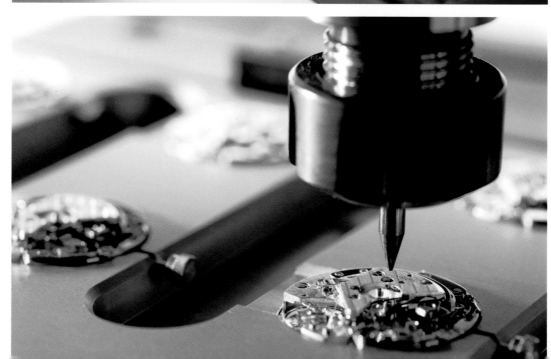

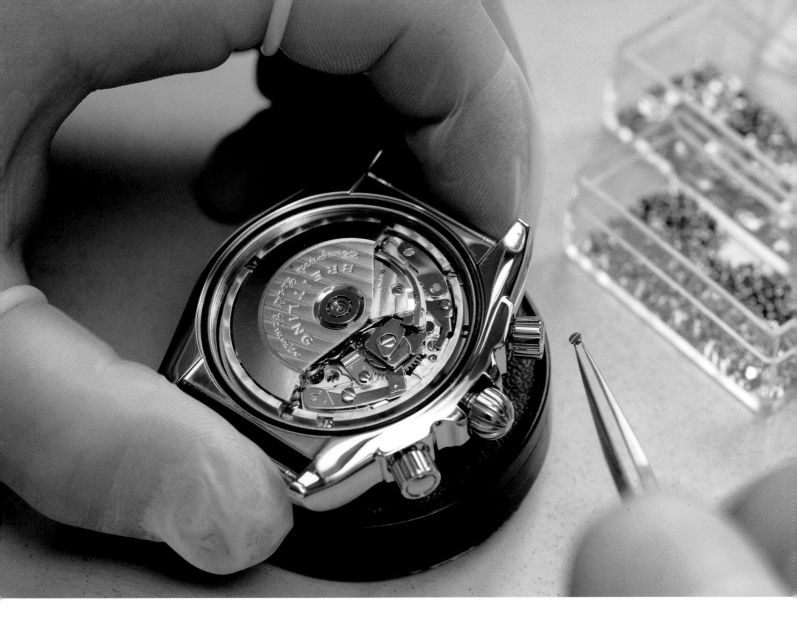

In the most traditional watch movements, the mainspring serves as the main power source by using a spiral spring that is rewound by turning the watch crown. The automatic mechanisms found on today's current models rely on the natural motions of the wrist. With the movement of the wearer's body, a winding rotor rotates and the oscillating weight winds the mainspring automatically.

Dans les mouvements horlogers les plus traditionnels, le ressort moteur sert de source d'énergie principale et utilise un ressort en spirale dont le remontage s'effectue en tournant la couronne de la montre. Les mécanismes automatiques que l'on trouve sur les modèles actuels se basent sur les mouvements naturels du poignet. Un rotor tourne avec les mouvements du corps ; la masse oscillante remonte la montre en remontant automatiquement le ressort moteur.

In de meest traditionele uurwerkbewegingen, fungeert de veer als de belangrijkste energiebron. Door te draaien aan de kroon wordt een spiraalveer opgewonden. De automatische mechanismen van de huidige modellen steunen op de natuurlijke bewegingen van de pols. Een opwindrotor roteert door beweging van het lichaam, het oscillerende gewicht laadt het horloge constant op door de veer automatische op te winden.

A complicated watch has one or more functions beyond those of basic time keeping. One of the most common functionalities is the chronograph watch that has a special complication with several sub dials that can read other specific time measurements with a central second hand without interference with the continuous time. Despite its aesthetic appearance, the chronograph watch is often desired for its sturdy frame.

Une montre compliquée possède une ou plusieurs fonctions en plus de garder le temps. L'une des plus courantes est la montre chronographe qui comporte une complication spéciale avec plusieurs sous-cadrans indiquant d'autres mesures de temps spécifiques avec une aiguille des secondes centrale sans influence sur le temps qui passe. En règle générale, le chronographe est apprécié pour son cadre robuste, en dépit de son esthétique.

Naast de standaard urenregistratie componenten heeft een gecompliceerd horloge een of meer bijkomende functies. Een van de meest voorkomende mogelijkheden is het chronograafhorloge dat een bijzondere complicatie met verscheidene subwijzerplaten heeft die bijkomende specifieke tijdmetingen kan lezen via een centrale tweede wijzer, zonder ingreep op de progressieve tijd. Ondanks haar esthetische uitstraling, wordt het chronograafuurwerk in de meeste gevallen gegeerd voor zijn massieve omlijsting.

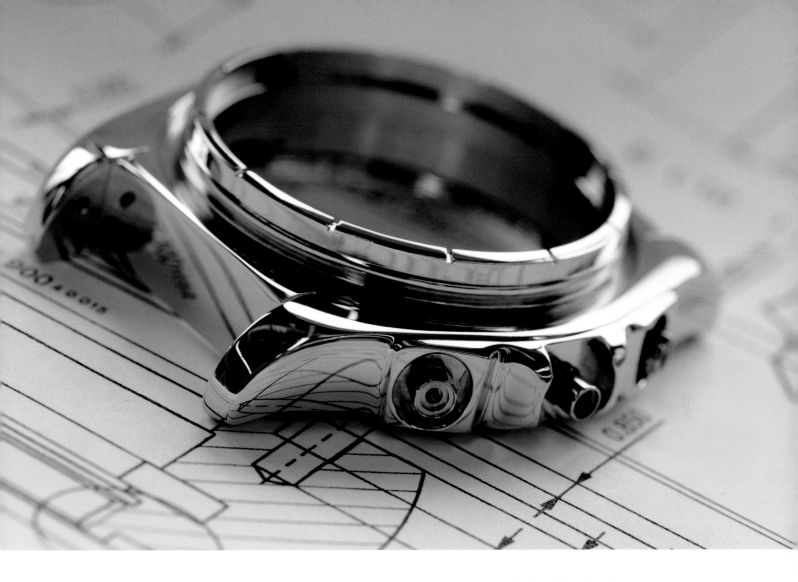

Breitling watches are known to be some of the sturdiest on the market today. Their watch cases are made from exceptionally strong materials such as anti-magnetic stainless steel and the highest grade titanium. The well-built armor of a Breitling watch can easily withstand up to 85 tons of pressure and the case has been hardened in a 1,100 degree Celsius furnace.

Aujourd'hui, les montres Breitling font partie des plus solides du marché. Leurs boîtiers sont fabriqués dans des matériaux exceptionnellement résistants comme l'acier inoxydable antimagnétique ou le titane de première qualité. Le blindage à toute épreuve d'une Bretiling peut facilement résister à une pression de 85 tonnes et son boîtier a été durci dans un four à 1100 °C.

De Breitling horloges staan bekend als een van de meest robuuste op de huidige markt. De Breitling horlogekasten zijn gemaakt van uitzonderlijk sterke materialen zoals antimagnetisch roestvrij staal of hoogste kwaliteit titanium. Het welgebouwde harnas van het Breitling uurwerk kan gemakkelijk tot 85 ton druk weerstaan en de kast is gehard in een oven van 1100 graden Celsius.

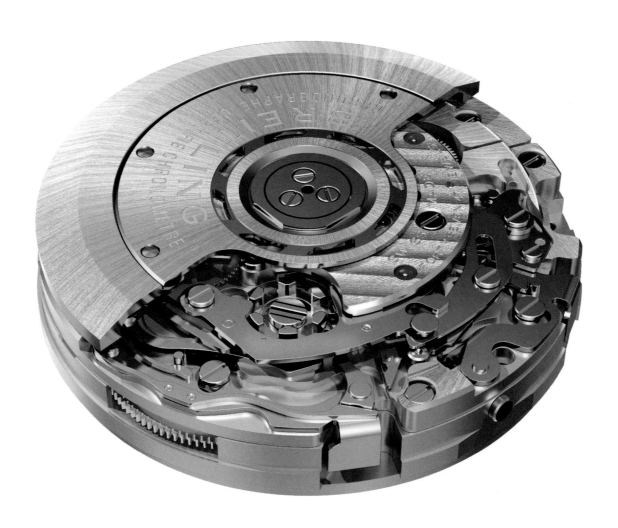

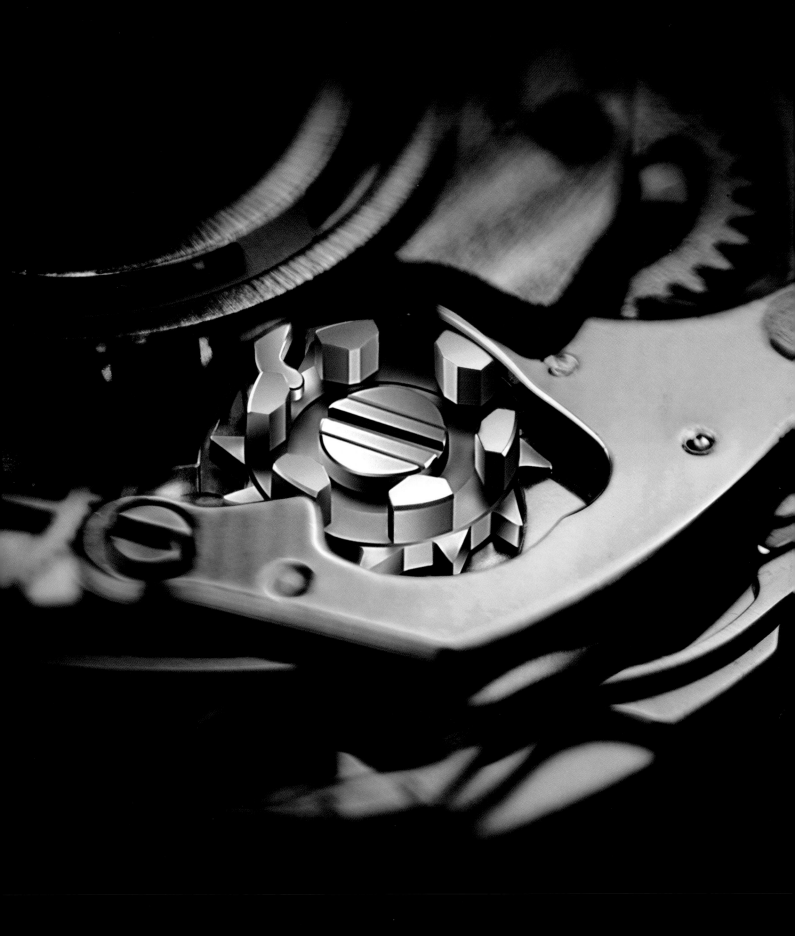

In order to gain COSC certification, the watch movement must be made from the highest quality raw components. These volatile and rare materials can only be put together with special attention and care from the best watchmakers in the industry who resemble brain surgeons in their accuracy and meticulous technique. The word "chronometer" can only be used for watches certified by the COSC. This is not an easy status to achieve: only three percent of all timepieces produced in Switzerland carry this special designation.

Pour obtenir la certification COSC, le mouvement de la montre doit être réalisé à partir de matières premières de qualité optimale. Ces matières volatiles et rares ne peuvent être assemblées qu'avec la minutie et le soin des meilleurs horlogers du secteur, dont la précision et la minutie se rapprochent de celles des neurochirurgiens. Le mot « Chronomètre » ne peut être utilisé que pour les montres certifiées par le COSC. Obtenir cette certification n'est pas chose facile ; seulement 3 % de tous les garde-temps produits en Suisse bénéficient de cette speciale benaming.

Om de COIV certificering te verkrijgen, moet de uurwerkbeweging gemaakt zijn uit de hoogste kwaliteit ruwe componenten. Deze vluchtige en zeldzame materialen kunnen enkel geassembleerd worden met de speciale aandacht en zorg van de beste horlogemakers in de industrie die door hun nauwkeurigheid en minutieuze techniek op hersenchirurgen lijken. Het woord "Chronometer" kan alleen worden gebruikt voor horloges gecertificeerd door het COSC. Geen gemakkelijk haalbare status; slechts 3% van alle in Zwitserland geproduceerde uurwerken dragen deze speciale benaming.

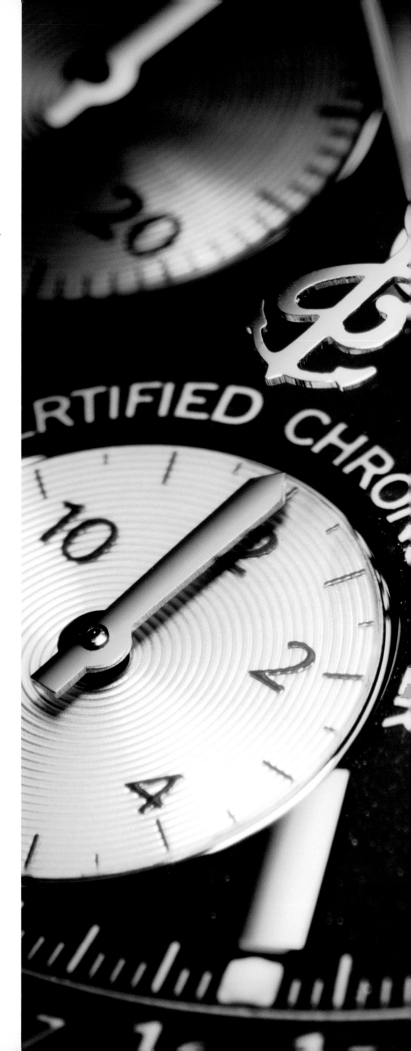

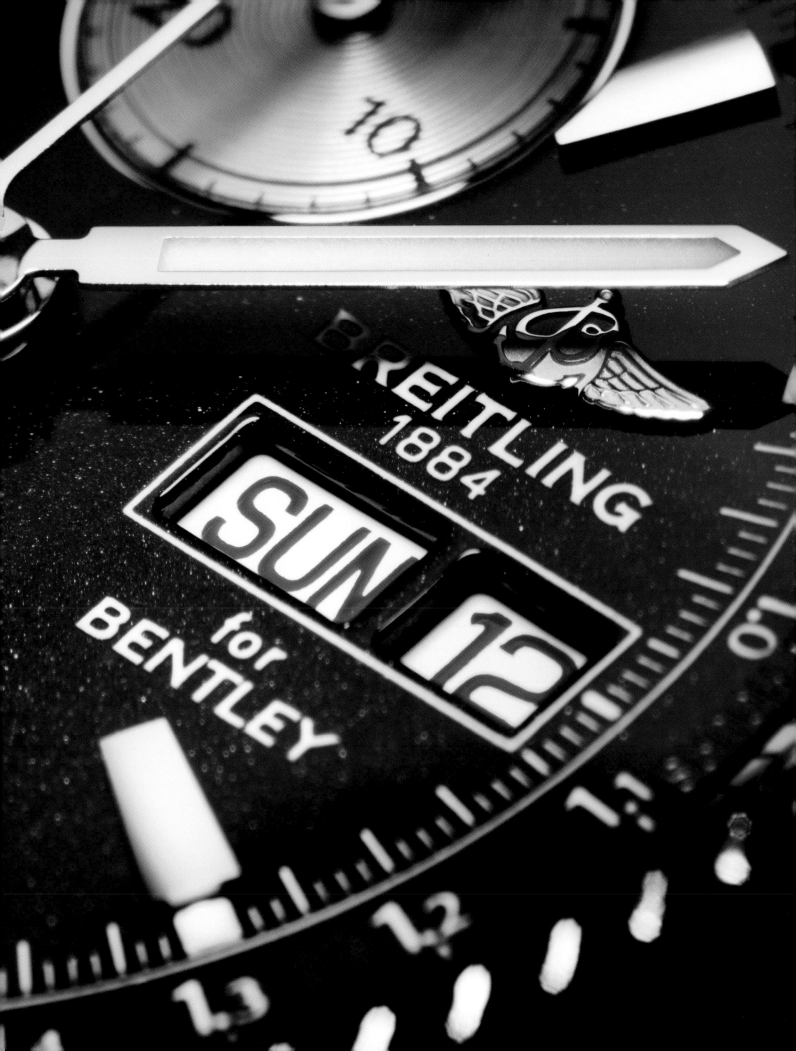

Both Bentley and Breitling share the same spirit of tradition and exclusivity, place the highest value on technology and illustrate the mastery of exclusivity and workmanship that both brands are known for. Bentley lends its Flying "B" emblem to a series of Breitling mechanical chronographs that embody the elegant and advanced aesthetics of both brands. These Bentley-inspired timepieces also include advanced watch functionalities such as variable tachometers, multiple time zone displays for distance racing and distinctive bezels to track lap times.

Bentley et Breitling ont en commun cet esprit de tradition et d'exclusivité. Les deux marques attachent une importance capitale à la technologie et illustrent leur maîtrise de l'exclusivité et de l'exécution soignée qui ont fait leur renommée. Bentley a prêté son emblème Flying B à une ligne de chronographes mécaniques Breitling qui incarnent l'esthétique élégante et sophistiquée des deux marques. Ces garde-temps inspirés par Bentley sont en outre dotés de fonctions telles que les tachymètres variables, l'affichage à fuseaux horaires multiples pour les courses longue distance, ainsi que des lunettes pour mémorisation du temps au tour.

Zowel Bentley als Breitling delen dezelfde geest van traditie en exclusiviteit, deponeren technologie als de hoogste waarde, en illustreren de genialiteit van exclusiviteit en vakmanschap waar beide labels bekend om staan. Bentley verleent zijn Flying B embleem aan een reeks mechanische Breitling chronografen die de elegante en geavanceerde esthetiek van beide merken belichaamt. Deze Bentley-geïnspireerde horloges bevatten ook geavanceerde uurwerkfunctionaliteiten zoals variabele tachometers, meerdere tijdzone displays voor verre afstand races, en distinctieve horlogeranden om rondetijden op te volgen.

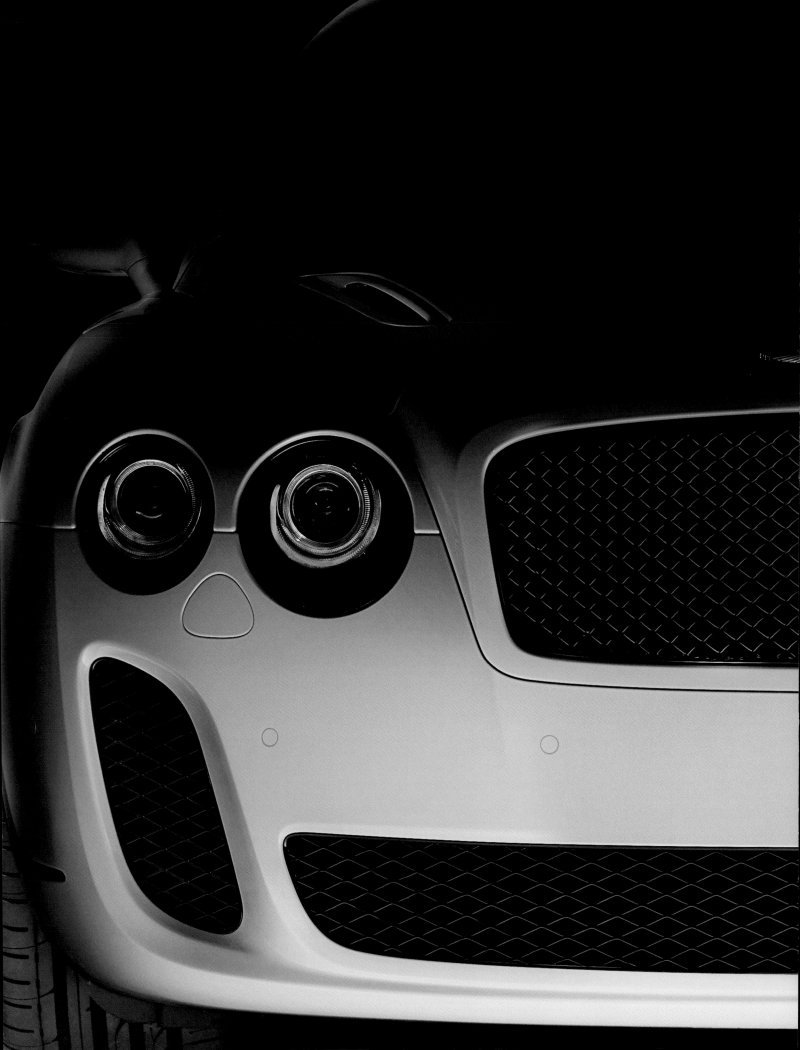

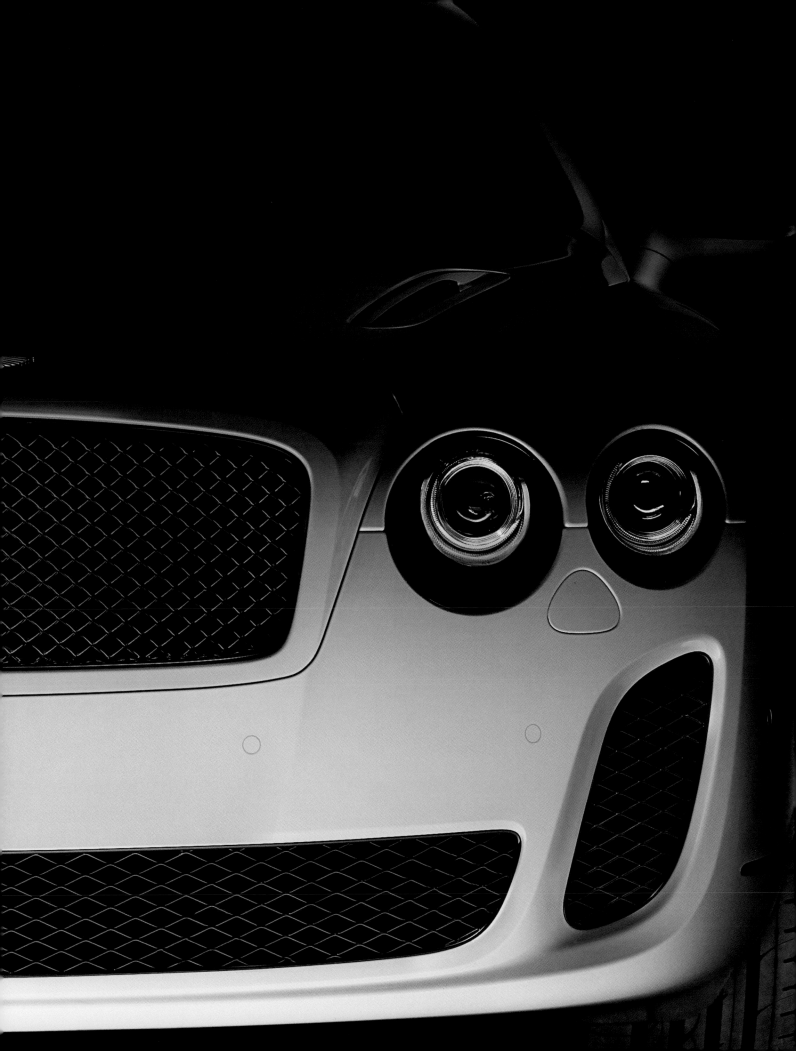

Cartier

This particular model from Cartier doesn't necessarily credit its name to one specific automobile but to the most desirable kind of car there is. The Roadster is the most popular type of car, often valued higher than any other convertible with its unrivaled vintage aesthetic. Its massive appeal confirms that a design which merely hints at such an evocative and nostalgic style of automobile can attach an enchanting kind of charm and elegance to the design of a watch. This special edition version Roadster came with a walnut burl face and interchangeable strap limited to only 250 pieces.

Ce modèle spécial signé Cartier ne doit pas son nom à une voiture en particulier, mais à la plus prisée de toutes : le cabriolet. C'est le véhicule le plus en vogue et, grâce à son esthétique vintage sans égal, il est souvent plus apprécié que n'importe quel autre modèle décapotable. La Roadster de Cartier est dotée d'un mouvement à remontage automatique calibre 8510 pour commémorer le 150e anniversaire de la marque. Le vif intérêt suscité par cette montre est bien la preuve qu'un design, qui rappelle simplement un style d'automobile évocateur et empreint de nostalgie, peut assaisonner un garde-temps d'une touche de charme et d'élégance irrésistible. L'édition spéciale Roadster, limitée à seulement 250 exemplaires, possède une plaque en loupe de noyer et un bracelet interchangeable.

Dit bijzondere model van Cartier dankt zijn naam niet noodzakelijkerwijs aan een specifieke auto, maar wel aan de meest begeerlijke auto die er bestaat. De Roadster is het populairste type auto, en vaak hoger gewaardeerd dan eender welke cabriolet dankzij haar ongeëvenaarde vintage esthetiek. Cartier introduceerde de Roadster met een automatische opwinding Caliber 8510 beweging om de 150ste verjaardag van het horlogemerk te vieren. De massieve aantrekkingskracht bevestigt dat een ontwerp, dat slechts een hint geeft naar zulk een suggestieve en nostalgische stijl auto, een soort betoverende charme en elegantie kan verbinden aan een uurwerk. De speciale editie van de Roadster versie werd uitgebracht met walnoot Burl wijzerplaat en verwisselbare polsband, en telt slechts 250 stuks.

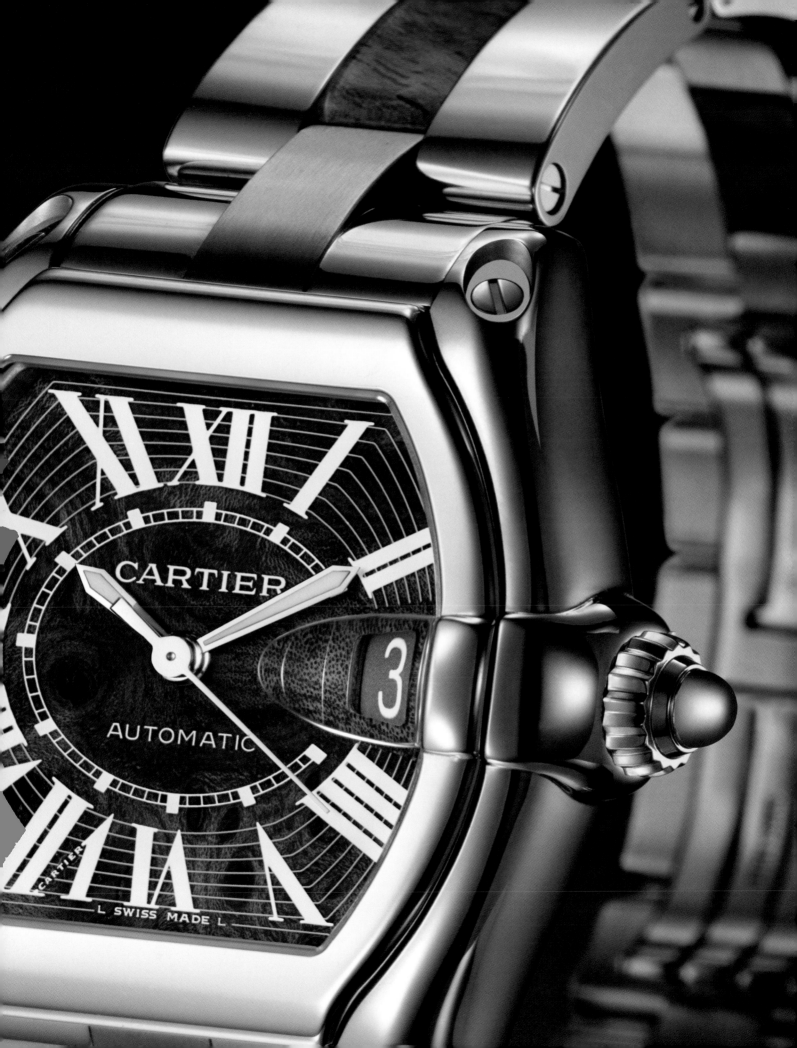

Founded as a jewelry boutique in 1847, demand for the various designs of the Cartier line of greatly increased over the last century. Even watch historians attribute the popularization of the first wristwatches to Cartier. Each watch exhibits a balance between a fine jeweler's aesthetic approach and the precise techniques and expertise of a mechanical engineer forming a truly moving work of art.

Bijouterie fondée en 1847, Cartier a créé des designs de montres très demandés au cours du siècle dernier. Certains historiens de l'horlogerie attribuent même la banalisation des premières montres-bracelets à Cartier. Chaque montre illustre l'harmonie entre l'approche esthétique d'un grand joaillier et les techniques et l'expertise précises d'un ingénieur mécanicien, créant de la sorte une œuvre d'art véritablement bouleversante.

Hoewel in 1847 oorspronkelijk opgericht als juwelenboetiek, nam de vraag naar de verschillende ontwerpen van de Cartier horlogelijn in de vorige eeuw toe. Zelfs uurwerkhistorici schrijven de popularisering van de eerste polshorloges toe aan Cartier. Elk uurwerk vertoont een evenwicht tussen de esthetische aanpak van een meester juwelier en de precieze technieken en expertise van een werktuigbouwkundig ingenieur, samen een waarlijk ontroerend kunstwerk.

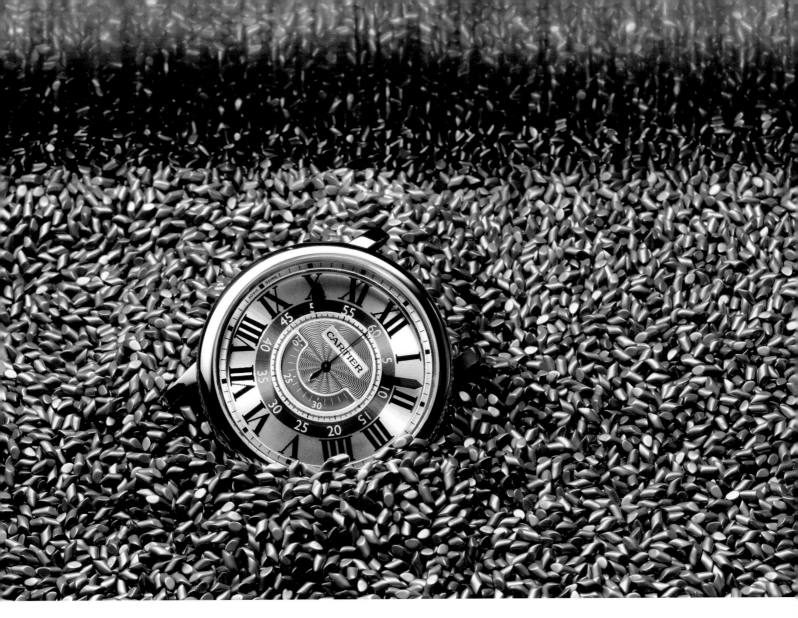

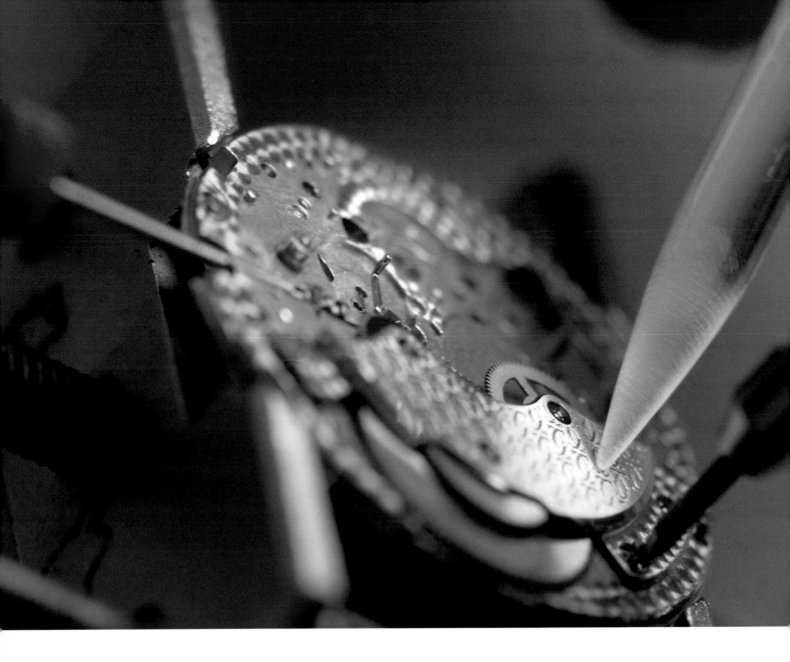

Rooted in the most ancient traditions of watchmaking, Cartier builds upon the hand-wound mechanical movements that caused a technological revolution upon being introduced in the 13th century.

Enracinée dans les traditions horlogères ancestrales, Cartier s'est basée sur les mouvements mécaniques à remontage manuel qui ont signifié une révolution technologique lors de leur apparition au XIIIe siècle.

Geworteld in de oudste tradities van de horlogemakelij, bouwt Cartier voort op de handmatige mechanische bewegingen die een technologische revolutie veroorzaakten bij hun introductie in de 13de eeuw.

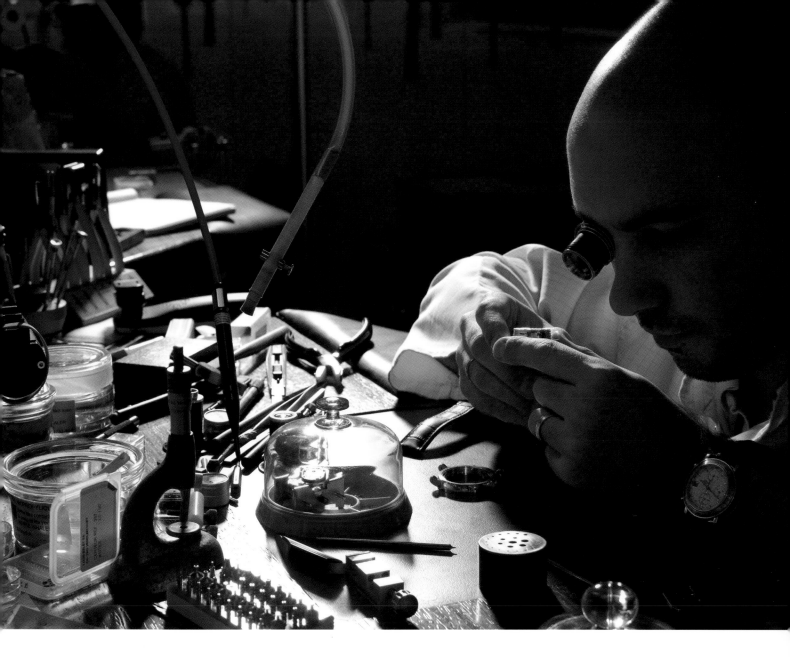

Today, the movements found in Cartier watches wind automatically with the use of chrome-plated oscillating weight, ruthenium coated bridges and black screws as part of the 160 quality components that are assembled together to create a remarkable automatic movement no bigger than a coin.

Aujourd'hui, les mouvements des montres Cartier se remontent automatiquement et se composent d'une masse oscillante chromée, de ponts revêtus de ruthénium et de vis noires, parmi les 160 composants de qualité qui sont assemblés pour créer un mouvement automatique remarquable, aussi petit qu'une pièce de monnaie.

Vandaag winden de bewegingen in Cartier horloges zich automatisch op met het gebruik van verchroomd oscillerend gewicht, ruthenium-gelaagde bruggen en zwarte schroeven als deel van de 160 hoogwaardige componenten die aan elkaar worden gemonteerd tot een frappante automatische beweging niet groter dan een muntstuk.

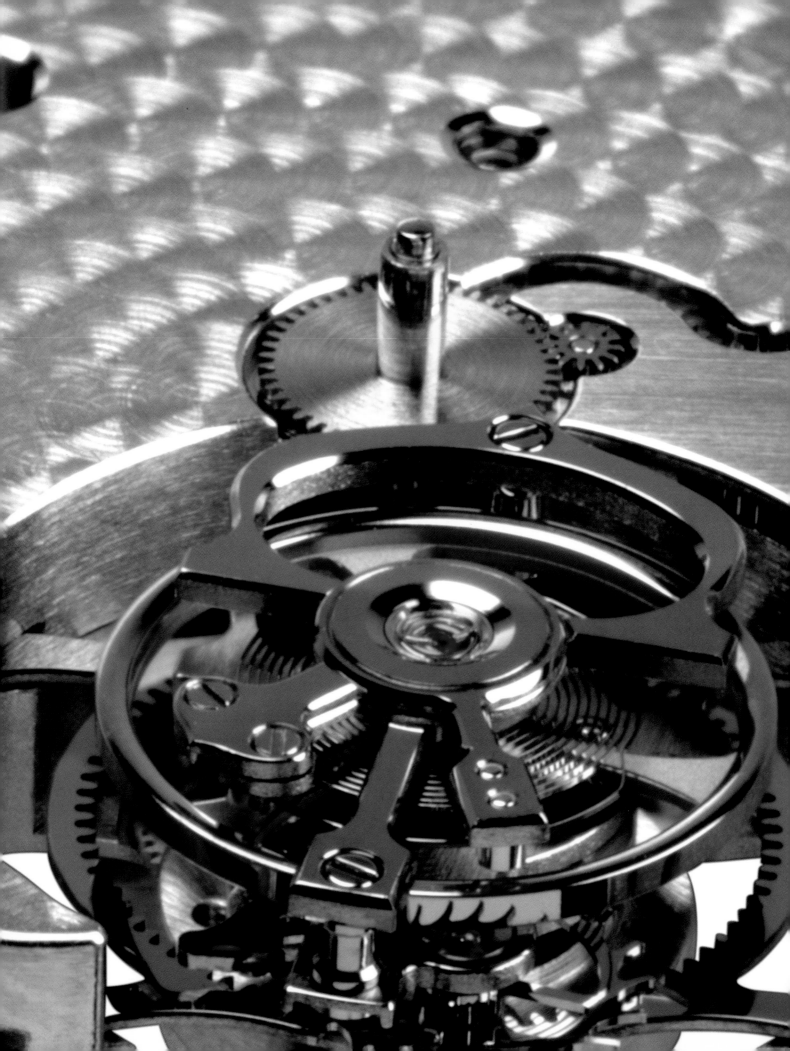

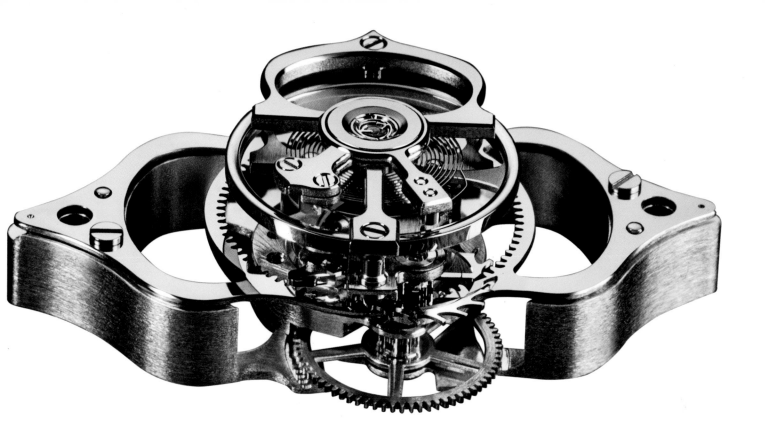

Each Cartier watch demonstrates the balance between aesthetics from a jeweler's perspective to the techniques and expertise demanded from the precise mechanical engineering of fine watchmaking. Just recently, the company gained entrance into the exclusive club of watch manufacturers that are allowed to display the highly desirable and prestigious certification of the Geneva Seal for their Calibre 9452 MC, Cartier's first in-house tourbillon calibre with 50 hours of power reserve. Distraught by a wave of counterfeit products, a guild set up the Geneva Seal in 1886 to become a true and tested symbol of flawless watchmaking, guaranteeing excellence in quality and design.

Chaque montre Cartier incarne l'équilibre entre l'esthétique du joaillier et les techniques et l'expertise requise pour l'ingénierie mécanique précise de l'horlogerie haut de gamme. Tout récemment, l'entreprise a fait son entrée dans le club très fermé des horlogers autorisés à afficher la certification la plus prisée et la plus prestigieuse du Poinçon de Genève pour son Calibre 9452 MC, premier calibre tourbillon de la maison doté d'une réserve de marche de 150 heures. Désemparée face à la vague de contrefaçons qui sévissait, une association fonda le Poinçon de Genève en 1886, qui devint un symbole authentique et éprouvé de l'horlogerie exemplaire, gage d'excellence en matière de qualité et de design.

Elke Cartier horloge demonstreert de balans tussen esthetiek vanuit het juweliersperspectief aangaande technieken en expertise nodig voor de precieze mechanische constructie betreffende hoogstaande uurwerkenmakelij. Onlangs heeft het bedrijf zijn entree gemaakt in de exclusieve club van horlogefabrikanten die toegelaten zijn tot het zeer gegeerde en prestigieuze Zegel van Genève certificaat met zijn Calibre 9452 MC, Cartier's eerste bedrijfseigen tourbillon kaliber met 50 uren energiereserve. Radeloos door een golf van nagemaakte producten, richtte in 1886 een gilde het Zegel van Genève op om vandaag het getrouwe en geteste symbool te zijn voor perfecte horlogemakelij dat uitmuntendheid in kwaliteit en design.

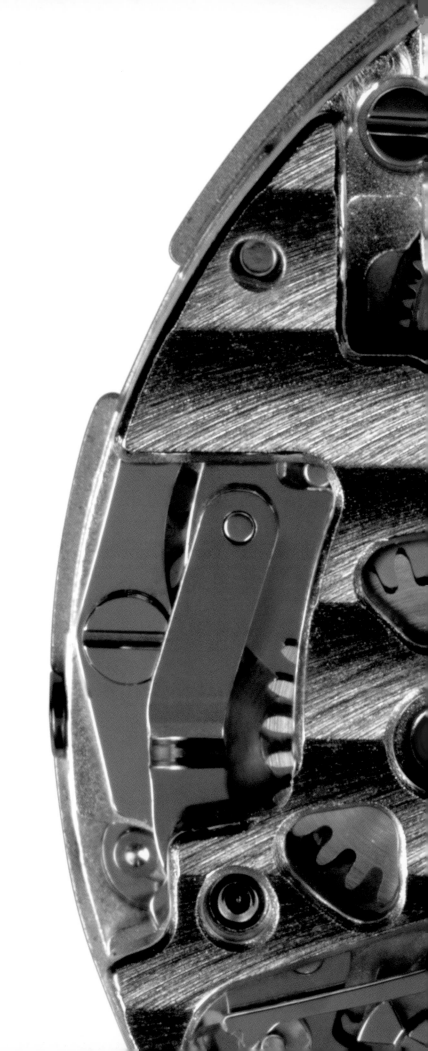

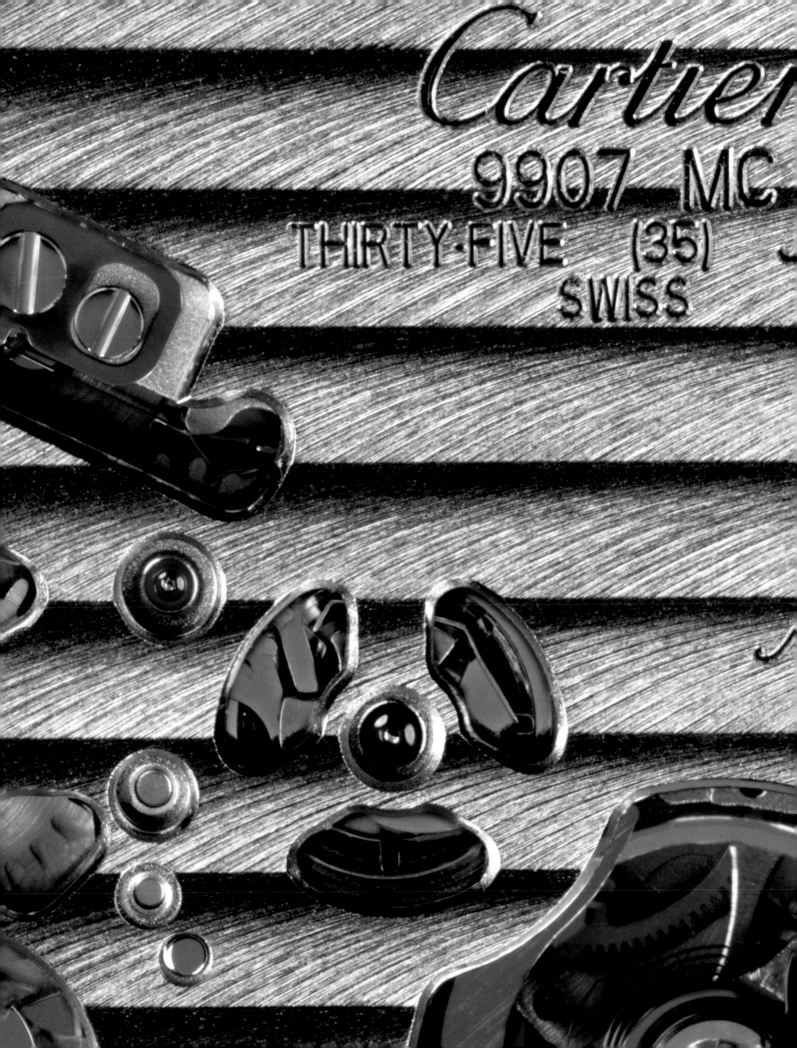

Grand Prix de Monaco Historique

Mainly known as a jet-setting haven that attracts celebrities and wealthy foreigners, Monaco has been deemed the world's epicenter of glamour. Since 1997, the Historic Grand Prix of Monaco is held two weeks before the Formula One Grand Prix on the same circuit. It is one of the most prestigious and exhilarating races in the world with the racetrack nestled between towering rocks, gleaming harbors and the scenic backdrop of the Old World architecture of the city. Because of this, it is only befitting that one of the most equally glamorous and prestigious brands would create a special series of watches celebrating the Grand Prix de Monaco Historique and serve as the official timekeeper for the event.

Principalement connu comme l'oasis de la jet-set qui attire célébrités et riches étrangers, Monaco est considéré comme l'épicentre mondial du glamour. Depuis 1997, le Grand Prix historique de Monaco se tient deux semaines avant le Grand Prix de Formule 1, sur le même circuit. C'est l'une des courses les plus prestigieuses et exaltantes du monde ; la piste est nichée entre d'imposants rochers et des ports étincelants, avec pour toile de fond l'architecture antique pittoresque de la ville. Rien d'étonnant donc, que l'une des marques les plus chics et prestigieuses ait choisi de créer une série de montres spéciales pour rendre hommage à cet événement.

Vooral bekend als een jetset toevluchtsoord dat beroemdheden en rijke buitenlanders aantrekt, werd Monaco beschouwd als het glamour epicentrum van de wereld. Sinds 1997 wordt de historische Grote Prijs van Monaco twee weken voor de Formule 1 Grote Prijs op hetzelfde circuit gehouden. Het is een van de meest prestigieuze en opwindende races op aarde; het circuit is genesteld tussen torenhoge rotsen, schitterende havens en de schilderachtige achtergrond van de Oude Wereld stadsarchitectuur. Daarom is het alleen maar gepast dat een van de meest even betoverende en gerenommeerde merken een speciale serie horloges zou creëren om dit evenement te huldigen.

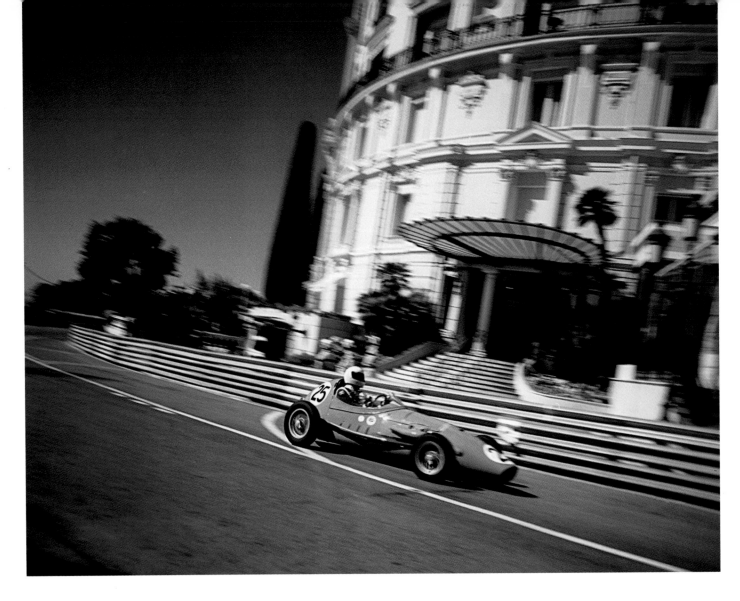

The race itself conjures romantic scenes from the Belle Époque era with vintage cars racing along the twisting and turning track through narrow streets. Having the race in Monte Carlo also gives this race an additional injection of allure, charm and sophistication as well as imminent danger and excitement. The course is not for the faint of heart as sudden changes in elevation, difficult turns and tight corners make this race one of the most challenging tracks in the Grand Prix.

La course évoque les scènes romantiques de la Belle Époque avec ses automobiles anciennes filant sur la piste en lacets qui se faufile par les rues étroites. Le fait que la course se déroule à Monte-Carlo donne à cette compétition un zeste de charme, d'élégance et de sophistication, en plus du grand danger et de l'excitation qui l'entourent. La course n'est point pour les peureux ; les changements soudains d'altitude, la difficulté des tournants et les virages serrés font de cette piste l'une des plus ardues du Grand Prix.

De race zelf roept romantische scènes op uit het Belle Epoque tijdperk met klassieke auto's die over het kronkelende en bochtige circuit in de smalle straatjes scheuren. Dat deze race in Monte Carlo gehouden wordt, geeft aan de wedstrijd een extra injectie van allure, charme en verfijning, alsook van aanzienlijk gevaar en opwinding. De koers is niet voor bangeriken; de plotselinge hoogteveranderingen, de moeilijke bochten en scherpe hoeken maken van deze race een van de meest uitdagende circuits in de Grote Prijs.

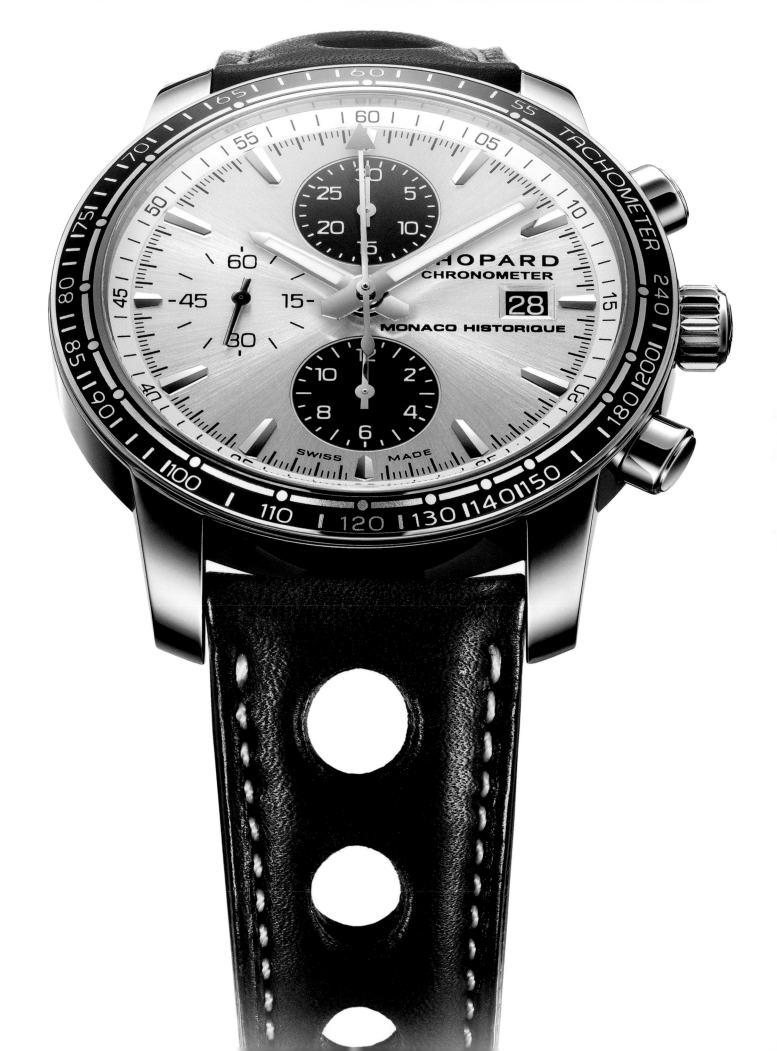

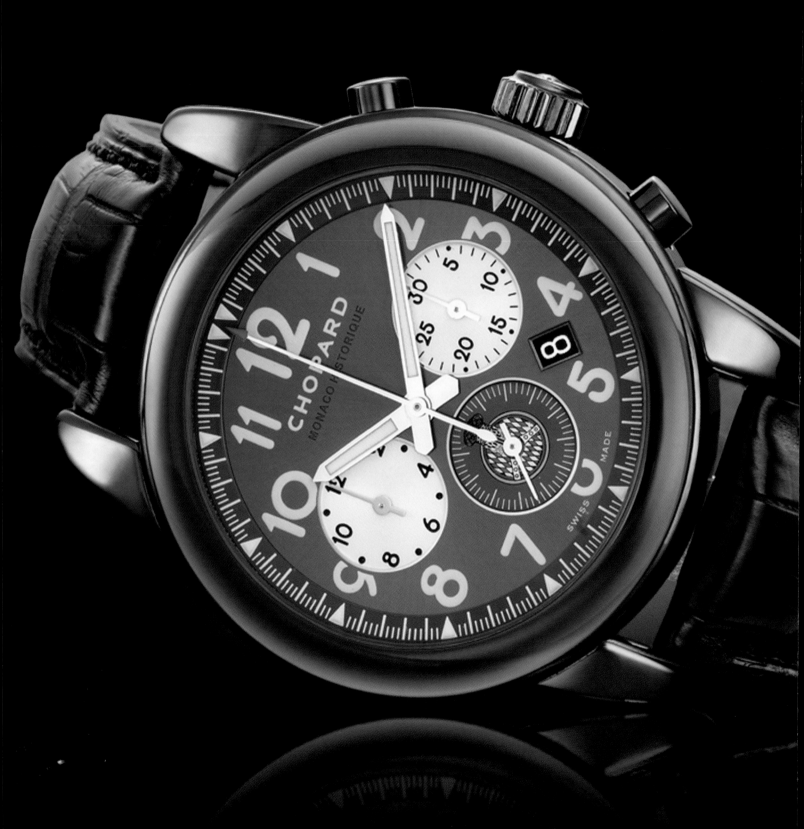

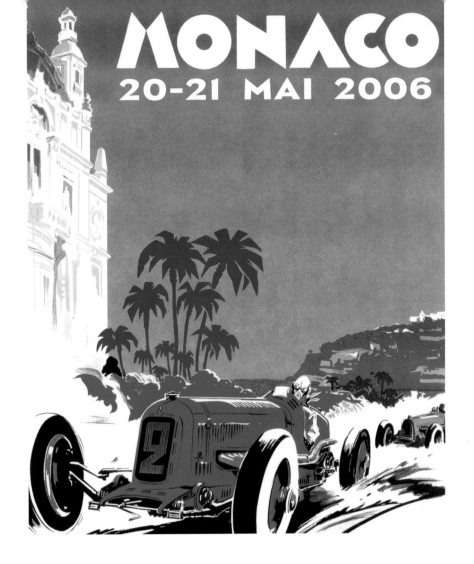

The watches embody the attention to details and mastery behind beautiful mechanisms and advanced aesthetics of watchmaking and racing. This particular limited edition watch recalls the aerodynamic shapes of the classic "single seater" vintage with a steering wheel motif engraved on the crown and the dial featuring the prestigious emblem of the Automobile Club de Monaco. The watch is a certified chronometer with a mechanical self-winding movement and a 40-hour power reserve.

Derrière leurs magnifiques mécanismes et cette esthétique sophistiquée, mélange d'horlogerie et de compétition automobile, les montres incarnent le souci du détail et la maîtrise. Cette édition limitée rappelle les formes aérodynamiques des monoplaces d'époque et un motif en forme de volant est gravé sur la couronne tandis que le cadran arbore l'emblème prestigieux de l'Automobile Club de Monaco. La montre est certifiée chronomètre et dotée d'un mouvement mécanique à remontage automatique et d'une réserve de marche de 40 heures.

De horloges verpersoonlijken al de aandacht voor detail en het meesterschap achter de mooie mechanismen en geavanceerde esthetiek van horlogemakelij en racen. Dit uitzonderlijk limited edition horloge herinnert aan de aerodynamische vormen van de klassieke "single seater" vintage met een stuurwielmotief gegraveerd op de kroon en de wijzerplaat voorzien van het prestigieuze embleem van de Automobile Club de Monaco. Het uurwerk is een gecertificeerde chronometer met een mechanische zelfopwindende beweging en 40 uren energiereserve.

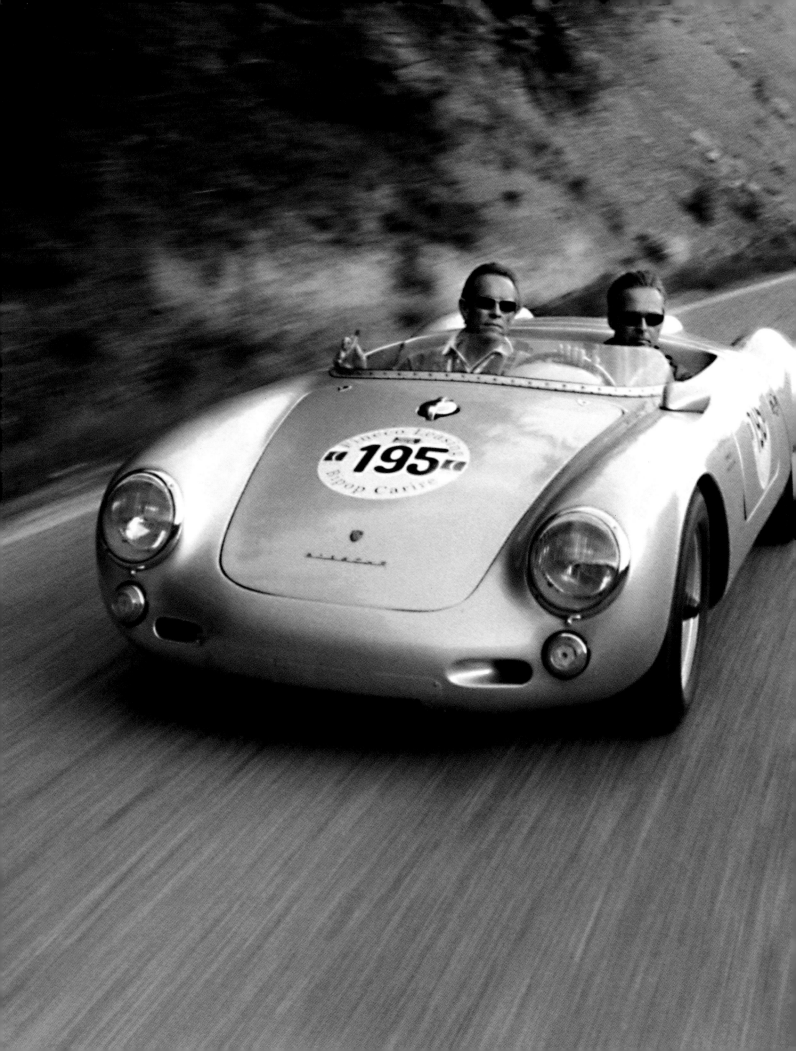

Mille Miglia

For vintage and classic car enthusiasts, there could not be a more beautiful race than the Mille Miglia, an awe-inspiring motorcade of classic cars sponsored by Chopard for over twenty years. Previously an open endurance race from the early 1900s where drivers raced against each other on dangerous open roads from Brescia to Rome and back, the Mille Miglia has been revived as a road rally event for passionate connoisseurs and owners of classic automobiles. Today, the participants ride a thousand miles through the picturesque Italian countryside in vintage cars built from 1927 to 1957 — the dates of the original race.

Pour les passionnés des voitures classiques et d'époque, il ne peut y avoir de course plus belle que les Mille Miglia, un cortège d'automobiles classiques grandiose sponsorisé par Chopard depuis plus de vingt ans. Anciennement, début 1900, il s'agissait d'une course d'endurance où les pilotes concouraient sur route ouverte, bravant le danger, de Brescia à Rome, aller-retour. Aujourd'hui, les Mille Miglia revoient le jour comme un rallye routier destiné aux connaisseurs passionnés et aux propriétaires d'automobiles classiques. Désormais, les participants parcourent mille miles dans la campagne pittoresque italienne derrière le volant de leurs voitures vintage construites entre 1927 et 1957, dates de la course d'origine.

Voor vintage en klassieke autoliefhebbers, kan er geen mooiere race bestaan dan de Mille Miglia, een ontzagwekkend corso klassieke auto's gesponsord door Chopard gedurende meer dan twintig jaar. Vroeger een open uithoudingswedstrijd uit de beginjaren 1900 waarbij coureurs tegen elkaar raceten op gevaarlijke openbare wegen van Brecia naar Rome en terug, werd de Mille Miglia nieuw leven ingeblazen als een wegrally evenement voor gepassioneerde kenners en eigenaars van klassieke auto's. Vandaag rijden de deelnemers duizend mijl door het schilderachtige Italiaanse platteland in vintage auto's gebouwd van 1927 tot 1957, de data van de oorspronkelijke race.

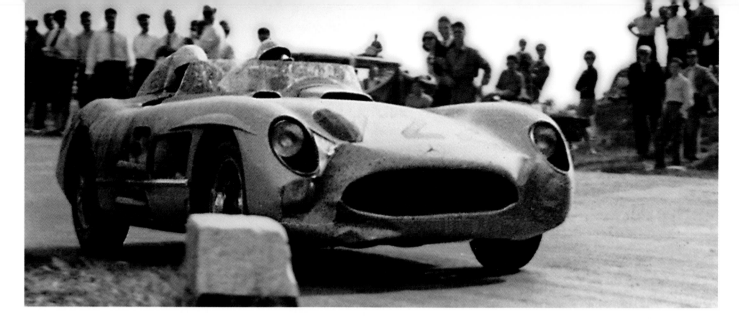

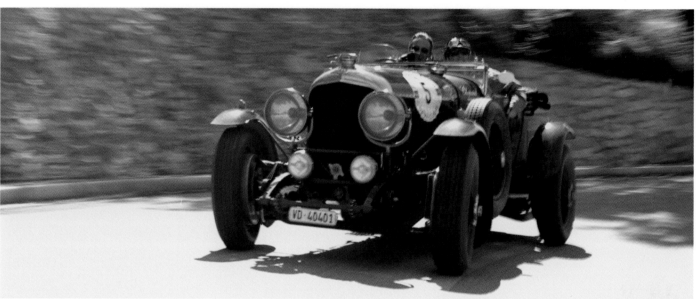

As the official timekeeper of the world's most beautiful classic car race, Chopard has also created an entire series of watches to honor the heritage of motorsports and the Mille Miglia. The watches feature a tachometer, chronometer and chronograph, and the newest models have a titanium case and a rubber wrist strap with the tire tread pattern styled after 1960s-era racing tires from Dunlop.

Garde-temps officiel de la plus belle course de voiture classique au monde, Chopard a également créé une série complète de montres afin de rendre hommage à l'héritage des sports automobiles et aux Mille Miglia. Les montres sont dotées d'un tachymètre, d'un chronomètre et d'un chronographe ; les modèles les plus récents étant pourvus d'un boîtier en titane et d'un bracelet en caoutchouc dont le motif est semblable au relief des pneus Dunlop des années 1950.

Als de officiële tijdopnemer van 's werelds mooiste klassieke autowedstrijd, heeft Chopard ook een hele reeks horloges gecreëerd om het erfgoed van de motorsport en de Mille Miglia te eren. De uurwerken zijn voorzien van een tachometer, chronometer en chronograaf; de nieuwste modellen hebben een titanium behuizing en een rubberen polsband met het bandennaden patroon gestileerd naar de Dunlop-racebanden van de jaren 1950.

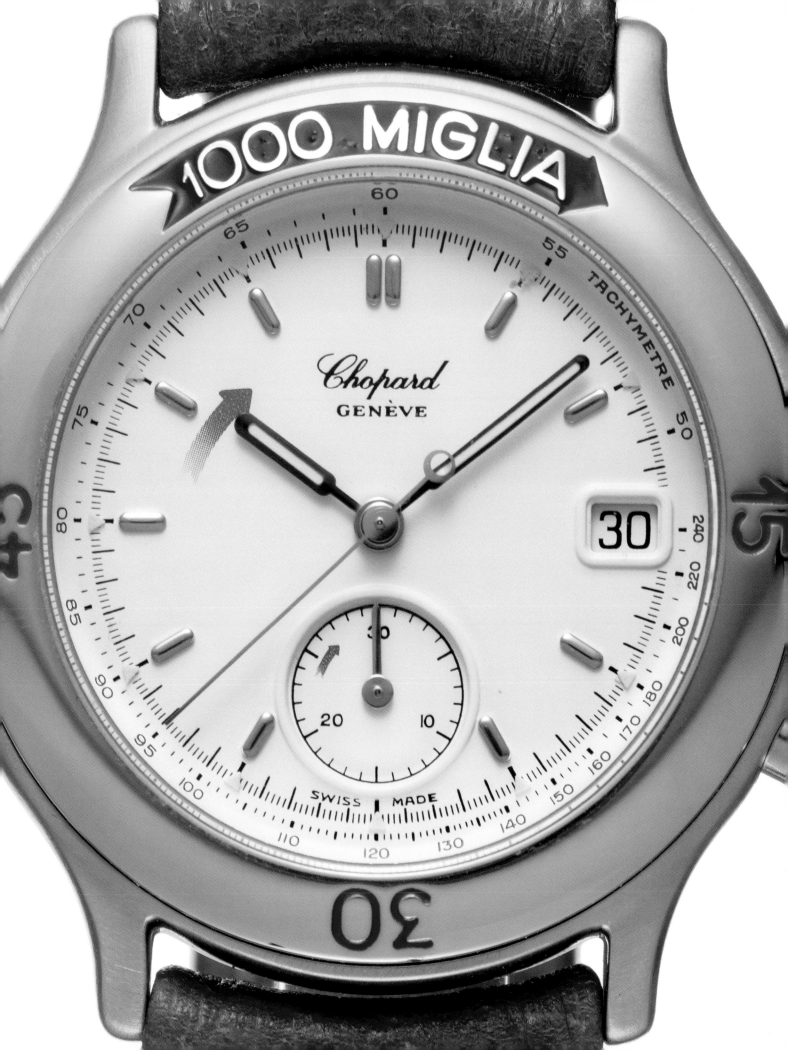

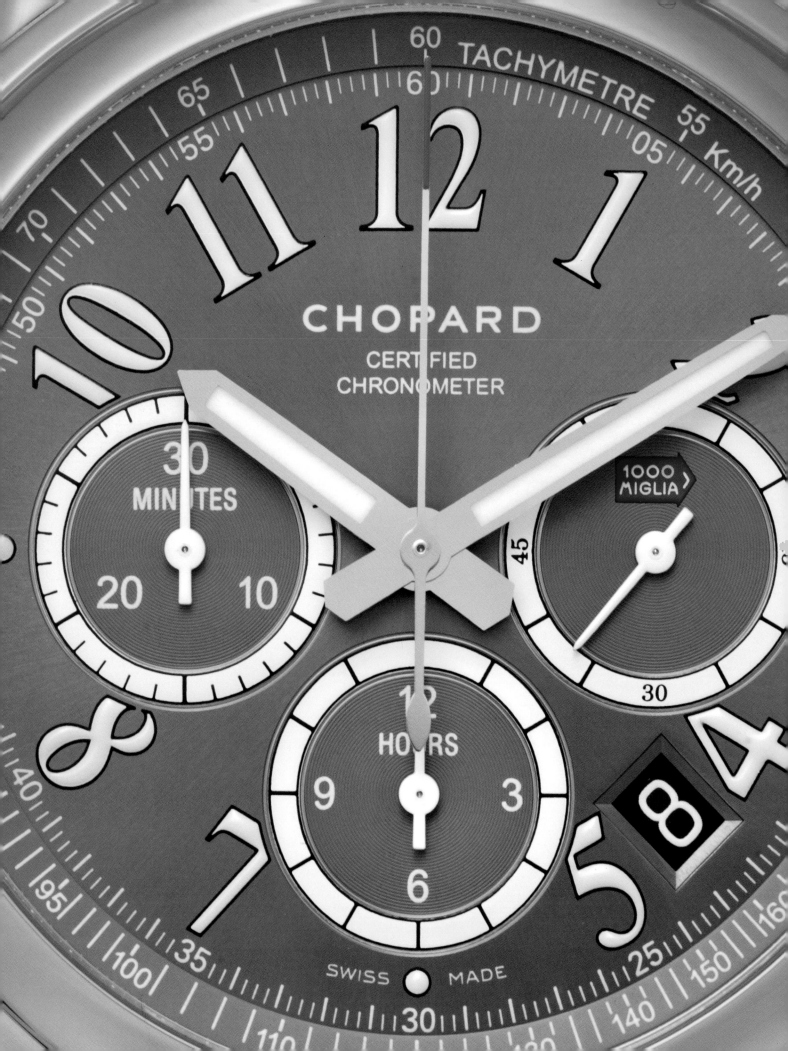

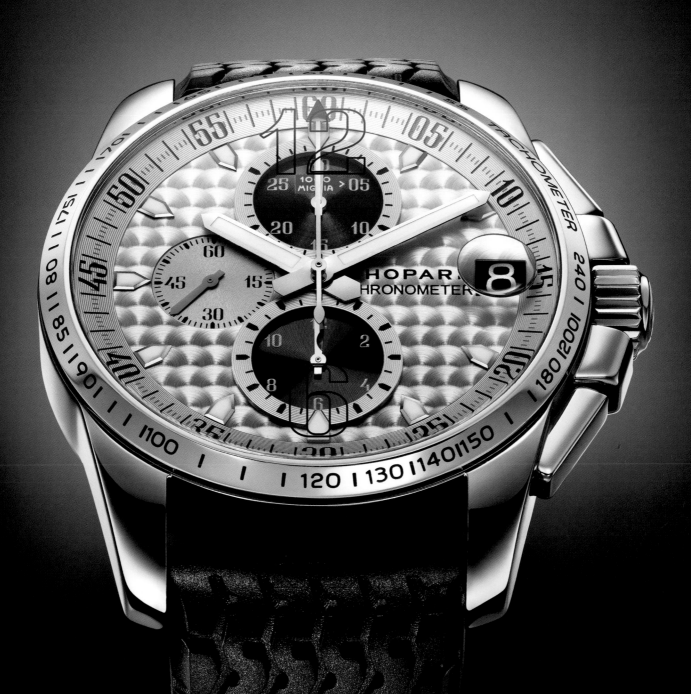

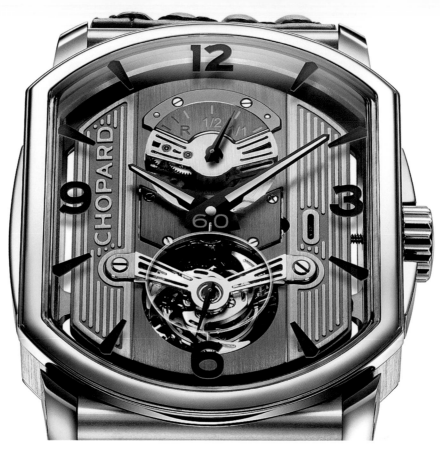

Since its founding in 1860, Chopard has carved out a notable spot for itself as a reputable watchmaker, but it wasn't until the late 20th century, after years of planning and development, that the company achieved well-deserved praise with their first in-house movement, Calibre L.U.C. 1.96, named after founder Louis-Ulysse Chopard. By combining a unique 22-karat micro-rotor with a bidirectional automatic mechanism with chronometer-quality escapement and twin mainspring barrels for an impressive 65-hour power reserve, this highly accurate movement is designated with the Geneva Seal stamp, representing the world's highest standard for watchmaking.

Depuis sa fondation dans les années 1860, Chopard s'est fait sa place en tant qu'horloger de renom, mais ce n'est qu'à la fin du XXe siècle, après des années de planification et de développement que l'entreprise a enfin été gratifiée avec le premier mouvement maison appelé Calibre L.U.C. 1.96 (du nom du fondateur Louis-Ulysses Chopard). Alliant un micro-rotor unique 22 carats avec mécanisme automatique bidirectionnel, un échappement qualité chronomètre, un double barillet et son ressort-moteur pour une réserve de marche impressionnante de 65 heures, ce mouvement haute précision est estampillé du Poinçon de Genève, qui représente la norme la plus prestigieuse en matière d'horlogerie.

Sinds haar oprichting in 1860 heeft Chopard een opvallende plaats als gerenommeerd horlogemaker bemachtigd, maar het was pas na jaren van planning en ontwikkeling dat de firma in de late 20e eeuw de welverdiende lof realiseerde met haar eerste bedrijfeigen beweging Caliber LUC 1,96 (vernoemd naar de oprichter Louis-Chopard Ulysses). Door de combinatie van een unieke 22-karaats micro-rotor met een bi-directioneel automatisch mechanisme met chronometerkwaliteit echappement en dubbele drijfveervaten voor een indrukwekkende 65-uren energiereserve, is deze zeer nauwkeurige beweging benoemd met het Zegel van Genève, 's werelds hoogste norm voor uurwerken.

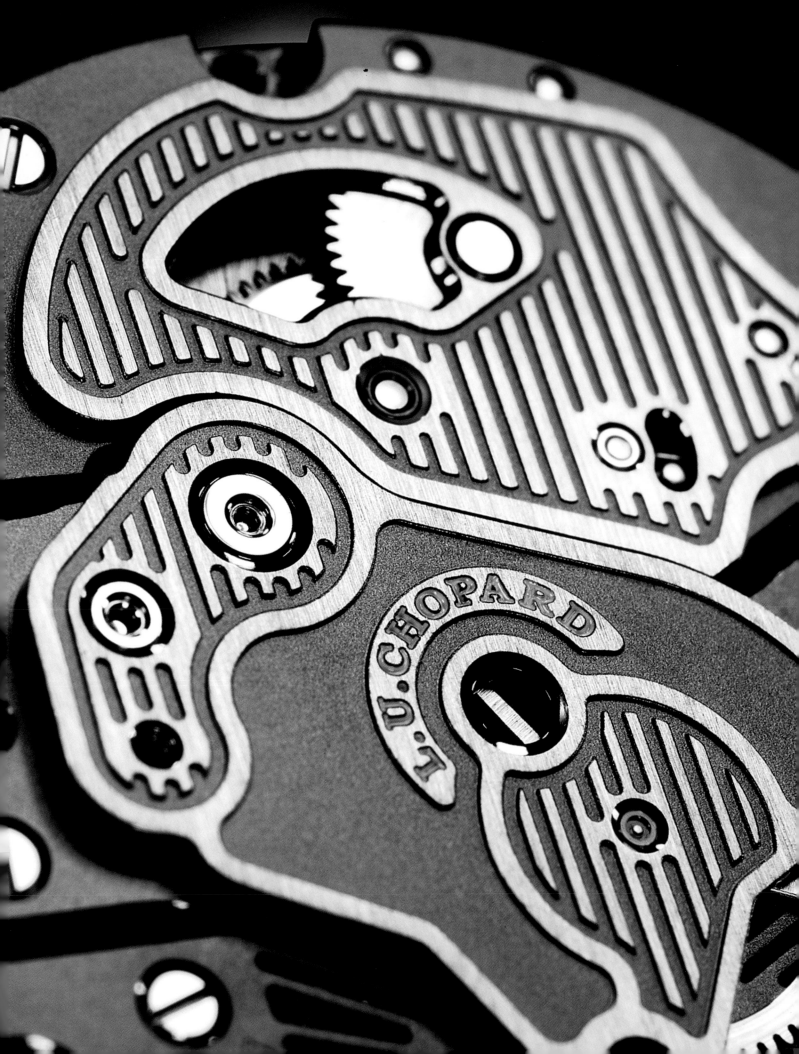

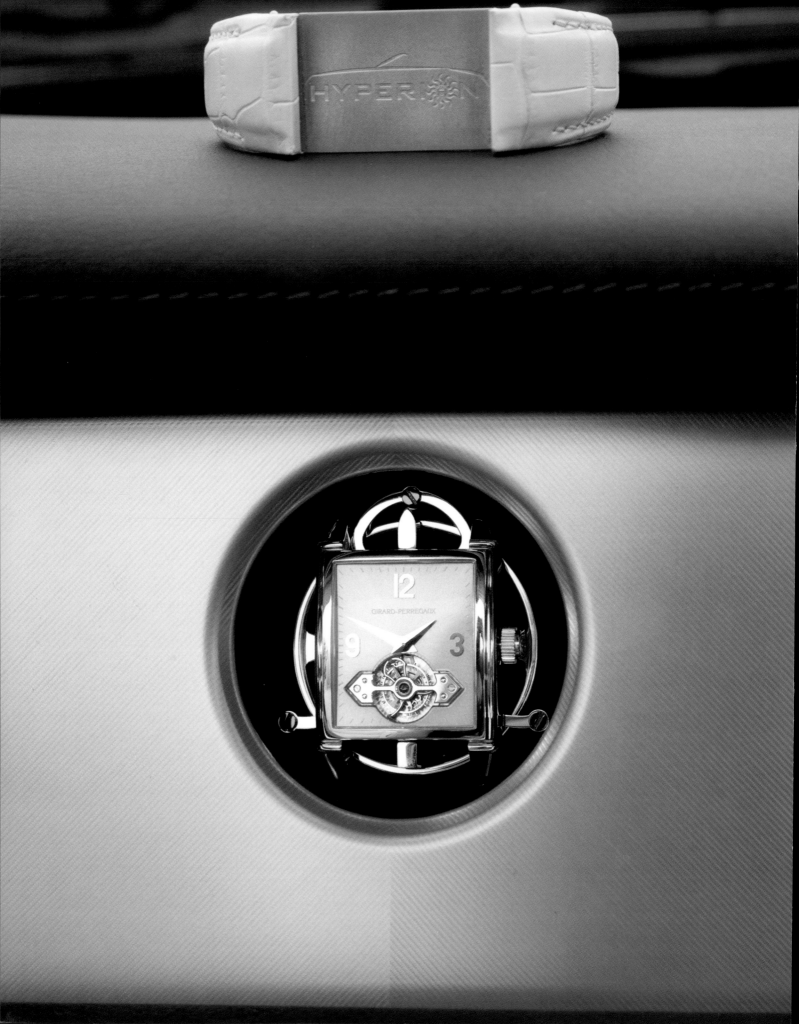

Girard-Perregaux

In the quest for perfection in the art of creating exquisite miniature machines for the wrist, Girard-Perregaux has been developing and producing all of the components of its watches since its inception in 1791, most of which make up some of the highest certified chronometers on the market today. Aspiring to master the art of watchmaking for the new millennium, the company set up its own in-house research department and has filed nearly 80 patents to date. As an integral part of its company culture, Girard-Perregaux and Pininfarina have been pushing the boundaries of engineering and creativity in their designs as their general philosophy in car production and design.

La quête de perfection dans l'art de créer de merveilleuses machines miniatures pour le poignet a conduit Girard-Perregaux à mettre au point et à produire tous les composants de ses montres depuis ses débuts en 1791, dont la plupart représentent les chronomètres les plus hautement certifiés du marché actuel. Dans son désir de maîtriser l'art de l'horlogerie du nouveau millénaire, l'entreprise a monté son propre département de recherche et a déposé à ce jour près de 80 brevets. Fidèle à la culture d'entreprise, Girard-Perregaux a repoussé les limites de la technique et de la créativité dans ses designs et dans la philosophie appliquée à la production et à la conception automobiles.

Speurend naar perfectie in de creatiekunst van prachtige miniatuurmachines voor de pols, heeft Girard-Perregaux sinds haar oprichting in 1791, alle onderdelen van zijn horloges zelf ontwikkeld en geproduceerd, waarvan de meesten tot de hoogst gecertificeerde chronometers op de huidige markt behoren. In haar zoektocht om de kunst van horlogemakelij te bedwingen voor het nieuwe millennium, heeft de onderneming haar eigen interne onderzoeksafdeling en heeft ze tot op vandaag bijna 80 patenten ingediend. Als integraal onderdeel van de bedrijfscultuur, hebben Girard-Perregaux en Pininfarina het verleggen van grenzen qua techniek en creativiteit in ontwerpen als hun algemene filosofie voor autoproductie en design opgenomen.

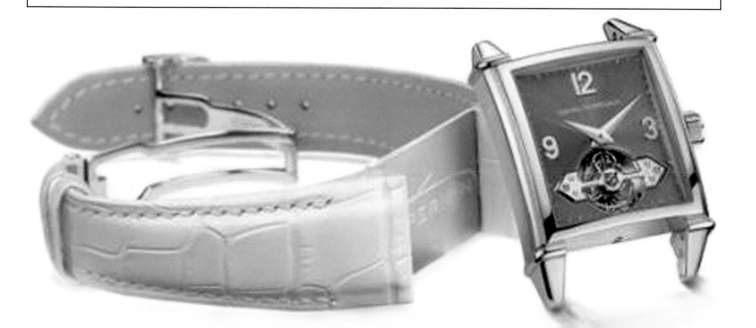

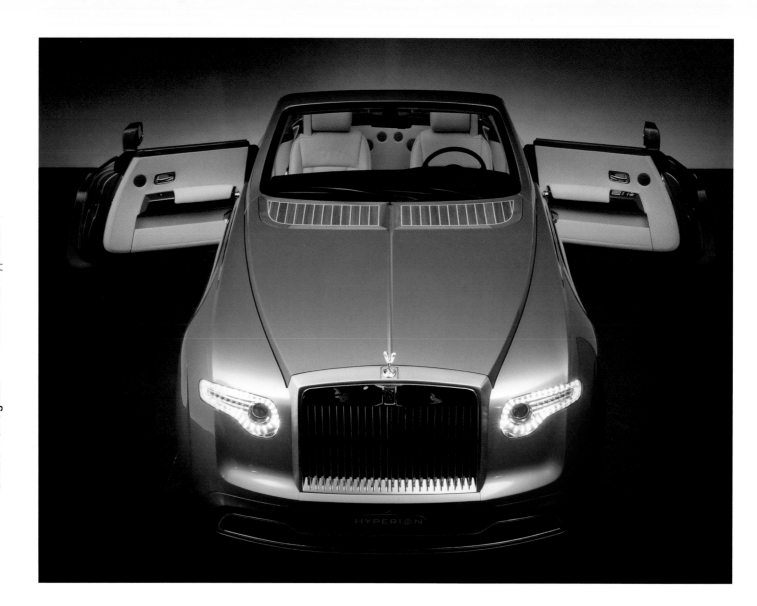

A team of designers and engineers at Pininfarina created this unique model that embodies the nostalgic beauty of the classic cars of yesteryear when cars were built more as an artistic expression than a statement of luxury. Based on the Rolls-Royce Drophead Coupe, the Hyperion is the noble creation where artisan tradition meets modern technology in car design.

Une équipe de designers et d'ingénieurs de Pininfarina a créé ce modèle unique qui incarne la beauté nostalgique des voitures classiques d'antan, à l'époque où les voitures étaient davantage construites comme une expression artistique plutôt que comme l'affirmation du luxe. Basée sur le coupé Drophead de Rolls Royce, l'Hyperion est la création noble, moment où, en conception automobile, la tradition artisanale rencontre la technologie moderne.

Een team van Pininfarina ontwerpers en ingenieurs heeft dit unieke model gecreëerd. Het belichaamt de nostalgische schoonheid van de klassieke auto's van weleer toen auto's nog meer beschouwd werden als een artistieke expressie dan als een luxeverklaring. Op basis van de Rolls-Royce Drophead Coupé, is de Hyperion de edele schepping van ambachtelijke traditie samengesmolten met moderne technologie in het auto-ontwerp.

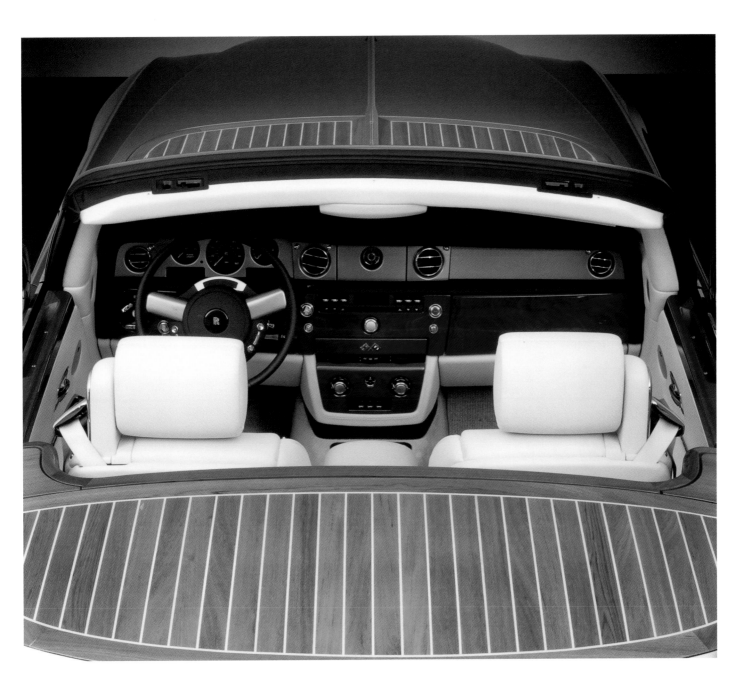

In a desire to create a model of expertise and beauty that incorporates all the excellence in car and watch manufacturing in one, Pininfarina developed a truly visionary concept: a one-off custom-built sedan called the Hyperion.

Dans une volonté de créer un modèle de savoir-faire et de beauté alliant toute l'excellence de la construction automobile et de l'horlogerie, Pininfarina a élaboré un concept véritablement visionnaire : une berline unique, sur mesure, baptisée Hyperion.

Verlangend om een deskundig en esthetisch model te creëren dat alle uitmuntendheid van de auto en uurwerkindustrie tot één geheel maakt, modelleerde Pininfarina een waar visionair concept, een unieke op bestelling gebouwde sedan, de Hyperion.

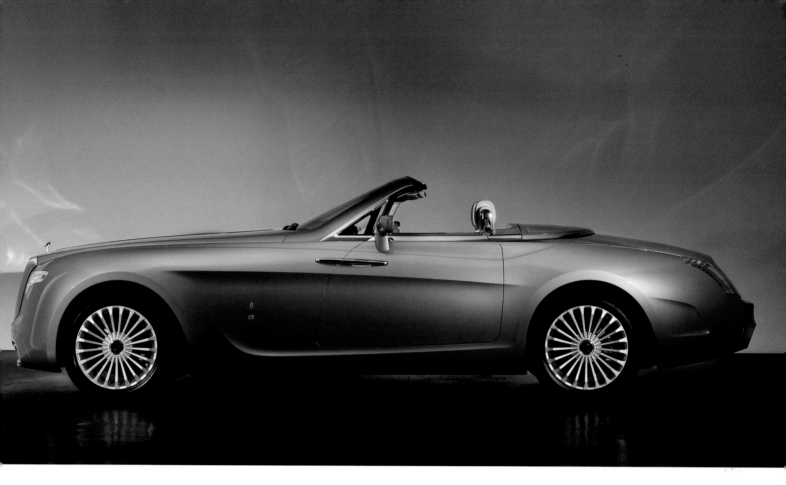

As a partner in this creation, Girard-Perregaux personalized a matching gold bridge tourbillon with a white gold case that weighs less than 0.3 grams with 72 elements. As an unusual personalized feature, this handcrafted watch can be mounted on the dashboard of the custom car. Both companies use their common passion and admiration for refined techniques and hand-crafted designs of historical models to produce this daring concept, resulting in the perfect merging of the two worlds of exceptional watchmaking and prestigious car design.

Partenaire dans cette création, Girard-Perregaux a personnalisé un tourbillon sous pont d'or assorti à l'Hyperion, doté d'un boîtier en or blanc pesant moins de 0,3 grammes et constitué de 72 éléments. En guise de fonction inédite personnalisée, cette montre assemblée à la main peut être montée sur le tableau de bord de la voiture custom. Les deux entreprises ont puisé dans leur passion et leur admiration communes pour les techniques sophistiquées et les designs artisanaux des modèles historiques pour obtenir ce concept audacieux, donnant ainsi vie à la fusion parfaite des deux mondes de l'horlogerie d'exception et de la conception automobile de prestige.

Als partner in deze creatie, verpersoonlijkte Girard-Perregaux een bijpassende gouden brug tourbillon met een witgouden kast met 72 elementen die minder dan 0,3 gram weegt. Als een ongebruikelijk persoonlijk aspect, kan dit handgemaakte horloge op het dashboard van de aangepaste auto worden gemonteerd. Beide bedrijven maken gebruik van hun gemeenschappelijke passie en bewondering voor de verfijnde technieken en handvervaardigde ontwerpen van historische modellen om dit gedurfde concept te produceren. Dit resulteert in de perfecte samensmelting van beide werelden: buitengewone horlogemakelij en prestigieus auto-ontwerp.

Hublot

Hublot is one of the few high-end watch companies that partners with other global brands and concepts without losing its brand strategy or sacrificing its personality. Their extensive line of special one-off limited edition concept watches are involved with a varied list of themes, mainly sports related, such as sailing, golf, polo, motor racing and tennis events, but the designers are especially compelled to inspiration by unique car design. One of their most successful and popular automobile-influenced collaborations is the Hublot Aero Bang Morgan watch inspired by the AeroMax, a limited series of handmade cars from the Morgan Motor Company.

Hublot est l'une des rares entreprises horlogères qui s'associent à d'autres marques et concepts internationaux sans changer de stratégie ni renier sa personnalité. Sa large gamme de montres conceptuelles spéciales, pièces uniques, décline des thèmes variés, principalement liés au sport, comme la navigation, le golf, le polo, la course automobile et les événements tennistiques, mais les créateurs s'inspirent avant tout du design de voitures exclusives. Une des collaborations les plus réussies et les plus connues avec l'automobile est le modèle Hublot Aero Bang Morgan, inspiré par l'AeroMax, une série limitée de voitures faites à la main signée Morgan Motor Company.

Hublot is een van de weinige hoge kwaliteit uurwerkenbedrijven dat zich associeert met andere wereldmerken en concepten, zonder verlies van de eigen merkstrategie of inboeten aan persoonlijkheid. Zijn uitgebreide lijn speciale eenmalige limited edition concepthorloges impliceert een gevarieerde themalijst, vooral sport gerelateerd, zoals zeilen, golf, polo, motorracen en tennisevenementen, maar de ontwerpers zijn bovenal wervelend geïnspireerd door uniek auto-ontwerp. Een van de meest succesvolle en populaire samenwerkingen beïnvloed door een auto is het Hublot Aero Bang Morgan horloge geïnspireerd door de Aeromax, een beperkte reeks handgemaakte auto's van de Morgan Motor Company.

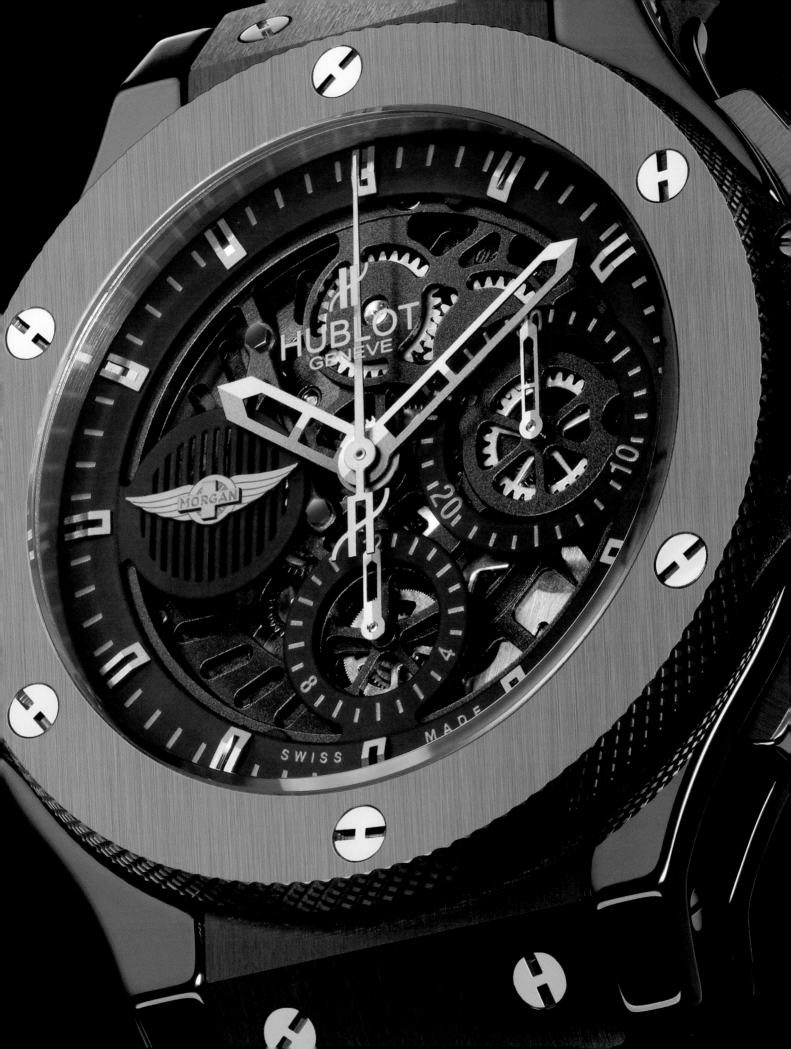

With a historical lineage of car production since 1909, the car manufacturer builds each car to order and assembles by hand with waiting lists up to two years.

Avec une production historique remontant à 1909, le constructeur automobile fabrique chaque voiture sur commande et le montage est réalisé à la main; les délais d'attente pouvant atteindre deux ans.

Met een historische kroost geproduceerde auto's sinds 1909, bouwt de autofabrikant elke wagen op bestelling en assembleert hij handmatig, met wachtlijsten tot twee jaar.

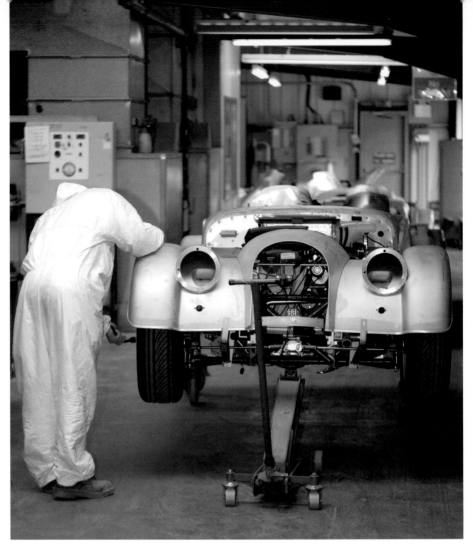

Morgan Motor Company takes their love of retro-styled sports cars from the past and their present commitment for exceptional manufacturing and engineering to produce the automobile of the future. The car company describes the AeroMax as a rolling sculpture that is blown and sculpted into an exquisite shape.

C'est du passé que Morgan Motor Company tire son amour pour les voitures de sport rétro et l'entreprise s'engage aujourd'hui à concevoir et à fabriquer l'automobile du futur. Le constructeur décrit l'AeroMax comme une sculpture sur roues qui s'est vu insuffler une forme exquise.

Morgan Motor Company dankt zijn liefde voor retrostijl sportwagens aan zijn vroegere en huidige inzet voor uitzonderlijke productie en ingenieurschap om de auto van de toekomst te vervaardigen. Het autobedrijf beschrijft de Aeromax als een rijdend beeldhouwwerk dat wordt geblazen en bewerkt tot een prachtige vorm.

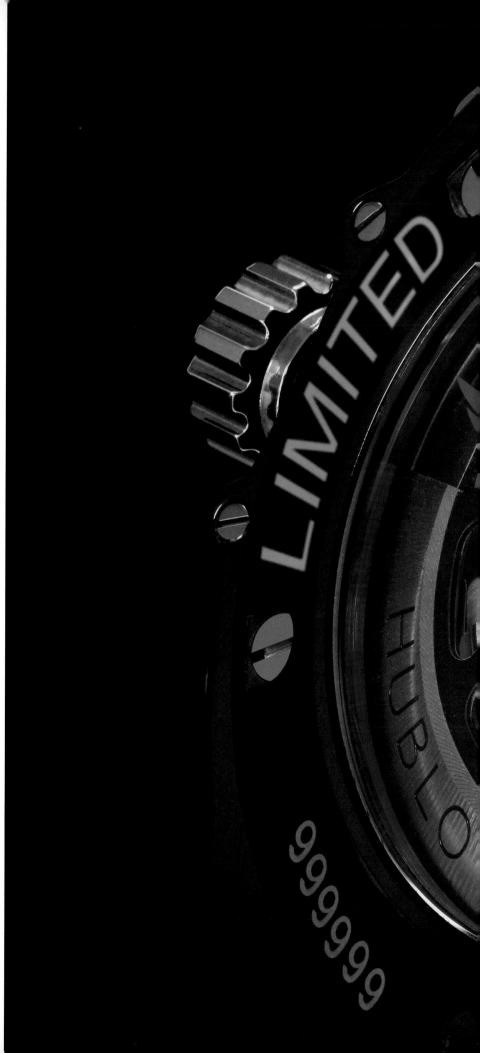

The visible case back shows off the intricate Hublot "engine," its HUB44 SQ chronograph movement. There will be only 500 pieces of this watch made — 400 more than the Morgan AeroMax.

Le fond de boîtier visible expose le « moteur » compliqué de la Hublot, son mouvement chronographe HUB44 SQ. Seuls 500 exemplaires de cette montre seront produits, 400 de plus que l'AeroMax de Morgan.

De opvallende kast trekt de aandacht met de ingewikkelde Hublot "engine", de HUB44 SQ chronograafbeweging. Er worden slechts 500 stuks van deze horloge gemaakt, 400 meer dan de Morgan Aeromax.

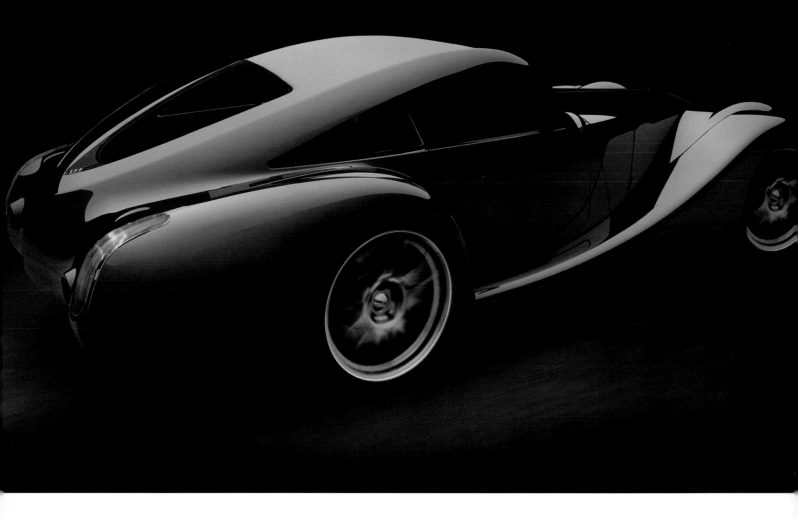

AeroMax is the coupe variation of the Aero 8 model but with a limited production of 100 cars. Even though the car is mainly built for leisure touring and car collectors with a penchant for futuristic moving sculptures of art, some of the Morgan cars are used for motorsports such as club and historic racing rallies. With its wooden body structure and aluminum frame that houses its 367-horsepower 2.8 liter BMW V8 engine, the AeroMax can accelerate from zero to 62 mph in 4.2 seconds, reaching top speeds of 170 mph due to its extremely light weight for a car its size.

L'AeroMax est la version coupé de l'Aero 8 mais limitée à 100 exemplaires. Même si la voiture est principalement destinée au tourisme et aux collectionneurs enclins aux sculptures mobiles et futuristes, certaines Morgan sont utilisées dans les sports automobiles, notamment lors de rallyes club ou historiques. Avec sa structure de carrosserie en bois et son cadre en aluminium abritant un V8 BMW 2,8 litres développant 367 chevaux, l'AeroMax accélère de 0 à 100 km/h en 4,2 secondes, atteignant une vitesse de pointe de 274 km/h car elle est extrêmement légère pour une voiture de sa taille.

Aeromax is de coupé variant van het Aero 8 model maar met een beperkte productie van 100 auto's. Hoewel de wagen vooral is gebouwd voor recreatief toeren en voor autoverzamelaars met een hang naar futuristisch bewegende kunstsculpturen, zijn enkele van de Morgan auto's gebruikt voor de autosport, zoals voor club en historische rallyraces. Met zijn houten carrosserie en aluminium frame dat de 367 pk sterke 2,8 liter BMW V8 motor huisvest, kan versnellen van 0-100 km/u in 4,2 seconden met topsnelheden van 274 km/u te wijten aan het extreem lichte gewicht voor een auto van zijn grootte.

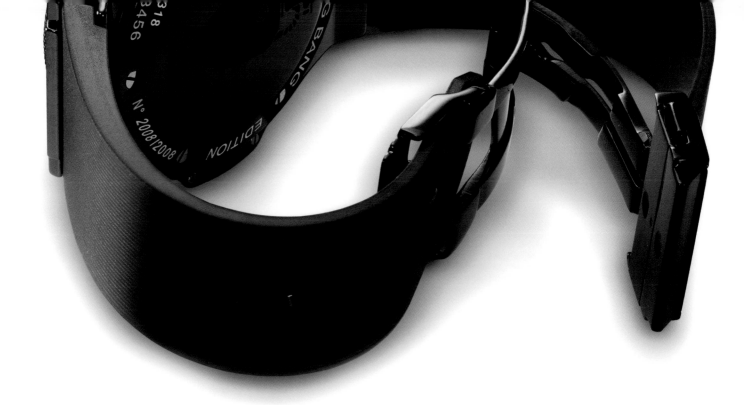

One of Hublot's innovations turned into a successful trend in the field of watch design, but it was no accident as the idea was inspired by the sporting life. The rubber strap, a trademark of the Hublot collection, is a specialized invention that took their watchmakers three years to develop. Hublot has considered the rubber watchband to be part of their overall image as a dynamic, lifestyle watch company since the very beginning. By fusing the traditional kind of handcrafting specific to Swiss watchmaking with use of unexpected materials such as rubber, tantalum, pink gold, Kevlar and ceramics, Hublot has created a line of watches that is redefining the 21st century art of watchmaking.

Une des innovations de Hublot est devenue une tendance phare dans le domaine de la conception horlogère ; l'idée venait sans surprise de l'univers sportif. Les bracelets en caoutchouc propres à la collection Hublot sont une invention spécialisée qui a exigé trois années de développement aux horlogers de la marque. Dès ses débuts, Hublot considérait le bracelet en caoutchouc comme faisant partie intégrante de son image d'entreprise dynamique, reflétant un certain mode de vie. En combinant le savoir-faire artisanal traditionnel de l'horlogerie suisse avec l'utilisation de matériaux inattendus comme le caoutchouc, le tantale, l'or rose, le Kevlar et la céramique, Hublot a créé une ligne de montres qui redéfinit l'art horloger du XXIe siècle.

Een van de Hublot innovaties werd een succesvolle trend op het gebied van horlogedesign, maar het was geen toeval. Het idee werd geïnspireerd door het sportleven. De rubberen bandjes bekend bij de Hublot collectie is een gespecialiseerde uitvinding dat zijn horlogemakers drie jaar ontwikkeling gekost heeft. Vanaf het prille begin beschouwde Hublot het rubberen uurwerkbandje als een onderdeel van het totaalbeeld van een dynamisch, lifestyle horlogebedrijf. Door het samensmelten van de traditionele horlogemakelij specifiek voor Zwitserse uurwerken met het gebruik van onverwachte materialen, zoals rubber, tantalium, roze goud, Kevlar en keramiek, heeft Hublot een horlogelijn gecreëerd dat de 21e eeuw uurwerkkunst aan het herdefiniëren is.

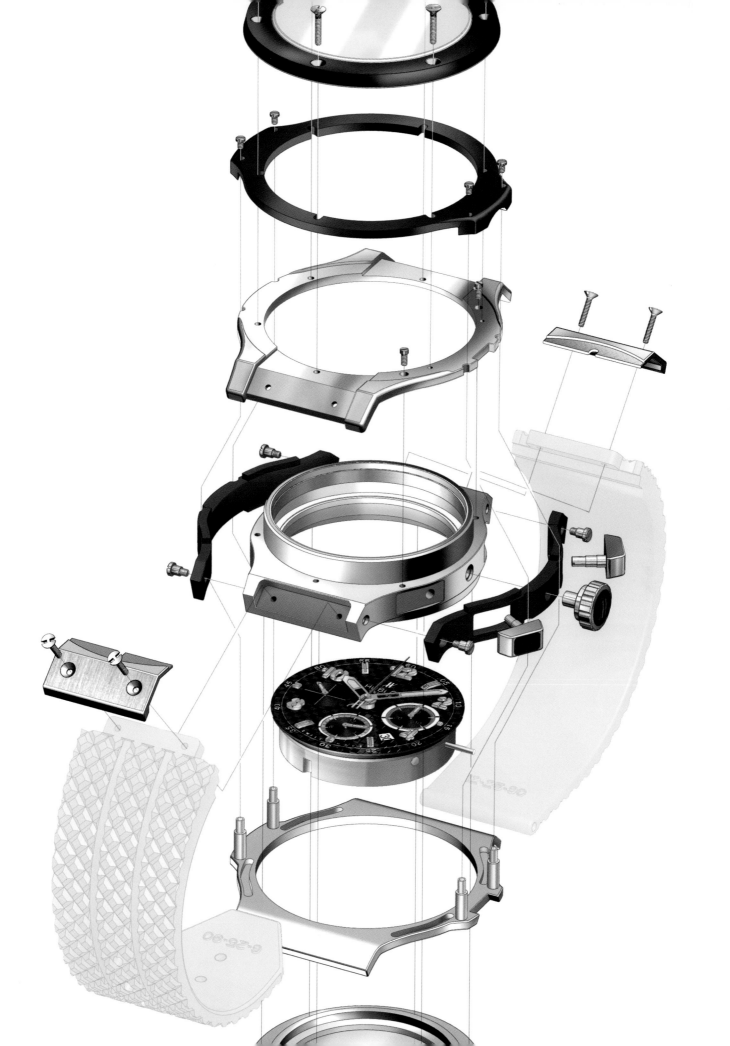

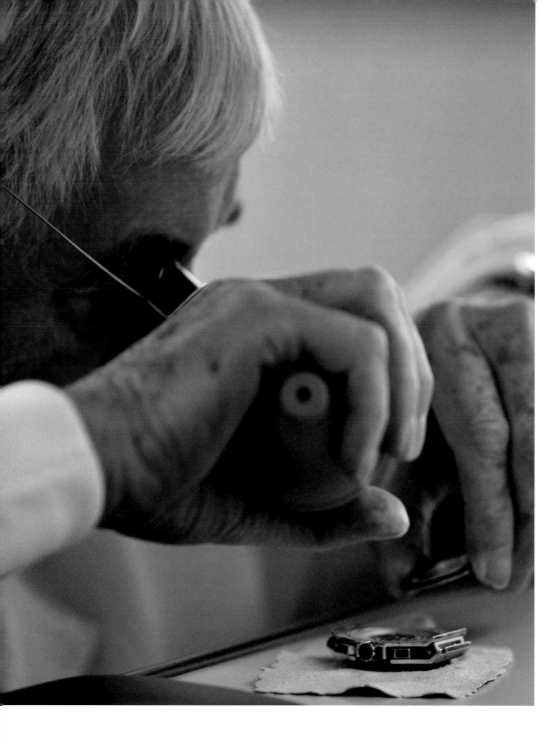

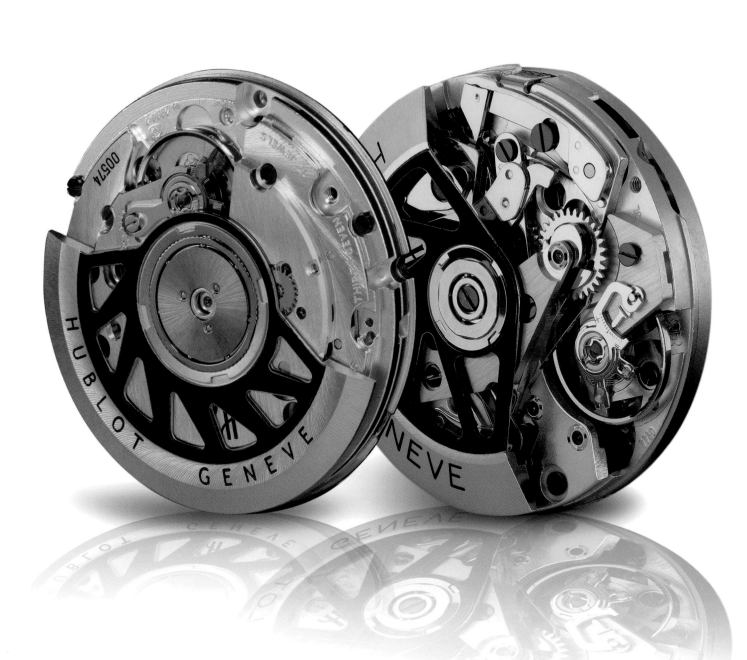

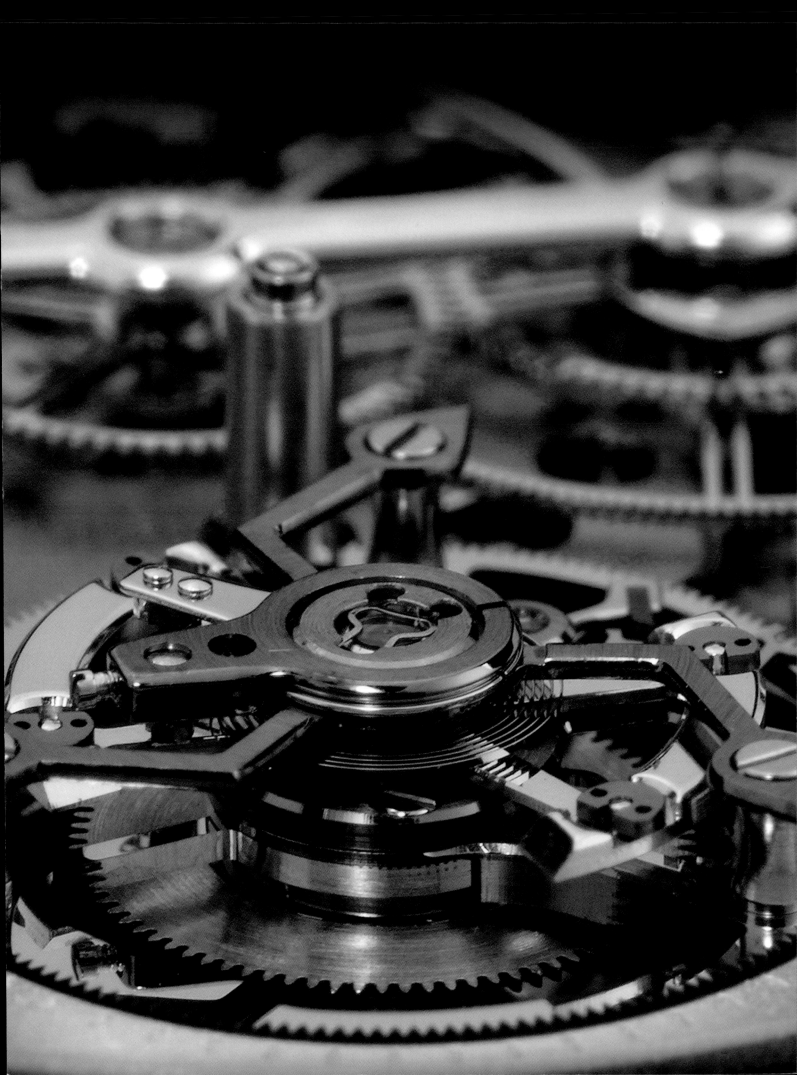

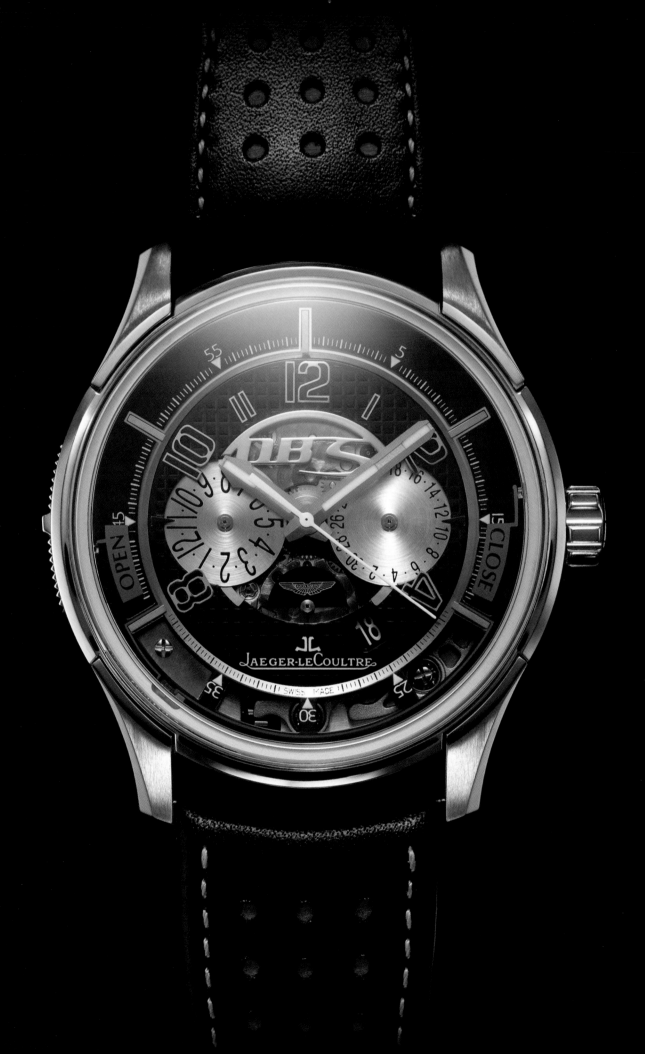

Aston Martin DBS

Jaeger-LeCoultre has developed over 1,000 movements and has worked with over 60 calibres with the capacity to produce the entire timepiece in its own workshop with a culture of inventors, a trait that is slowly becoming a rarity in watchmaking today. With the pursuit of cutting-edge technologies and ingenious complications as an integral part of its legendary status, timepieces such as the AMVOX2 DBS Transponder are created as an example of the successful fusion of high-tech engineering and watchmaking expertise. This revolutionary timepiece features an integrated transponder circuit that allows the owner to access their Aston Martin DBS simply by pressing the "open" or "close" position on the sapphire crystal — another reason to feel like James Bond when driving an Aston Martin.

Jaegar LeCoultre a mis au point plus de 1000 mouvements et a travaillé avec plus de 60 calibres. L'horloger est capable de produire l'intégralité d'un garde-temps dans son propre atelier, baigné dans la culture des inventeurs, chose de plus en plus rare dans l'horlogerie d'aujourd'hui. La recherche de technologies de pointe et de complications ingénieuses faisant partie intégrante de son statut légendaire, les garde-temps comme l'AMVOX2 DBS Transponder sont créés pour illustrer la fusion réussie entre l'ingénierie high-tech et l'expertise en matière d'horlogerie. Cette montre révolutionnaire intègre un module de transpondeur qui permet au propriétaire d'une Aston Martin DBS de verrouiller et déverrouiller son véhicule par simple pression sur le verre saphir de la montre. Encore une bonne raison de se prendre pour James Bond lorsqu'on conduit une Aston Martin.

Jaegar LeCoultre heeft meer dan 1000 bewegingen ontwikkeld en met meer dan 60 kalibers gewerkt om met behulp van een kring uitvinders het ganse uurwerk in eigen atelier te produceren, wat vandaag langzaam maar zeker een zeldzaamheid wordt in de uurwerkfabricatie. Jagend op de nieuwste technologieën en ingenieuze verwikkelingen als integraal onderdeel van haar legendarische status, worden uurwerken zoals de DBS Transponder AMVOX2 gecreëerd als voorbeeld van de succescombinatie van high-tech engineering met uurwerkdeskundigheid. Dit revolutionaire horloge is voorzien van een geïntegreerd transponder circuit waarmee de eigenaar toegang krijgt tot zijn Aston Martin DBS door simpelweg via het saffieren kristal op de knop "open" of "toe" te drukken. Een bijkomende reden om zich als James Bond te voelen bij het rijden met een Aston Martin.

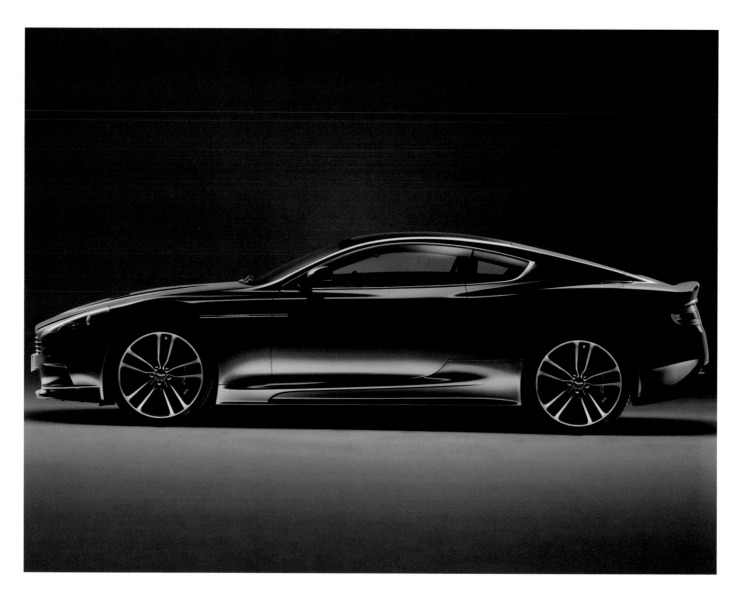

Just like the driving experience of the Aston Martin DBS, the chronograph operation is a powerful yet intuitive experience. When describing the watch, one would think we were referring to an engine of a superlative sports car: a patented automatic Calibre 988 tourbillon movement, platinum-iridium/carbon fiber oscillating weight, luminescent numerals and counters, a vertical trigger system of mechanical levers and a black ceramic case.

L'utilisation du chronographe est une expérience aussi puissante et intuitive que la conduite d'une Aston Martin DBS. La description de la montre laisserait à penser que l'on se réfère au moteur d'une superbe voiture de sport : Calibre 988 à tourbillon, masse oscillante en alliage de platine-iridium et fibre de carbone, chiffres et compteurs luminescents, système de déclenchement vertical des leviers mécaniques et boîtier en céramique noire.

Net als de rijervaring met de Aston Martin DBS, is de werking van de chronograaf een krachtige en toch intuïtieve belevenis. Bij de horlogebeschrijving zou men denken dat we verwijzen naar een motor van een ongeëvenaarde sportwagen: een gepatenteerde automatische Caliber 988 tourbillon beweging, platinium-iridium/koolstofvezels oscillerend gewicht, verlichte cijfers en tellers, mechanische hendels met vertikaal startsysteem, en een zwartkeramische behuizing.

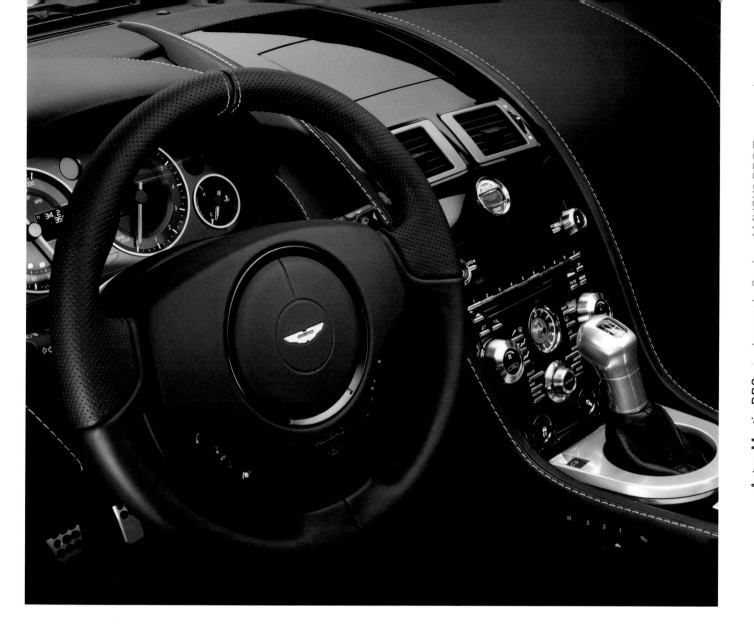

This is not the first time both companies are linked together. Jaeger-LeCoultre developed the dashboard instruments of the 1.5-liter Aston Martin LeMans sports car 70 years ago. Today, the watch design prominently features the gauges of the DBS on its bezel and dial.

Les deux entreprises ne signent pas ici leur première collaboration ; il y a de cela soixante-dix ans, Jaeger LeCoultre se chargea de la conception des instruments du tableau de bord de la voiture de sport Aston Martin LeMans 1,5 litre. Aujourd'hui, le design de la montre arbore fièrement les jauges de la DBS sur sa lunette et son cadran.

Het is niet de eerste keer dat beide bedrijven aan elkaar gekoppeld worden; zeventig jaar geleden ontwikkelde Jaeger LeCoultre dashboardinstrumenten voor de 1,5-liter Aston Martin Le Mans sportwagen. Vandaag vertoont het horlogedesign prominent de DBS-meters op de ring en wijzerplaat.

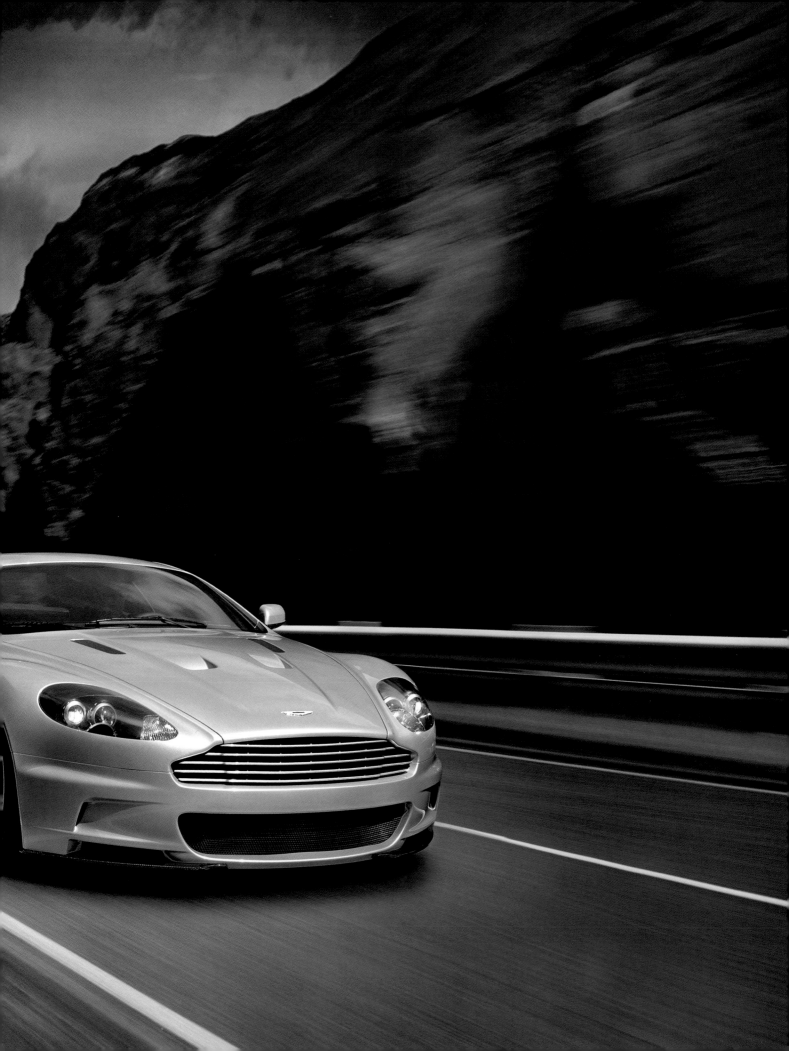

Made to resemble an engine block on the wrist, Parmigiani Fleurier created this special edition Bugatti Type 370 Centenaire watch with an award-winning transverse movement. Just as the Bugatti has demonstrated exceptional craftsmanship by producing high performance cars that defy the limits of mechanical engineering, the watch completely redefines the way the world perceives mechanical watchmaking. One of the most distinctive features of the watch is the fully visible glass case that allows the driver to see the time while driving. This is made possible by a unique and technologically advanced sideways movement, the result of four years of intense research and development.

Conçue pour ressembler à un bloc-moteur monté sur poignet, cette édition spéciale de Bugatti Type 370 Centenaire dotée d'un mouvement transversal aux multiples récompenses est signée Parmigiani Fleurier. Tout comme Bugatti a démontré son savoir-faire exceptionnel en produisant des voitures à hautes performances défiant les limites du génie mécanique, cette montre a complètement redéfini la manière dont le monde percevait l'horlogerie mécanique. Un des traits caractéristiques de ce garde-temps est son boîtier entièrement en verre qui permet au conducteur de lire l'heure lorsqu'il est au volant. Ceci est rendu possible grâce au mouvement latéral inédit ultramoderne, fruit de quatre années de recherche et de développement intenses.

Gemaakt om te lijken op een motorblok om de pols, creëerde Parmigiani Fleurier deze speciale uitgave Bugatti Type 370 Centenaire horloge met een geslaagde transverse beweging. Net zoals Bugatti uitzonderlijk vakmanschap heeft getoond bij de fabricage van hoog performante auto's die de grenzen van mechanische engineering tarten, heeft het uurwerk geheel opnieuw de wereldwaarneming op de productie van mechanische uurwerken geherdefinieerd. Een van de meest onderscheidende kenmerken van het horloge is de volledig transparante glazen behuizing dat de bestuurder toelaat om tijdens het rijden de tijd te zien. Dit wordt mogelijk gemaakt door de unieke en technologisch geavanceerde zijwaartse beweging, een resultaat van vier jaar intensief onderzoek en ontwikkeling.

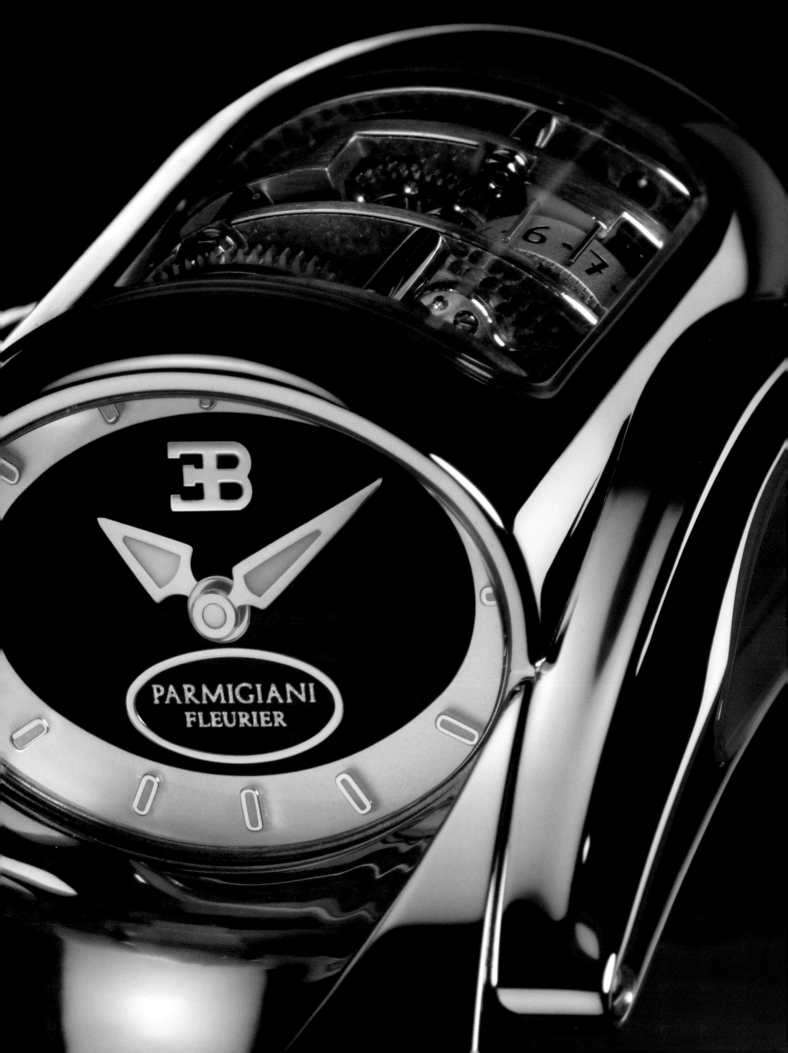

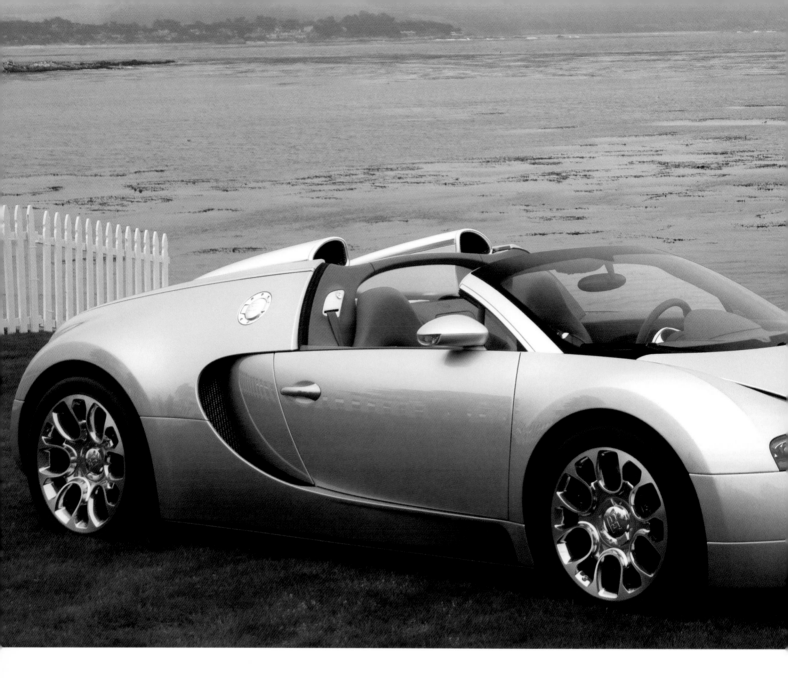

The watch was created to honor the anniversary of the legendary car maker that is responsible for creating some of the world's most iconic and extraordinary cars in the past 100 years. The watch is as complicated and distinctive as the craftsmanship and exclusivity of driving a Bugatti automobile.

La montre a été créée à l'occasion de l'anniversaire du constructeur légendaire qui a conçu quelques-unes des voitures les plus emblématiques et extraordinaires des 100 dernières années. Cette montre est aussi compliquée et différente que le savoir-faire de Bugatti et reflète à quel point conduire une Bugatti est une chose exceptionnelle.

Het uurwerk is gemaakt ter ere van de verjaardag van de legendarische autofabrikant verantwoordelijk voor de creatie van enkele van 's werelds meest iconische en buitengewone auto's van de afgelopen 100 jaar. Het horloge is net zo complex en distinctief als het vakmanschap en de exclusiviteit van rijden met een Bugatti wagen.

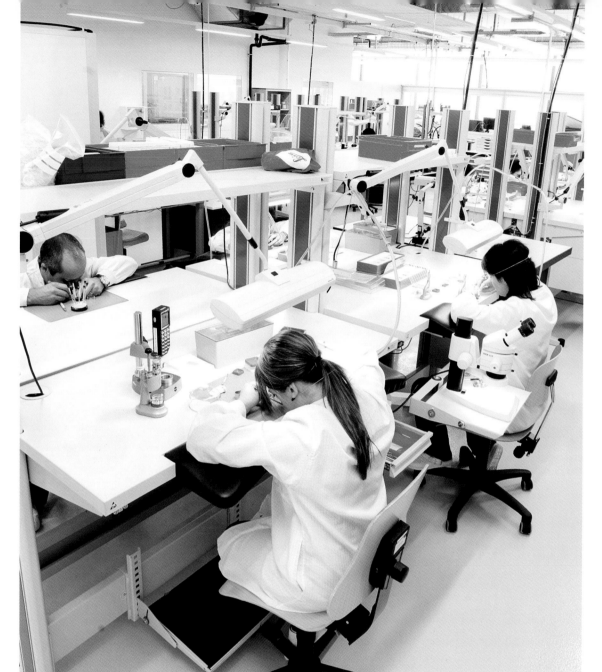

Although Parmigiani Fleurier is a fairly new Swiss watchmaker when compared to its century-old counterparts, the company has mastered the essence of time measurement objects by carving out a special niche as the ultimate custom-to-order watch company and creator of innovative movements.

Parmigiani Fleurier est un horloger suisse assez jeune comparé à ses homologues centenaires, cependant l'entreprise a su maîtriser l'essence des objets de mesure du temps en se positionnant sur une niche en tant que créateur ultime de montres sur mesure et de mouvements inédits.

Hoewel Parmigiani Fleurier in vergelijking met zijn honderd jaar oude tegenhangers een vrij nieuwe Zwitserse horlogemaker is, heeft het bedrijf de essentie van tijdmetingobjecten bedwongen door het veroveren van een speciale niche als de ultieme uurwerkfabrikant voor maatwerk en ontwerper van innovatieve bewegingen.

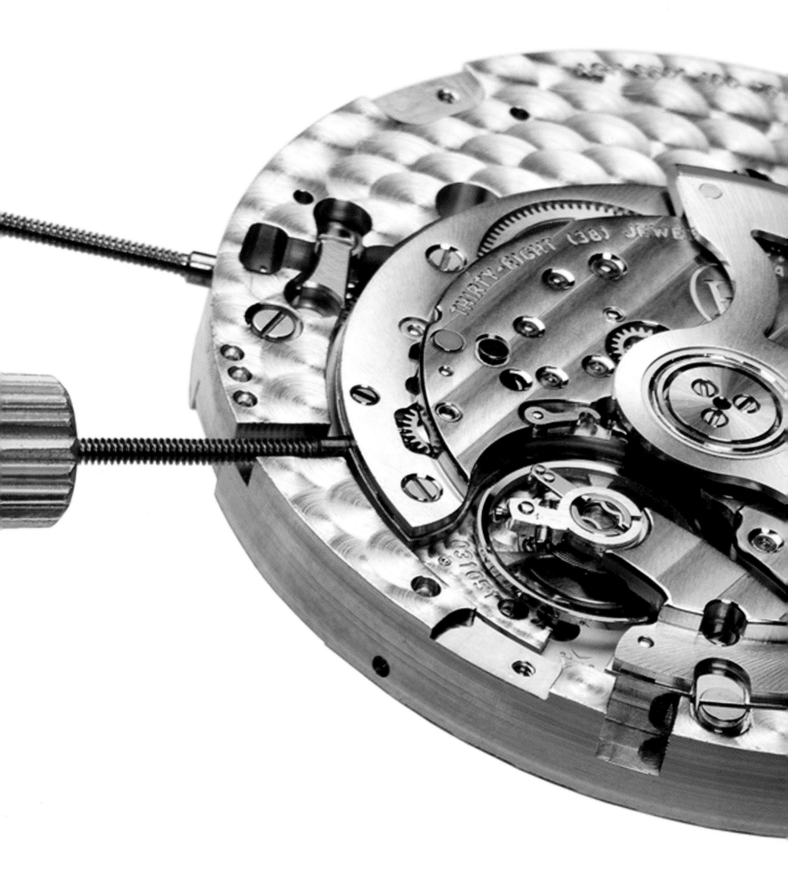

Artisan engraver Philippe Bodenmann created the "draughtboard" engraving on the rose gold Bugatti with concave and complex lines which diverge to create the unique shape of the watch, taking more than 300 hours to create.

Artisan graveur, Philippe Bodenmann est à l'origine de la gravure en damier de la Bugatti en or rose, aux lignes concaves et complexes qui divergent pour créer la forme unique d'une montre qui exige plus de 300 heures de travail.

Ambachtelijk graveur Philippe Bodenmann ontwikkelde de "dambord" gravure op de roze gouden Bugatti met divergerende concave en complexe lijnen om de unieke uurwerkvorm te creëren, waarbij meer dan 300 uren nodig waren.

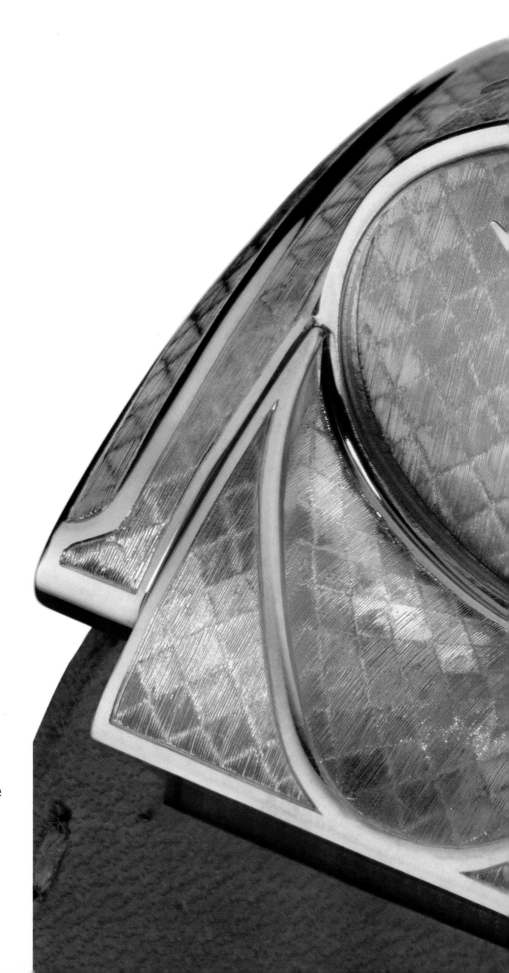

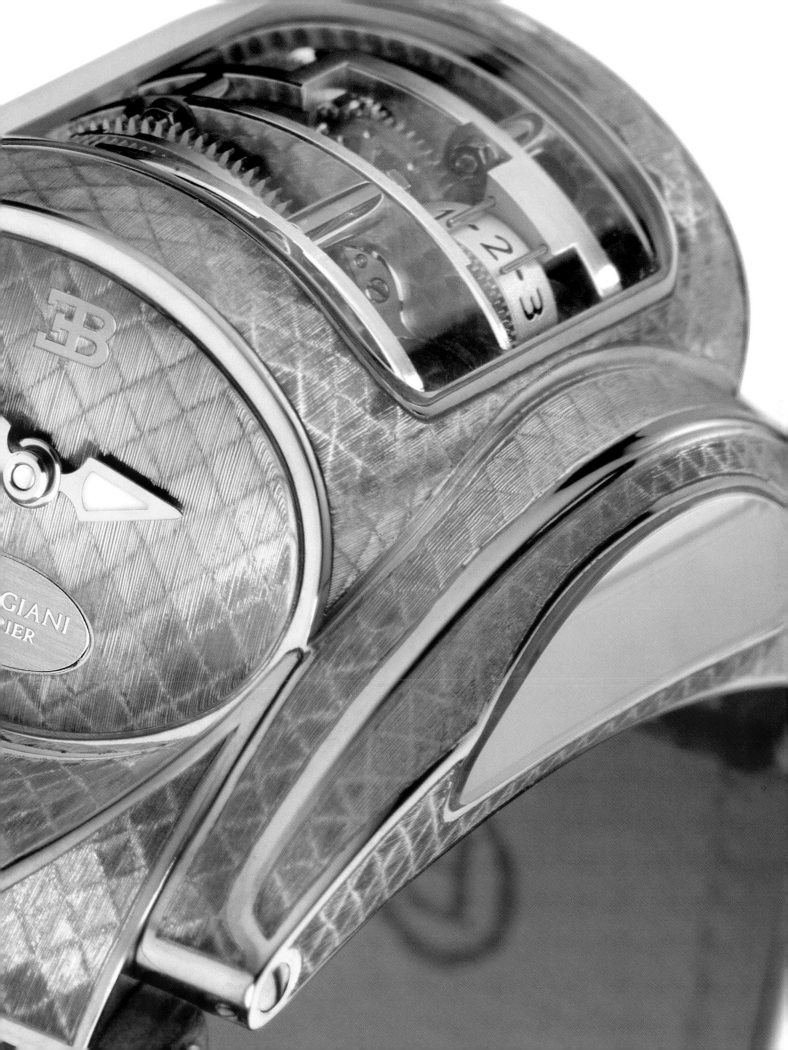

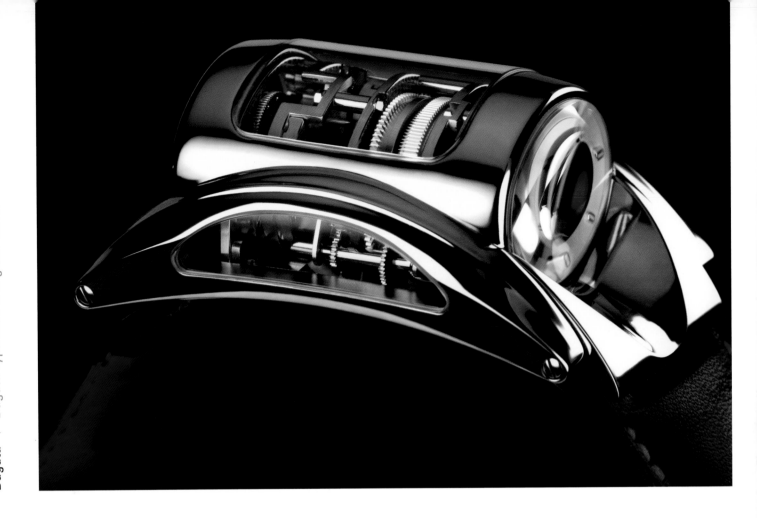

The construction of each modern Bugatti uses the most meticulous eye for the finest mechanical details and are only available made-to-order in a limited series, taking up to a year to produce. In the same way, each Parmigiani watch takes hundreds of hours to create by hand and no more than a few thousand pieces are produced each year. The overall design element of the watch takes its inspiration from the Bugatti seriously. Aside from the painstaking details taken to hand finish the body of the case, the timepiece displays its transverse movement just as the Bugatti houses its engine under a glass roof panel.

Chaque Bugatti moderne est réalisée sur commande, tous les détails mécaniques faisant appel à la plus grande minutie, et il faut près d'un an pour produire une série limitée ; de la même manière, chaque montre Parmigiani est montée à la main, exige des centaines d'heures de travail et seuls quelques milliers de pièces sont produites chaque année. Tous les éléments de design de la montre s'inspirent en profondeur de la Bugatti. Outre les minutieuses finitions manuelles du corps du boîtier, le garde-temps expose son mouvement transversal tout comme la Bugatti dévoile son moteur sous un panneau vitré.

Elke hedendaagse Bugatti wordt uiterst nauwgezet samengesteld met oog voor de fijnste mechanische details, wordt enkel op bestelling gemaakt in een beperkte reeks en vraagt tot een jaar productietijd. Op dezelfde manier, neemt elk Parmigiani uurwerk honderden uren in beslag om het met de hand te maken, en niet meer dan enkele duizend stuks worden jaarlijks geproduceerd. Het totale horlogeontwerp neemt haar inspiratie op de Bugatti ernstig. Naast de nauwgezette details van de handmatig afgewerkte kast, laat het uurwerk zijn transversale beweging zien net zoals de Bugatti-motor gehuisvest is onder een glazen dakpaneel.

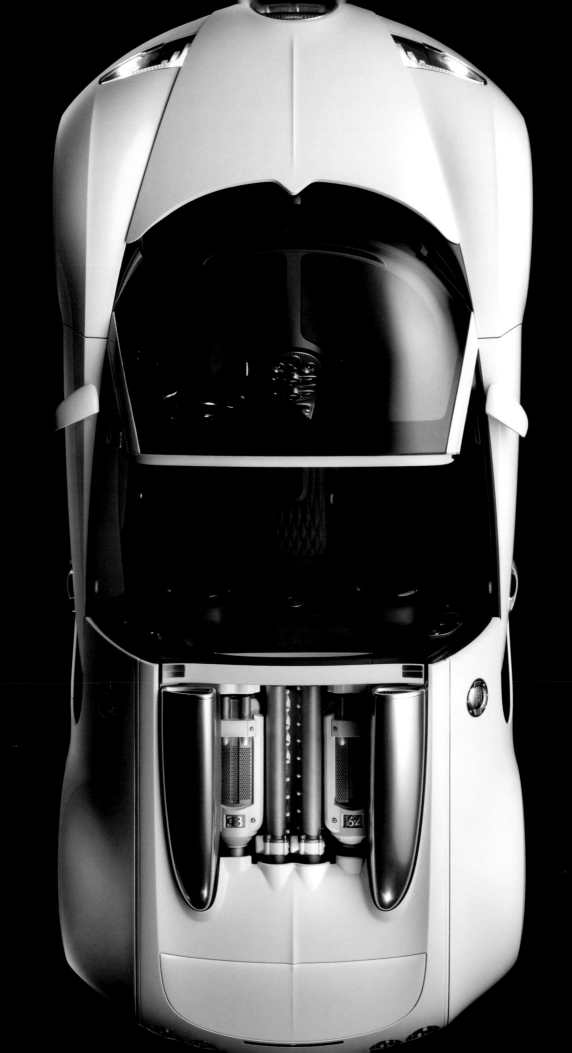

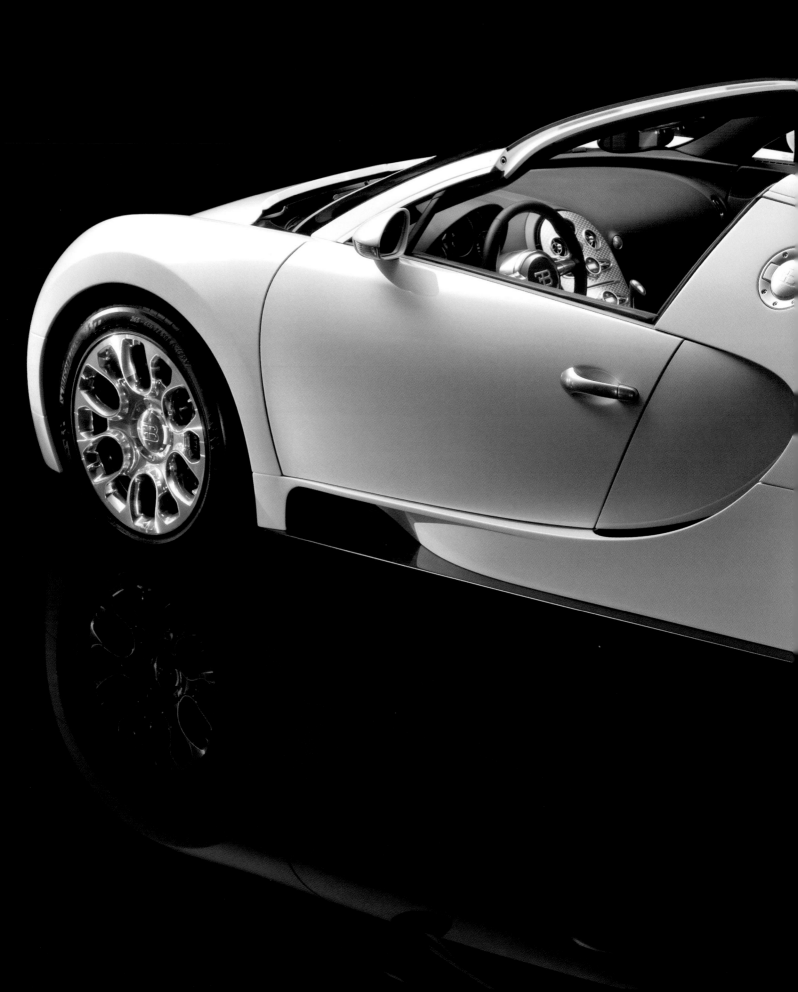

Richard Mille | Grand Prix

The spirit and powerful presence of Formula One inspires the futuristic style and ultra-modern design of these Richard Mille watches. There is no doubt that there is a unique correlation between exceptional watchmaking and the mechanical complexities of super racing engines. Both share numerous common denominators: the important concept of measuring time, the complex techniques in mechanical engineering, the use of the cutting-edge technologies and the highest quality of materials for construction.

L'esprit et la présence imposante de la Formule 1 inspirent le style futuriste et le design ultramoderne de ces montres Richard Mille. Nul doute qu'il existe une corrélation unique entre l'horlogerie exceptionnelle et les complexités mécaniques des moteurs de super racing. Elles partagent de nombreux dénominateurs communs : le concept important de mesure du temps, les techniques complexes du génie mécanique, l'utilisation de technologies de pointe et la qualité première des matériaux de construction.

De vitaliteit en krachtige verschijning van Formule 1 inspireert de futuristische stijl en het ultramoderne ontwerp van deze Richard Mille horloges. Het lijdt geen twijfel dat er een unieke correlatie bestaat tussen uitzonderlijke uurwerkmakelij en de mechanische complexiteit van de super racemotoren. Beide hebben veel gemeenschappelijke kenmerken: het belangrijke concept van tijdmeting, de complexe technieken in mechanische constructie, het gebruik van geavanceerde technologieën, en de hoogste kwaliteit bouwmaterialen.

Richard Mille prides itself on taking a more modern approach to watchmaking as opposed to the traditional methods employed in Swiss workshops. There is extensive use of computers to produce the movement that contains over 250 components with over 20,000 mechanical operations. Just as in racecar production, the watch is produced in highly limited numbers and every single part is hand-finished and polished down to the titanium screws that require 20 mechanical operations.

Richard Mille est fier d'adopter une approche plus moderne de l'horlogerie en opposition aux méthodes traditionnelles employées dans les ateliers suisses. Les ordinateurs sont intensément exploités pour produire le mouvement qui contient plus de 250 composants et totalise plus de 20 000 opérations mécaniques. Tout comme dans le domaine de la production des voitures de course, la montre est fabriquée en édition très limitée et chaque pièce sans exception est finie et polie à la main, jusqu'aux vis en titane qui représentent 20 opérations mécaniques.

Richard Mille eert zichzelf als een modernere benadering van uurwerkfabricatie in tegenstelling tot de traditionele methoden die de Zwitserse ateliers hanteren. Computers worden uitvoerig gebruikt voor de productie van de beweging die meer dan 250 delen en meer dan 20.000 mechanische bewerkingen bevat. Net als bij de raceauto productie wordt het horloge in zeer beperkte aantallen gemaakt en wordt elk afzonderlijk stukje met de hand afgewerkt en gepolijst, zelfs de titanium schroeven die 20 mechanische handelingen vertegenwoordigen.

Richard Mille aspires to create watches that exude the same philosophy of professional motorsport racing as racecars that push the limits of speed by using exotic and unexpected materials and high-tech concepts. Just like a Formula One racecar where all the components are developed together, the movements and cases of the watches are made to exact specifications with carefully planned integration of all parts. From first glance, the watches exude masculinity; the sportive mechanical design and rugged frame both resemble and emulate the sleek yet powerful look of a racecar. But the similarities don't end there.

Richard Mille aspire à créer des montres qui reflètent la philosophie des courses professionnelles des sports mécaniques en utilisant des matériaux exotiques inattendus et des concepts high-tech pour mesurer le temps, comme les voitures de course repoussent les limites de la vitesse. Exactement comme une Formule 1 dont tous les composants comme le cadre et le moteur sont mis au point ensemble, le mouvement et le boîtier des montres sont réalisés dans le respect de spécifications précises et selon l'intégration planifiée de toutes les pièces. Au premier coup d'œil, les montres respirent la masculinité ; le design mécanique sportif et le cadre robuste rappellent et émulent tous deux l'allure harmonieuse mais puissante d'une voiture de course. Et les ressemblances ne s'arrêtent pas là.

Richard Mille streeft naar de creatie van uurwerken die dezelfde filosofie uitstralen als de professionele racemotorsport met behulp van exotische, onverwachte materialen en hightech concepten voor tijdmeting net zoals raceauto's de snelheidsgrenzen tarten. Evenals een Formule 1 race auto waar alle onderdelen, bijvoorbeeld chassis en motor samen ontwikkeld zijn, zijn de horlogekasten gemaakt naar exacte specificaties met zorgvuldig geplande integratie van alle onderdelen. Vanaf het eerste zicht stralen de horloges mannelijkheid uit; het sportieve mechanisch ontwerp en het ruige frame lijken en evenaren beiden het slanke maar krachtige uiterlijk van een racewagen. En de gelijkenissen eindigen hier niet.

143

The Felipe Massa special editions became a testament to the sturdy construction of a Richard Mille timepiece when a challenge to wear the RM 006 was presented to the driver in 2004. The first to utilize a carbon nanofiber baseplate, the watch was able to withstand the violent accelerations and vibrations of racecar driving during the physically strenuous race.

Les éditions spéciales Felipe Massa sont le témoignage de la robustesse d'un garde-temps Richard Mille. Le pilote releva le défi de porter la RM 006 en 2004. Première à être dotée d'une platine en nanofibres de carbone, la montre fut capable de résister aux accélérations violentes et aux vibrations inhérentes au pilotage d'une voiture de course pendant cette compétition physiquement éprouvante.

De Felipe Massa speciale edities getuigen van de stevige bouw van een Richard Mille uurwerk toen in 2004 de piloot werd uitgedaagd om de RM 006 te dragen. Door als eerste gebruik te maken van een koolstof nanovezel grondplaat, was het horloge in staat om de gewelddadige versnellingen en trillingen van de racewagen tijdens de fysiek inspannende wedstrijd te weerstaan.

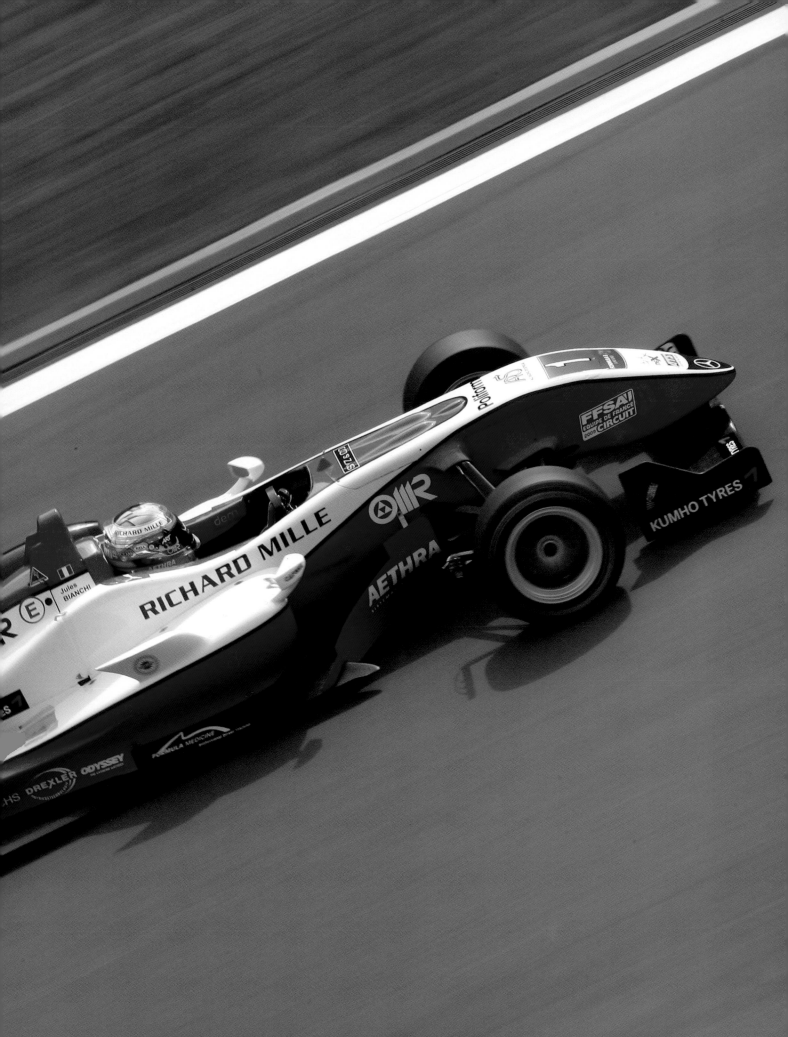

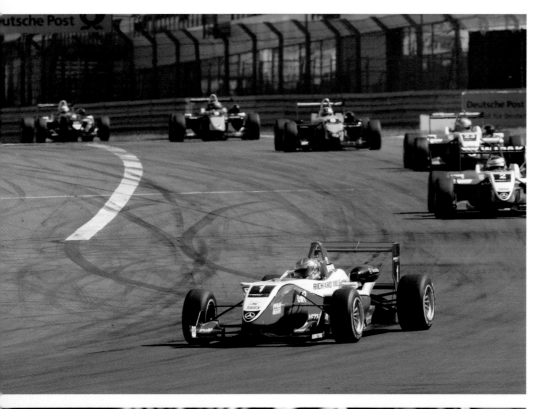

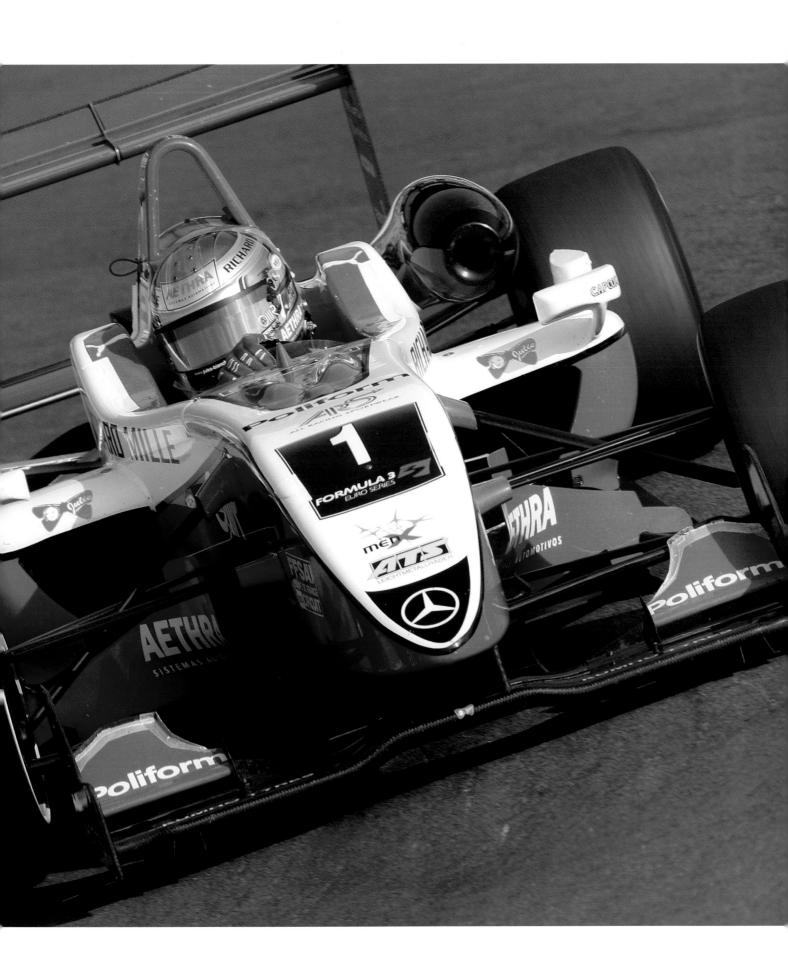

Many of the design elements of the watches are inspired by high performance automobiles from the tourbillon bridge and its assembly to the setting mechanism on the case back, which is aesthetic proof that Richard Mille is passionate about automotives and motor sports. In addition to creating several special limited edition pieces in homage to Formula One, Richard Mille is also the leading sponsor and official timekeeper of the Le Mans Classic.

Bon nombre des éléments de design des montres s'inspirent des automobiles hautes performances – le pont de tourbillon et son assemblage, le mécanisme de réglage à l'arrière du boîtier – et sont la preuve esthétique que Richard Mille est passionné d'automobile et de sports mécaniques. Outre la création de plusieurs éditions limitées en hommage à la Formule 1, Richard Mille était également le sponsor principal et le garde-temps officiel du Mans Classic.

Veel elementen van het horlogeontwerp zijn geïnspireerd op de hoogpresterende auto's – de tourbillon brug en zijn montage op het kadermechanisme van de kastrug - wat het esthetisch bewijs is van Richard Mille's passie voor de automobielsector en motorsport. Naast de creatie van een aantal speciale gelimiteerde editiestukken als hommage aan de Formule 1, was Richard Mille ook de belangrijkste sponsor en officiële tijdmeter van de Le Mans Classic.

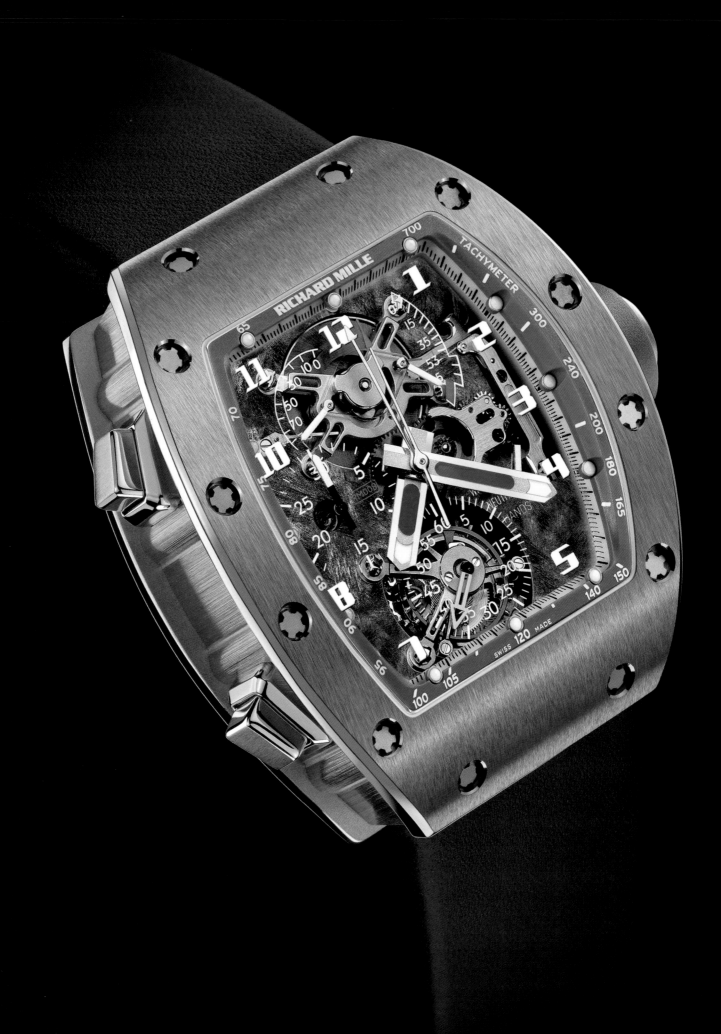

The Maybach is a customized limousine that is individually equipped with the most demanding clientele in mind. For those who truly want the most exclusive edition of this car, the Exelero is a two-seater limited edition version of the Maybach that has a bi-turbo V12 engine that produces 700-horsepower and can reach top speeds of over 200 mph.

La Maybach est une limousine personnalisée équipée individuellement pour la clientèle la plus exigeante qui soit. Pour ceux qui désirent vraiment l'édition la plus exclusive de cette voiture, l'Exelero est une édition limitée biplace de la Maybach à moteur V12 biturbo développant 700 chevaux et capable d'atteindre une vitesse de pointe de plus de 320 km/h.

Met het meest veeleisende clientèle in het achterhoofd wordt de Maybach-limousine op bestelling gemaakt en individueel uitgerust. Voor diegenen die echt de meest exclusieve editie van deze auto willen, is er de limited edition Exelero-tweezitter versie van de Maybach met een bi-turbo V12 motor die 700 pk produceert en topsnelheden van meer dan 320 km/u kan bereiken.

Maybach

The Maybach Tourbillon is an exceptionally rare watch that is a tribute to the Maybach car, a high-end luxury limousine handmade by Daimler-Benz. The watch is produced as a limited production of twelve to match the number of cylinders of the car. This special edition Maybach watch features a three-dimensional tourbillon cage with one of the largest diameters in the world at 14.8 mm. Each watch is completely crafted by hand by the watchmaker Wilhelm Rieber who creates each watch by special order and takes up to six months to produce.

La Maybach Tourbillon est une montre exceptionnellement rare qui rend hommage à la Maybach, une limousine de luxe haut de gamme réalisée à la main par Daimler-Benz. La montre est produite en édition limitée à douze exemplaires, nombre de cylindres de la voiture. Cette montre Maybach édition spéciale est dotée d'une cage tourbillon dont le diamètre de 14,8 mm est le plus grand du monde. Chaque montre est entièrement faite à la main par l'horloger Wilhelm Rieber qui crée les exemplaires sur commande et met jusqu'à six mois à les produire.

De Maybach Tourbillon is een uitzonderlijk zeldzaam horloge dat een eerbetoon is aan de Maybach auto, een hoge kwaliteit handgemaakte Daimler-Benz luxelimousine. Het horloge heeft een gelimiteerde productie van twaalf stuks, gelijk aan het aantal autocilinders. Dit speciale editie Maybach uurwerk heeft een driedimensionale tourbillon kooi met een van 's werelds grootste diameters van 14,8mm. Elke horloge is volledig met de hand vervaardigd door horlogemaker Wilhelm Rieber, die elk uurwerk op bestelling maakt in maximaal zes maanden tijd.

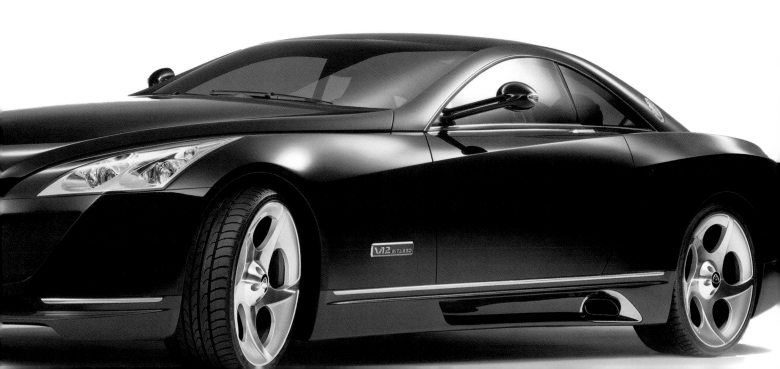

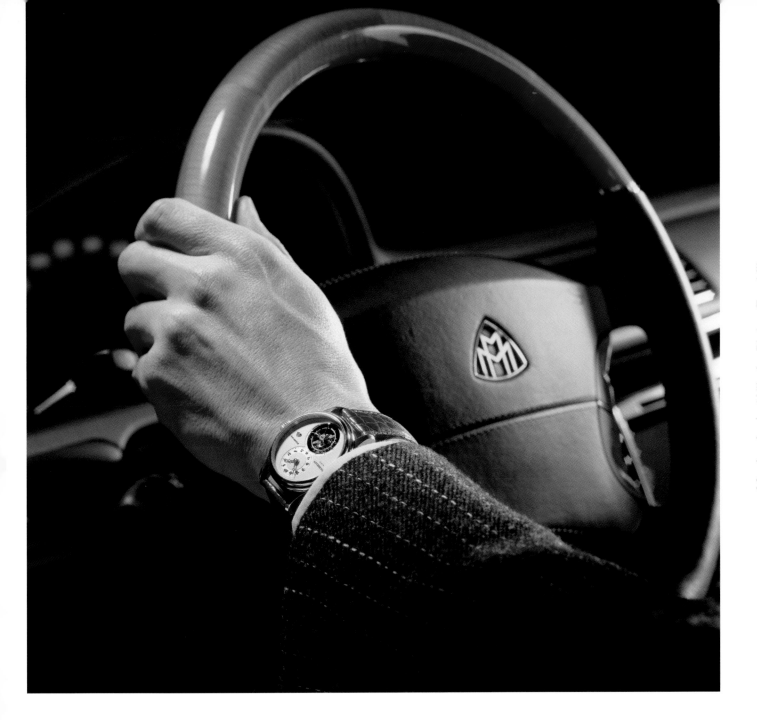

It would only be fitting that the manufacturer of this $365,000 car would offer its exclusive clientele an optional $120,000 accessory like the Maybach Tourbillon.

Quoi de plus normal pour le constructeur de cette voiture à 365 000 dollars que de proposer à sa clientèle exclusive un accessoire en option à 120 000 dollars comme la Maybach Tourbillon.

Het is niet meer dan gepast dat de fabrikant van deze deze auto van $ 365.000 zijn auto zijn exclusieve klantenkring een optioneel accessoire van van $ 120.000 zoals, de Maybach Tourbillon, aanbiedt.

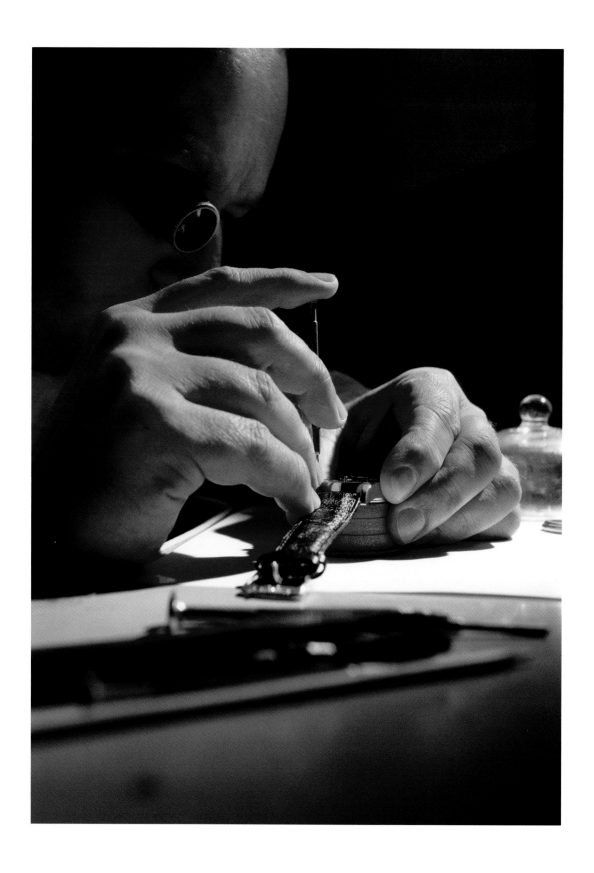

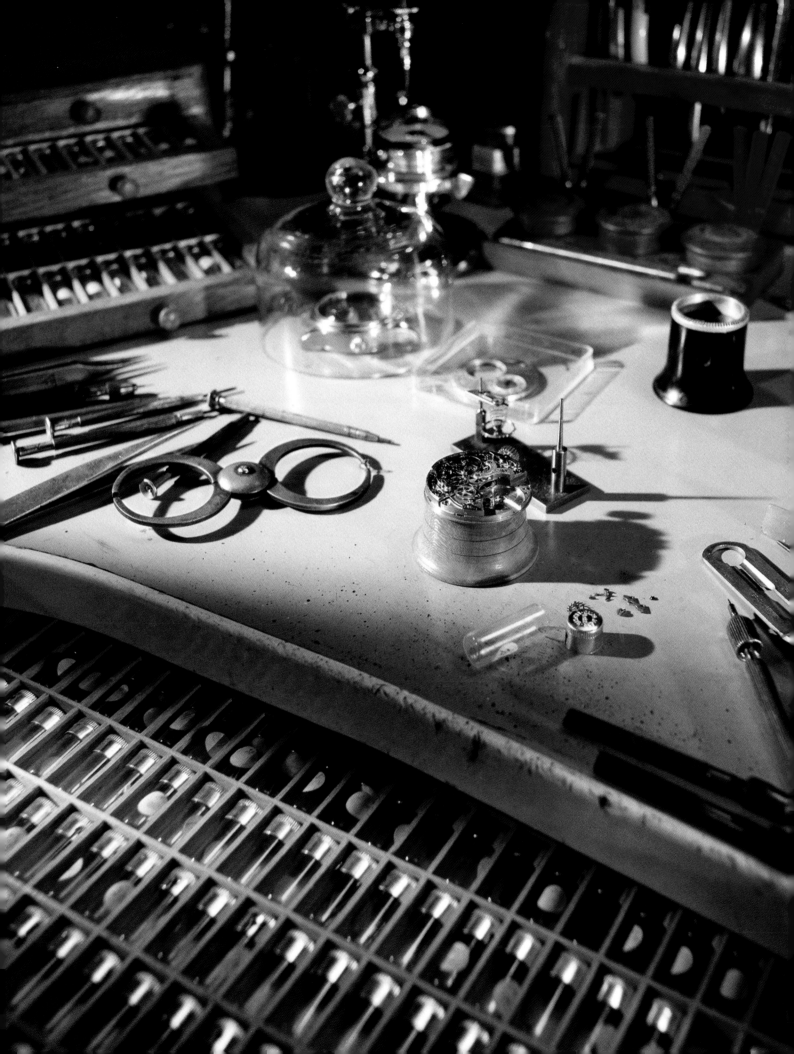

SEA

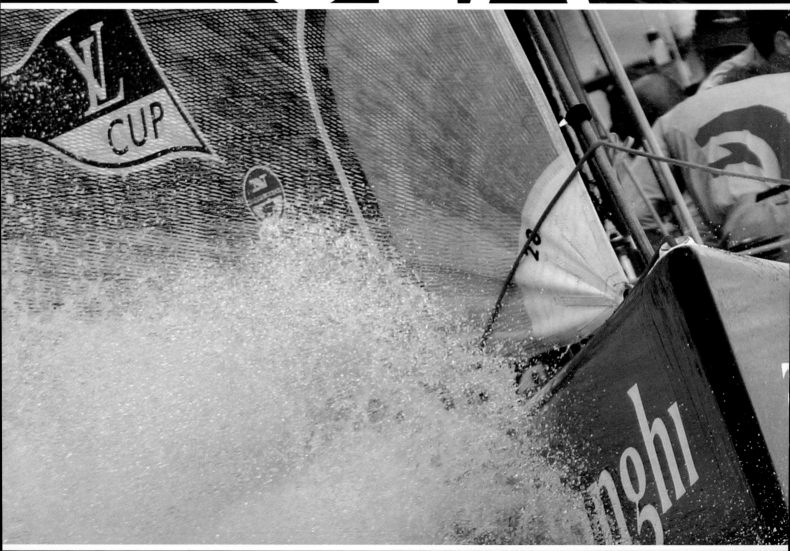

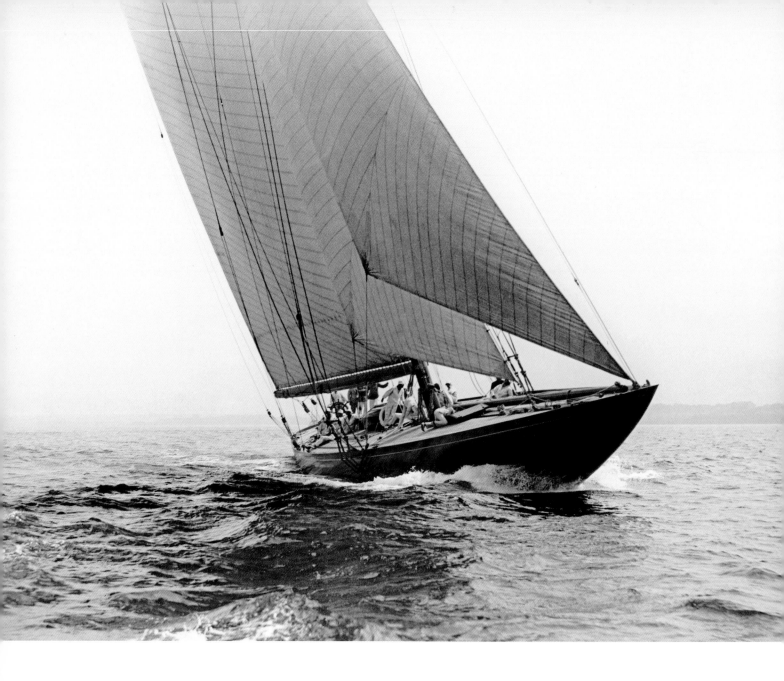

Boating is one of mankind's most ancient institutions, so it's no wonder that boat racing is also one of the oldest forms of leisure in the world. The sport is believed to date back to early Holland where a culture of fishermen and master "jaght" craftsmen turned their means of capital into pleasure crafts on days off.

La navigation de plaisance est une des plus anciennes institutions de l'humanité, il est donc tout à fait normal que les courses de bateaux fassent partie des plus vieux loisirs du monde. Il semblerait que le sport remonte aux origines de la Hollande, où pêcheurs et maîtres artisans « jaght » transformaient leurs moyens de subsistance en bateaux de plaisance pendant leurs jours de congé.

Varen is een van de oudste gewoontes van de mensheid, dus is het niet verwonderlijk dat ook boot racing een van de klassieke vrijetijdsbestedingen ter wereld is. De sport dateert waarschijnlijk uit het jonge Holland, waar een cultuur van vissers en meester "jaght" ambachtslieden op vrije dagen hun kapitaal omzetten in pleziervaartuigen.

Man's natural appetite for competition evolved this intense sport which came in different forms depending on the size of the craft: single-handed or team races. King Charles II, whilst exiled in Holland, discovered the races and brought his new-found passion back to England in the mid-1600s.

Naturellement, la soif de compétition de l'homme fit évoluer ce sport intense qui se déclinait en plusieurs formes selon la taille de l'embarcation : courses en solitaire ou en équipe. Le roi Charles II, pendant son exil en Hollande, découvrit les courses et exporta cette nouvelle passion en Angleterre vers le milieu du XVIIe siècle.

Vanzelfsprekend heeft bij de mens de natuurlijke hang naar concurrentie deze intense sport doen evolueren. De verschillende wedstrijdvormen zijn afhankelijk van de vaartuiggrootte: singlehanded of in team. Tijdens zijn ballingschap in Nederland ontdekte Koning Charles II de races en nam hij zijn nieuwgevonden passie mee terug naar Engeland in het midden van de jaren 1600.

ACHT REGATTA IN THE BRITISH CHANNEL.

America's World Cup predates the Modern Olympics by 45 years, so it's no wonder this exciting sport has inspired people the world over to found clubs and tournaments and devote their entire lives to braving the sea. The sport has such a significant and unique style that it caught the eye of luxury powerhouse Louis Vuitton who created a match a quarter of a century ago. The Louis Vuitton Cup, now called the Louis Vuitton Pacific Series Regatta, could actually be considered the most exciting race taking place on the ocean today because there are usually about ten teams competing compared to the America's Cup, which is a pared down two. International teams are sponsored by glamorous brands like Prada and Audi, upping the ante on a global, commercial level as well.

La Coupe de l'America précéda de 45 ans les Jeux olympiques de l'ère moderne et inspira les gens du monde entier pour fonder clubs et tournois et consacrer leur vie entière à braver les mers. Ce sport possède un style si remarquable et unique qu'il a séduit l'empire du luxe Louis Vuitton qui créa sa propre course il y a un quart de siècle. La Coupe Louis Vuitton, qui s'appelle aujourd'hui Louis Vuitton Pacific Series, pourrait en fait être actuellement considérée comme la compétition la plus excitante des océans puisqu'elle rassemble généralement une dizaine d'équipes tandis que la Coupe de l'America se dispute en duels. Les équipes internationales sont sponsorisées par des marques glamour comme Prada et Audi, ce qui rehausse encore le niveau d'un point de vue global et commercial.

De America's Cup dateert van 45 jaar vóór de moderne Olympische Spelen en heeft wereldwijd mensen geïnspireerd tot de oprichting van clubs en toernooien, en het levenslang trotseren van de zee. De sport heeft zulk een belangrijke en unieke stijl dat zij in het oog sprong van luxe succeshuis Louis Vuitton, dat een kwart eeuw geleden zijn eigen wedstrijd samenstelde. De Louis Vuitton Cup, nu de Louis Vuitton Pacific Series Regatta genaamd, kan vandaag worden beschouwd als de spannendste oceaanrace, want meestal zijn er ongeveer tien strijdende teams ten opzichte van de America's Cup miniversie. Internationale teams worden gesponsord door betoverende merken als Prada en Audi, waarmee de inzet verlegd wordt naar een mondiaal, commercieel niveau.

Corum

The Admiral's Cup, founded in 1957, has long been considered the unofficial world championship of offshore racing. Based at Cowes on the Isle of Wight off England's southern coast, the race took place in odd-numbered years and in its beginnings, only Great Britain and the U.S. could partake. Prime Ministers and old boating families alike have participated in this exciting championship race for many years since its inception. Most recently, the organizers of the Royal Ocean Racing Club are intent on reviving it in all its past glory for 2011. Corum, the Swiss watch company founded in 1955 by an uncle and nephew team, introduced the Corum Admiral's Cup watch just a few years after the race's inception. Since their first Admiral's Cup-inspired watch which was water-resistant, square and engraved with a charming sailboat, this unique collection has evolved into a more contemporary and boldly designed collection based upon its classic nautical design.

L'Admiral's Cup, fondée en 1957, a longtemps été considérée comme le championnat du monde officieux de la course au large. Basée à Cowes, sur l'île de Wight, au large de la côte sud de l'Angleterre, la course est organisée les années impaires et au départ, seuls la Grande-Bretagne et les États-Unis pouvaient y participer. Depuis ses origines, des premiers ministres et de grandes familles de navigateurs ont de temps en temps pris part à cette compétition passionnante. Depuis quelques temps, les organisateurs du Royal Ocean Racing Club tentent de restaurer sa gloire d'antan en vue de 2011. Corum, l'horloger suisse fondé en 1955 par un oncle et son neveu, lancèrent la Corum quelques années après la création de la course. Depuis le premier modèle inspiré par l'Admiral's Cup, carré, résistant à l'eau et orné d'un joli voilier, cette ligne unique a évolué et son design classique a été modernisé.

De Admiral's Cup, opgericht in 1957, werd lang beschouwd als het officieuze offshore racing wereldkampioenschap. Met basis in Cowes op het Isle of Wight aan de zuidkust van Engeland, vindt de race plaats in oneven jaren, en eerst konden enkel Groot-Brittannië en de VS deelnemen. Gedurende vele jaren sinds haar oprichting, werd het spannende kampioenschap af en toe gevaren door premiers en gevestigde boating families. Onlangs uitten de Royal Ocean Racing Club organisatoren hun plan om de race in 2011 weer in al haar glorie te doen opleven. Corum, het Zwitserse horlogebedrijf opgericht in 1955 door oom en neef, introduceerde het Corum-uurwerk enkele jaren na aanvang van de race. Sinds zijn eerste door de Admiral's Cup geïnspireerde horloge, dat vierkant was, waterbestendig en gegraveerd met een charmante zeilboot, is deze unieke lijn geëvolueerd en geïnnoveerd naar het klassieke design.

Maritime-inspired watches often make use of a tourbillon and minute repeater, but Corum's Admiral's Cup watch concentrates this complication with the strength of the intensive life of a boatsman. With a twelve-sided case design and brightly colored nautical-inspired symbols etched into the bezels, the watch is available in versions with a chronograph complication or just the date and time.

Les montres d'inspiration marine utilisent souvent un tourbillon et une répétition de minutes, mais la montre Corum de l'Admiral's Cup allie cette complication à la robustesse du marin et l'intensité de sa vie. Dotée d'un boîtier à douze pans et de symboles nautiques colorés gravés sur les lunettes, cette montre est disponible avec un chronographe ou seulement avec la date et l'heure.

Maritiem geïnspireerde uurwerken maken vaak gebruik van een tourbillon en minuut repeater, maar het Corum's Admiral's Cup horloge combineert deze complicering met de kracht van het intensieve schippersleven. Met een twaalf-zijdig cassette ontwerp en felgekleurde nautisch-geïnspireerde symbolen geëtst in de randen, is het horloge verkrijgbaar in versies met chronograafinterventie of met enkel de datum en tijd.

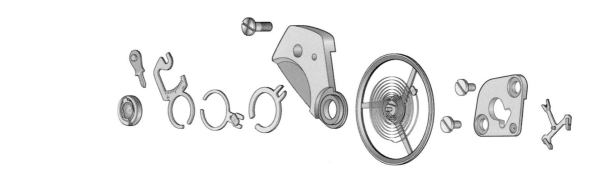

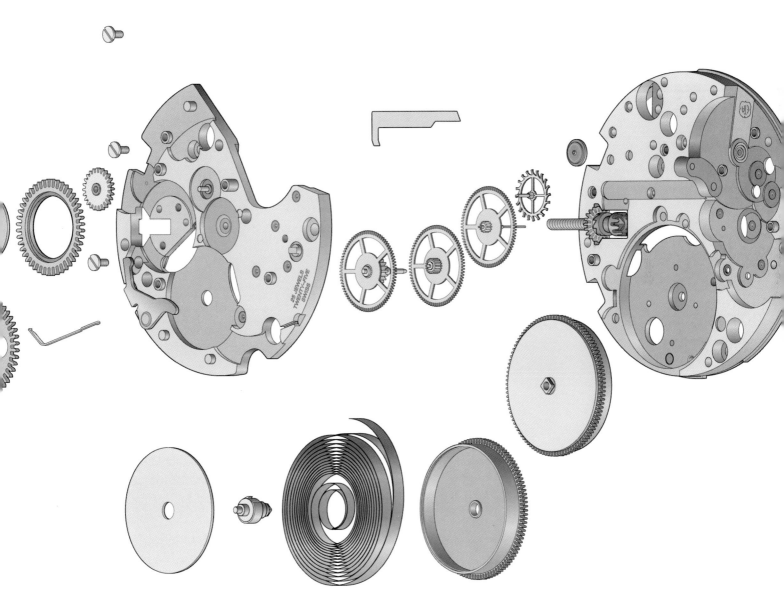

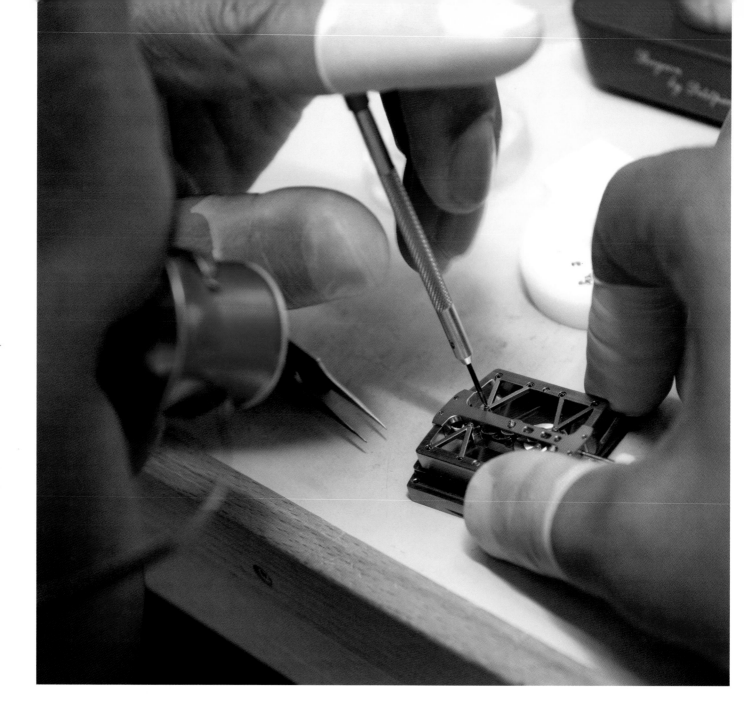

Corum looks back on its history of pioneering designs and artisanal dedication to revive its structure and mission based on high horology: the integration of all areas of the watchmaking profession, technical skills and product development.

La Corum puise dans ses designs qui ont marqué l'histoire et dans son amour pour l'artisanat pour revisiter sa structure et sa mission basées sur des piliers emblématiques : l'intégration de tous les domaines de la profession d'horloger, les compétences techniques et le développement de produit.

Voor de heropleving van zijn structuur en missie kijkt Corum terug op een geschiedenis van baanbrekende ontwerpen en ambachtelijke toewijding gebaseerd op iconische pijlers: de integratie van alle segmenten van het horlogerieberoep, technische vaardigheden en productontwikkeling.

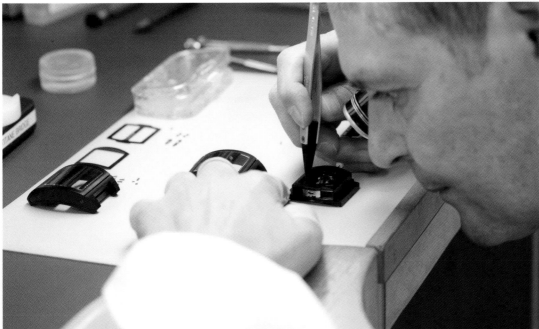

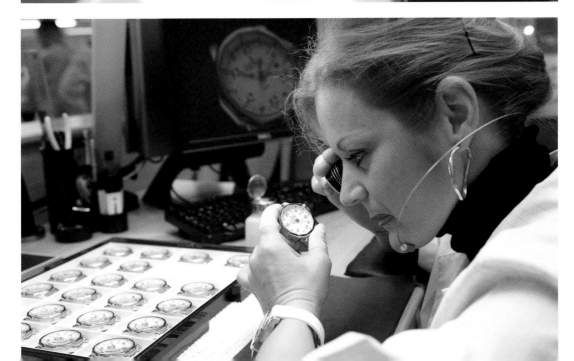

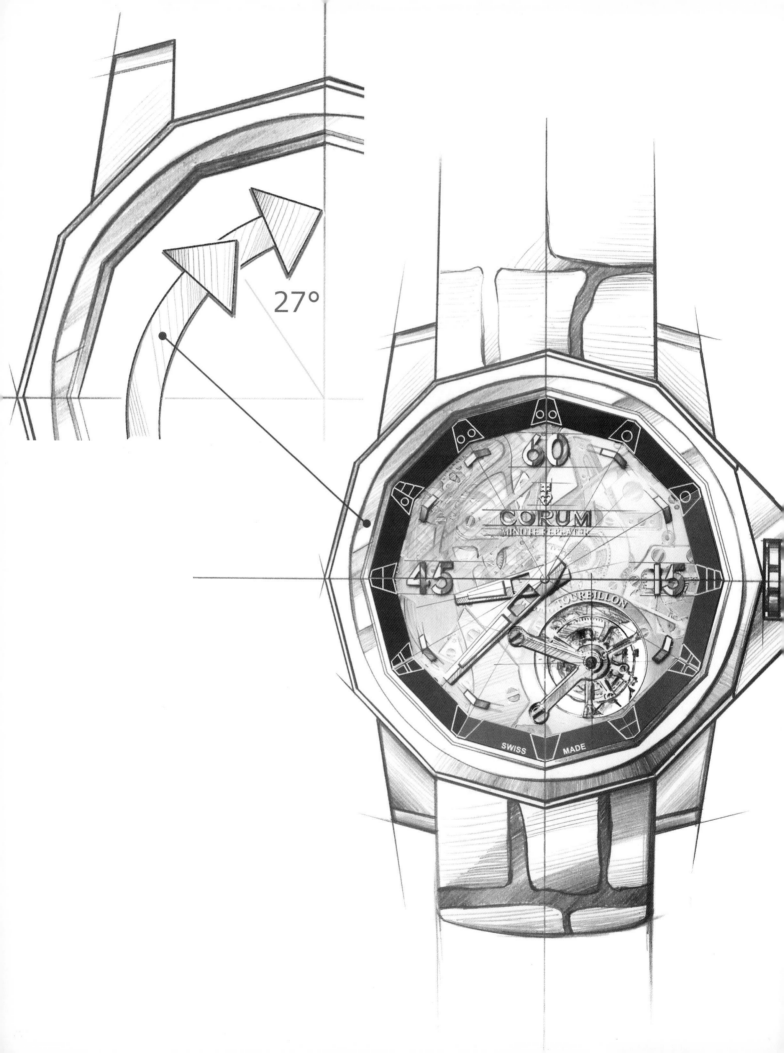

27°

CORUM
MINUTE REPEATER

60

45 15

TOURBILLON

SWISS MADE

Maritime-inspired watches often make use of a tourbillon and minute-repeater, but Corum's Admiral's Cup Minute Repeater Tourbillon watch concentrates this complication with the strength of the intensive life of a sailor. Each component of the CO 0101 calibre movement was conceived and developed to guarantee the precision and beauty of the sound with regard to "power" (expressed in decibels), "precision" (expressed in note correctness), "richness" (expressed in number of partials) and "reverberation" (the duration of each note). The proprietary alloy gongs — the chemical material is a closely guarded secret — ring a cheerful major third when struck by the hardened steel minutes rack at the center of the mechanism. The whole structure is inverted and enlarged to create stronger tone and allow more time between notes, all regulated by a visible inertial flywheel at the back of the case.

Chaque composant du calibre CO 0101 a été pensé et développé dans le seul but d'assurer la précision de la montre et la beauté de sa sonorité, tant du point de vue de sa « puissance » (exprimée en décibels), que de son « exactitude » (la justesse de ses notes), de sa « richesse » (exprimée en nombre de partiels) et de sa « réverbération » (la durée de chaque note). Les timbres, en alliage breveté – dont la composition chimique est un secret bien gardé – sonnent une tierce majeure enjouée lorsqu'ils sont frappés par le râteau des minutes en acier trempé situé au cœur du mécanisme. Toute la structure est inversée et agrandie pour créer une tonalité plus forte et augmenter ainsi le temps entre les notes, le tout étant ajusté par un volant inertiel visible à l'arrière du boîtier.

Elk onderdeel van de CO 0101 kaliber beweging werd ontworpen en ontwikkeld om de nauwkeurigheid en schoonheid van geluid te garanderen qua "energie" (uitgedrukt in decibel), "precisie" (uitgedrukt in tooncorrectheid), "rijkdom" (uitgedrukt in het aantal delen) en "weergalm" (de duur van elke noot). De gepatenteerde gonglegering - de chemische stof is een goed bewaard geheim - geeft een vrolijke grote terts wanneer ze geraakt wordt door de minutenzaag van gehard staal in het midden van het mechanisme. De hele structuur is omgekeerd en uitgebreid om een sterkere toon en meer tijd tussen de noten te verkrijgen, allemaal geregeld door een zichtbaar inertiaal vliegwiel aan de achterkant van de behuizing.

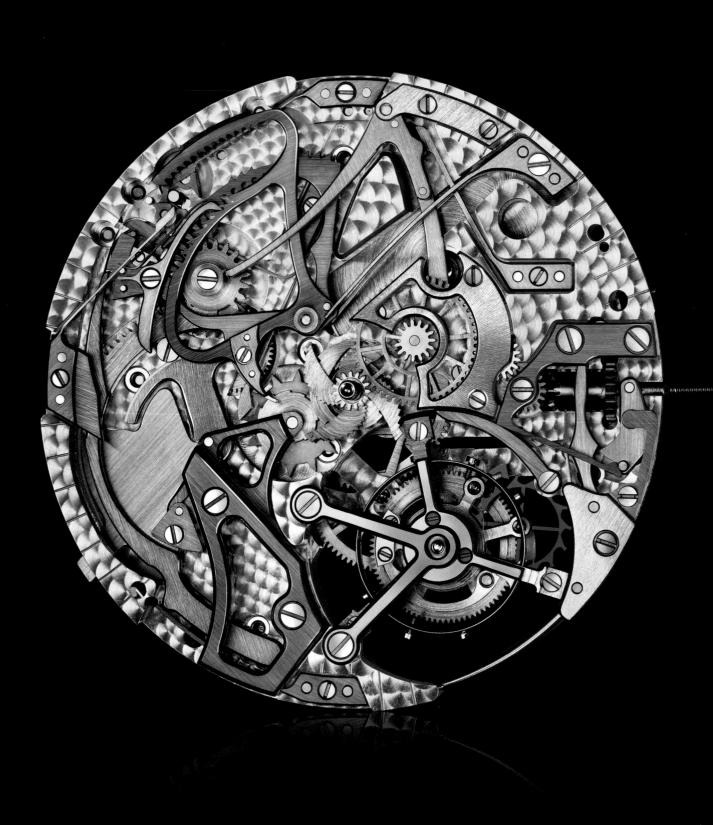

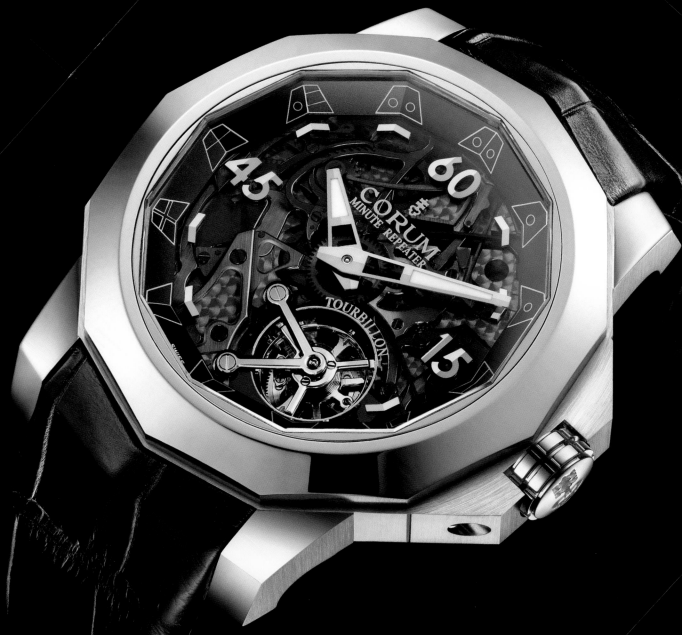

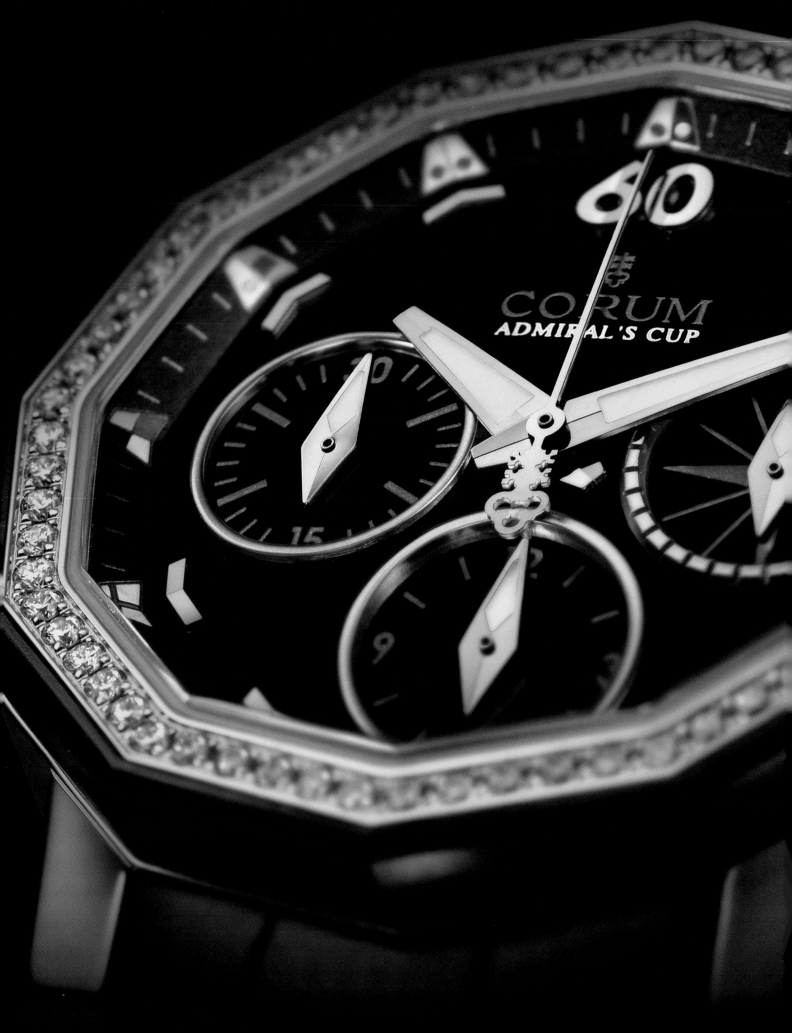

Corum took their initial design concept of classic watches crafted out of stellar materials to new heights with the current Admiral's Cup line. Corum's key material of gold is also a feature of the luxurious yet incredibly solid and water-resistant watch, coming in many uniquely beautiful hues like rose gold, yellow gold and two-tone.

Grâce à la ligne Admiral's Cup d'aujourd'hui, Corum a donné une nouvelle dimension à son concept initial de design de montres classiques façonnées dans des matériaux stellaires. L'or, matériau phare de Corum, est aussi caractéristique de cette montre luxueuse et incroyablement résistante, proposée en plusieurs teintes remarquablement belles comme l'or rose, l'or jaune et bicolore.

Met de huidige Admiral's Cup lijn heeft Corum zijn eerste concept van klassieke horloges in stellaire materialen naar nieuwe hoogten gebracht. Corum's belangrijkste materiaal goud is ook een kenmerk van het luxe en toch ongelooflijk solide en waterbestendig horloge, verkrijgbaar in vele uniek mooie kleuren, zoals roze goud, geel goud en tweetonig.

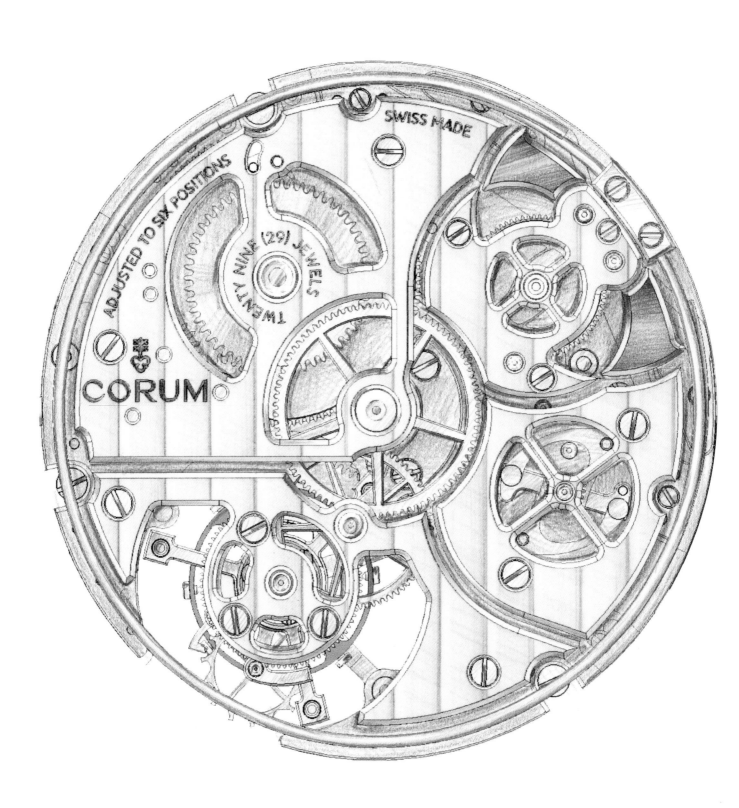

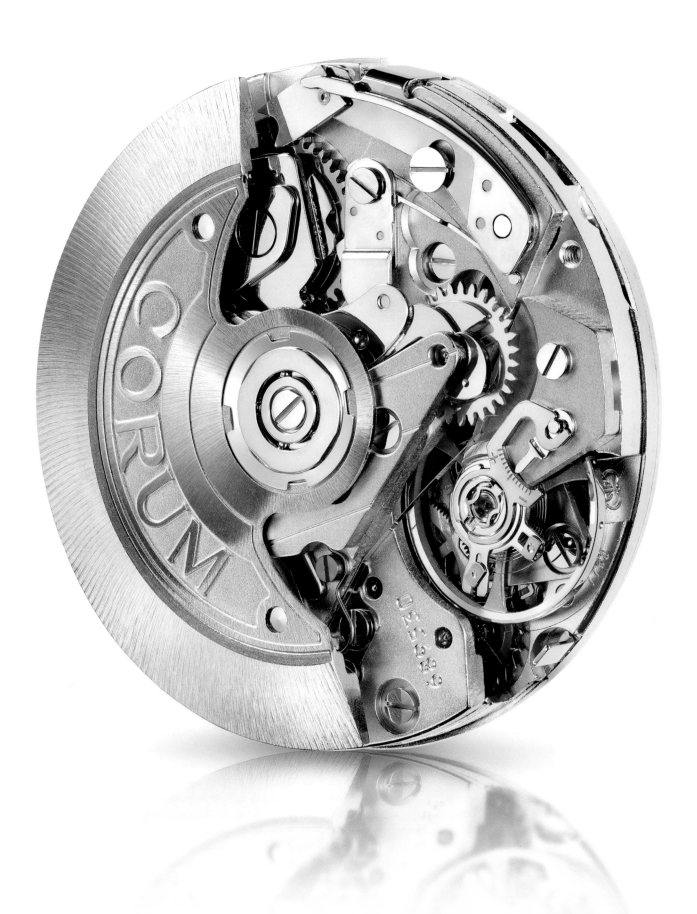

Louis Vuitton Cup

Boat racing and watches go hand in hand. As sturdy timekeepers, they are essential items to any member of a synchronized yachting crew. Audemars Piguet made a commitment to the Alinghi team in 2003, and now lend their crucial support to the Swiss team, the first European boat to become the defender of the America's Cup since the competition's start in 1851. Audemars Piguet saw in the breakout team a kindred spirit with a superior professionalism, an aura of excellence and a vitality to match their own.

Courses nautiques et montres vont de pair. Les garde-temps robustes sont essentiels à la coordination de tous les membres d'un équipage de navigation. Audemars Piguet s'est engagé vis-à-vis de l'équipe Alinghi en 2003 et a apporté son soutien crucial à l'équipe helvétique victorieuse qui représentait le premier équipage européen à devenir défendeur de la Coupe de l'America depuis sa création en 1851. Audemars perçut dans cette équipe à l'ascension fulgurante un esprit de communion allié à un professionnalisme remarquable, une aura d'excellence et une vitalité semblable à celle de la marque.

Boot racing en horloges gaan hand in hand, gezien noeste tijdmeters essentiële onderdelen zijn voor ieder lid van een gesynchroniseerde zeilbemanning. Audemars Piguet engageerde zich met het Alinghi team in 2003 en gaf zijn cruciale steun aan het winnende Zwitserse team want zij werden de eerste Europese titelverdediger van de America's Cup sinds de start van deze wedstrijd in 1851. Audemars zag in het counterteam een geestesverwant qua superieure professionaliteit, een aura van uitmuntendheid en een vitaliteit dat het zijne evenaarde.

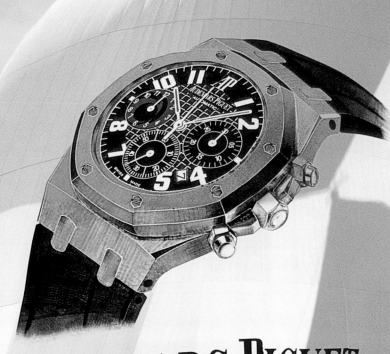

America's Cup class boats are fantastic examples of technological perfection and sturdiness under tough conditions, so it's only natural that Audemars Piguet's Royal Oak Offshore Alinghi Team chronograph is a watch whose design is dedicated to their victorious sponsored yacht, winner of the 32nd America's Cup in New Zealand. With a strong and masculine style, its solid bezel, rectangular hands and 14.3 mm-thick case crafted out of a completely new material, forges technology to machining carbon and the watch results in a strong yet amazingly light forged carbon which resembles the form of Class America boats.

Les bateaux de la Coupe de l'America sont soumis à des conditions extrêmes et sont des exemples de perfection technologique et de robustesse. Le chronographe du Team Alinghi Royal Oak Offshore d'Audermars est donc tout naturellement une montre dont le design est dédié au yacht victorieux, vainqueur de la 32e Coupe de l'America en Nouvelle-Zélande. Style fort et masculin, lunette robuste, aiguilles rectangulaires, boîtier de 14,3 mm d'épaisseur réalisé à partir d'un matériau inédit, appliquant la technique du forgeage à l'usinage du carbone pour donner un carbone ultra résistant mais incroyablement léger, la montre reprend la forme des Class America.

America's Cup klasse boten zijn fantastische voorbeelden van technologieperfectie en robuustheid onder zware omstandigheden. Dus is het niet meer dan logisch dat het ontwerp van de Audemars Royal Oak Offshore Alinghi Team chronograafhorloge gewijd is aan het zegevierende gesponsorde jacht, winnaar van de 32ste America's Cup in Nieuw-Zeeland. Met zijn krachtige, mannelijke stijl van de vaste ring tot aan de rechthoekige wijzers, zijn 14,3mm dikke behuizing, vervaardigd in een volledig nieuw materiaal waarbij smeedtechnologie op machinale koolstof wordt toepast, resulterend in een supersterk, maar toch verrassend licht gesmeed koolstof, lijkt het horloge op de vorm van Class America boten.

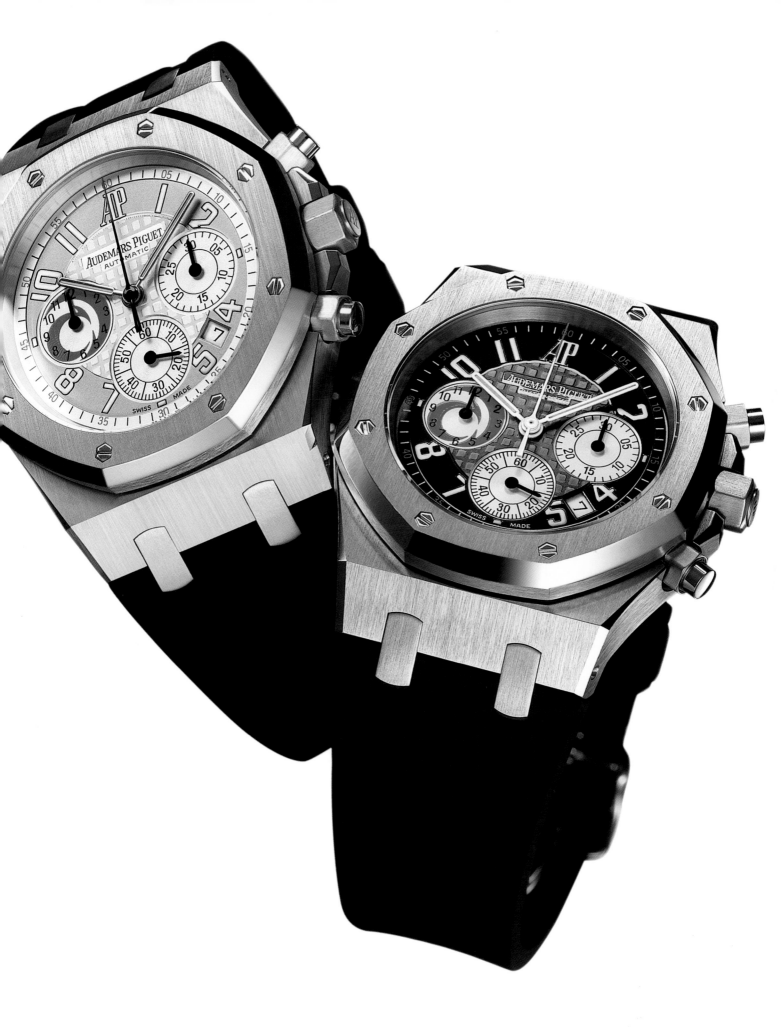

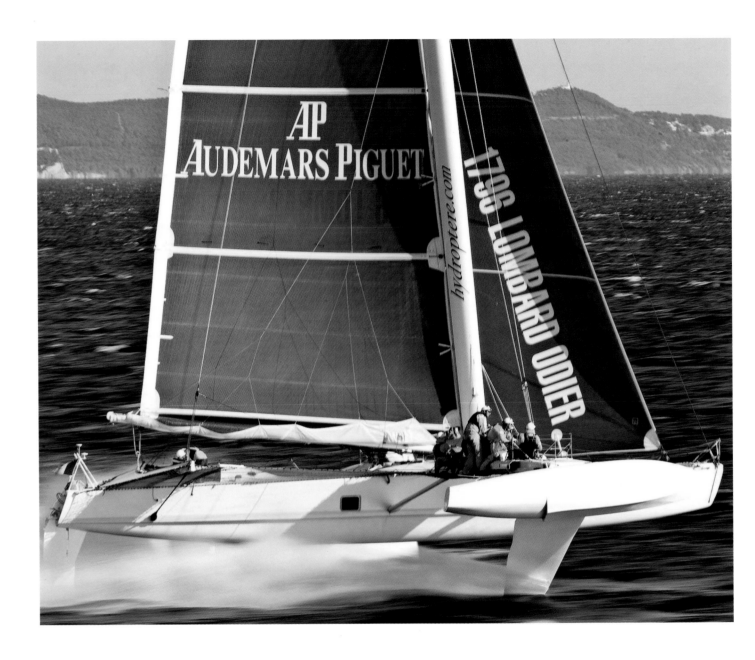

Audemars Piguet, with its humble beginnings, can understand the drive and professionalism inherent in the l'Hydroptère project and have decided to make their dreams a reality by becoming sponsors of this amazing team.

Audemars, entreprise familiale, a su comprendre la motivation et le professionnalisme inhérents au projet de l'Hydroptère, et a décidé de faire de ce rêve une réalité en sponsorisant cette incroyable équipe.

Audemars, met zijn bescheiden begin, begrijpt de drive en professionaliteit die inherent zijn aan het l'Hydroptère project, en besloot zijn dromen waar te maken door sponsor te worden van dit geweldige team.

l'Hydroptère

Audemars Piguet

Captivated by the traditional ideals and enterprising nature of the l'Hydroptère, a personal project-turned-champion of the water, Audemars became a sponsor of this flying trimaran in 2010. They decided to get behind this Swiss, family-owned yachting tradition for the summer 2010 Lake Geneva Regatta. L'Hydroptère used this opportunity as a think tank so that they might one day take to the wild ocean and sail around the world in 40 days.

Captivé par les idéaux traditionnels et la nature audacieuse de ce projet personnel devenu champion aquatique, Audemars sponsorise l'Hydroptère, ce trimaran volant depuis 2010. La marque a décidé de s'associer à cette tradition familiale helvétique pour la régate de l'été 2010 sur le lac Léman. L'Hydroptère compte se servir de cette expérience comme laboratoire afin de pouvoir un jour braver les océans et naviguer autour du monde en 40 jours.

Geboeid door de traditionele idealen en het ondernemende karakter van het persoonlijke project "l'Hydroptère" dat kampioen van het water werd, sponsorde Audemars in 2010 deze vliegende trimaran. Het besloot om dit Zwitserse familie yachtingbedrijf te ondersteunen voor de Lake Geneva Regatta in de zomer 2010. L'Hydroptère is van plan om deze gebeurtenis als denktank te gebruiken, om op een dag de wilde zee te kunnen kiezen en rond de wereld te zeilen in 40 dagen.

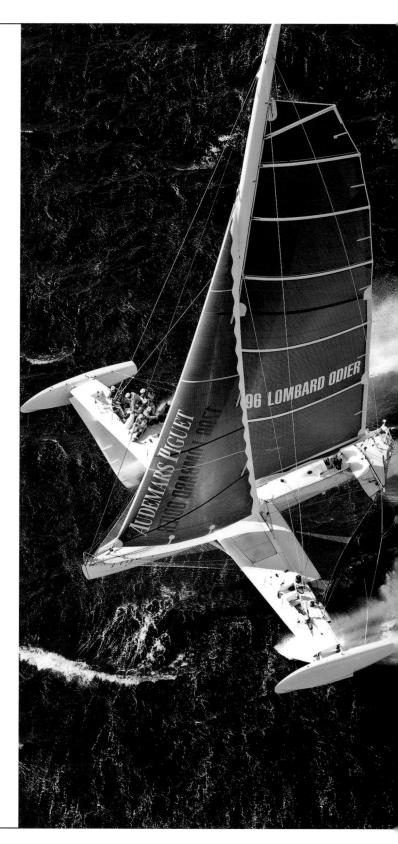

Aquatimer

International Watch Company

Nothing captures the spirit of adventure and exploration so much deep sea diving, and no company has crafted diving equipment a: fine as the International Watch Company. The company dates from the 1870s and started producing deep sea diving watches in the 1960s when new technology gave rise to amateur and professiona diving in its modern form. The Aquatimer Chronograph includes both the fine movements and features that made IWC famous a century ago. The first Aquatimer watch was resistant up to 20 bar, approximately 200 meters. Later technology extended this resistar up to 200 bar, which is approximately 2,000 meters. Given that th deepest verified dive is slightly over 300 meters in depth, the mod Aquatimer can withstand whatever pressure is needed. Overall, it perfect instrument for any kind of dive.

Rien n'évoque autant l'esprit des aventures et des explorations que la plongée sous-marine. Aucune entreprise ne fabrique des équipements de plongée aussi beaux que l'International Watch Company. L'entreprise date des années 1870 et a commencé à fabriquer des montres de plongée dans les années 1960, lorsque nouvelles technologies ont encouragé la plongée sous-marine pou amateurs et professionnels, dans sa forme moderne. L'Aquatimer Chronograph allie les mouvements sophistiqués et les caractéristic qui ont fait la renommée d'IWC il y a un siècle. La première Aquatimer résistait à 20 bar, soit environ 200 mètres. Les avancée technologiques ont repoussé sa résistance à 200 bar, soit 2000 mètres. Étant donné que la plongée la plus profonde enregistrée d'environ 300 mètres, l'Aquatimer moderne peut supporter n'impc quelle pression. C'est en somme un instrument parfait pour n'imp quel type de plongée.

Niets omvat zozeer de geest van avontuur en exploratie als diepzeeduiken, en geen enkel bedrijf heeft zo voortreffelijk duikuitrusting gemaakt als de International Watch Company. De fir dateert uit de jaren 1870, en startte de productie van diepzeehorlc in de jaren 1960, toen nieuwe technologie leidde tot de huidige vo van amateur- en professioneel duiken. De Aquatimer Chronograaf behelst de fijne mechaniek die in de vorige eeuw IWC beroemd maakte. De eerste Aquatimer was tot 20 bar, zo'n 200 meter, bestand. Later breidde technologie deze weerstand uit tot 200 bar, wat ongeveer 2000 meter is. Gezien de diepst gecontroleerde duik iets meer dan 300 meter is, kan de moderne Aquatimer elke druk weerstaan. In zijn geheel is het een perfect instrument voor eende welke duik.

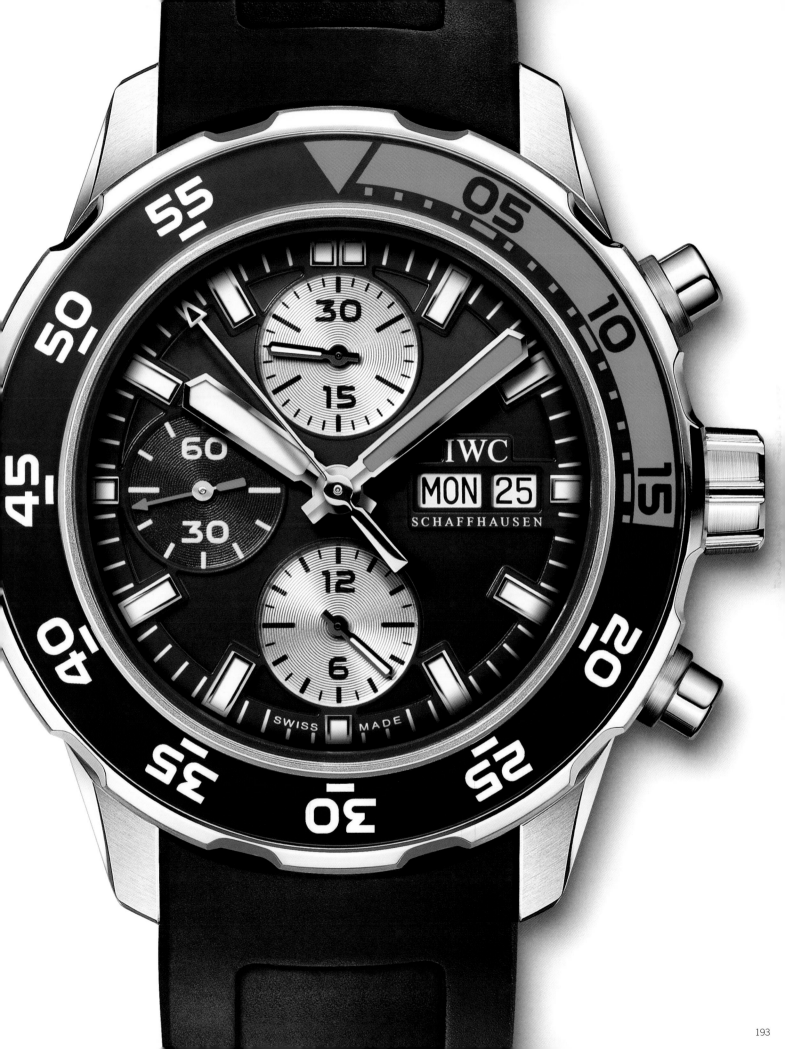

The IWC Aquatimer Chronograph Edition Galapagos Islands (below) features a slick vulcanized rubber coating etched with the famous giant tortoise and is considered an extreme rarity. A large portion of the profits from the watch go to protecting the fragile and unique ecosystem of the Galapagos Islands.

L'Aquatimer Chronograph d'IWC édition Galapagos Islands (ci-dessous), revêtue de caoutchouc vulcanisé gravé de la célèbre tortue géante est considérée comme extrêmement rare. Une grande partie des profits réalisés avec ce modèle est destinée à la protection de l'écosystème fragile et unique des îles Galapagos.

De IWC Aquatimer Chronograaf Editie Galápagos Islands (onder) is voorzien van een gladde gevulkaniseerde rubberlaag geëtst met de beroemde reuzenschildpad en wordt beschouwd als een extreme zeldzaamheid. Een groot deel van de winst van dit horloge gaat naar de bescherming van het fragiele en unieke ecosysteem van de Galápagos Eilanden.

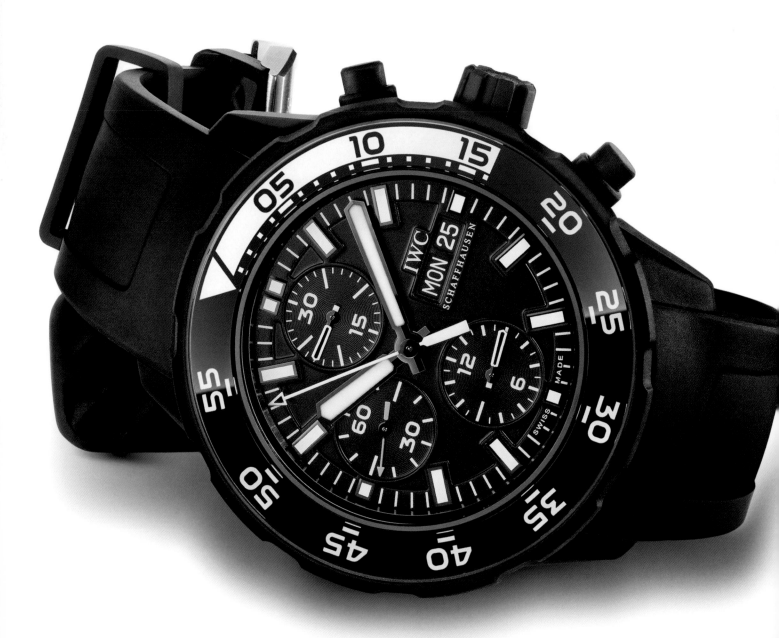

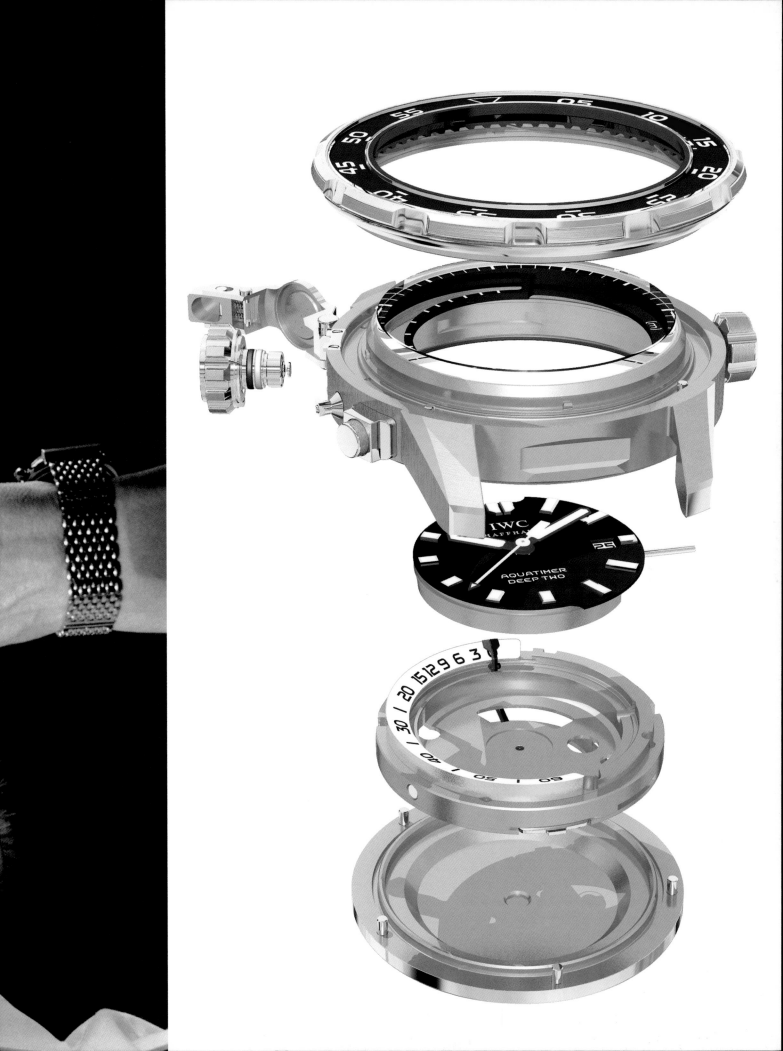

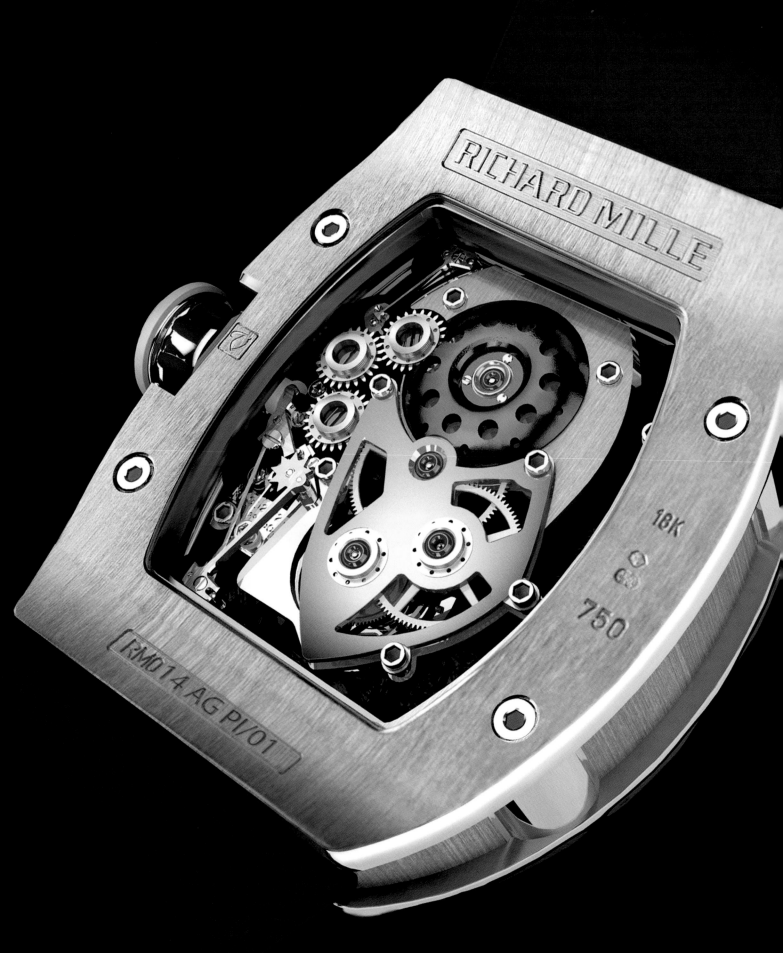

Richard Mille

In the world of horology, Richard Mille is a relative newcomer, but the company announced itself with a bang. Dedicated to using cutting-edge technologies, polymers, ceramics, carbon fibers and the like, Richard Mille builds the most technologically advanced watches available to the consumer. Their designs reflect a renegade ethos, often forgoing the traditional circular face in favor of a unique and easily recognized square. Often, they seek inspiration from technological feats outside the watch making world. The first effort, the RM01, was inspired by the form and function of Formula One racers. The RM014, featured here, takes its detailing from the world renowned yacht builder Perini Navi and its beautiful yachts.

Dans le monde de l'horlogerie, Richard Mille est relativement novice mais l'entreprise a fait une entrée fracassante. Spécialisée dans l'utilisation de technologies de pointe, polymères, céramiques, fibres de carbone, etc., la marque fabrique les montres les plus technologiques du marché. Leur design reflète cet esprit révolutionnaire, renonçant souvent à la forme circulaire traditionnelle en faveur d'un carré unique et facilement reconnaissable. Souvent, Richard Mille va chercher son inspiration dans les prouesses technologiques réalisées hors du monde de l'horlogerie. Sa première réussite, la RM 01, avait emprunté ses formes et ses fonctions aux Formule 1. La RM 014, présentée ici, s'inspire du constructeur de renommée internationale Perini Navi et de ses magnifiques yachts.

In de wereld van tijdmeetkunde, is Richard Mille een relatieve nieuwkomer, maar het bedrijf heeft zich wel doen opvallen met een knaller. Toegewijd aan het gebruik van technologieën op het scherp van de snee - polymeren, keramiek, koolstofvezels, en dergelijke – bouwt Richard Mille de meest technologisch geavanceerde horloges beschikbaar voor consumenten. En zijn ontwerp weerspiegelt een afvallig ethos: dikwijls niet de traditionele ronde vorm maar wel een uniek en makkelijk herkenbaar vierkant. Vaak zoeken ze inspiratie in technologische hoogstandjes buiten de horlogewereld. De eerste poging, de RM 01, werd geïnspireerd door de vorm en functie van Formule 1 Racers. De RM014, hier vertoond, dankt haar detaillering aan de wereldbefaamde jachtbouwer Perini Navi en zijn prachtige jachten.

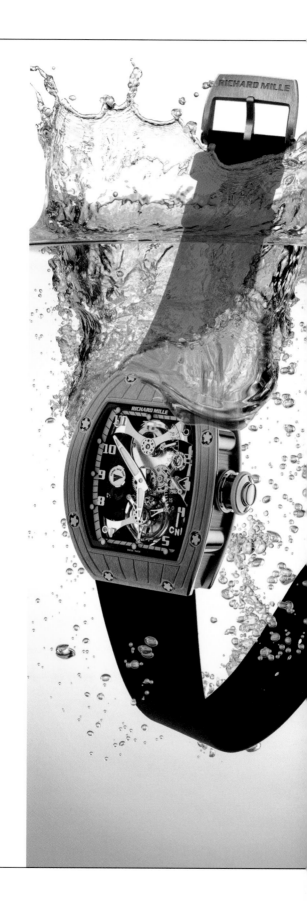

The first Richard Mille timepiece
to feature oceanic themes, the
RM014, is directly inspired by
details from famed boat builder
Perini Navi.

Premier garde-temps Richard
Mille sur le thème de l'océan, la
RM014 s'inspire directement des
détails du célèbre constructeur
de bateaux Perini Navi.

Het eerste uurwerk van Richard
Mille met oceanische thema's,
de RM014 is rechtstreeks
geïnspireerd door de details van
de beroemde scheepsbouwer
Perini Navi.

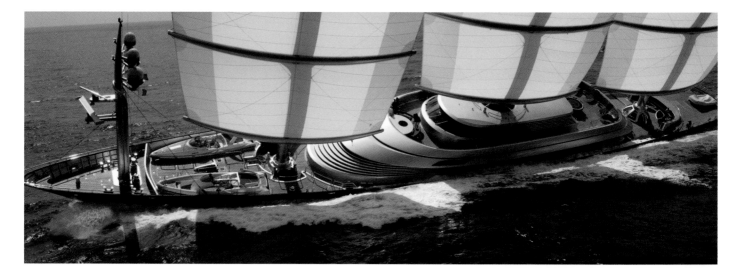

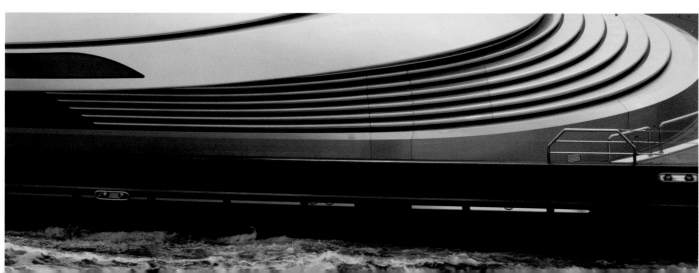

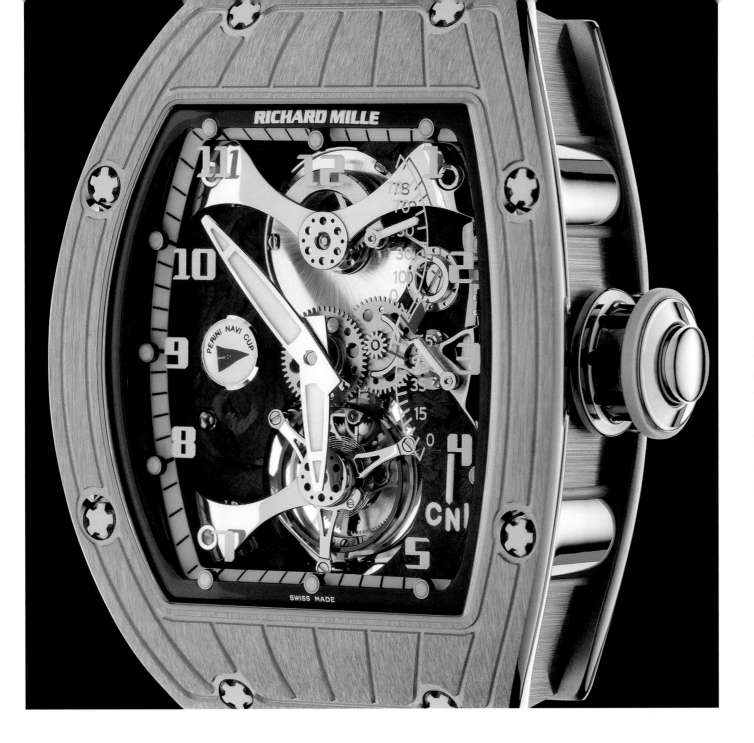

The lines on the body of the watch are taken from the decking of the yachts, the hands riff on the rope cleats of yachting and even the screws that hold together the case refer to the posts on the yacht that structure its hull.

Les lignes du corps de la montre sont tirées du pontage des yachts, les aiguilles évoquent les taquets d'écoutes et même les vis d'assemblage du boîtier rappellent les montants du yacht qui structurent sa coque.

De lijnen op het horlogelichaam zijn overgenomen van de terrasplanken op jachten, de wijzers geïmproviseerd op de touwklemmen van zeiljachten, en ook de schroeven die de behuizing bij elkaar houden verwijzen naar stijlen op het jacht die aan de romp structuur geven.

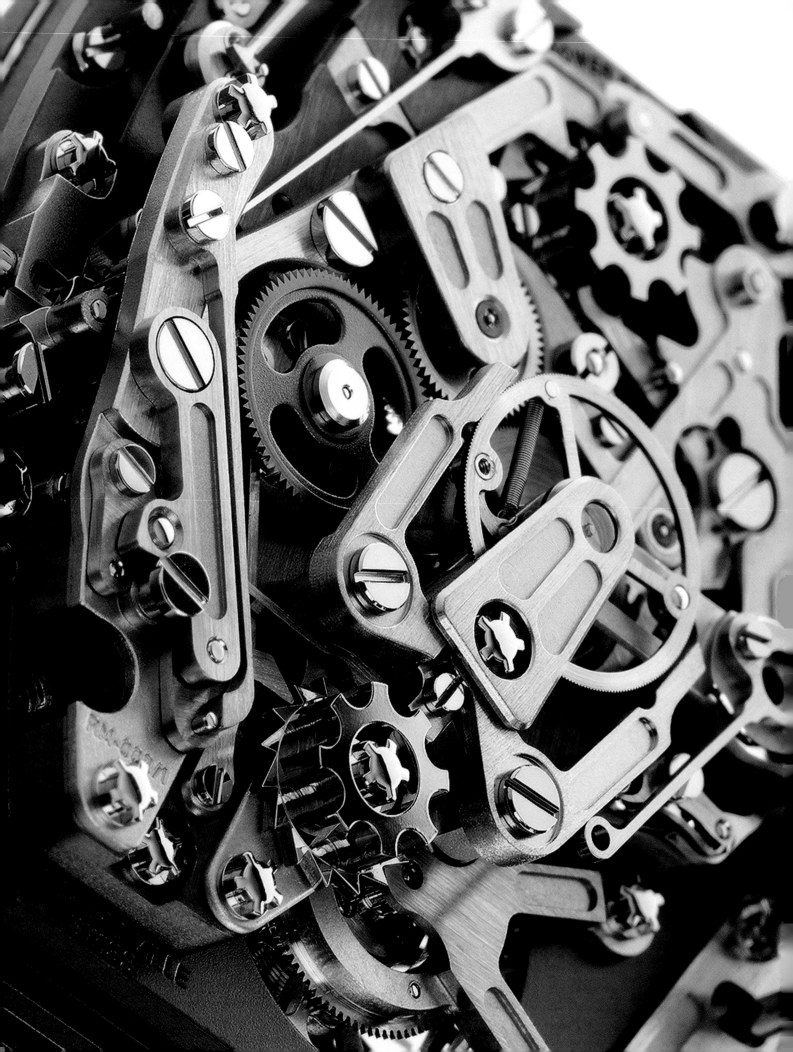

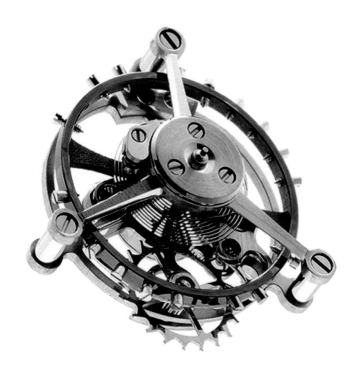

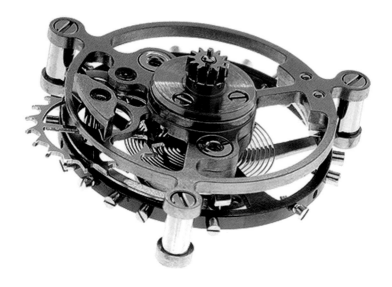

Above: This particular limited edition watch of only 500 pieces presents the best of both worlds: the technical elements of the perpetual collection and the strong aesthetic of a diver's watch.

Ci-dessus : Cette édition limitée inédite, disponible en seulement 500 exemplaires, offre le meilleurs des deux mondes : les éléments techniques de la collection perpétuelle et l'esthétique robuste d'une montre de plongée.

Boven: Deze specifieke horloge met een gelimiteerde editie van slechts 500 stuks vertegenwoordigt het beste van beide werelden: de technische elementen van de permanente collectie en de sterke esthetiek van een duikersuurwerk.

Ulysse Nardin

Since the manufacturer's earliest days more than 160 years ago when its founder Ulysse Nardin began making marine chronometers from a mountainous location in Neuchâtel, Switzerland, the watchmaking powerhouse has continually proved that challenges present intriguing opportunities worthy of exploration. From the time Ulysse Nardin opened its doors in 1846 in Le Locle, it has been the recipient of 4,300-plus awards in watchmaking — eighteen of them gold medals — and has received the greatest number of patents in mechanical watchmaking.

Depuis ses origines, il y a plus de 160 ans, lorsque son fondateur Ulysse Nardin a créé ses premiers chronographes marins dans son atelier de Neuchâtel au cœur des montagnes suisses, ce laboratoire horloger a continuellement prouvé que les défis laissent entrevoir de curieuses opportunités qui méritent d'être explorées. Depuis l'ouverture de ses portes en 1846 à Le Locle, l'entreprise a obtenu plus de 4300 récompenses horlogères – dont dix-huit médailles d'or – et s'est approprié le plus grand nombre de brevets en matière d'horlogerie mécanique.

Vanaf de eerste dagen van deze fabrikant meer dan 160 jaar geleden, toen zijn stichter, Ulysse Nardin, startte met het vervaardigen van marine chronometers vanuit een bergachtige locatie in Neuchâtel, Zwitserland, heeft het horlogemakende succesbedrijf voortdurend bewezen dat uitdagingen boeiende onderzoekwaardige mogelijkheden bevatten. Vanaf Ulysse Nardin zijn deuren in 1846 in Le Locle opende tot nu, ontving het meer dan 4.300 prijzen voor horlogemakelij, waaronder achttien gouden medailles, en heeft dit bedrijf het hoogste aantal patenten voor mechanische uurwerkmakelij verkregen.

Whether being the first to utilize novel materials such as diamond-coated silicium or polycrystalline, or to forge an unconventional relationship like its joint venture with a microparts technology company collaborating with them on the application of silicium in watchmaking, Ulysse Nardin surpasses form and function.

Que ce soit en étant les premiers à avoir recours à des matériaux innovants, comme le silicium revêtu de diamant ou polycristallin, ou en passant des accords peu conventionnels, comme cette joint-venture avec une entreprise de micropièces dans le cadre de l'application de silicium en horlogerie, Ulysse Nardin va bien au-delà des formes et des fonctions.

Of ze nu de eerste zijn in het gebruik van nieuwe materialen, bijvoorbeeld silicium met diamantlaag of polykristallijn, of het smeden van een ongewone combinatie, of het samenwerken met een bedrijf in microdelen technologie voor het gebruik van silicium in horlogemakelij, Ulysse Nardin overstijgt vorm en functie.

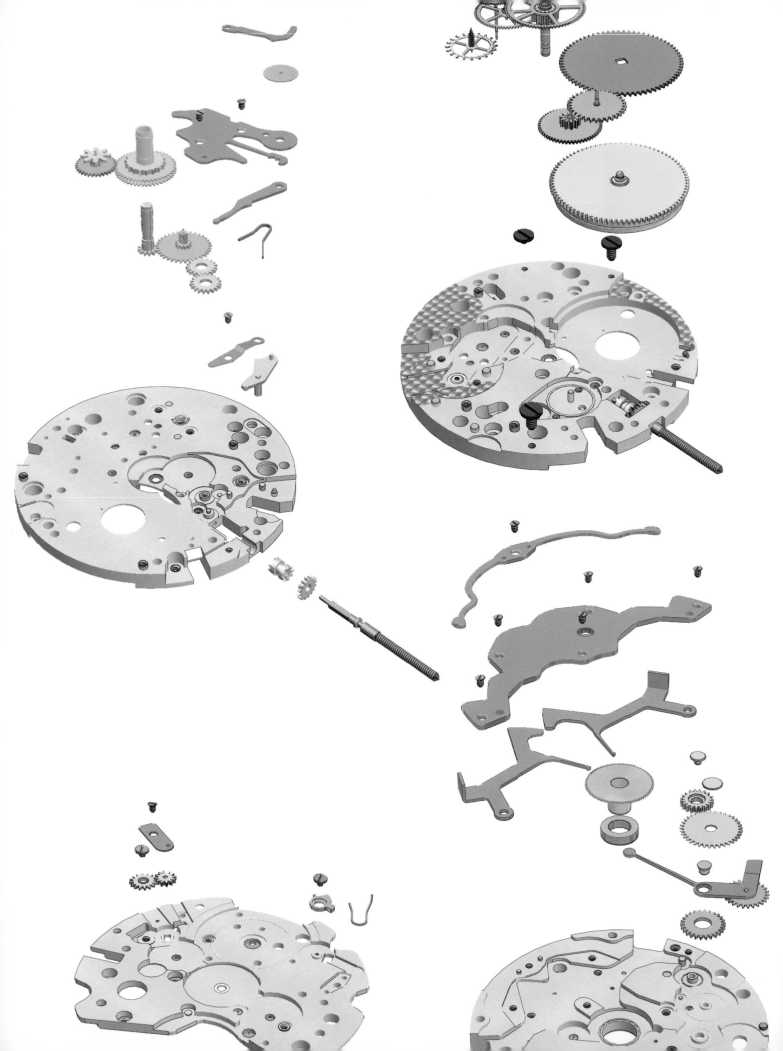

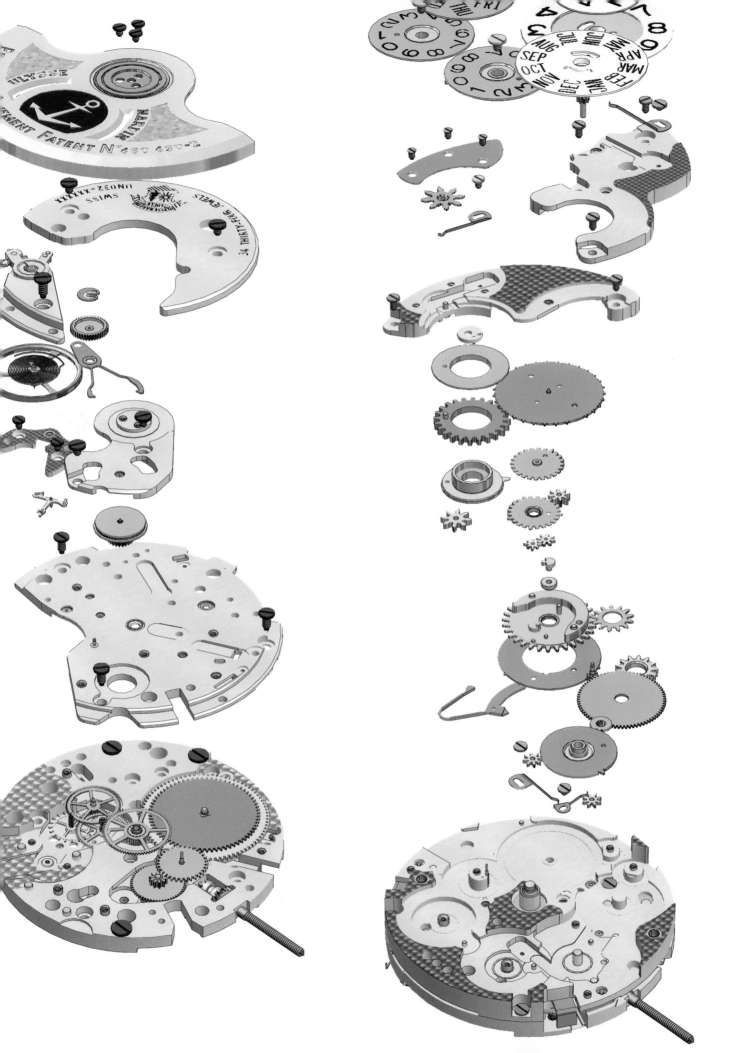

AIR

Bell & Ross

Some watches are created for looks, some for elegance and some to withstand the most extreme conditions possible. When Bell & Ross was founded in 1992, it set out to create a collection that redefined durability. Mostly serving professionals in the aeronautics, space and diving fields, their watches are built to function under the most crushing pressure, the most intense shock and the most exacting time demands. One of the premier companies to design watches purely for utilitarian purposes, Bell & Ross also makes timepieces with clean lines and readability that make these precision instruments so elegant. Setting out to study the extremities that its clients face in the course of their work, each piece is designed to match and exceed the most punishing conditions on the planet.

Certaines montres sont créées pour le paraître, certaines pour l'élégance et d'autres pour supporter les conditions les plus extrêmes possibles. Lorsque Bell & Ross fut fondée en 1992, l'idée était de créer une collection capable de redéfinir la durabilité. Principalement destinées aux professionnels des secteurs aéronautique, spatial et sous-marin, ces montres sont construites pour fonctionner sous les pressions les plus écrasantes, après les chocs les plus intenses et pour être d'une précision sans faille. Un des premiers horlogers à concevoir des montres destinées à un usage purement utilitaire, Bell & Ross produit également des garde-temps aux lignes nettes et très lisibles qui rendent ces instruments de précision on ne peut plus élégants. Cherchant à étudier les conditions extrêmes auxquelles ses clients sont exposés au cours de leur travail, Bell & Ross conçoit chaque pièce afin qu'elle s'adapte haut la main aux situations les plus ardues existantes sur la planète.

Sommige horloges zijn gemaakt voor de schoonheid, andere voor de elegantie, en sommige om bestand te zijn tegen de meest extreem denkbare omstandigheden. Toen Bell & Ross in 1992 werd opgericht, startte het met de creatie van een collectie die duurzaamheid herdefinieerde. Meestal ten dienste van professionals in de luchtvaart, ruimtevaart en duikbranches, zijn hun horloges gebouwd om te weerstaan aan de meest verpletterende druk, de meest intense schok en om de meest precieze tijdmeting weer te geven. Een van de eerste horlogefabrikanten die uurwerken louter voor utilitaire doeleinden ontwerpt, maakt Bell & Ross ook horloges met strakke lijnen en leesbaarheid die deze precisie-instrumenten zo elegant maken. Ingesteld op de studie van uitersten die zich bij haar klanten bij de uitoefening van hun werk voordoen, is elk stuk ontworpen om opgewassen te zijn tegen de meest barre aardse omstandigheden en om ze te overschrijden.

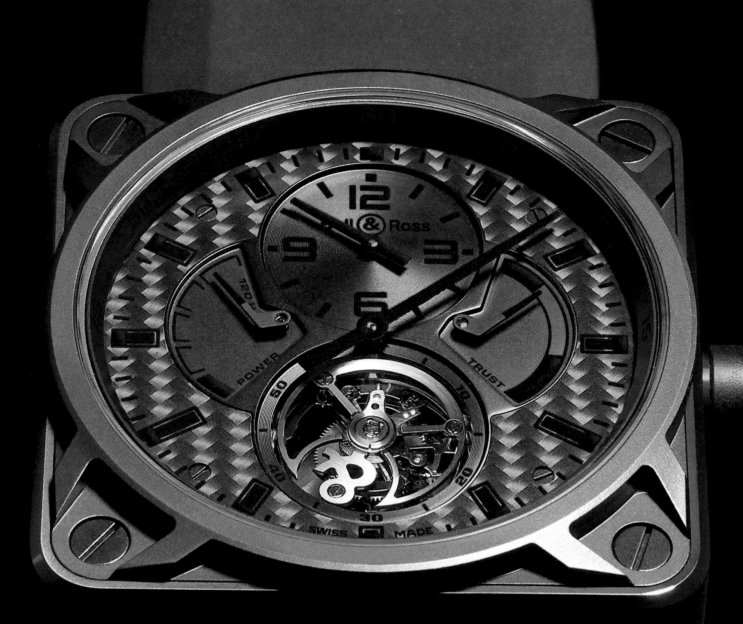

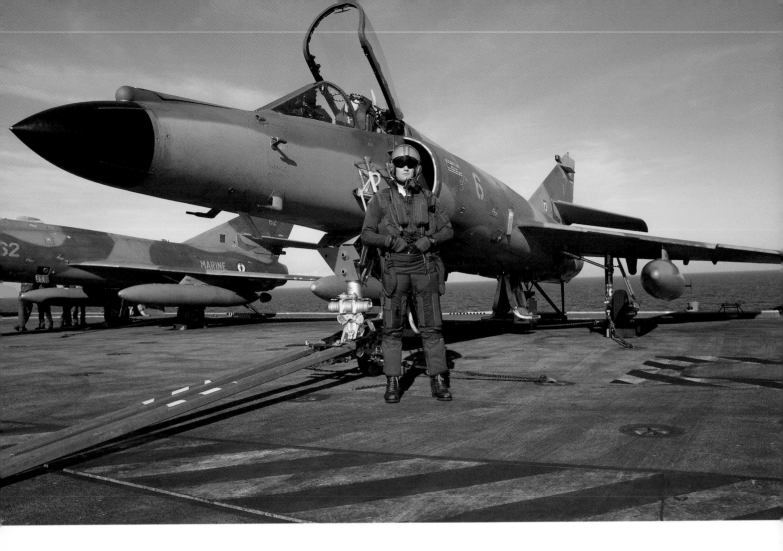

Recently, Bell & Ross was commissioned by the French Air force to design a watch that both promoted esprit du corps and lived up to the demanding specifications of high performance jet flight. It has also been commissioned by French Aeronavale to celebrate the Chasse Embarquée fleets and the French RAID police in honor of their 20th anniversary. The result of these special projects is always a utilitarian piece that encapsulates the demands of the profession and is often inspired by the tools of the trade — Bell & Ross has based designs on airline cockpits.

Récemment, Bell & Ross a été chargé par la force aérienne française de concevoir une montre faisant à la fois la promotion de l'esprit du corps et satisfaisant aux spécifications élevées du vol haute performance d'un avion à réaction. L'Aéronavale française a également demandé à l'horloger d'équiper la Chasse embarquée et le RAID à l'occasion de leur 20e anniversaire. Le résultat des ces projets spéciaux est une pièce utilitaire qui illustre les exigences liées à de telles professions et s'inspire des outils du métier – Bell & Ross a basé ses designs sur les cockpits d'avion.

Onlangs kreeg Bell & Ross opdracht van de Franse luchtmacht om een horloge te ontwerpen dat zowel het esprit du corps promootte als voldeed aan de veeleisende specificaties van high performance jet vliegen. Ook werd door de Franse Marineluchtvaartdienst en de Franse politie RAID opgedragen om de Chasse Embarquée vloten te huldigen ter ere van hun 20ste verjaardag. Het resultaat van deze bijzondere projecten is altijd een utilitair stuk dat de beroepseisen samenvat en vaak geïnspireerd is op instrumenten van de handel. Bell & Ross baseerde zich op ontwerpen van luchtvaartcockpits.

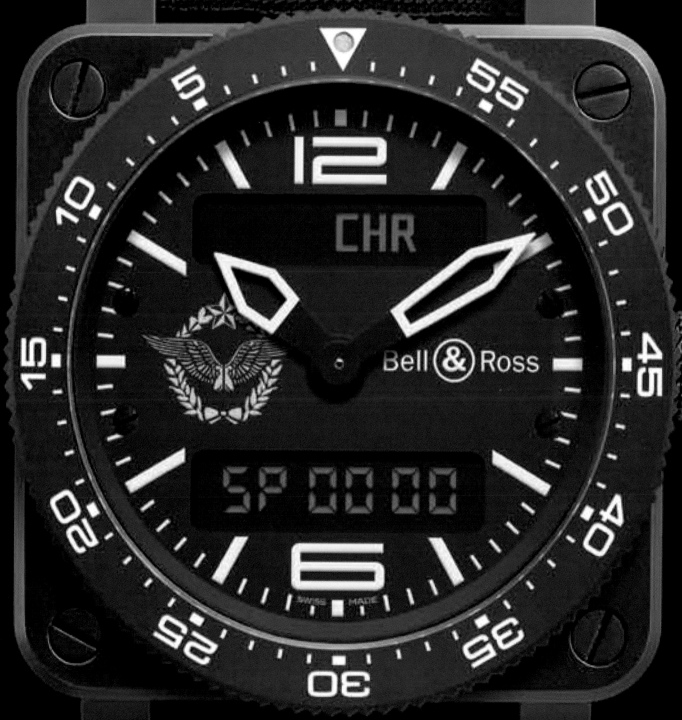

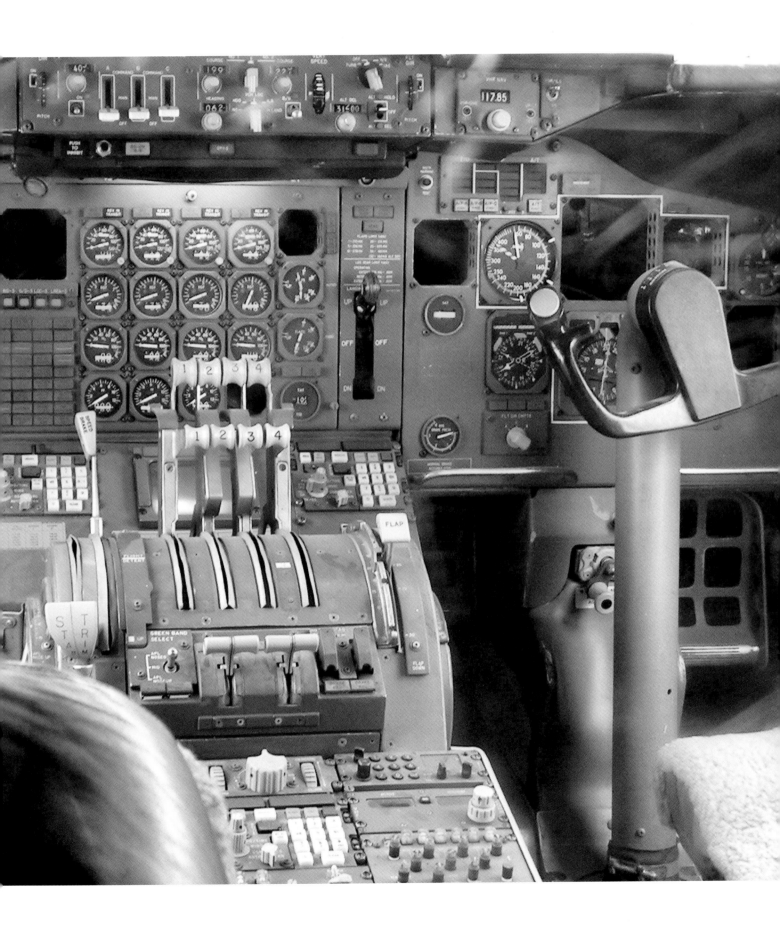

221

This BR01-92 model is specifically based on the cockpit of fighter pilots from the 1940s. Available in many finishes from a simple black and white to the multi-diamond and carbon fiber on the right, it always has the same incredible features: self-winding ETA movement, a 46 mm face for readability, a 42-hour power reserve and rock solid construction to withstand the G-forces of modern fighter jets. This watch is a tribute to the fighting prowess of all airborne troops, especially the famed WWII U.S. fighting corps. It combines the classic designs of its forbearers with the reliability of modern technology. Referencing the Latin motto of the USAF 7th Bombardment Wing, "Mors Ab Alto," it combines the classic designs of its forbears, with the reliability of modern technology.

La BR01-92 est justement inspirée du cockpit des avions de chasse des années 1940. Disponible en plusieurs finitions, qu'elle soit en noir et blanc tout simplement ou sertie de diamants et en fibre de carbone (sur la droite), elle possède toujours les mêmes fonctions incroyables: mouvement ETA à remontage automatique, boîtier de 46 mm pour une lisibilité optimale, réserve de marche de 42 heures et construction solide comme le roc pour supporter la force d'accélération des avions de chasse modernes. Cette montre est un hommage aux prouesses de toutes les troupes de combat aéroportées, en particulier les célèbres combattants américains de la Deuxième guerre mondiale. Faisant référence à la devise latine du Groupe de bombardement de l'US Air Force, 7th Bombardment Wing, « Mors Ab Alto », elle allie le design classique de ses ancêtres à la fiabilité de la technologie moderne.

Dit BR01-92 model is expliciet uitgegaan van de cockpit van gevechtspiloten uit de jaren 1940. Verkrijgbaar in vele uitvoeringen, van het eenvoudige zwart-wit tot de multi-diamant met koolstofvezel rechts, heeft het steeds dezelfde ongelooflijke eigenschappen: zelfopwindende ETA beweging, een 46mm wijzerplaat voor de leesbaarheid, een 42 uren energiereserve en oersolide constructie om de G-krachten van de moderne straaljagers te weerstaan. Dit horloge is een eerbetoon aan de dappere vechters van alle luchtlandingstroepen, met name de beroemde Amerikaanse WOII vechtkorpsen. Verwijzend naar het Latijnse motto van de 7e USAF Bombardementen Wing, "Mors Ab Alto" combineert het de klassieke ontwerpen van zijn voorouders, met de betrouwbaarheid van moderne technologie.

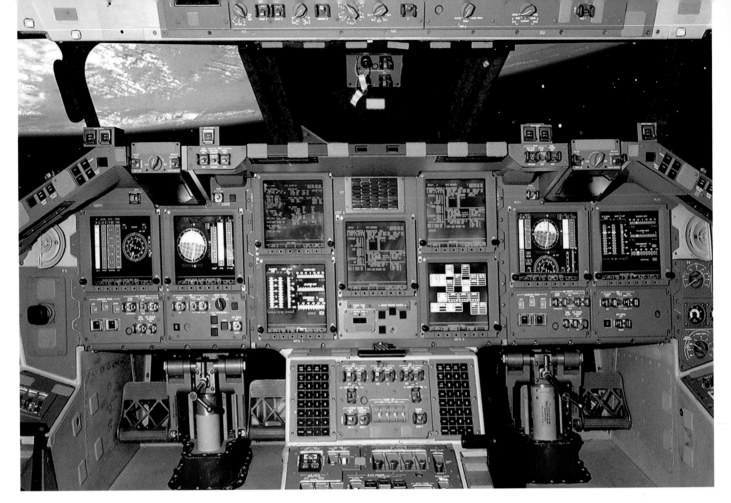

Bell & Ross watches have also been worn on space missions, most notably by German astronaut Reinhard Furrer in the late 1980s for a Spacelab mission. Since then, they have designed several timepieces directly descended from their first Space 1 watch. Built with legibility, ease of use and durability, these watches are also treated against magnetism, a large factor in distorting the precision of watches the world over. The Space collection watches can be read under any conditions, light or dark, moving or still, gravity or weightless.

Les montres Bell & Ross ont également été portées dans l'espace, notamment dans les années 1980 lorsque l'astronaute allemand Reinhard Furrer l'a embarquée en mission Spacelab. Depuis, la marque a créé plusieurs garde-temps descendant directement de la première Space 1. Offrant lisibilité, facilité d'utilisation et durabilité, ces montres sont également traitées contre le magnétisme, un facteur important dans l'altération de la précision des montres. Les cadrans de la collection Space sont lisibles dans toutes les conditions – lumière ou obscurité, déplacement ou immobilité, gravité ou apesanteur.

Bell & Ross horloges werden ook in de ruimte gedragen, met name in de jaren 1980, toen de Duitse astronaut Reinhard Furrer één droeg voor een Spacelab missie. Sindsdien heeft de firma verschillende uurwerken ontworpen die rechtstreeks afstammen van het eerste Space 1 horloge. Gebouwd met leesbaarheid, gebruiksgemak en duurzaamheid, zijn deze uurwerken ook behandeld tegen magnetisme, een grote verstorende factor voor de precisie van horloges over de hele wereld. De Space collectie horloges kunnen gelezen worden onder alle omstandigheden - licht of donker, bewegend of stilstaand, bij zwaartekracht of gewichtloosheid.

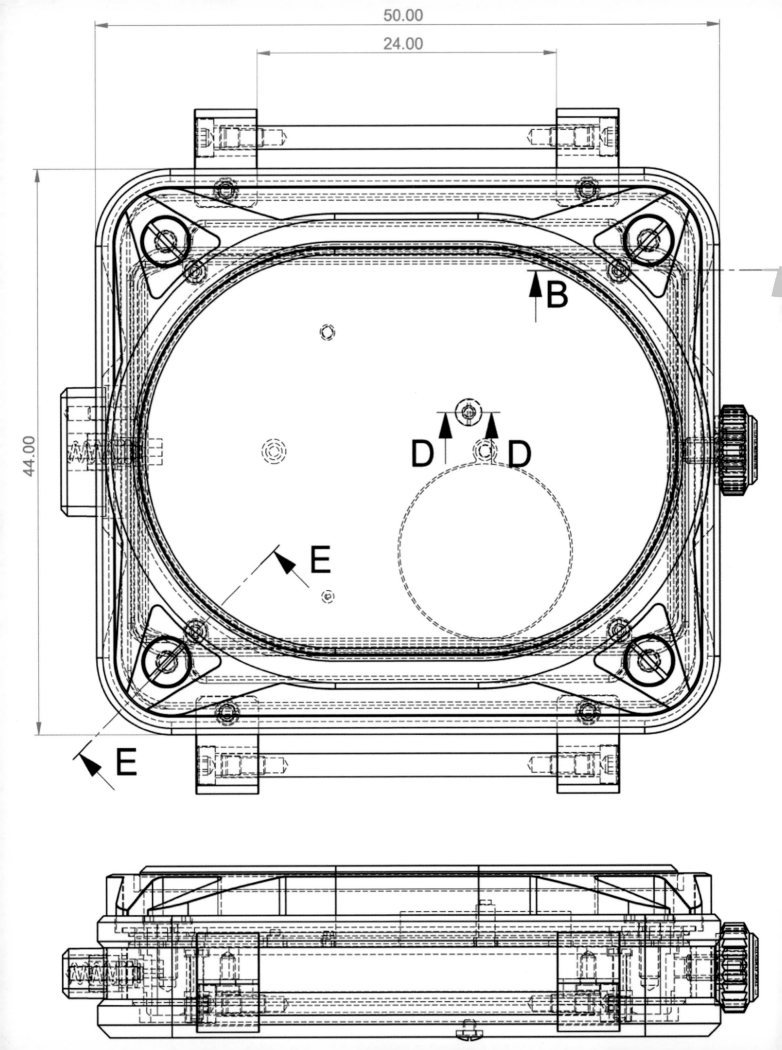

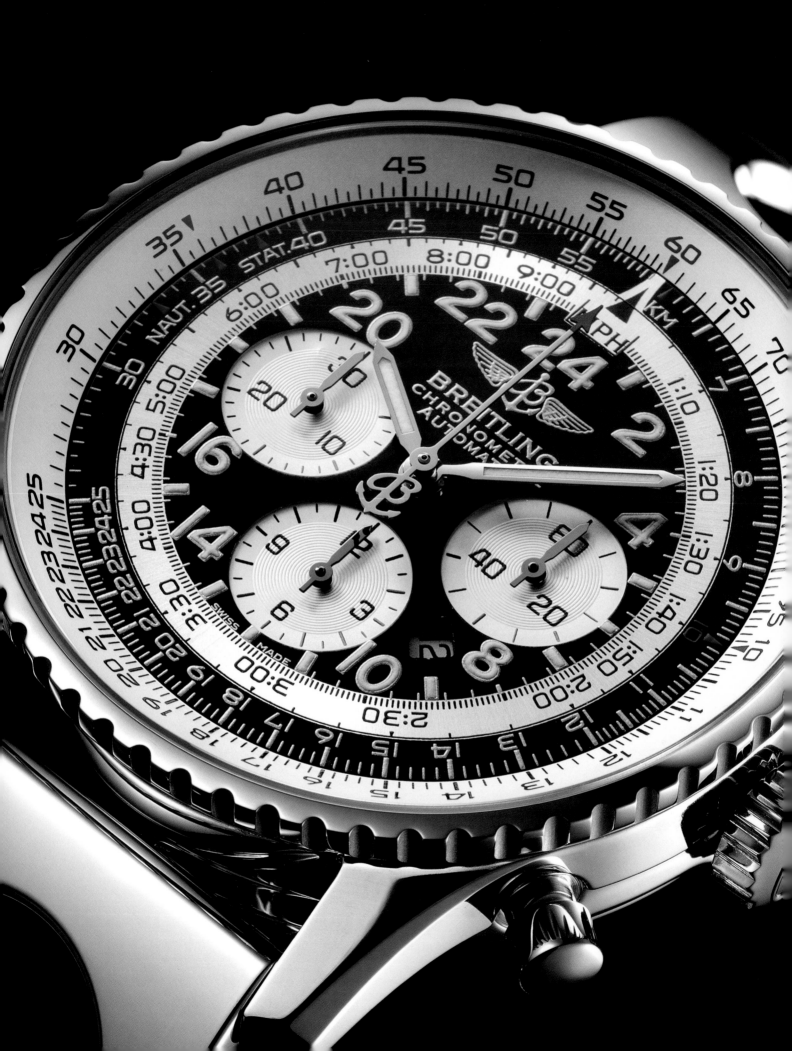

Breitling

Famed astronaut Scott Carpenter wore a Breitling in one of the first American space missions in 1962. But decades before that, Breitling's unflagging commitment to the aviation and aerospace industry has made it a favorite of pilots since its inception during World War I when rapid advancements in flight technology created the need for a new class of precision time instruments. Since the 1910s, the company has had a steady pace of innovations, carving out its own place at the forefront of aviation technology. In the 1930s, it introduced a special second return-to-zero pushpiece, allowing pilots to measure the time of successive maneuvers and giving their watches the definitive form that we still recognize today. A decade later, they developed the circular slide rule and a decade after that, the Navitimer, an advanced mission control computer capable of handling all calculations called for in a flight plan which would become the favorite in pilots' wristwatches.

Le célèbre astronaute Scott Carpenter portait une Breitling dans l'une des premières missions spatiales américaines en 1962. Des dizaines d'années auparavant, l'engagement sans faille de Breitling vis-à-vis du secteur de l'aviation et de l'aérospatiale en avait fait la marque la préférée des pilotes dès sa fondation pendant la Grande guerre, lorsque les progrès rapides en matière de technologie aéronautique créèrent la nécessité d'une nouvelle classe d'instruments de précision pour mesurer le temps. Depuis les années 1910, l'entreprise a suivi un rythme régulier en termes d'innovation, se positionnant au premier plan de la technologie aéronautique. Dans les années 1930, elle a introduit un poussoir spécial de remise à zéro des secondes, permettant aux pilotes de mesurer le temps des manœuvres successives et donnant à leur montre la forme définitive aujourd'hui encore reconnaissable. Une décennie plus tard, la règle à calcul circulaire a été mise au point et, dix années après, la Navitimer a fait son apparition. Il s'agit d'un computeur sophistiqué de contrôle des missions permettant de réaliser tous les calculs nécessaires au plan de vol, qui est vite devenu la montre préférée des pilotes.

De beroemde astronaut Scott Carpenter droeg een Breitling tijdens een van de eerste Amerikaanse ruimtevluchten in 1962. Maar decennia daarvoor, sinds zijn ontstaan tijdens de Grote Oorlog, had Breitling zich door zijn blijvende inzet voor de lucht- en ruimtevaartindustrie ontpopt tot de favoriet van piloten, toen een snelle vooruitgang in de vluchttechnologie noopte tot een nieuwe klasse van precisie tijdinstrumenten. Sinds de jaren 1910, heeft de firma een gestaag tempo van innovaties gekend, haar eigen plaats opeisend in de voorhoede van de luchtvaarttechnologie. In de jaren 1930, introduceerde zij een speciale tweede 'return-to-zero' drukknop, waarmee piloten de tijd van opeenvolgende manoeuvres konden meten, en gaf ze de horloges hun definitieve vorm die we vandaag nog steeds herkennen. Een decennium later, ontwikkelde zij de ronde rekenliniaal en tien jaar daarna de Navitimer, een geavanceerde mission control computer die alle berekeningen voor een vliegplan aan kon, wat de favoriet van alle piloothorloges zou worden.

Name Name | Name Watch

Breitling has been a family affair from the very beginning. Founded in 1884 by Leon Breitling and taken over by Gaston and Willy Breitling in succession, the family-run business has a long, storied past with the aviation industry with which it is almost exactly contemporary. In 1936, it became the official watch provider for the Royal Air Force and has provided timepieces from the U.S. Armed Forces, NASA and commercial pilots ever since.

Breitling a toujours été une affaire de famille. Fondée en 1884 par Leon Breitling et reprise ensuite par Gaston et Willy Breitling, l'entreprise familiale entretient des relations longues et intenses avec l'aéronautique qui lui est d'ailleurs presque exactement contemporaine. En 1936, Breitling devient le fournisseur officiel de montres de la Royal Air Force et approvisionne par ailleurs l'US Air Force, la NASA et les pilotes professionnels depuis lors.

Breitling is vanaf het allereerste begin een familieaangelegenheid geweest. Opgericht in 1884 door Leon Breitling en overgenomen opeenvolgend door Gaston en Willy Breitling, heeft het familiebedrijf een lang en rijk verleden net als zijn tijdgenoot, de luchtvaartsector. In 1936 werd het de officiële horlogeleverancier van de Royal Air Force, en heeft het sindsdien uurwerken geleverd aan de US Armed Forces, NASA en commerciële piloten.

When the 1980s came and times were extremely hard for the Swiss watch industry everywhere, the company was taken over and revived by pilot Ernest Schneider who remained committed to the company's roots in aviation.

Au début des années 1980, époque où l'industrie horlogère suisse a traversé une période extrêmement difficile, l'entreprise est reprise et redressée par le pilote Ernest Schneider, qui reste fidèle aux racines aéronautiques de la marque.

Toen de jaren 1980 kwamen, en de tijden zeer hard waren voor de Zwitserse horloge-industrie, werd het bedrijf overgenomen en nieuw leven ingeblazen door piloot Ernest Schneider, die zich is blijven inzetten voor de wortels van het bedrijf in de luchtvaart.

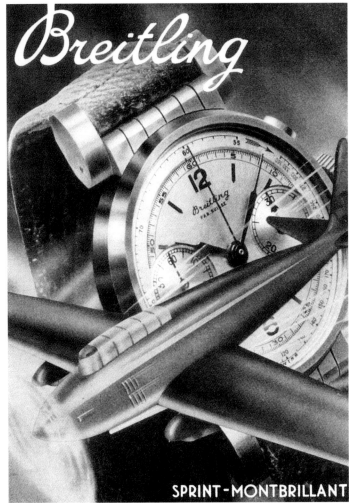

Though early examples of chronographs date from the late 18th century, they did not come of age until well into the 20th. And part of this story of advancement is the Breitling Navitimer. Introduced in 1952, it has since become an emblem of the brand and the official timepiece of the Aircraft Owners and Pilots Association, the largest association of pilots in the world. The Navitimer was the first wristwatch to have features that would become some of the hallmarks of Breitling design – its sliderule bezel, its "navigation computer" – and its classic looks. Later models have added features as technology has become even better: the state-of-the-art Flyback mechanism, full integration of bracelet with case, advanced self-winding movements and a fully programmed four year calendar, among others. These watches also incorporate special functions or design details that are specific to the purpose of the watch in question. In space, for example, one can't tell the difference between day and night, so the Navitimer has a unique 24-hour military time design.

Bien que les premiers exemples de chronographes datent de la fin du XVIIIe siècle, ce n'est qu'au cours du XXe qu'ils atteignent leur maturité. La Breitling Navitimer n'est pas étrangère à ce progrès. Introduite en 1952, elle est vite devenue l'emblème de la marque et le garde-temps officiel de l'AOPA (Aircraft Owners and Pilots Association), la plus grande association de pilotes au monde. La Navitimer est la première montre-bracelet dont certaines fonctions sont devenues caractéristiques du design signé Breitling – sa règle à calcul sur la lunette, son « calculateur de navigation » et son allure classique. Mais les progrès se sont poursuivis et les modèles suivants étaient dotés de nouvelles fonctions : mécanisme Flyback de point, intégration totale du bracelet avec le boîtier, mouvements sophistiqués de remontage automatique et un calendrier quadriennal entièrement programmé, entre autres. Ces montres intègrent également des fonctions spéciales ou des détails de design spécifiques à l'utilisation de la montre en question. Dans l'espace, par exemple, il n'y a pas de différence entre le jour et la nuit, la Navitimer est donc dotée d'un affichage 24 heures militaire exclusif.

Hoewel vroege voorbeelden van chronografen dateren uit de late 18de eeuw, werden ze pas tot ver in de 20ste eeuw volwassen. Een stuk van dit ontwikkelingsverhaal is de Breitling Navitimer. Geïntroduceerd in 1952, is het sindsdien uitgegroeid tot een embleem van het merk en het officiële uurwerk van de Vliegtuig Eigenaars en Piloten Associatie, de grootste vereniging van piloten ter wereld. De Navitimer was het eerste polshorloge met functies die later de kenmerken van het Breitling-ontwerp werden - zijn rekenliniaal ring, zijn 'navigatie computer' en klassieke looks. Omdat de techniek nog verbeterde, kregen latere modellen extra functies: o.a. het geavanceerde Flyback mechanisme, volledige integratie van de armband met de kast, geavanceerde zelfopwindende bewegingen en volledig geprogrammeerde vier jaren kalender. Deze horloges bevatten ook speciale functies of ontwerpdetails specifiek aan het doel van het uurwerk in kwestie. In de ruimte, bijvoorbeeld, kan men het verschil tussen dag en nacht niet zien, dus heeft de Navitimer een uniek 24-uurs militair tijdsdesign.

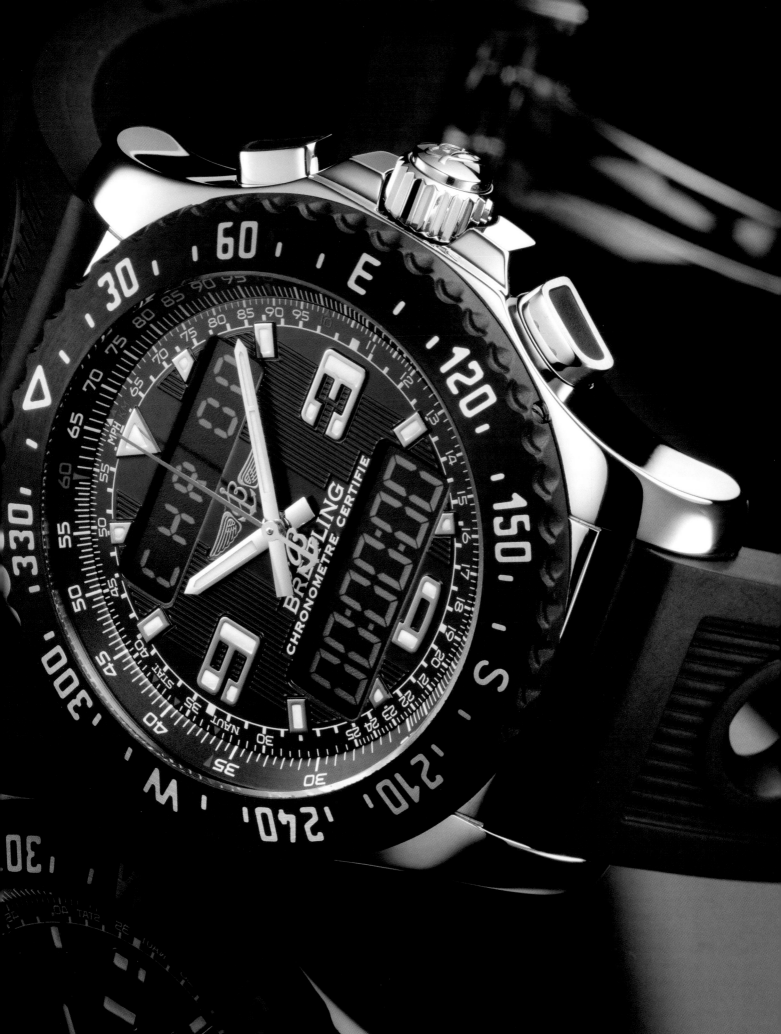

Their design process embraces both the functionality of the machine and the 20th century tropes taken from the classic lines of jet aviation. Shown below, the back of the Airwolf model echoes the well-known jet turbine pattern.

Le processus de design de Breitling allie la fonctionnalité de la machine aux tendances du XXe siècle inspirées des lignes classiques de l'aviation à réaction. L'arrière d'un des modèles de Navitimer renvoie à l'hélice bien connue des avions à réaction.

Hun ontwerpproces omvat zowel de functionaliteit van de machine als de 20ste eeuwse stijl afkomstig van de klassieke lijnen uit de jet luchtvaart. De achterkant van een Navitimer model weerspiegelt het welbekende jet propeller patroon.

Breitling

Breitling's commitment to aviation extends far beyond their manufacturing concerns: they are well known for the teams, events and technological innovations they've sponsored in the world of cutting-edge aerospace technology. The Breitling Orbiter 3, the first balloon to circumnavigate the globe, was conceived and financed directly by the company.

L'engagement de Breitling vis-à-vis de l'aviation va bien au-delà de ses préoccupations techniques : la marque est connue pour avoir souvent sponsorisé, dans le monde entier, des équipes, des événements et des innovations technologiques. Le Breitling Orbiter 3, premier ballon à avoir fait le tour de la Terre, a été conçu et financé directement par l'entreprise.

Breitling's inzet voor de luchtvaart gaat veel verder dan de productie alleen: ze staan bekend voor de teams, evenementen, en technologische innovaties die ze in de wereld van geavanceerde lucht- en ruimtevaarttechnologie hebben gesponsord. De Breitling Orbiter 3, de eerste ballon rond de wereld, werd bedacht en gefinancierd door het bedrijf.

Breitling is also a major sponsor of the legendary Reno Air Races, billed as the world's fastest motor sport with death-defying civilian and military entertainment. The jet aircrafts race just a few meters off the ground, rounding the course at breakneck speeds at over 500mph.

Breitling est aussi un des plus gros sponsors des fameuses Reno Air Races. Ces courses d'avion sont présentées comme l'événement de sports mécaniques le plus rapide du monde pour civils et militaires ayant envie de défier la mort. Les avions à réaction volent à seulement quelques mètres du sol et tournent autour du circuit à des vitesses insensées supérieures à 800 km/h.

Breitling is ook een belangrijke sponsor van de legendarische Reno Air Races, gekend als 's werelds snelste motorsport met doodtartend civiel en militair entertainment. De straalvliegtuigen racen slechts een paar meter boven de grond, het circuit afrondend aan halsbrekende snelheden van meer dan 800 km/u.

The Breitling Jet Team, the first civilian aerobatics team equipped with jets, is another demonstration of the Breitling commitment to all things aviation. Six L-39C Albatros jets perform complex maneuvers within three meters of each other at speeds over 650 kilometers per hour. The pilots undergo years of training; the jet engines, as well as how the pilots maneuver them through the skies, are state of the art.

La Breitling Jet Team, première équipe d'acrobatie aérienne civile équipée d'avions à réaction, est une autre preuve de l'attachement de Breitling à toutes les choses de l'aviation. Six avions de chasse L-39C Albatros réalisent des figures complexes à trois mètres l'un de l'autre et à des vitesses dépassant 650 km/h. Les pilotes s'entraînent pendant des années ; les figures et les moteurs sont ultramodernes.

Het Breitling Jet Team, het eerste civiele luchtacrobatisch team uitgerust met jets, is nog een demonstratie van de Breitling inzet tot alle zaken betreffende luchtvaart. Binnen drie meter van elkaar en aan snelheden van meer dan 650 kilometer per uur, voeren zes L-39C Albatros jets complexe kunstgrepen uit. De piloten ondergaan een jarenlange opleiding, en de manoeuvres en motoren zijn subliem.

Cartier

Cartier Santos Watch

Some stories are too felicitous not to be told. Before the 20th century, wristwatches for men were almost unheard of. Legend has it that sometime in 1904 however, Alberto Santos Dumont, the aviation icon who completed the first controlled balloon flight in history, was at a restaurant complaining to his friend Louis Cartier that a pocket watch was too difficult to check while performing his complex maneuvers in the air. Et voilà! The Cartier men's wristwatch was born. Santos Dumont never flew again without his Cartier and the watch itself is prominently displayed next to his last craft in the French aviation museum. The master watchmakers of the Manufacture assemble several hundred parts one by one, like the conductors of a miniaturised orchestra. First by hand, then using very precise tools, they painstakingly regulate the mechanical movements to ensure perfect timekeeping.

Il est des histoires trop heureuses pour être racontées. Avant le XXe siècle, les montres-bracelets pour homme étaient quasiment inexistantes. La légende raconte d'ailleurs que vers 1904, Alberto Santos Dumont, icône de l'aviation, premier de l'histoire à avoir volé en dirigeable, était au restaurant et se plaignait auprès de son amis Louis Cartier des montres de poche qui étaient trop difficiles à consulter pendant les manœuvres aériennes. Et voilà ! La montre-bracelet Cartier était née. Santos Dumont n'a plus jamais volé sans sa Cartier et la montre en question est fièrement exposée à côté de son dernier vaisseau au musée français de l'aviation. Les maîtres horlogers de la Manufacture assemblent plusieurs centaines de pièces, une par une, tels les chefs d'un orchestre miniature. Tout d'abord à la main, puis en se servant d'outils très précis, ils ajustent laborieusement les mouvements mécaniques afin de garantir un chronométrage parfait.

Sommige verhalen zijn te treffend om niet verteld te worden. Vóór de 20e eeuw, waren horloges voor mannen bijna onbekend. De legende vertelt echter dat ergens in 1904, Alberto Santos Dumont, de luchtvaarticoon die de eerste gecontroleerde ballonvaart in de geschiedenis presteerde, in een restaurant tegen zijn vriend Louis Cartier kloeg dat een zakhorloge te moeilijk te controleren was tijdens zijn complexe manoeuvres in de lucht. Et voilà! Het Cartier mannen polshorloge was geboren. Santos Dumont vloog nooit meer zonder zijn Cartier, en het uurwerk zelf is in het Franse Luchtvaart Museum prominent tentoongesteld naast zijn laatste vliegtuig. De meester Manufacture horlogemakers assembleren honderden onderdelen een voor een, als de dirigenten van een piepklein orkest. Eerst met de hand, vervolgens met behulp van zeer nauwkeurige instrumenten, reguleren ze nauwgezet de mechanische bewegingen om een perfecte tijdmeting te verzekeren.

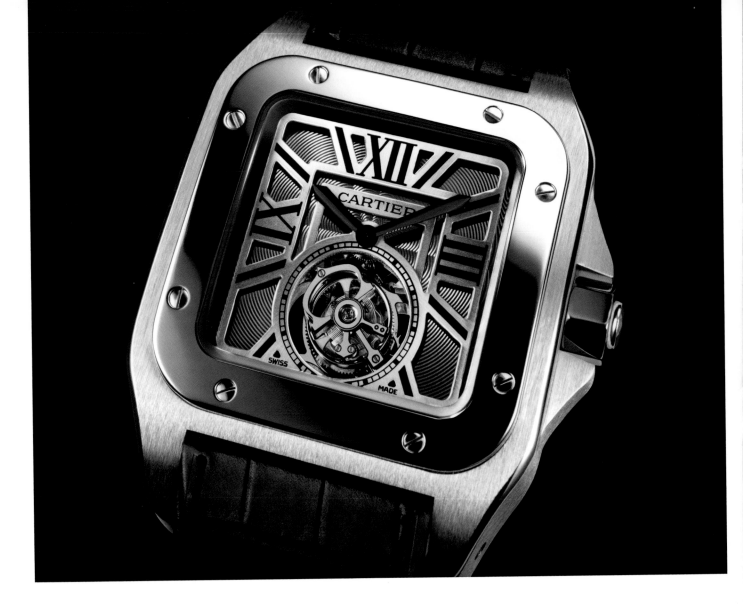

In a limited edition of twenty pieces, the oversized Santos Triple 100 Watch is a true masterpiece of innovation. A miniature system of gears is housed in the casing, gradually revealing three different dial faces: a classic Roman numeral face, a chessboard made from diamonds and black sapphires and an engraved image in succession. Each face requires about forty hours of artisanal labor. This is truly a connoisseur's watch.

Édition limitée de 20 exemplaires, la montre Santos Triple 100 oversize est un véritable chef-d'œuvre d'innovation. Un système miniature d'engrenages est abrité dans le boîtier, révélant progressivement trois cadrans différents : une face classique aux chiffres romains, un damier pavé de diamants et de saphirs et une face imagée se succèdent. Chaque face nécessite environ 40 heures de travail artisanal. C'est la montre des vrais connaisseurs.

In een gelimiteerde oplage van 20 stuks, is het oversized Santos Triple 100 horloge een waar meesterwerk van innovatie. Een miniatuursysteem van radars zit in de behuizing en laat geleidelijk aan drie verschillende wijzerplaten zien – achtereenvolgens een klassieke wijzerplaat met Romeinse cijfers, een schaakbord gemaakt van diamanten en zwarte saffieren, en een gegraveerde afbeelding. Iedere wijzerplaat vraagt ongeveer 40 uren ambachtelijke arbeid. Dit is echt een horloge voor connaisseurs.

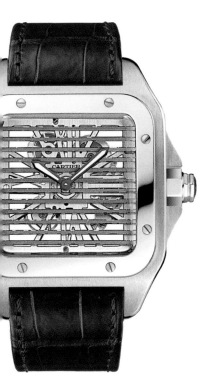
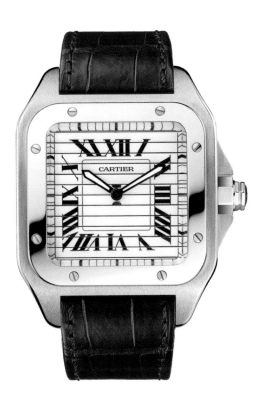
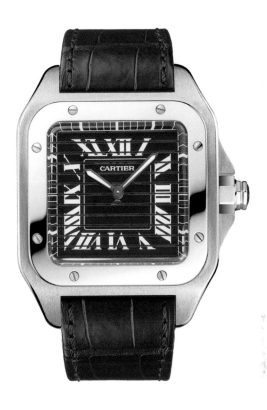
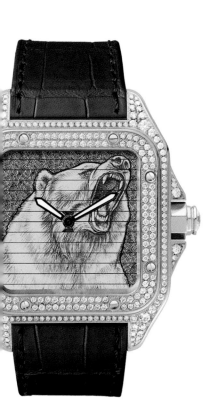
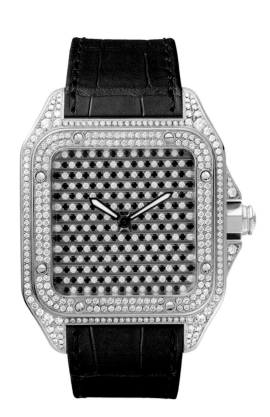
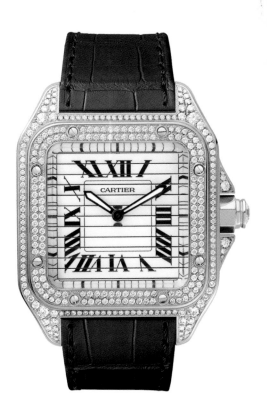

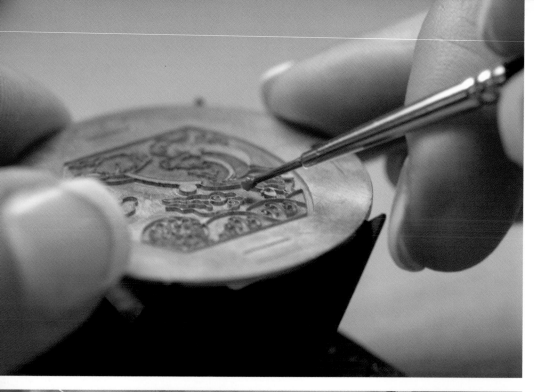
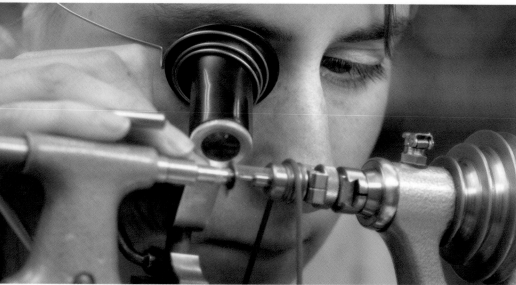

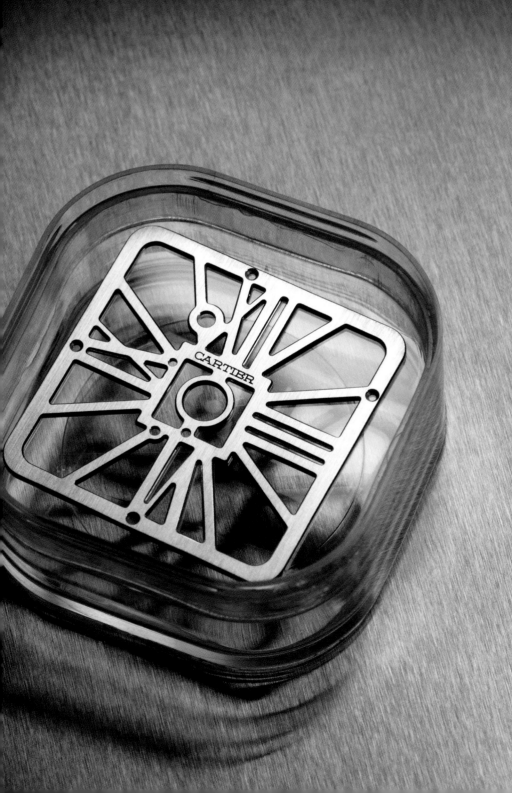

Watchmaking is a delicate art. Once manufactured, the components are then passed through an air lock into the watchmaking area where the movements, watch heads and bracelets or straps are assembled. The air is constantly filtered and recycled in this area to prevent the slightest trace of dust from contaminating any of the tiny parts that make up a movement or watch.

L'horlogerie est un art délicat. Une fois fabriqués, les composants sont transmis par un sas au département d'horlogerie, où les mouvements, les têtes de montre et les bracelets sont assemblés. L'air est constamment filtré et recyclé dans cette zone afin d'éviter que la moindre particule de poussière ne contamine l'une des minuscules pièces qui constituent le mouvement ou la montre.

Uurwerkmakelij is een delicate kunst. Eenmaal vervaardigd, worden de onderdelen in een luchtbel verplaatst naar de Horlogerie Area, waar de bewegingen, uurwerkwijzerplaten en armbanden of riemen worden gemonteerd. In dit gebied wordt de lucht continu gefilterd en gerecycleerd om een of meer van de kleine onderdelen van een beweging of horloge te vrijwaren van besmetting door het geringste spoortje stof.

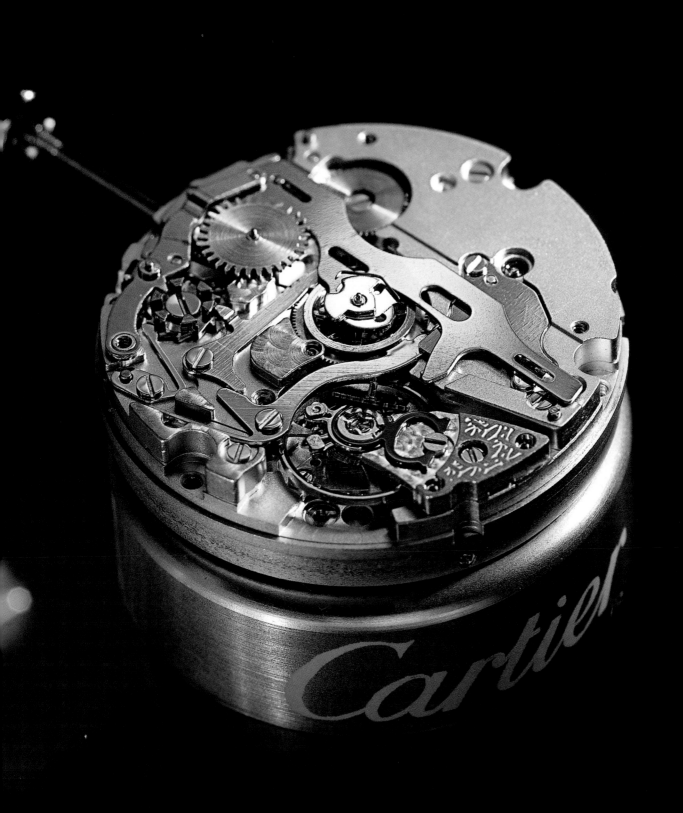

Fortis models are extremely complex but never at the sacrifice of legibility. Often they contain tools essential to aviation based on longstanding research and development with leaders in the aerospace industry. The best-known collection is the Fortis Flieger (above), winner of the first European Aviation Watch award.

Les modèles Fortis sont extrêmement complexes, mais jamais au détriment de la lisibilité. Elles contiennent souvent des outils essentiels à l'aviation, basés sur un long processus de recherche et de développement avec des leaders de l'aérospatiale. La collection la plus connue est la Fortis Flieger (ci-dessus), lauréate du premier Trophée européen de la montre d'aviation.

Fortis modellen zijn uiterst complex, maar nooit ten koste van de leesbaarheid. Vaak bevatten ze essentiële hulpmiddelen voor de luchtvaart, gebaseerd op jarenlang onderzoek en ontwikkeling samen met leiders van de ruimtevaartindustrie. De bekendste collectie is de Fortis Flieger (boven), winnaar van de eerste European Aviation Watch prijs.

Fortis

Carrying the unique distinction of having produced the first commercially successful self-winding watch, Fortis has a Swiss pedigree dating back to 1912. Fortis was not only the first to create an automatic wristwatch, but 75 years later they were the first to build a factory for their production. They are also the first watchmakers of a water-resistant chronometer with a mechanical alarm. Their flagship watches contain all of these features, oftentimes with even more complex functions and are always on the cutting edge of horology.

Fort d'avoir produit la première montre à remontage automatique ayant rencontré un succès commercial, Fortis possède un pedigree suisse qui remonte à 1912. Fortis est non seulement le créateur de la première montre-bracelet automatique, mais aussi, 75 ans plus tard, le premier à avoir construit une usine où la fabriquer. C'est aussi le premier horloger à produire un chronomètre résistant à l'eau doté d'une alarme mécanique. Leurs montres phares contiennent toutes ces fonctions, souvent complétées par d'autres, encore plus complexes, et sont toujours à la pointe de l'horlogerie.

Met een stamboek daterend vanaf 1912, onderscheidt Fortis zich op unieke wijze door de productie van het eerste commercieel succesvolle zelfopwindende horloge. Fortis is niet alleen de maker van het eerste automatische polshorloge, maar ook de eerste om 75 jaar later een fabriek te bouwen waar ze geproduceerd kunnen worden. Ze zijn ook de eerste horlogemakers van een waterbestendige Chronometer met mechanisch alarm. Hun paradepaardjes bevatten al deze elementen, vaak zelfs nog meer complexe functies, en zijn in horlogeland altijd op het scherp van de snee.

The Calculator (left) is not just a watch but also an instrument for simple calculations to assist as a professional navigating instrument if the electronic systems on board an aircraft should fail.

La Calculator (à gauche) n'est pas simplement une montre. C'est un instrument pour effectuer des calculs simples et venir en aide à un instrument de navigation professionnel en cas de panne des systèmes électroniques embarqués d'un avion.

De Calculator (links) is niet alleen een horloge maar ook een instrument voor eenvoudige berekeningen om te fungeren als professioneel navigatie-instrument indien de elektronische systemen aan boord van een vliegtuig het laten afweten.

Fortis

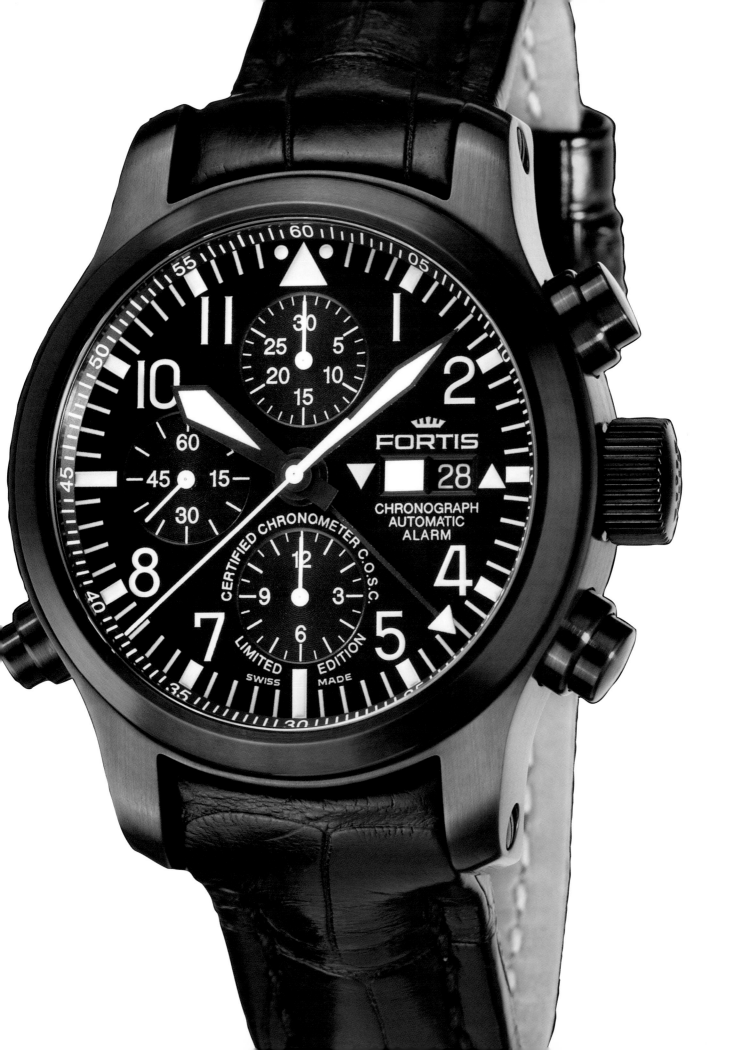

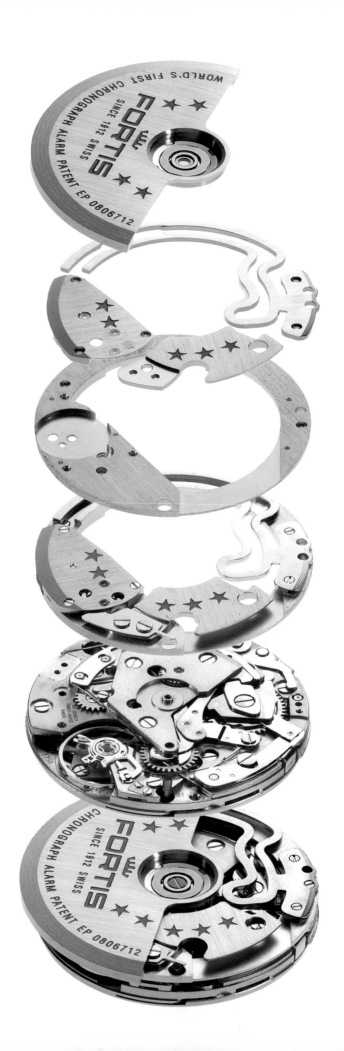

A special center in Moscow, erected in the spring of 2010, began testing for the first manned spaceflight to Mars. The grueling mission — over 500 days — will be in preparation for the longest human mission in history. Fortis, already tested extensively for use in low atmospheric conditions with the Space Station Mir, has designed a special edition for use during these tests. The Mars 500, in a run of only 2,012 pieces, is designed for almost two years at zero gravity.

Un centre spécial à Moscou, construit au printemps 2010 a débuté les tests pour le premier vol habité vers Mars. Cette mission ardue, de plus de 500 jours, vise à préparer le plus long vol habité de toute l'histoire. Fortis, qui a déjà effectué de nombreux tests pour une utilisation dans des conditions atmosphériques limites avec la Station Mir, a créé une édition spéciale pour cette nouvelle mission. La Mars 500, dont la production est prévue à seulement 2012 exemplaires, est conçue pour passer presque deux ans en apesanteur.

Een speciaal centrum in Moskou dat gebouwd werd in het voorjaar van 2010 zal beginnen met testen voor de eerste bemande ruimtevlucht naar Mars. De afmattende missie, meer dan 500 dagen, wordt de voorbereiding van de langst bemande missie in de geschiedenis. Fortis, al uitvoerig getest voor gebruik in lage atmosferische omstandigheden in het ruimtestation Mir, heeft een speciale uitgave voor gebruik tijdens deze proeven. De Mars 500, in een oplage van slechts 2012 stuks, is ontworpen voor bijna twee jaar gewichtloosheid.

After years of significant testing and developments, Fortis was chosen by Yuri Gagarin to be the official suppliers of timepieces for both the Russian Space Program and the International Space Station. Unique metal alloys and surface finishes designed for use in space flight ensure that these are the perfect tools for astronauts.

Après des années d'essais et de développements significatifs, Fortis a été choisi par Yuri Gagarin comme fournisseur officiel de garde-temps pour le programme spatial russe et la station spatiale internationale. Des alliages et des finitions uniques destinés à la navigation spatiale font des ces instruments les outils parfaits pour les astronautes.

Na jaren van significante testen en ontwikkelingen, werd Fortis door Yuri Gagarin gekozen tot officiële uurwerkleverancier, zowel voor het Russische Ruimteprogramma als het Internationaal Ruimtestation. Unieke metaallegeringen en oppervlakte afwerkingen ontworpen voor gebruik in de ruimtevaart, zorgen ervoor dat deze de perfecte instrumenten zijn voor astronauten.

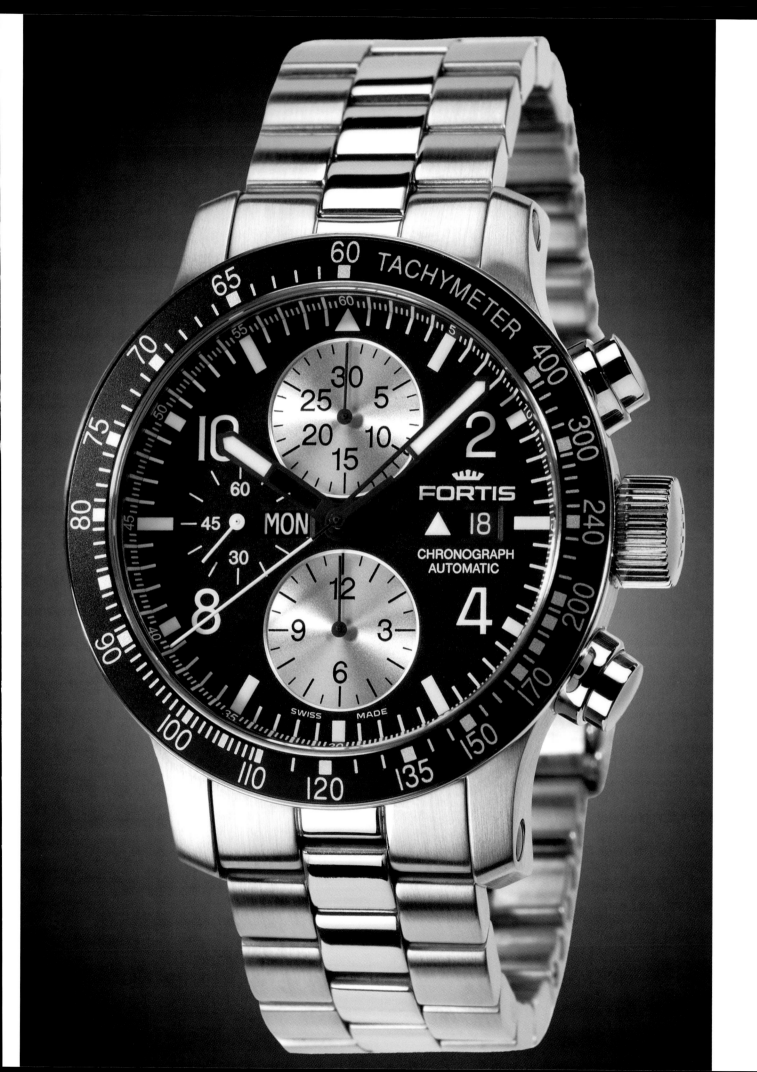

The Space Leader, based on
a model from 1972, won the
prestigious International Forum
Design Award for product
design in 2010. A group from
Volkswagen Design and Fortis'
expert Swiss craftsmen teamed
up to recreate the wristwatch for
the new millennium. The result,
with its antimagnetic automatic
calibre performing 21,600 half
oscillations/hour, its day/date
indication with rapid correction
and the faceted indices is a
technological wonder and an
aesthetic odyssey.

La SpaceLeader, basée sur un
modèle de 1972, a remporté
le prestigieux iF Award pour la
conception de produit en 2010.
Un groupe d'artisans suisses
experts issus de Volkswagen
Design et de Fortis se sont
unis pour recréer la montre-
bracelet du nouveau millénaire.
Le résultat, avec son calibre
automatique antimagnétique
développant 21 600 demi-
oscillations par heure, son
indication jour/date à correction
rapide et ses index facettés, est
une merveille de technologie et
une odyssée d'esthétique.

De SpaceLeader, gebaseerd
op een model uit 1972, won
de prestigieuze iF Award voor
productdesign in 2010. Een
groep van Volkswagen Design
heeft samen met de deskundige
Zwitserse ambachtslieden van
Fortis een team gevormd om
het polshorloge te herscheppen
voor het nieuwe millennium. Het
resultaat, met zijn antimagnetisch
automatisch kaliber dat 21.600
halve trillingen per uur presteert,
de dag/datum aanduiding met
snelle correctie en facetten
indexen, is een technologisch
wonder en een esthetische
odyssee.

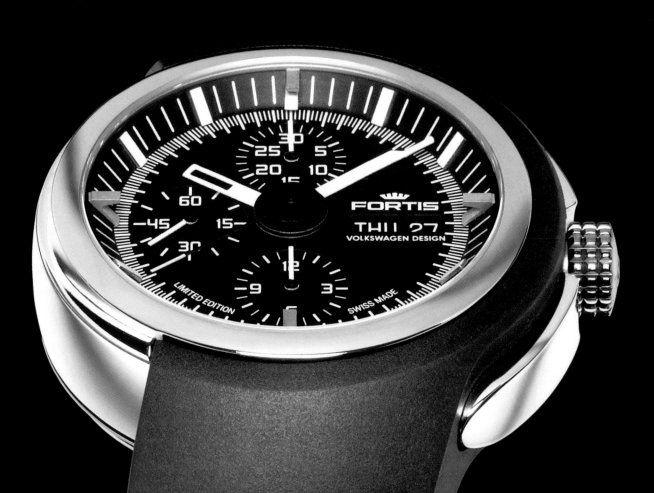

Top Gun | International Watch Company

Because of timeless excellence in design and construction, IWC has had longstanding ties with pilots and aviation companies the world over. To honor the shared values of striving to be the best in its class as the United States Fighter Weapons School – Top Gun in Fallon, Nevada, comes the IWC Pilot's Watch Double Chronograph Edition. With the logo of the elite force of fighters discretely engraved on the side, the watch's components make it durable enough for any flight, no matter how torturous. It features a ultra high technology titanium and ceramic case, mechanical chronograph movement, split-second hands for intermediate timing, iron inlay for magnetic protection, and up to seven hour power reserve with corresponding display.

Grâce à son excellence intemporelle en matière de design et de construction, IWC a noué des liens durables avec les pilotes et les entreprises aéronautiques dans le monde entier. C'est en l'honneur de valeurs que l'entreprise partage avec la Fighter Weapons School, ou Top Gun, à Fallon dans le Nevada, telles que la volonté de suprématie que la Montre d'Aviateur Double Chronographe Edition d'IWC a fait son apparition. Avec le logo des pilotes d'élite discrètement gravé sur le côté, les composants de la montre la rendent capable de résister à n'importe quel vol, quelle que soit son intensité. Elle est dotée d'un boîtier ultra high-tech en titane et en céramique, d'un mouvement chronographe mécanique, d'une double trotteuse pour le chronométrage intermédiaire, d'un boîtier intérieur en fer pour la protection magnétique et offre jusqu'à sept heures de réserve de marche avec indication correspondante.

Vanwege de tijdloze kwaliteit in ontwerp en constructie heeft IWC langdurige banden gehad met piloten en luchtvaartondernemingen over de hele wereld. Ter ere van de gedeelde waarden om te streven de beste van zijn soort te zijn zoals de United States Fighter Weapons School – Top Gun in Fallon, Nevada, is er de IWC Pilot's Watch Double Chronograph Edition. Met het logo van de elite vechttroepen discreet gegraveerd op de zijkant, maken de horlogecomponenten het duurzaam genoeg voor elke vlucht, hoe martelend ook. Het beschikt over een ultra hightech titanium en keramische behuizing, mechanische chronograaf beweging, splitseconde wijzers voor tussentijdse tijdmeting, ijzeren inleg voor magnetische bescherming, en tot zeven uren energiereserve met bijbehorend display.

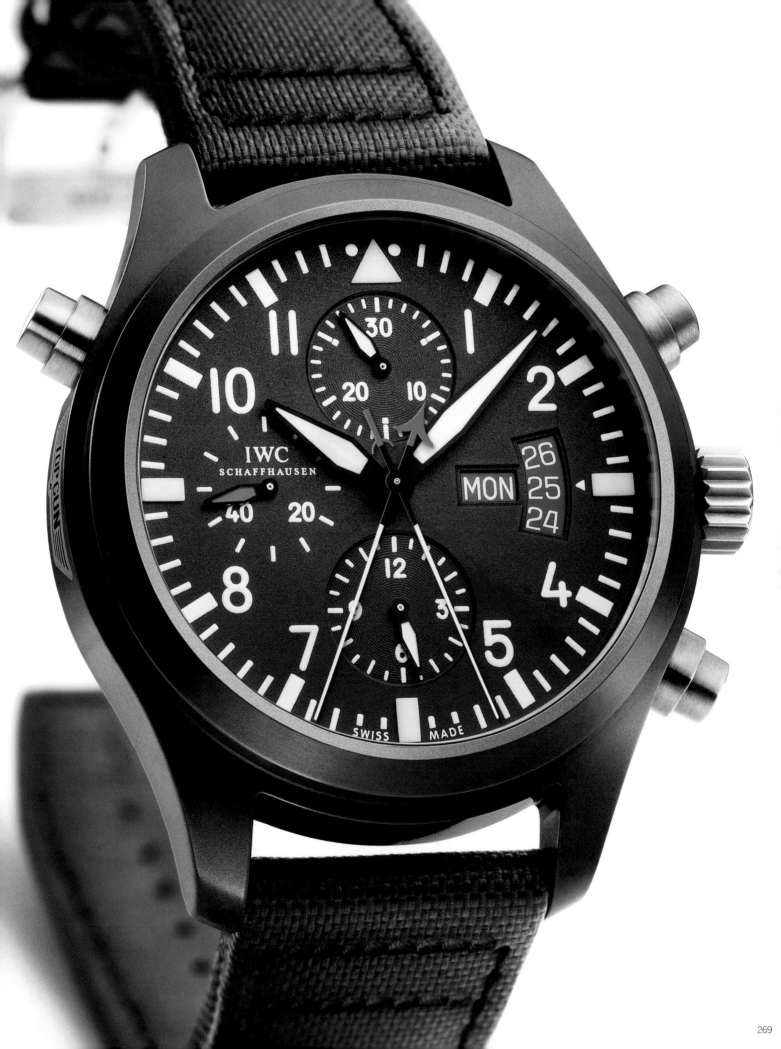

For the International Watch Company, function takes precedence over form. Most of their components, still in use today, were designed during the great aviation boom of the 1940s and 50s. Crucially, the Pellaton automatic winding system, which is specially made to reduce the stress of automatic winding, was developed along with new standards in the aeronautics industry. Similarly, their patented Glucydur alloy, a composite of beryllium, copper and iron, is perfect for watch components because of its low coefficient of thermal expansion, its hardness, its non-magnetizability and its resistance to deformation.

Pour l'International Watch Company, la fonction prévaut sur la forme. La plupart des composants, encore utilisés aujourd'hui, ont été conçus pendant le grand boom de l'aviation entre les années 1940 et les années 1950. Le système de remontage automatique Pellaton, spécialement pensé pour réduire la contrainte du remontage automatique, fut développé conjointement à de nouvelles normes de l'industrie aéronautique. De même, fut breveté l'alliage Glucydur, composé de béryllium, de cuivre et de fer, idéal pour les composants des montres en raison de son faible coefficient d'expansion thermique, de sa dureté, de sa non-magnétisabilité et de sa résistance à la déformation.

Voor de International Watch Company heeft functie voorrang op de vorm. De meeste van hun onderdelen, vandaag nog steeds in gebruik, werden ontworpen tijdens de grote luchtvaartboom van de jaren 1940 en '50. Cruciaal is het automatisch opwindend Pellaton systeem dat, speciaal gemaakt voor drukvermindering van automatisch opwinden, samen met de nieuwe normen in de luchtvaartindustrie werd ontwikkeld. Zo ook hun gepatenteerde Glucydur legering, een samenstelling van beryllium, koper en ijzer, dat perfect is voor uurwerkonderdelen vanwege haar lage thermische uitzettingscoëfficiënt, hardheid, niet-magnetiseerbaarheid en weerstand tegen vervorming.

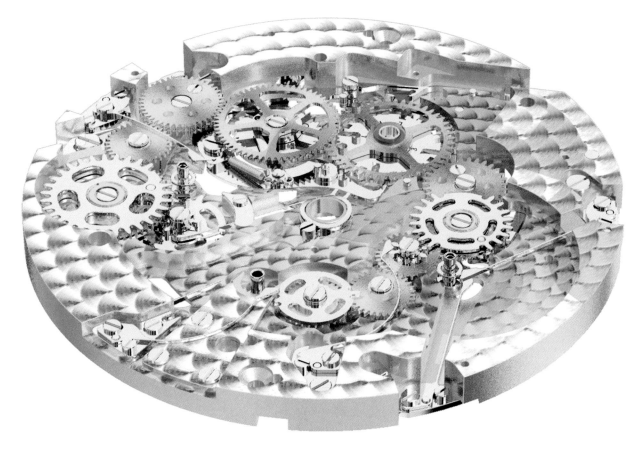

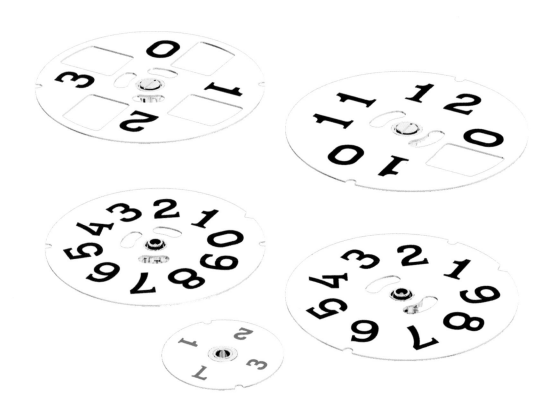

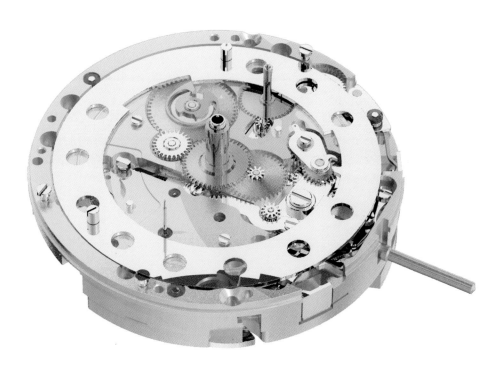

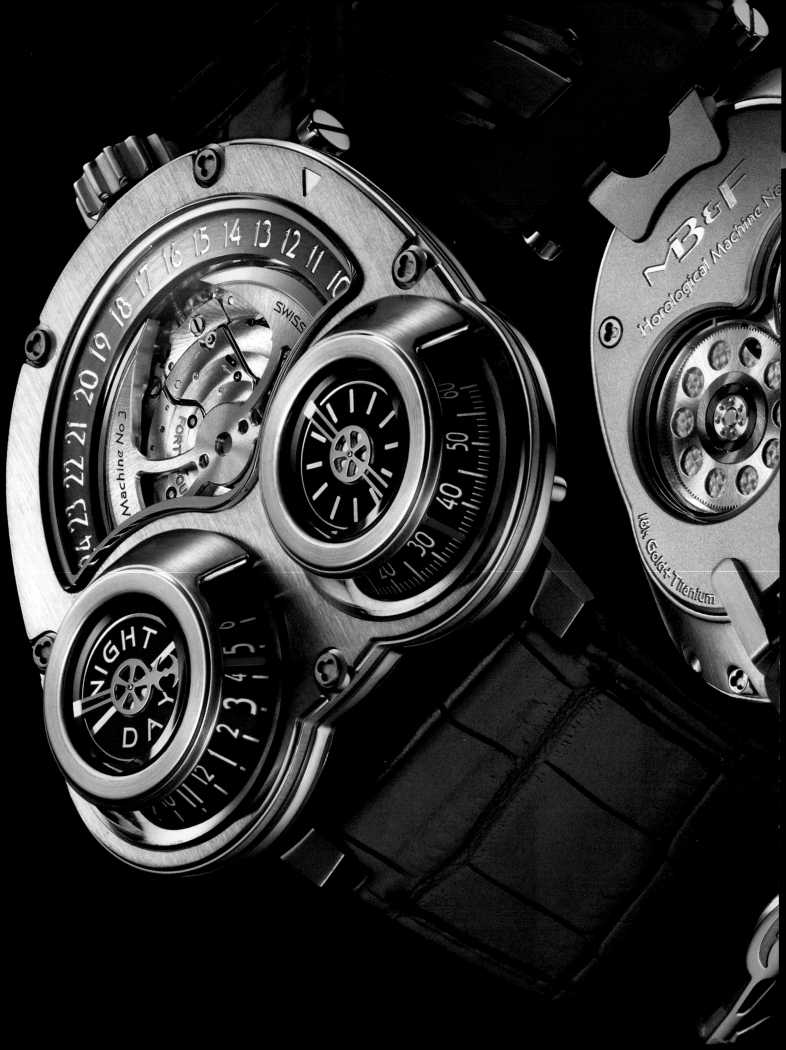

MB&F

Horological Machines

MB&F is not your typical watch company. Known to insiders as an artistic and micro-engineering concept laboratory, the company was founded in 2005 by the youthful but distinguished Maximilian Büsser and his close team of experts. MB&F has made a name for itself building custom, one-off pieces through fruitful collaborations with cutting-edge artists. Where one invention draws on the Bauhaus school for style cues, another has its movements turned upside down by visionary watch engineer Jean-Marc Wiederrecht. The results of MB&F's experimental brain bank always leave you breathless with their avant-garde stylings.

MB&F n'est pas une entreprise horlogère comme les autres. Connue par les initiés comme un « laboratoire conceptuel artistique et micromécanique », la société fut fondée en 2005 par le jeune mais distingué Maximilian Busser et son équipe d'experts rapprochés. MB&F s'est fait un nom toute seule en construisant des pièces personnalisées et uniques en collaboration avec des artistes pointus. Tandis qu'une invention se tourne vers la Bauhaus à l'affût des nouvelles tendances, une autre voit ses mouvements inversés par l'ingénieur horloger visionnaire du nom de Jean-Marc Wiedderecht ; les résultats de la banque de cerveaux expérimentaux de MB&F sont toujours à vous couper le souffle avec leurs formes d'avant-garde.

MB&F is geen typisch horlogebedrijf. Bekend bij ingewijden als 'een artistiek en micro-engineering concept laboratorium', werd de onderneming opgericht in 2005 door de jeugdige, maar gerenommeerde Maximiliaan Busser en zijn getrouw team van deskundigen. MB&F heeft naam gemaakt door het bouwen op maat van eenmalige stukken door lonende samenwerking met grensverleggende artiesten. Terwijl de ene uitvinding gebaseerd is op de Bauhaus-school als leidraad voor de stijl, zijn bij een andere de bewegingen op zijn kop gezet door de visionaire ingenieur Jean-Marc Wiedderecht; de resultaten van MB&F's experimentele hersenbank met hun avant-garde designs laten je steeds naar adem happen.

MB&F pulls out all the stops with the Horological Machine Number Three. Essentially two brilliant watch designs in one, this might just be the most anomalous watch out there. In the Starcruiser version, the time is told on eye-catching brazed sapphire twin cones with an oversized date wheel marking the months and an AM/PM indicator.

MB&F sort le grand jeu avec l'Horological Machine numéro 3. Fondamentalement, ce sont deux designs de montre géniaux en un qui pourraient très simplement représenter la montre la plus singulière jamais vue. Dans la version Starcruiser, la lecture du temps se faisant grâce à deux cônes en saphir brasés fascinants, une roue de date surdimensionnée indique les mois et un indicateur jour/nuit.

MB&F haalt alles uit de kast met het Uurwerkmakers Instrument Nummer Drie. Oorspronkelijk twee briljante uurwerkontwerpen in één, zou dit wel eens het meest anormale horloge kunnen zijn dat bestaat. In de Starcruiser versie, wordt de tijd aangegeven op een stel in het oog springende gesoldeerd-saffieren kegels, met een extra groot datumwiel inclusief markering van de maanden en een AM / PM-indicator.

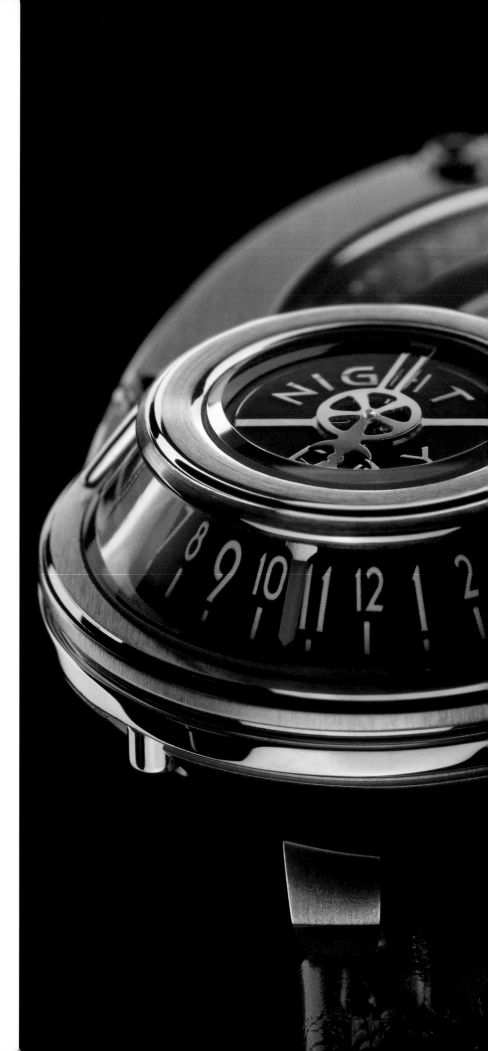

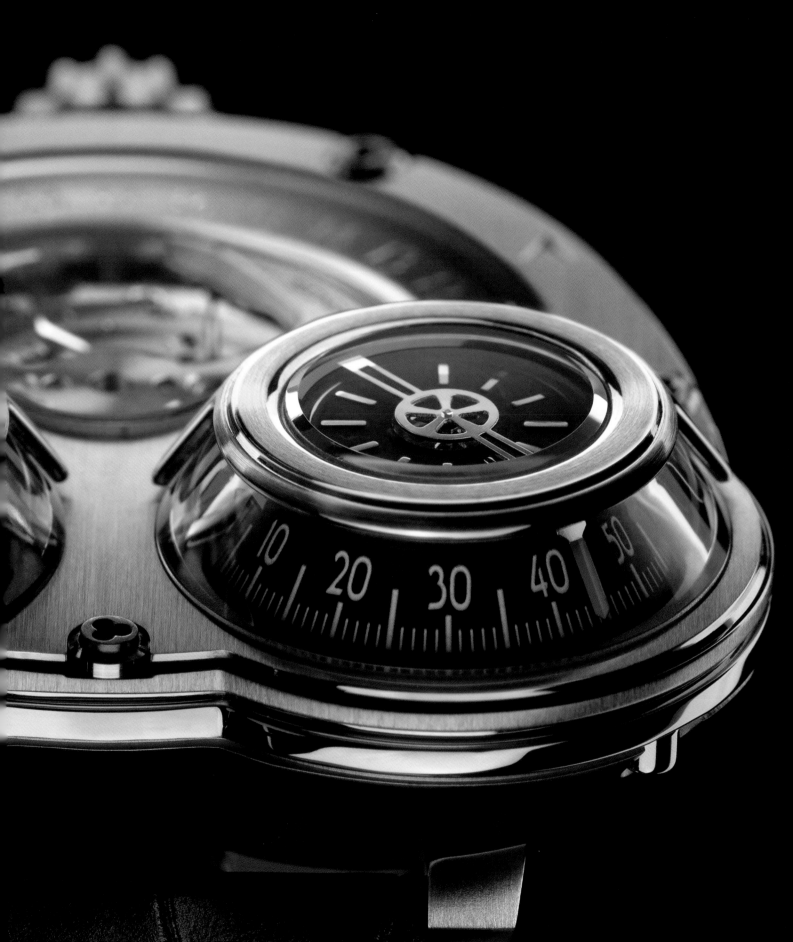

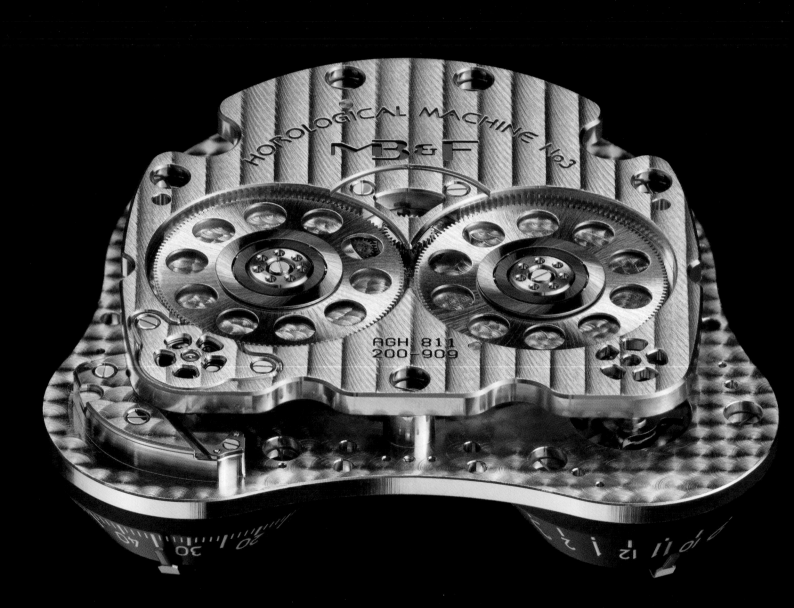

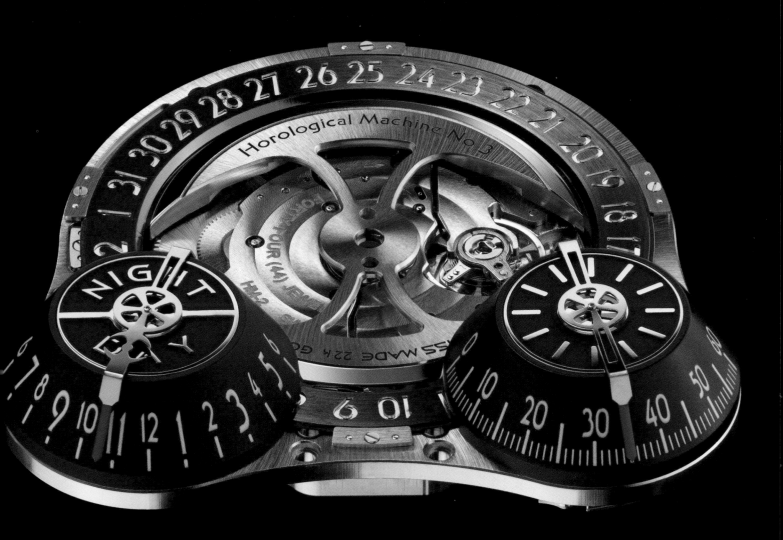

Time is read at an angle, an entirely new concept in watch design that uses a double-bladed rotor to transmit power to the movement which in turn transfers the information back up to the twin cones rotor side via large ceramic bearings.

L'heure est lue de manière oblique, un concept tout à fait inédit dans le design horloger qui se sert d'un rotor bilame pour transmettre l'énergie au mouvement, qui renvoie à son tour l'information aux doubles cônes côté rotor via de grands roulements à bille en céramique.

De tijd wordt op een hoek gelezen, een geheel nieuw concept qua uurwerkontwerp dat een dubbel gelaagde rotor gebruikt om energie over te dragen naar de beweging, die op zijn beurt de informatie weer omhoog stuwt naar de rotorkant van de twee kegels via grote keramische lagers.

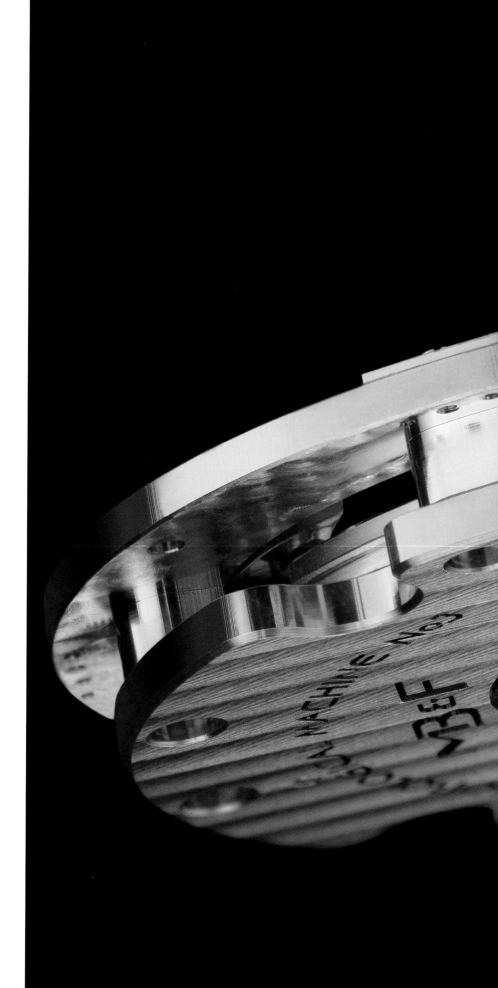

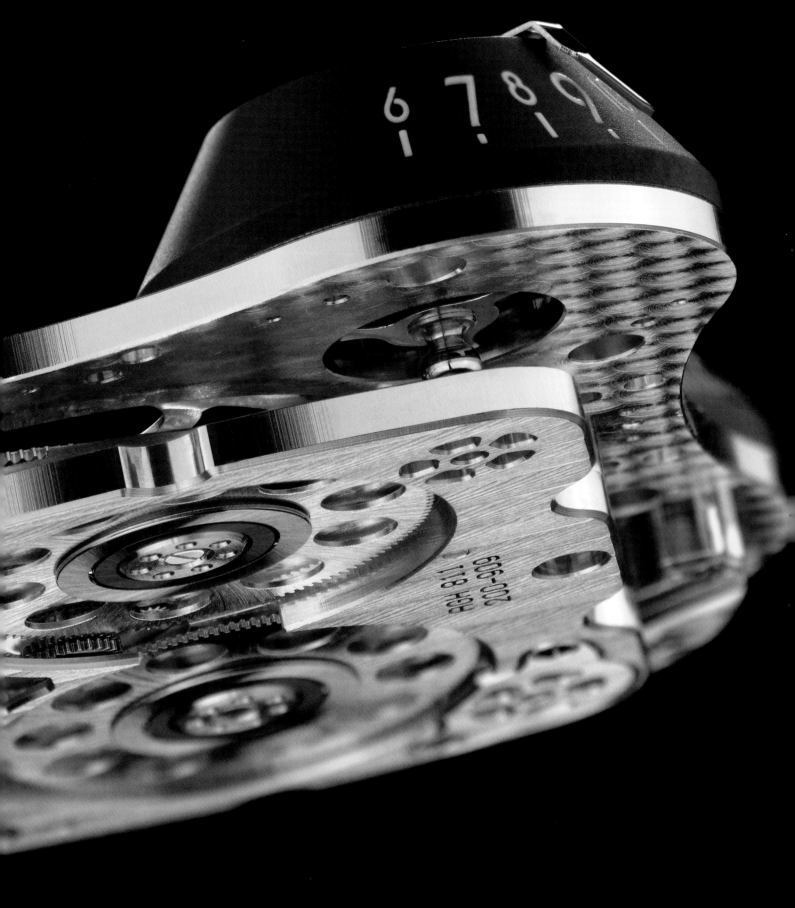

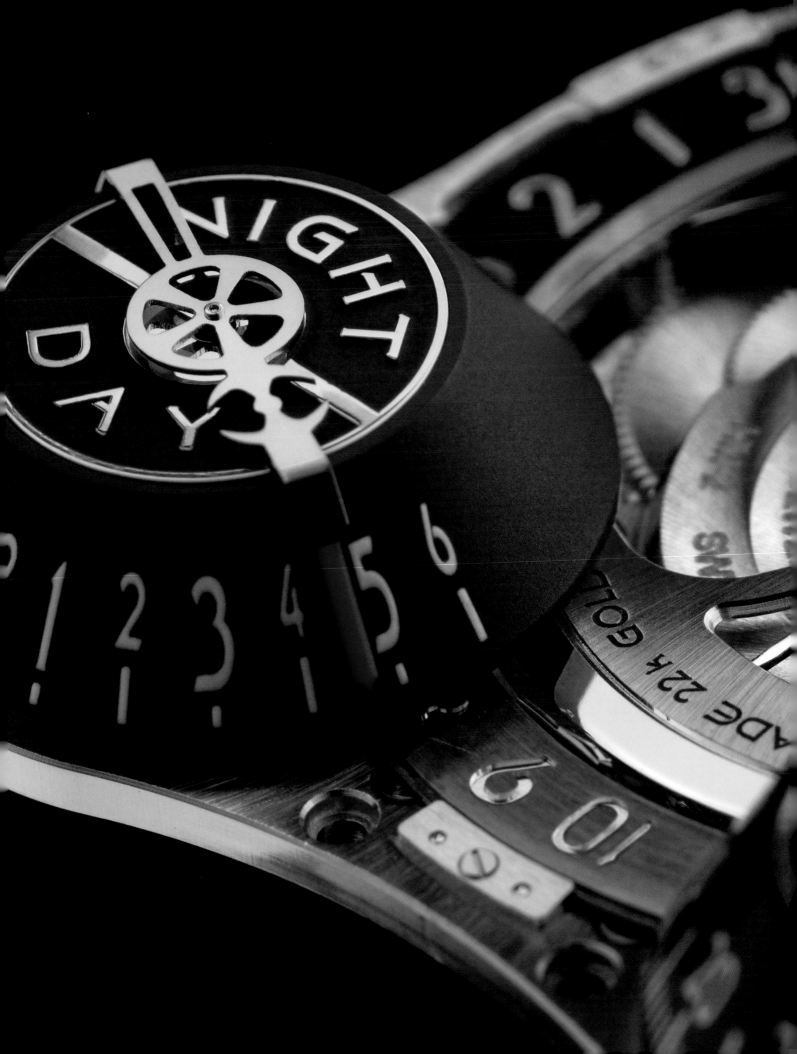

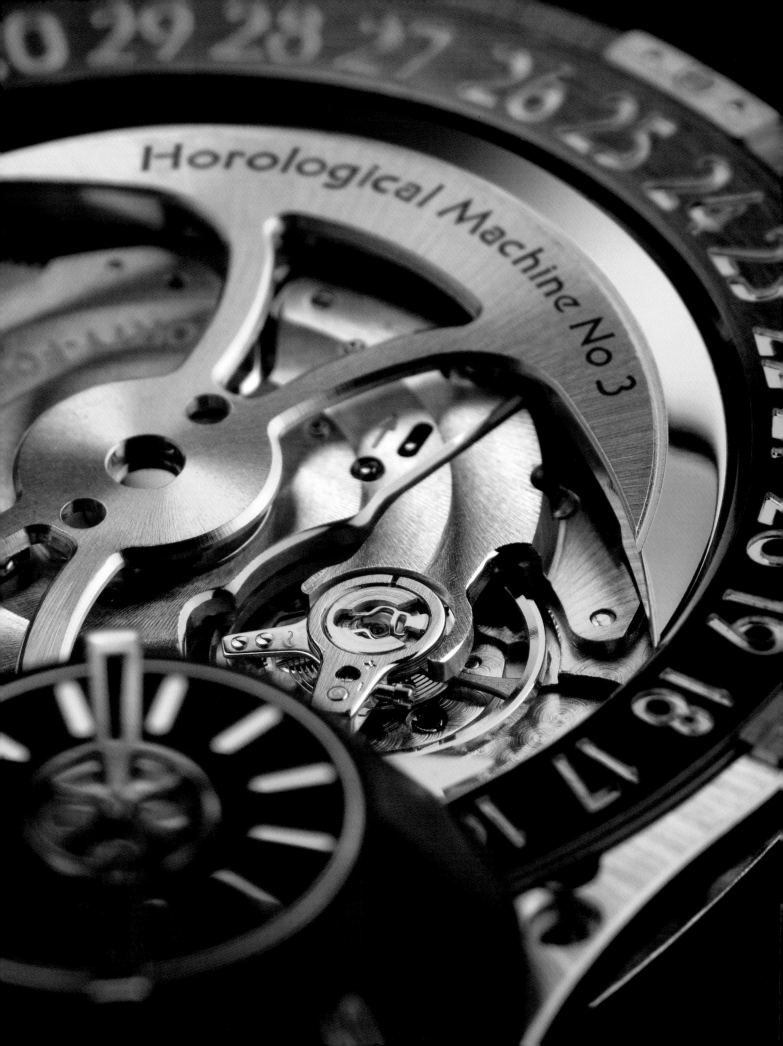

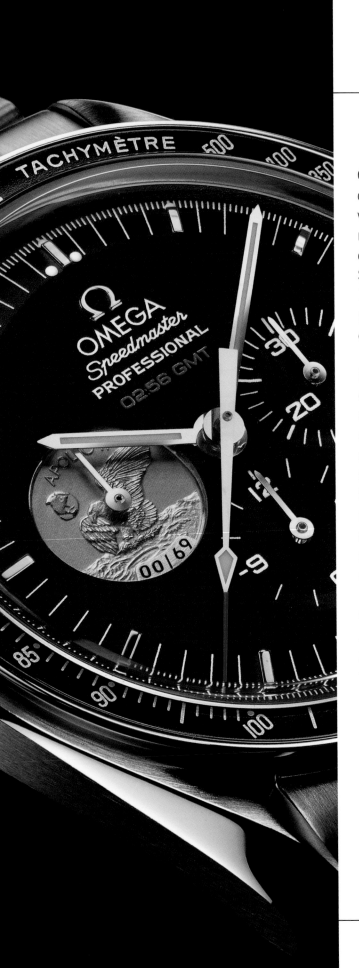

Omega

Omega's mythical history began in 1848 when 23-year-old Louis Brandt assembled key wound precision pocket watches crafted out of parts from local artisans. Omega made horological history by entering the lunar domain on the spacesuit of Buzz Aldrin on July 21, 1969. The Speedmaster Moon Watch has been manufactured since 1957 and its advanced, straightforward and technically perfect design caught the eye of NASA executives who chose it as their official watch. The rest is history.

L'histoire mythique d'Omega a débuté en 1848, à l'époque où Louis Brandt, âgé de 23 ans, assemblait les montres de poche à clé à partir de pièces fournies par des artisans du coin. Omega a marqué l'histoire de l'horlogerie en entrant dans le domaine lunaire sur la combinaison spatiale de Buzz Aldrin, le 21 juillet 1969. La montre Speedmaster Moon a commencé à être fabriquée en 1957 et son design avancé, franc et techniquement parfait a séduit les responsables de la NASA qui en ont fait leur montre officielle. La suite de l'histoire, tout le monde la connaît.

Omega's mythische geschiedenis begon in 1848, toen de 23-jarige Louis Brandt met sleutel opgewonden precisie-zakhorloges vervaardigde, geassembleerd met onderdelen van lokale ambachtslui. Omega maakte geschiedenis in uurwerkenland door het maandomein binnen te treden via het ruimtepak van Buzz Aldrin op 21 juli 1969. De Speedmaster Moon Watch werd sinds 1957 vervaardigd. Zijn geavanceerd, ongecompliceerd en technisch perfect ontwerp trok de aandacht van NASA managers die het als hun officiële horloge hebben gekozen. De rest is geschiedenis.

The 40th anniversary of the legendary Apollo 11 mission and Omega's participation in it inspired the company to pay tribute with its Speedmaster Professional Moonwatch Limited Edition, inspired by the original Moon Watch. Making use of the legendary Calibre 1861, the invincible mechanism that made the original such a gravity-defying masterwork of timekeeping, the watch also comes with the patented screw and pin system that ensures its attachment to your body even in the most otherworldly circumstances. With a black dial matching the watch worn by Dr. Aldrin and engraved with emblems paying tribute to the intrepid lunar expedition, this watch is truly a must-have for the serious watch enthusiast.

Le 40e anniversaire de la mission légendaire Apollo 11 et la participation d'Omega à cet événement, ont conduit l'entreprise à y rendre hommage avec l'édition limitée Speedmaster Professional Moonwatch, descendante de la Moon initiale. Basée sur le légendaire Calibre 1861, le mécanisme invincible qui a fait de la Moon un chef-d'œuvre de garde-temps défiant la gravité, la montre est également dotée du système breveté à vis et goupille qui lui permet de rester accrochée au poignet même dans les circonstances les plus extraterrestres. Avec un cadran noir ressemblant à celui de la montre du Dr Aldrin et portant des emblèmes en hommage à l'expédition héroïque sur la lune, cette montre est vraiment le must de tout passionné qui se respecte.

De 40ste verjaardag van de legendarische Apollo 11-missie, en Omega's deelname hieraan, heeft het bedrijf geïnspireerd om hulde te brengen met zijn Speedmaster Professional Moonwatch Limited Edition, bezield door de originele Moon Watch. Gebruikmakend van het legendarische Caliber 1861, het onoverwinnelijk mechanisme dat het origineel tot zulk een zwaartekracht tartend meesterwerk van tijdmeting maakte, wordt het horloge ook geleverd met het gepatenteerde schroef en pin systeem dat de aanhechting met het lichaam verzekerd, zelfs in de meest buitenaardse omstandigheden. Met een zwarte wijzerplaat congruent aan het uurwerk door Dr. Aldrin gedragen, en gegraveerd met emblemen die de moedige maanexpeditie eren, is dit horloge echt een must-have voor de oprechte uurwerkliefhebber.

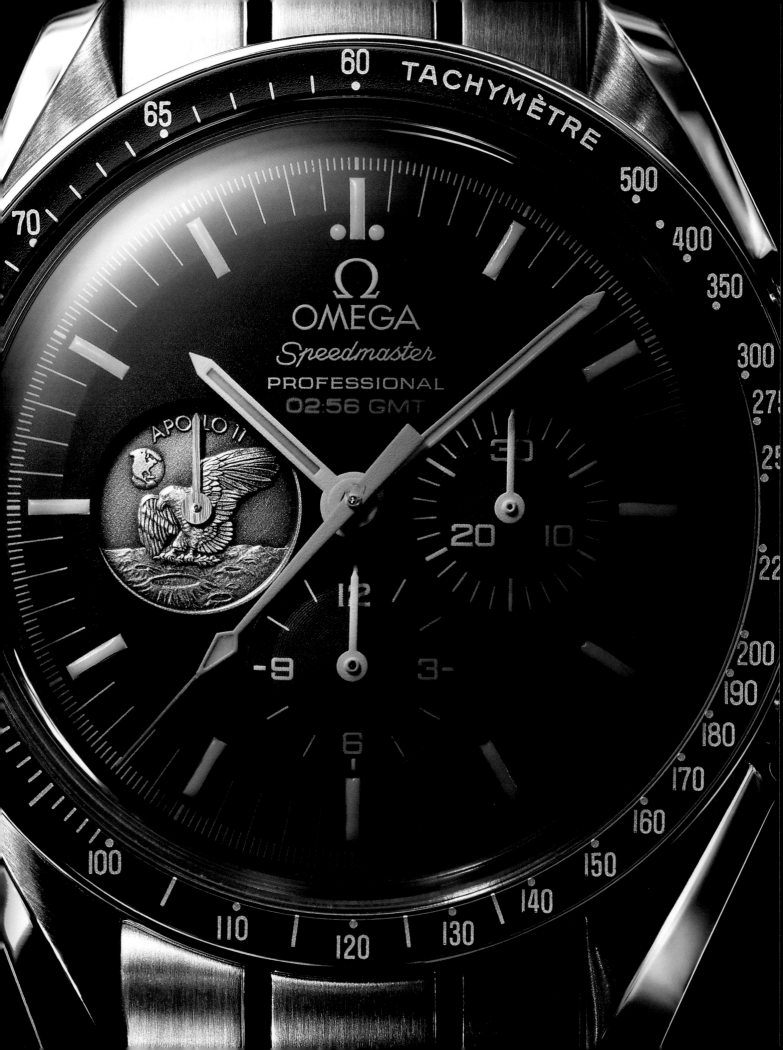

In 1999, Omega successfully developed the Calibre 2500, the first mass-produced watch to introduce co-axial escapement, a function that succeeds in non-lubricated lever escapement using radial friction instead of sliding friction. This is considered to be the most important horological advance since the development of the traditional lever escapement.

En 1999, Omega a réussi à mettre au point le Calibre 2500, le premier calibre de série à inclure l'échappement co-axial, qui fonctionne sans la lubrification de l'échappement à ancre en optant pour un frottement radial et non pas coulissant. Ceci est considéré comme la plus grande avancée dans le domaine de l'horlogerie depuis la mise au point de l'échappement à ancre traditionnel.

In 1999, ontwikkelde Omega met succes de Caliber 2500, het eerste in massa geproduceerde horloge met coaxiaal echappement, een functie die slaagt in ongesmeerd anker echappement met behulp van radiale in plaats van glijdende wrijving. Dit wordt beschouwd als de belangrijkste vooruitgang in horlogemakelij sinds de ontwikkeling van het traditionele anker echappement.

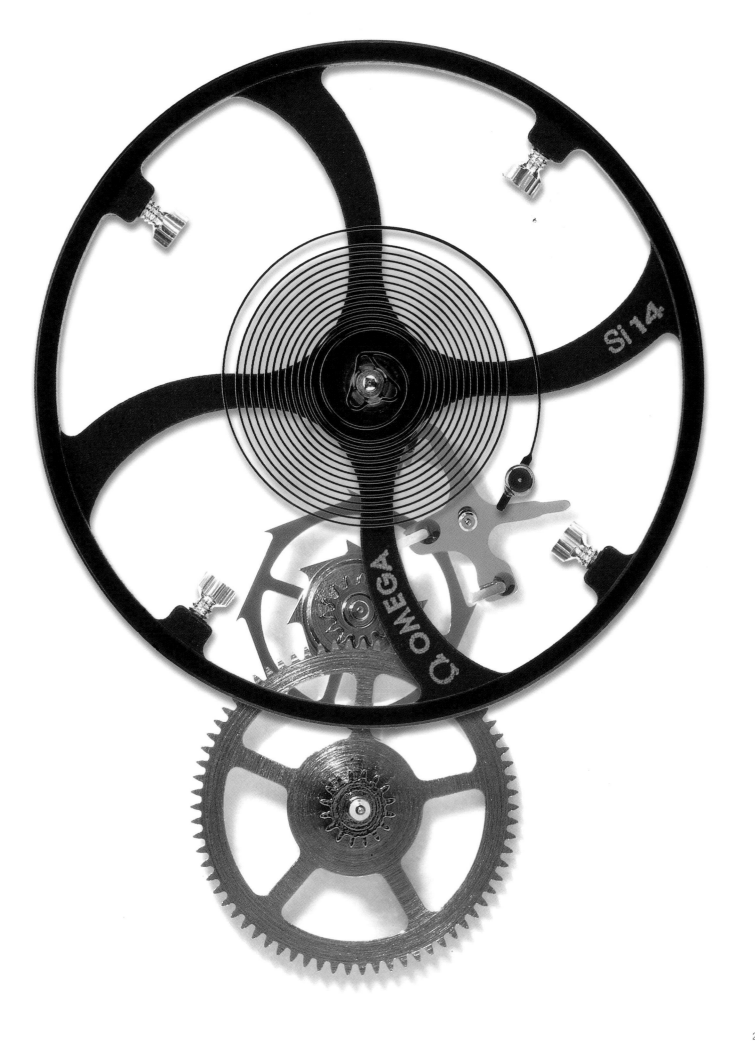

To learn about URWERK's mission, look to its name: a combination of "werk," the German word meaning "to work, create, evolve, shape, forge and arouse emotions" and "Ur," the antediluvian Sumerian city where the concept of time was first introduced. This is a company deeply rooted in the ancient tradition of time keeping but dedicated to the advancement of its products with high-tech materials and cutting-edge technology. Founded in 1995 by two gifted watchmaking brothers, Felix and Thomas Baumgartner, and the designer Martin Frei, this relatively new company has tapped into a transcendent and mystical vision of time, basing their watches upon the 17th century Campanus Night clock in removing all extraneous distractions, allowing time to speak for itself.

Pour en savoir plus sur la mission d'Urwerk, penchons-nous sur son nom : c'est l'association de « werk », mot allemand qui signifie « travailler, créer, évoluer, donner forme, forger et susciter des émotions » et « Ur », la cité sumérienne antédiluvienne où le concept de temps fut introduit pour la première fois. C'est une entreprise profondément ancrée dans l'ancienne tradition horlogère, mais qui s'attache à faire progresser ses produits à l'aide de matériaux high-tech et de technologies de pointe. Fondée en 1995 par deux frères horlogers talentueux, Felix et Thomas Baumgartner, et par le designer Martin Frei, cette entreprise relativement récente s'est orientée vers une vision transcendantale et mystique du temps, basant ses montres sur la pendule de nuit des Campanus, du XVIIe siècle, en éliminant toutes distractions étrangères afin que l'heure parle d'elle-même.

De naam alleen al vertelt veel over de URWERK-missie: een combinatie van 'Werk', het Duitse woord voor 'werk, creatie, ontwikkeling, vorm, smeden en emoties opwekken' en 'Ur', de voorwereldlijke Sumerische stad waar het concept tijd voor het eerst geïntroduceerd werd. Dit is een bedrijf met diepe wortels in de eeuwenoude traditie van tijdmeting, maar gewijd aan de verbetering van haar producten met hightech materialen en geavanceerde technologie. Opgericht in 1995 door twee begaafde broers in de horlogerie, Felix en Thomas Baumgartner, en de ontwerper Martin Frei, heeft dit relatief nieuwe bedrijf getapt uit een transcendente en mystieke visie op tijd door hun horloges te baseren op de 17e eeuwse Campanus Nachtklok door het verwijderen van alle externe afleiding, waardoor tijd voor zichzelf kan spreken.

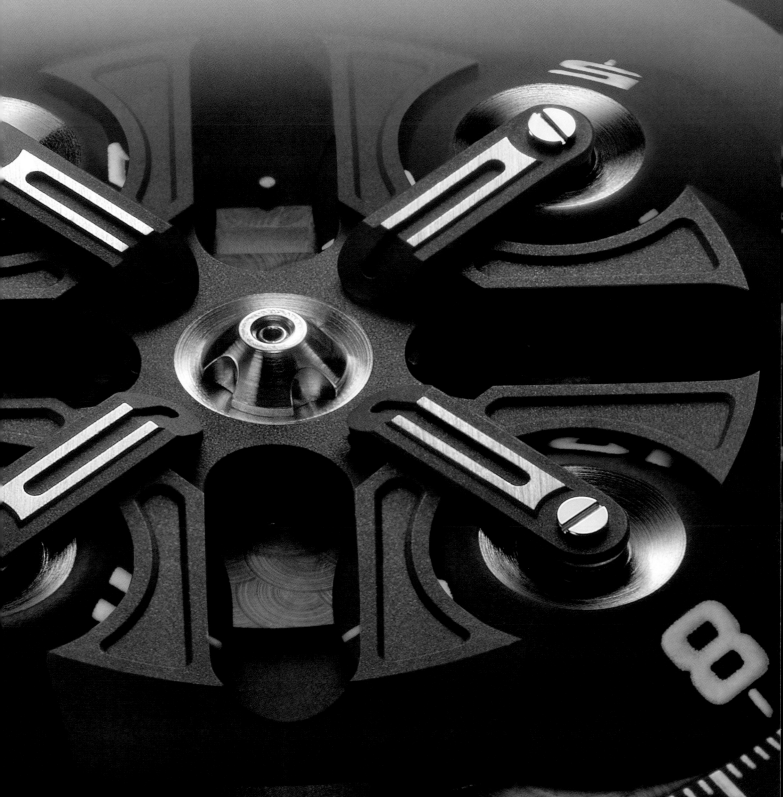

Martin Frei, URWERK's head designer and one of its founders, became mesmerized by travel as a child while watching his father contribute to the LEM (Lunar Excursion Module) at Princeton in the 1970s. To him, a wristwatch represents a personal, idealized, self-possessed universe: a miniature world that helps individuals navigate through time. URWERK incorporates the inventive design of spaceships into their watches: the UR-202 line has telescopic minute hands that operate through the middle of three orbiting and revolving hours satellites which are perfectly proportioned so that their paths never cross into each other's flow, resembling planetary revolution. It's no wonder they have named this feature the Revolving Satellite Complication.

Martin Frei, fondateur et responsable du design, fut pris de passion pour le voyage alors qu'il n'était qu'un enfant, voyant son père participer à la LEM (Module lunaire) à Princeton dans les années 1970. Pour lui, une montre-bracelet représente un univers personnel, idéalisé, sûr : un monde miniature qui aide les personnes à naviguer dans le temps. Urwerk intègre dans ses montres le design inventif des vaisseaux spatiaux: la ligne UR-202 est dotée d'une grande aiguille télescopique qui se déploie au centre de trois satellites orbitaux et rotatifs indiquant les heures. Ils sont parfaitement proportionnés afin que leur chemin ne se croise jamais, comme les planètes tournent autour du soleil. Pas étonnant qu'ils aient baptisé cette fonction la Complication satellite.

Martin Frei, URWERK's hoofdontwerper en oprichter, werd als kind gefascineerd door reizen toen zijn vader deelnam aan het LEM (Lunar Excursion Module) in Princeton tijdens de jaren 1970. Voor hem vertegenwoordigt een polshorloge een persoonlijk, geïdealiseerd, beheerst universum: een miniatuurwereld die individuen helpt om door de tijd te navigeren. URWERK belichaamt het inventieve ontwerp van ruimteschepen in zijn horloges: de UR-202 lijn heeft telescopische minutenwijzers die werken door middel van drie cirkelende en ronddraaiende uursatellieten, die perfect geproportioneerd zijn zodat hun paden nooit met elkaar kruisen en lijken op de planetaire omwenteling. Geen wonder dat ze dit object 'Revolving Satellite Complication' genoemd hebben.

UR-202

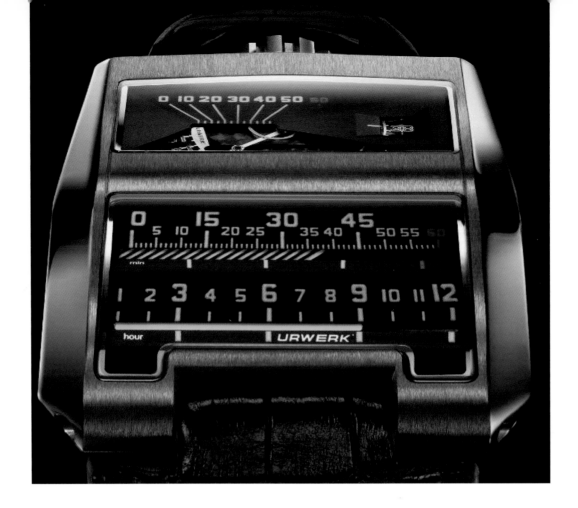

Inspired by retro car speedometers and the "Cobra," an ahead-of-its-time watch designed by Patek Philippe in conjunction with watchmaker Louis Cottier and jeweler Gilbert Albert, the UR-CC1 combines two horizontally elongated sectors that are covered with sapphire crystal shells, resembling the protective helmets of astronauts. The scale beneath both sectors is transected by a line that is actually a totally new system of dual retrograde cylinders that spring back to their original positions when they reach the end of their travels like tiny lunar homing devices.

Inspirée des indicateurs de vitesse des voitures d'antan et de la Cobra, une montre avant-gardiste signée Patek Philippe en collaboration avec l'horloger Louis Cottier et le joaillier Gilbert Albert, l'UR-CC1 est constituée de deux secteurs linéaires couverts de coques en verre saphir, évoquant les casques des astronautes. L'échelle sous les deux secteurs est traversée par une ligne représentant un système inédit de deux cylindres rétrogrades qui reviennent à leur position originale une fois qu'ils ont atteint la fin de leur trajectoire, comme de minuscules têtes chercheuses lunaires.

Geïnspireerd door de snelheidsmeters van retro-auto's en de 'Cobra', een horloge dat voor was op zijn tijd en ontworpen door Patek Philippe in samenwerking met horlogemaker Louis Cottier en juwelier Gilbert Albert, combineert de UR-CC1 twee langgerekte horizontale sectoren die bedekt zijn met saffier-kristallen omhulsels, die lijken op de beschermende helmen van astronauten. De schaal onder beide sectoren wordt overgebracht door een lijn die eigenlijk een geheel nieuw systeem van dubbele retrograde cilinders is, dat aan het einde terug naar de 0-positie springt, zoals minuscule maanvormige huisapparatuur.

With its side curved sapphire displays that showcase a glowing Super-LumiNova minute cylinder revolved by a vertical triple-cam and toothed rack mechanism that rotates 300 degrees and travels from 0 to 60, the UR-CC1 resembles a satellite beckoning us from outer space.

Avec son affichage saphir arrondi qui laisse apparaître un cylindre des minutes Superluminova brillant dont la rotation est assurée par une triple came verticale et un mécanisme de segment denté qui tourne à 300 degrés et se déplace de 0 à 60, l'UR-CC1 ressemble à un satellite qui nous fait signe depuis l'espace.

Met haar gebogen saffieren displays die een stralende Superluminova minutencilinder laten zien roterend door een verticale triple-cam, en tandheugel mechanisme dat 300 graden ronddraait en van 0 tot 60 gaat, lijkt de UR-CC1 op een satelliet die ons wenkt vanuit de ruimte.

URWERK's newcomers, the Hexagon, Night Watch, Black Bird and Black Shark are coveted among watch collectors for their commanding black appearance that is unlike anything else on the market. Each line is technically and aesthetically unique: the now legendary Black Bird, for example, draws on military aviation for its polished, modern design.

Les nouveau-nés d'Urwerk, « Hexagon », « Night Watch », « Black Bird' and ,Black » sont recherchés par les collectionneurs de montres pour leur allure noire impérieuse qui ne ressemble à rien d'autre sur le marché. Chaque ligne est techniquement et esthétiquement unique : la désormais légendaire « Black Bird » par exemple, avec son design épuré et moderne, s'inspire de l'aviation militaire.

URWERK's nieuwkomers, de 'Hexagon', 'Night Watch', 'Black Bird' en 'Black Shark' zijn begeerd door uurwerkverzamelaars voor hun autoritair zwart uitzicht dat onvergelijkbaar is op de markt. Elke lijn is uniek qua techniek en esthetica: de inmiddels legendarische 'Black Bird' bijvoorbeeld, stoelt zijn gepolijst, modern design op de militaire luchtvaart.

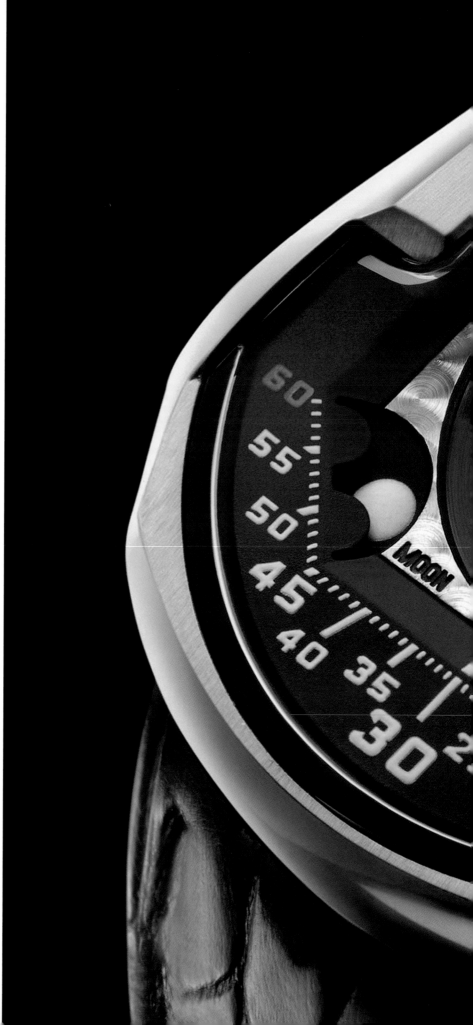

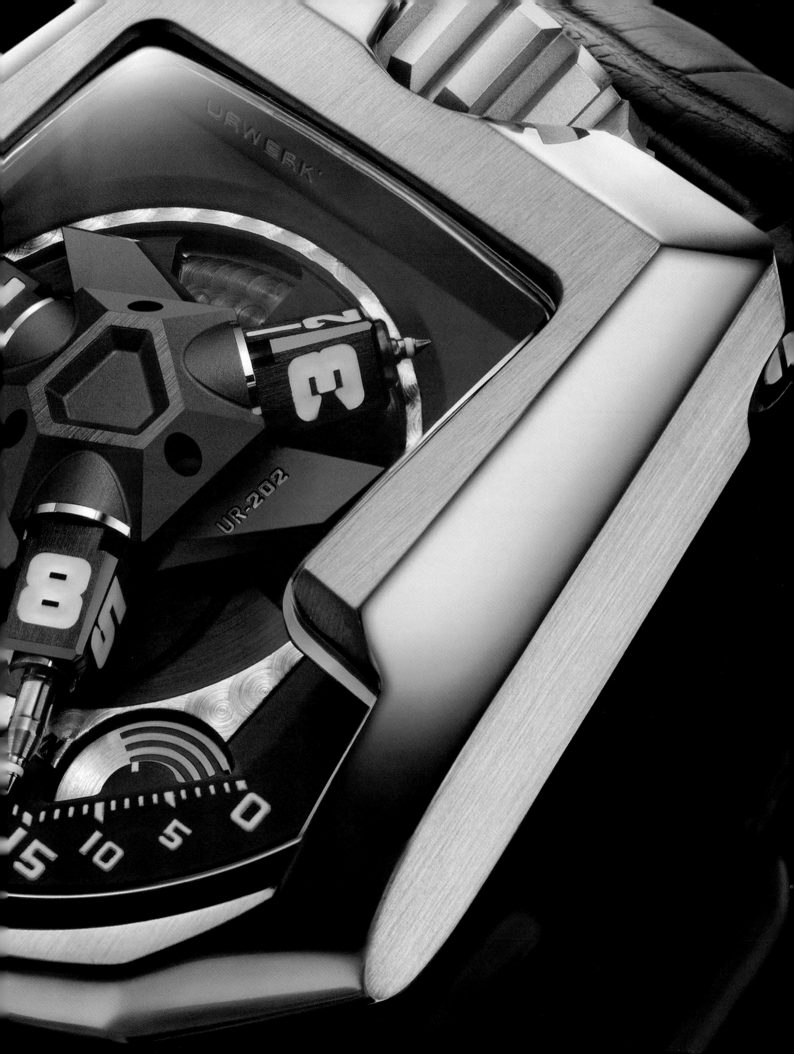

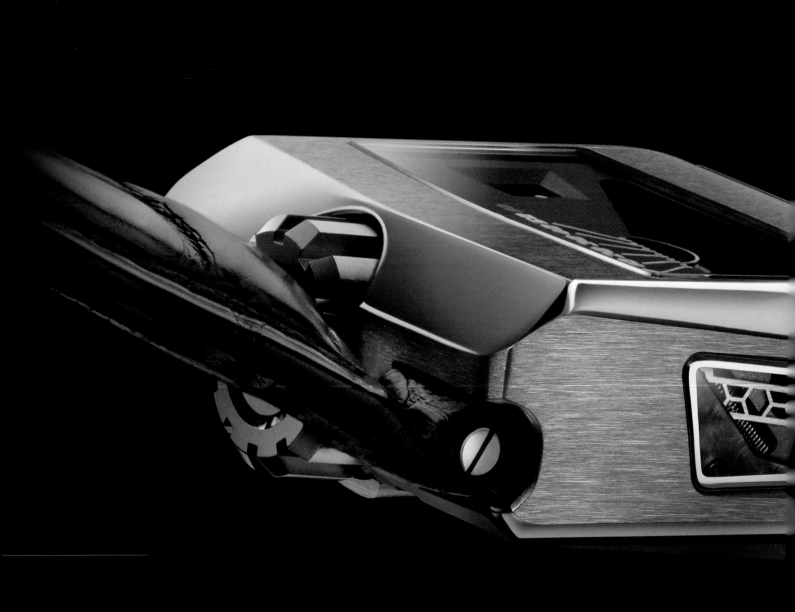

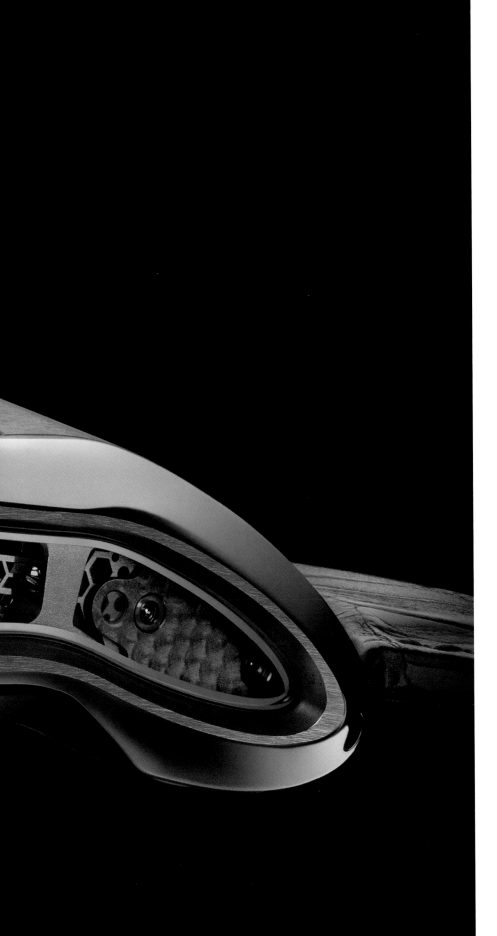

For such a sturdy watch, it feels weightless due to its internal honeycomb skeleton structure and nickel rack. The dial and bridges are made of ARCAP P40, a cupronickel alloy that is resistant to heat and extremely lightweight.

Pour une montre robuste, on la sent légère, grâce à sa structure squelette interne en nid d'abeille et son râteau en nickel. Le cadran et les ponts sont en ARCAP P40, un alliage cupro-nickel extrêmement léger qui résiste à la chaleur.

Voor een robuust horloge voelt het gewichtloos aan dankzij zijn interne honingraatstructuur en nikkelen heugel. De wijzerplaat en bruggen zijn gemaakt van ARCAP P40, een cupro-nikkel legering dat bestand is tegen hitte en extreem weinig weegt.

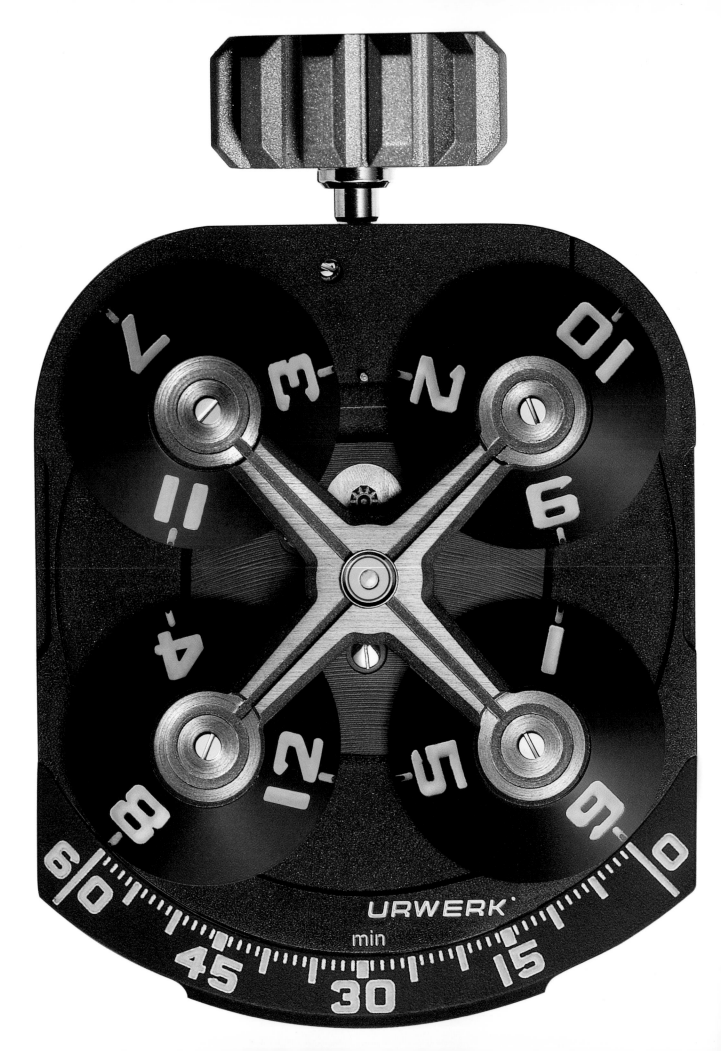

URWERK

min

credits

All images are used by courtesy the respective watch companies featured in this book including the special instances listed below:

Aston Martin Lagonda (p 122-125; back cover)

Audemars Piguet (p 1-5; 12/13; 16-35; 158-165; 182-187; cover)

Bell & Ross (p 216-227)

Blancpain (p 8; 37-41; 43; 45-51)

Breitling (p 52-71; 212/213; 228; 230-231; 233-241)

Bugatti (p 128/129; 135-137)

Carlo Borlenghi (p 200-202)

Cartier Archives © Cartier (p 243)

Charles Burns (p 74)

Chopard (p 84-86; 89-92; 96-99)

Corum (p 168-174; 176-181)

Fortis-PPT (p 252-255; 258-260; 262-263; 265-267)

Fortis-PPT/Federal Space Agency - Roscosmos (p 264)

Fortis-PPT/Igor Meijer DPPI (p 256)

Fortis-PPT/Schweizer Luftwaffe PC-7 Team (p 257; cover; back cover)

Fortis-PPT/Tomas Monka/Skarp Agent (p 261)

Franck Dieleman © Cartier 2008 (p 80-83; 242; 244)

Giacomo Bretzel (p 87-88; 94-95)

Giuliano Sargentini (p 202)

Gulain Grenier / l'Hydroptère (p 188-191; cover)

HD3 Complication (p 14/15; 158/159; 212/213)

Hublot (p 106-119)

IWC Schaffhausen (p 192-197; 268-273)

Jaeger-LeCoultre (p 120)

Ken Sax (p 303, John Simonian portrait)

Lamborghini (p 38/39; 214/215)

Laziz Hamani © Cartier 2001 (p 74/75; 246-251)

Loris von Siebenthal (p 166)

Maarten Van Der Ende (p 274-283)

Marc Ninghetto (p 168)

Mercedes Benz (p 14/15)

NASA © from nasaimages.org (p 285-287)

Olivier Ziegler © Cartier 2009 (p 76-79; 246)

Omega (p 284; 289-291)

Panseri © Cartier 2008 (p 72/73)

Parmigiani Fleurier (p 126/127; 130-134)

Pininfarina (p 100-105)

René Staud Studios (p 153-154)

Richard Mille (p 10/11; 138-151; 198-199; 203-205; cover; back cover)

Rolls Royce Motor (p 8)

Simon McBride (p 202)

Studio 2000 © Cartier 2009 (p 245)

Tatijana Shoan (p 303, Patrice Farameh portrait)

Ulysse Nardin (p 206-211)

URWERK (p 292-302)

Vacheron Constantin (p 6/7)

Wilhelm Rieber (p 152; 155-157)

john simonian
watch expert

John Simonian is recognized as a visionary, an innovative businessman, and an ambassador to the world of horology. Both his father and his great uncle worked in the watch business, and they gave Simonian an insider's view to the world of watchmaking at a very young age. Throughout his 35-year career, John has worked in all aspects of the Swiss watch industry. Twenty-two years ago he founded luxury watch retailer Westime, which specializes in offering the most exclusive and complicated watch collections as well as highly sought-after Swiss timepieces. Ten years ago he began introducing some of the watch industry's most unique timepieces to new markets. Today he represents such brands as Richard Mille, Greubel Forsey and URWERK for the Americas. As both a retailer and distributor, Simonian has a global view of the watch market. And in each role he has developed a worldwide reputation for having the ability to recognize talent, build brands, and elevate watchmakers to their full potential. With his son Greg on board, a fourth generation is poised to help take Simonian's family business into its next chapter.

patrice farameh
creative director

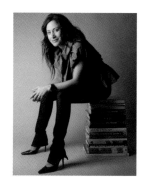

Patrice Farameh is a multi-media producer based in New York and specializes in print and digital media projects for the international market and global brands. She created and produced Trendscout TV, where she traveled the globe in search of the most stylish hotel, restaurant, art and fashion trends in major metropolitan cities. Patrice has produced several book publications and resource guides for a number of well-known international publishers, and worked with major corporations such as Harrah's Entertainment, American Express Centurion Services, and Intercontinental Resorts on lifestyle media projects. In most recent years, she has been responsible for over 25 high-end illustrated book projects focusing on travel, fashion, design, art, architecture and lifestyle topics. For more information on her past and current projects, please visit www.patricefarameh.com.

index
to see and be seen